In the Fields of the North
En los campos del norte

PHOTOGRAPHS AND TEXT BY DAVID BACON
FOTOGRAFÍAS Y TEXTO POR DAVID BACON

 El Colegio
de la Frontera
Norte

 UNIVERSITY
of CALIFORNIA
PRESS

In the Fields of the North
En los campos del norte

PHOTOGRAPHS AND TEXT BY DAVID BACON
FOTOGRAFÍAS Y TEXTO POR DAVID BACON

TRADUCCIÓN AL ESPAÑOL:
RODOLFO HERNÁNDEZ CORCHADO
Y CLAUDIA VILLEGAS DELGADO

Bacon, David
 In the Fields of the North = En los campos del norte /
David Bacon.
— Tijuana : El Colegio de la Frontera Norte, 2016.
 450 pp. ; 23.5 cm
 ISBN: 978-607-479-240-9
 1. Trabajadores agrícolas migratorios — Estados Uni-
dos. 2. Estados Unidos – Emigración e inmigración. 3.
México — Emigración e inmigración. 4. Familias inmi-
grantes –– Estados Unidos — Condiciones sociales. I. El
Colegio de la Frontera Norte (Tijuana, Baja California).
 HD 8081 .M6 B3 2016

First Edition (hardcover), 2016
D. R. © 2016 El Colegio de la Frontera Norte, A. C.
Carretera escénica Tijuana-Ensenada km 18.5
San Antonio del Mar, 22560, Tijuana, Baja California, México
www.colef.mx
ISBN: 978-607-479-240-9
Editor in Chief: Érika Moreno Páez
Translation: Rodolfo Hernández Corchado
and Claudia Villegas Delgado
Last reading: Lucía Valencia
Typesetting and editorial design: Juan Carlos Lizárraga/Xaguaro
Cover photo: David Bacon
Printed in Mexico / Impreso en México

Primera edición (pasta dura), 2016
D. R. © 2016 El Colegio de la Frontera Norte, A. C.
Carretera escénica Tijuana-Ensenada km 18.5
San Antonio del Mar, 22560, Tijuana, Baja California, México
www.colef.mx
ISBN: 978-607-479-240-9
Traducción: Rodolfo Hernández Corchado y Claudia Villegas Delgado
Coordinación editorial: Érika Moreno Páez
Última lectura: Lucía Valencia
Formación y diseño de portada: Juan Carlos Lizárraga/Xaguaro
Foto de portada: David Bacon
Impreso en México / Printed in Mexico

Printed in association with
University of California Press
Oakland, California

University of California Press, one of the most
distinguished university presses in the United
States, enriches lives around the world by advancing
scholarship in the humanities, social sciences, and
natural sciences. Its activities are supported by
the UC Press Foundation and by philanthropic
contributions from individuals and institutions. For
more information, visit www.ucpress.edu.

Paperback Edition © 2016
by The Regents of the University of California

Naomi Schneider, Senior Editor

ISBN: 978-0-520-29607-7 (paperback)

Library of Congress Control Number: 2016962847

Printed in Mexico

Table of Contents
Índice de contenidos

Table of Contents Índice de contenidos

tender aún más el contenido de sus experiencias, desde su niñez paupérrima pidiendo limosna en las calles de las ciudades fronterizas de Mexicali y Tijuana y su peregrinar por los campos agrícolas de Sinaloa, Sonora y Baja California, hasta su cruce al norte hacia los campos agrícolas de California y Arizona.

El testimonio de Lucrecia Camacho ilustra claramente el subtítulo de la presente obra: *Making a Life, But Not a Living*. Después de una vida de arduo trabajo en los trabajos agrícolas más duros y peores pagados, como la cosecha de la fresa (Lucrecia dice: "No le deseo ese tipo de trabajo ni a mi peor enemigo".), Lucrecia desea jubilarse en México, a donde sólo se llevará los dolores y achaques de una vida llena de trabajo duro. Ella no se siente decepcionada, sin embargo, ya que nunca espero una vida fácil porque sabía de antemano que se tendría que ganar la vida con trabajo físico, *Making a Life, But Not a Living*.

La migración indígena es muy diversa como lo ilustran diferentes capítulos en la presente obra, desde los parques de casas móviles en el Valle de Coachella conocidos como Duros y Chicanitas donde viven cientos de Purépechas ,especialmente originarios de Ocomichu, Michoacán, hasta el campamento multiétnico de casuchas improvisadas construidas por los jornaleros mixtecos de Oaxaca y Guerrero, triquis, y amuzgos en las colinas en la parte norte de la ciudad de San Diego, donde los cada vez más los campos

agrícolas que han sucumbido a la expansión de parques industriales pertenecientes a la industria de la computación y telecomunicaciones.

La precariedad del trabajo y los ingresos de los trabajadores en los campos del norte es la forma de vida prevalente entre estos migrantes. Incluso, a veces es difícil encontrar algún indicio de esperanza de cambio sobre estas condiciones que parecen agobiantes. Lorena Hernández, joven mixteca de 20 años y madre soltera, confiesa al final de su testimonio: "Mi trabajo será trabajar en los campos. Me gustaría regresar a la escuela, pero es muy tarde para mí. Estoy en paz con mi situación. Quizá algún día".

La resistencia a la explotación y a la humillación surge de vez en cuando, como en el caso de los trabajadores en los campos de Washington que trabajan para la compañía Sakuma. Rosario Ventura cuenta que las condiciones en las viviendas que proveía el patrón eran tan malas que, aunadas a los bajos salarios, provocaron que la gente explotara y se fueran a huelga. Queda la posibilidad de que estos trabajadores puedan construir un sindicato independiente que los represente. Los retos son increíbles, porque los recursos económicos que colectivamente pudieran movilizar son muy pocos para construir una organización que se pueda sostener a largo plazo. El constante ir y venir de estas familias migrantes también impide echar raíces organizativas o

vid Bacon documents in this work. The title of Lucrecia Camacho's testimony, *Making a Life, But Not a Living*, suggests the main contradiction faced by all the protagonists, whose stories David captures so clearly.

A job in the fields in California, Oregon or Washington is not a guaranteed escape from a precarious life. Migrating north is no longer a means to achieve economic mobility, if it ever was. At least for this generation of indigenous migrants who entered the farm labor market after the mid-eighties, it is hard to imagine any exit from the cycle of exploitation and poverty. The seasonal nature of farm work, the racism justifying superexploitation ("they are indigenous, and so they like to work hard because that's all they know") and the lack of social investment in housing, health and education in rural communities conspire to built obstacles almost impossible to overcome living in *el norte* (the north). Again: *Making a Life, But Not a Living*.

The family portraits with lots of children attract much attention. Their presence forces us to question not only the complexity of growing up in the fields of the north, but also the future of this generation, which is full of opportunities and challenges illustrated by the stories collected by David in this work. On one hand, there is the experience of interethnic marriages, like that of the indigenous Triqui Rosario Ventura, married to Federico López, an indigenous Mixtec. Rosario and Federico communicate with each other in Spanish, their four children speak Spanish and English, but not Triqui or Mixteco. Tragically, in this case the indigenous language cannot survive with the second generation born in the United States.

However, as we see in the chapter on Raymundo Guzmán, the rapper with consciousness, there are other possibilities for the future. Raymundo is the youngest of eight children. His family comes from the Mixtec community of San Miguel Cuevas, he began working in the fields at the age of eight, and after graduating from high school at nineteen, he began to work in the fields full time. A teacher in a high school in Arvin pushes students to graduate from high school, so they won't end up working in the fields as their parents did. For Raymundo, though, this is not a tragedy. For him, there are many ways of being and belonging. When he works with people from San Miguel Cuevas they make him feel comfortable, like being with his family. He speaks Mixteco with his mother, Spanish with his brother, and English with his sister and other friends.

Raymundo crosses many borders every day, several worlds with their own languages and their own rules. But when composing his rap songs, he is the one who sets the rules, and the

sociales en algún lugar. Sin embargo, a pesar de todas estas limitaciones, se da la acción colectiva y la solidaridad social.

Las fotografías que ilustran el capítulo siete *Las Cosas Pueden Cambiar* nos dan pistas de los sentimientos que fomentan, y sostiene la acción de resistencia entre estos migrantes. Pancartas que simplemente dicen "Respeto" y "Unidos sin Fronteras" apuntan a lo profundo y básico de las demandas. No sólo se trata de exigir mejoras salariales, sino también la posibilidad de aspirar a una vida digna. Esta misma demanda por respeto pudiera ser articulada en cualquiera de los campos que David Bacon documenta en este trabajo. El título de esta obra, *Making a Life, But Not a Living*, denota ya la contradicción principal a que se enfrentan todos los protagonistas de estas historias que David captura con tanta claridad: tener un trabajo en el campo en California, Oregón o Washington no garantiza salir de la precariedad, el norte dejó de ser el trampolín a la movilidad económica, si es que alguna vez lo fue. Por lo menos para esta generación de migrantes indígenas, que se han incorporado al mercado laboral agrícola desde mediados de la década de 1980 es difícil imaginar alguna salida al ciclo de explotación y pobreza a que se encuentran sometidos. La combinación variables estructurales, tales como la naturaleza temporal del trabajo agrícola, la combinación de racismo que justifica la sobreexplotación (son indios y

les gusta trabajar duro porque es lo único que conocen) y la falta de inversión social en infraestructura básica como viviendas, acceso a salud y educación en comunidades rurales, conspiran para poner obstáculos casi imposibles de vencer en la vida en el norte, otra vez: *Making a Life, But Not a Living*.

Los retratos familiares donde abundan los niños y niñas llaman mucho la atención, porque la presencia de tantos niños nos forza a realizar la pregunta de no sólo la complejidad de crecer como niño o niña en los campos agrícolas del norte, sino el futuro de esta generación. El futuro está lleno de posibilidades y retos, como lo ilustran las narraciones recopiladas por David en esta obra. Por un lado, está la experiencia de los matrimonios interétnicos, como es el caso de Rosario Ventura, quien es triqui y se casó con Federico López, mixteco. Entre Rosario y Federico se comunican en español y al parecer sus cuatro hijos hablan español e inglés, pero no hablan ni triqui ni mixteco. Trágicamente, en este caso la lengua indígena no sobrevive con esta segunda generación de indígenas, nacidos ya en Estados Unidos.

Sin embargo, hay otras posibilidades para el futuro, como lo ilustra el capítulo sobre el rapero con consciencia, Raymundo Guzmán. Raymundo el menor de ocho hijos de una familia originaria de la comunidad mixteca de San Miguel Cuevas, comenzó a trabajar en los campos a los ocho años y ya para los diecinue-

one who is in charge. No need to choose, he can display his multiple identities simultaneously in a single song. And for a moment, as the photograph of David shows us, they come together at dusk, in the backyard of a house in an agricultural field in Fresno. The multiple worlds Raymundo's parents have crossed, the pains of labor and the multiple humiliations, all eventually find a way to be expressed in three languages. Now, those languages are no longer separated, but converging in one voice, Raymundo's, with his trilingual raps announcing that the future is already with us. A future described with full sharpness in this work of David Bacon, a future that seems complex and full of possibilities which we may still not fully imagine, but we can hear in the voice of Raymundo. The world he is already making come true, telling us that the future is already here and he represents it.

ve, una vez que se graduó de la preparatoria, se incorporó de tiempo completo a trabajar en el campo. La amenaza del maestro de preparatoria en Arvin que trata de persuadir a sus estudiantes de graduarse de la preparatoria, si no terminarán trabajando en los campos como sus padres. Para Raymundo esto no es una tragedia, ya que para él hay muchas formas de ser y pertenecer. Trabaja con mucha gente de Cuevas y eso lo hace sentirse cómodo en el trabajo, como estar entre familia. También, habla mixteco con su mama y español con un hermano, e inglés con su hermana y otros amigos.

Raymundo cruza muchas fronteras cotidianamente, varios mundos con sus propios idiomas y sus propias reglas. Pero cuando compone sus raps, él es quien pone las reglas del juego y está en control. No tiene que escoger, sino que puede mostrar sus múltiples identidades de manera

simultánea una sola canción. Y por un momento al anochecer, como la imagen de David nos muestra, en el patio trasero de una casa en algún campo agrícola de Fresno, los múltiples mundos que han navegado los padres de Raymundo, los dolores del trabajo y las múltiples humillaciones encuentran una manera de contarse en tres idiomas que ahora no habitan de manera separada, sino que convergen en una sola voz, la de Raymundo que con su raps trilingües anuncia ya el futuro que está con nosotros. Un futuro que esta obra de David Bacon, *Making a Life, But Not a Living*, describe con mucha nitidez y que parece ser más complejo y lleno de posibilidades, las cuales quizá todavía no las podemos imaginar plenamente, pero que es posible preverlas escuchando en la voz de Raymundo el mundo que él ya está construyendo, diciéndonos que el futuro ya está aquí y él lo representa.

Preface:
It Allows Us To Be Present, Right There

ANA LUISA ANZA
Cuartoscuro Magazine

If we could place a hidden camera inside the strawberry fields, or in any of the other crops ready for harvest, as Lucrecia Camacho suggests, perhaps we could then understand what so many people must face on *the other side* of the border, in order to make the American dream come true. We are the ones ignorant of the daily life of thousands of undocumented immigrants, who play a major role bringing food to the tables of the American people.

But no, there is no such hidden camera. Instead, there is the tireless, incisive, resolute, and committed camera of David Bacon. For more than three decades, without ever losing his commitment to human rights, he has followed —frame by frame, through images and testimonies—the lives of those who have "moved to the north." Not many journalists have such perseverance. Perhaps he is inspired by his strong conviction that images and words can help create social change.

Thanks to his interviews, but above all through the realism of his photographs, we are able to see what others have been only been able to describe with spoken words. Words can be true, but they also become blurred over distance.

David Bacon allows us to be there, inside the temporary homes created in cabins standing in the middle of nowhere. Homes that often become permanent by filling them with the workers' hope. Homes where every day life goes on within plywood walls and tents made of tarps, enduring long working days where calloused hands are the only tools available for labor.

There they are. Ghost dwellers of houses/colonies/cities, places having no official record of their existence, but which are the living places for entire families. The lack of basic services does not matter, or the necessity of washing up in the river. Life around here goes on as routine.

These photographs allow us to enter inside those homes, to sit at their tables for an early breakfast, to be a part of their every day life playing cards, watching them cook or listening to their conversations, and to observe them resting and dreaming imaginary or weary dreams.

We can stay with them as they await the transport that will take them—or not—to the

Prólogo:
Nos permite estar presentes, de primera mano

Ana Luisa Anza
Revista *Cuartoscuro*

Si en los campos sembrados de fresa, o de cualquier otro cultivo listo para la pisca, hubiera una cámara escondida, como plantea Lucrecia Camacho, los otros –nosotros, los ajenos a la odisea diaria de los miles de indocumentados, que desempeñan un papel primordial en llevar a la mesa la comida que los estadounidenses han de consumir– quizá podría comprender lo que tantos enfrentan en ese *otro lado* que constituye todavía el escalón para lograr el sueño americano.

No, no existe una lente escondida. Hay, sin embargo, una cámara incansable, incisiva, insistente y solidaria, empuñada por David Bacon quien, durante más de tres décadas y sin perder jamás de vista su enfoque hacia los derechos humanos, ha seguido paso a paso –tanto gráficamente, como a través de testimonios– la vida de quienes han logrado llegar al norte. No hay muchos periodistas que tengan esa perseverancia, motivada quizá por la fuerte convicción del poder de la imagen y de las palabras para impulsar transformaciones.

Gracias a sus entrevistas y, sobre todo, a la palpable realidad que brindan sus imágenes, podemos ver lo que otros relatan sólo en palabras habladas que, a pesar de ciertas, se desdibujan por la distancia.

Bacon nos permite estar presentes, de primera mano. Ahí están, sentados en barracas construidas en medio de la nada los hogares temporales –que, de tanta esperanza, muchas veces se convierten en permanentes–, y la vida cotidiana que se desarrolla entre paredes de cartón y techos de plástico, luego de jornadas donde las manos ajadas y callosas son a la vez único instrumento e uniforme laboral.

Allá están. Pobladores fantasmas de casas/colonias/ciudades que no existen oficialmente, pero que son la habitación de familias completas, con sus baños de río sin servicios básicos, pero donde la rutina transcurre como si fuera cualquier cosa.

Las fotografías nos permiten entrar a esos hogares, sentarnos a sus mesas durante un desayuno tempranero, participar en sus convivencia ante un mazo de cartas, verlos actuar en la cocina y escucharlos en la plática de sobremesa, contemplar el sitio donde descansan con sueños cansados e imaginados.

worksite where they leave behind the sweat of their bodies. Here, work remains subject to the labor demand of the producers, the season and harvests. Or we can follow them to the places where the season determines the availability of jobs.

There they are, generally in the field. We can see the hardness of their expressions, their eyes inhabited by sadness and sometimes desolation. Eyes we can barely see behind the bandanas covering their faces to avoid breathing in the dust. Eyes that notwithstanding, become alive and bright at festivities, in the warmness of the companionship of people who allegedly are nonexistent. For a moment, when territo-

ries, borders, and boundaries are forgotten, everything becomes part of a great celebration of music and dance for these people, beings who have made a long journey without losing their joy and traditions.

Bacon has witnessed not only the endless labor days, where the cruelty, injustice, abuse and the fierce exploitation of cheap labor usually prevails, but he has also been a privileged witness of the birth of social movements for the rights of those who, having everything to lose, still aren't too frightened to demand equality. Seeing these images reminds us of his long-held belief that documenting reality is part of the movement for social change.

Podemos acompañarlos en su espera ante el transporte que habrá de llevarlos —o no, de acuerdo a una demanda que depende de patrones, tiempos y cosechas— hacia el sitio donde habrán de dejar sus sudores, o seguirlos en su caminar hacia los lugares ya asignados por la temporalidad de las jornadas.

Ahí están, sobre todo, en el campo. Vemos los rostros duros poblados de ojos tristes, a veces desesperanzados, ojos que pueden verse apenas tras el pañuelo que los cubre de la tierra que ocupa el aire que respiran. Pero son los mismos ojos que adquieren un brillo en las fiestas, en el calor de la compañía de otros presuntos inexistentes cuando se olvidan los territorios, las fronteras, los límites, y todo se vuelve una gran fiesta de danza y música de seres que han vivido una travesía enorme sin perder su alegría y sus tradiciones.

Bacon ha sido testigo no sólo de las interminables jornadas donde, en tantas ocasiones, prevalece el abuso y la exacerbación en el aprovechamiento feroz de la mano de obra barata, la crueldad y la injusticia, sino también ha sido privilegiado testigo de la gestación de movimientos por la reivindicación de los derechos de quienes tienen todo por perder, pero que no se amedrentan ante la exigencia del reconocimiento de su igualdad. Tras estas imágenes, entonces, no queda más que recordar su creencia fiel de que documentar la realidad es parte del movimiento a favor de un cambio social.

In the Fields of the North. A Photographer Looks through a Partisan Lens

I have two favorite sayings by photographers, Alexander Rodchenko said: *We must take photographs from every angle but the navel.* He and his fellow photographers in Moscow pioneered the use of extreme angles in the 1920s, along with diagonal composition and close-ups, as a means to shake the viewer's perspective and liberate them from complacency. Today we take these techniques for granted, but have little idea where they came from, or about their original purpose.

Playwright Berthold Brecht felt that drama (and art in general) should stimulate people to question social reality in a critical way, not just tell stories. "Rodchenko believed that it was necessary to educate people to *see* rather than simply to *look*, and proposed that ordinary familiar things be photographed in new ways, from new angles and perspectives, effectively 'defamiliarized,'" according to Robert Deane, honorary researcher in photography at the National Gallery of Australia.

The other saying comes from Nacho López, who famously remarked that, "Photography was not meant as art to adorn walls, but rather to make obvious the ancestral cruelty of man against man." Of course, I do hang photographs (my own and others) on walls, and recently did that on the Mexican side of the shameful wall we've built to separate us from Mexico. And I see photographs as a means to do more than expose cruelty. But both of these photographers had a view of themselves as participants in the world and its social movements, and believed their practice arose from that participation.

Eighty years ago, many photographers were political activists and saw their work intimately connected to worker strikes, political revolution or the movements for indigenous people's rights. Today, what was an obvious link is often viewed as a dangerous conflict of interest. Photographers must be objective and neutral, the word goes, and stand at a distance from the reality they record. But I believe our work gains visual and emotional power from its closeness to the movements we document. We are not objective but partisan, documenting social reality is part of the movement for social change.

En los campos del norte.
Un fotógrafo mira a través
de un lente comprometido

Tengo dos frases favoritas de fotógrafos. Alexander Rodchenko dijo: "Debemos tomar fotografías desde todos los ángulos, excepto desde el centro". En la década de 1920, él y sus compañeros fotógrafos en Moscú fueron pioneros en utilizar ángulos extremos, la composición en diagonal y los primeros planos como un medio para sacudir la perspectiva del espectador y liberarlo de la complacencia. Hoy damos por sentadas estas técnicas, pero poco sabemos sobre su origen y propósito original.

El dramaturgo Berthold Brecht consideraba que el drama (y el arte en general) debe estimular a la gente a cuestionar la realidad social de una manera crítica –no sólo contar historias–. "Rodchenko creía que era necesario educar a la gente para *ver* en lugar de simplemente *mirar*, y propuso fotografíar las cosas familiares y ordinarias de una forma nueva, desde nuevos ángulos y perspectivas, para efectivamente hacerlas "menos familiares", como sugirió Robert Deane, investigador honorario en fotografía en la Galería Nacional de Australia.

La otra frase es de Nacho López, quien comentó que; "la fotografía no fue pensada como arte para adornar las paredes, sino para hacer evidente la crueldad ancestral del hombre contra el hombre". Por supuesto que yo cuelgo fotografías (mías y de otros) en las paredes; como lo hice recientemente en el lado mexicano del vergonzoso muro que los estadunidenses hemos construido para separarnos de México. Y veo las fotografías como algo más que un medio para exponer la crueldad humana. Sin embargo, ambos fotógrafos tuvieron una visión de sí mismos como participantes en el mundo y sus movimientos sociales, y creyeron que su práctica surgía de esa participación.

Hace ochenta años, muchos fotógrafos eran activistas políticos y concebían su trabajo íntimamente enlazado a las huelgas de los trabajadores, la revolución política o los movimientos por los derechos de los pueblos indígenas. Hoy, lo que fue un vínculo evidente es percibido a menudo como un peligroso conflicto de intereses. El canon dicta que los fotógrafos deben ser objetivos y neutrales y deben mantenerse alejados de la realidad que documentan. Sin embargo, creo que nuestro trabajo adquiere poder visual y emo-

Can photographers be participants in the social events they document? As a photographer documenting poverty, migration and deportation, neutrality is not really possible. One either tries to understand and change social reality, or one doesn't. As a documentary photographer and journalist, I don't claim to be an unbiased observer. I'm on the side of immigrant workers and unions in the United States and share their struggle for rights and a decent life. I take the side of people in Mexico trying to find alternatives for democratic political change. If the work I do helps to strengthen these movements, it will have served a good purpose.

For three decades I've used a method that combines photographs with interviews and personal histories. Part of the purpose is the "reality check"; the documentation of social reality, including poverty, homelessness, migration and displacement. But this documentation, carried out over a long period of time, also presents some of the political and economic alternatives proposed by those often shut out of public debate. It examines peoples' efforts to win the power to put some of these alternatives into practice.

So for me, photography is a cooperative project. When I began to work as a photographer and writer, documenting the lives of migrants and farmworkers, I took with me the perspective of my previous work as a union organizer.

Carrying a camera became for me a means to organize for social and racial justice, the same goals I had as an organizer. Bob Fitch, who spent years in the south U.S. as a photographer with the Student Nonviolent Coordinating Committee, thinks about himself the same way. In the recent book, *This Light of Ours,* he remembers, *I did various kinds of organizing for the balance of my life and photographed those activities as I went through. And I perceived myself as an organizer who uses a camera to tell the story of my work, which is true today.*

Advocating for social change is part of a long tradition of social documentary photography in the United States and Mexico, and I hope my work contributes to this tradition today. San Francisco photographers Otto Hegel and Hansel Mieth took their cameras into the huge cotton strike of 1933 and the West Coast waterfront strike of 1934. They saw themselves as part of these movements. One Mieth image from the 1930s shows the shape-up system where workers were hired to unload ships, a scene reminiscent of today's day laborers clustering around a contractor's pickup truck in front of Home Depot. Mieth's photograph became a symbol of humiliating conditions and an appeal to go on strike. She would be proud that longshore workers today have a union hiring hall and no shape-up.

cional de su cercanía a los movimientos sociales que documentamos. No somos objetivos, sino tomamos partido: documentar la realidad social es parte del movimiento por el cambio social.

¿Pueden los fotógrafos ser partícipes de los movimientos sociales que documentan? Como un fotógrafo que documenta la pobreza, la migración y la deportación es imposible ser neutral. Intentas entender y transformar la realidad social, o no lo haces. Como fotógrafo documental y periodista, no pretendo ser un observador imparcial. Estoy del lado de los trabajadores inmigrantes y los sindicatos en Estados Unidos y comparto su lucha por derechos y lograr una vida digna. Estoy con la gente en México que busca encontrar alternativas para el cambio político democrático. Y si mi trabajo contribuye a a fortalecer estos movimientos, entonces habrá servido a una buena causa.

Durante tres décadas he utilizado un método que combina fotografías con entrevistas e historias personales. Parte de ese propósito es dar cuenta de la realidad: el registro de la realidad social, como la pobreza, la gente sin hogar, la migración y el desplazamiento. Sin embargo, cuando este registro se realiza durante mucho tiempo, también da cuenta de algunas de las alternativas políticas y económicas propuestas por quienes a menudo son excluídos del debate público. Muestra los esfuerzos de la gente por tomar el poder y llevar algunas de estas alternativas a la práctica.

Por eso, para mí la fotografía es un proyecto cooperativo. Cuando comencé a trabajar como fotógrafo y escritor documentando las vidas de los migrantes y trabajadores agrícolas, estaba ya influenciado por la perspectiva de mi trabajo anterior como organizador sindical. Y portar una cámara se convirtió para mi en el medio para organizar y trabajar por la justicia social y racial, que eran los mismos objetivos que tenía como organizador. Bob Fitch, quien muchos años colaboró como fotógrafo con el Student Nonviolent Coordinating Committee en el sur de Estados Unidos, piensa de la misma forma. En su reciente libro, *Esta luz nuestra*, él recuerda: "Participé en distintas experiencias organizativas a lo largo de mi vida y las fotografié conforme fueron sucediendo. Me concebía a mí mismo como un organizador que utiliza una cámara para contar la historia de mi trabajo, y sigo pensándolo así hasta hoy".

Promover el cambio social es parte de una larga tradición de la fotografía social documental en Estados Unidos y México, y espero que hoy mi trabajo contribuya a esta tradición. Los fotógrafos Otto Hegel y Hansel Mieth, en San Francisco, participaron con sus cámaras en la gran huelga de algodón de 1933 y la huelga de los muelles de la Costa Oeste en 1934, se veían a sí mismos como parte de estos movimientos. Una de las imagenes de Mieth de la década de 1930 retrata el sistema de contratación a destajo para emplear estibadores, una escena que nos remite a las imágenes de los actuales jornaleros, amontonados alrededor de

Today I see workers waiting in long lines to cross the border in Mexicali, trying to get to their jobs cutting lettuce in the Imperial Valley, with the same combination of desperation and anger. It's not hard to go down those lines, talking and taking photographs. This documentation continues on the other side of the border by going out to the fields, taking images that show the work in a way that asks the viewer to think about what it's like to labor bent over all day, practically running down the rows of vegetables. Back again on the Mexican side of the border, I take photographs in the migrant hotel, an old abandoned building taken over by those deported from the U.S., offering sanctuary to other deportees with no food or place to sleep.

This documentation involves interviewing and photographing Fidel Antonio, a migrant worker who gets jobs on the street corner in the city where I live. When the photographs and text ran as a cover story in our local weekly, it served two purposes. Most immediately, it helped win support for a local organizing project for day laborers and our county food bank. More broadly, the images and words of Antonio countered rising racism and anti-immigrant hysteria by giving him a way to present himself as a full human being, struggling to survive.

Images and words can have a combined power that neither possess on their own. Often, the pursuit of the iconic picture—a completely self-referential image that needs no explanation or context—is defined as a goal that protects the photographer's objectivity. Yet, Maria Varela, another civil rights photographer, emphasized the importance of connecting images to words. She said; "I knew you not only had to use the words of local people about how they did something; you had to also use pictures showing them taking leadership roles in their own communities." Yet, separating words and images can decontextualize the images, and depoliticize them as a result. As a photographer, I see Studs Terkel, and his lifetime work as both an oral historian and social activist, as much a part of our documentary tradition as Hansel Mieth or Dorothea Lange.

Matt Herron, one of the best-known civil rights photographers, took a photograph of a black man clipping the lawn in front of an antebellum mansion in Mississippi. It became a visual indictment of the lack of social equality and justice. I see the same contradiction between the tents and shacks of farmworkers in Santa Rosa ravines and the chateau-like wineries that depend on their labor. For over a decade, I've worked with the Binational Front of Indigenous Organizations, a Mexican migrant organization, and California Rural Legal Assistance to document this contradiction. Our project, which led to this book, shows extreme

la camioneta de un contratista frente a un Home Depot. Esta fotografía de Mieth se convirtió en un símbolo de las condiciones de humillación de los trabajadores y un llamado para ir a la huelga. Hansel Mieth estaría orgullosa de que en la actualidad los estibadores cuentan con una oficina sindical de contrataciones y no dependen más de la contratación a destajo.

Hoy observo largas filas de trabajadores esperando cruzar la frontera en Mexicali, intentando llegar a sus trabajos para cortar lechugas en el Valle Imperial, todos ellos con la misma combinación de desesperación e ira. No es difícil recorrer esas filas, conversando y tomando fotografías. El registro continua del otro lado de la frontera, recorriendo los campos de cultivo, tomando imágenes que muestran el trabajo de tal manera que exigen al espectador se cuestione lo que es trabajar encorvado y recorriendo hileras de vegetales prácticamente todo el día. De vuelta en el lado mexicano de la frontera, tomo fotografías del hotel para migrantes, un viejo edificio abandonado tomado por los que han sido deportados de Estados Unidos, y donde se ofrece refugio a otros deportados que no tienen comida o un lugar para dormir.

Este registro implica entrevistar y fotografiar a Fidel Antonio, un trabajador migrante que consigue trabajo en la esquina de una calle de la ciudad donde vivo. Cuando las fotografías y el texto se publicaron como un artículo de portada en nuestro semanario local, ello cumplió dos propósitos; en lo inmediato, sirvió para obtener apoyo para un proyecto local de organización de jornaleros y para el banco de alimentos de nuestro condado. En términos más generales, las imágenes y las palabras de Antonio contrarrestaron el aumento del racismo y la histeria anti–inmigrante, al darle la oportunidad de presentarse a sí mismo como un ser humano íntegro, que lucha por sobrevivir.

Las imágenes y las palabras pueden tener un poder combinado que ninguna de ellas posee por sí mismas. A menudo, la búsqueda de la imagen icónica—una imagen completamente auto–referencial que no requiere explicación o contexto—se define como una meta que protege la objetividad del fotógrafo. Sin embargo, María Varela, otra fotógrafa de los derechos civiles, enfatizó la importancia de conectar las imágenes con las palabras, señaló: "Sabía que no sólo tenía que utilizar las palabras de la gente local acerca de cómo hacían determinadas cosas cotidianas; también tenía que utilizar imágenes que los mostraran tomando el liderazgo en sus propias comunidades". Sin embargo, separar las palabras y las imágenes puede descontextualizar las últimas, y por ende despolitizarlas. Como fotógrafo, veo a Studs Terkel, y su trabajo de toda una vida como historiador oral y activista social, como parte de nuestra tradición documental, al igual que Hansel Mieth o Dorothea Lange.

Matt Herron, uno de los fotógrafos de derechos civiles más conocido, fotografió a un hombre negro podando el césped frente a una de las mansiones construidas antes de la guerra civil en Mississippi. La fotografía se convirtió en una de-

25

In recent years, the price paid to workers for picking a flat of strawberries has hovered around 1.50 dollars. Each flat contains eight plastic clamshell boxes, so a worker is paid about 20 cents to fill each one. That same box sells in a supermarket for about 3 dollars, the people picking the fruit get about 6 per cent of the price. According to UC Davis professor Philip Martin, about 28 per cent of what consumers pay goes to the grower. Produce sales from Monterey County alone, one of two counties where strawberry cultivation in California is concentrated, total 4.4 billion dollars.

If the price of a clamshell box increased by 5 cents (a suggestion made by the UFW during the Watsonville strawberry organizing drive of the late 1990s), the wages of the workers would increase by 25 per cent. Most consumers wouldn't notice, since the retail price normally fluctuates far more than that. Florida's Coalition of Immokalee Workers has used this idea to negotiate an increase in the price paid for tomatoes bought by fast food chains, which then goes to the worker in the field.

Low wages in the fields, however, have brutal consequences. When the grape harvest starts in the eastern Coachella Valley, the parking lots of small markets in farm worker towns like Mecca, are filled with workers sleeping in their cars. For Rafael López, a farm worker from San Luis, Arizona, living in his van with his grandson, "The owners should provide a place to live, since they depend on us to pick their crops. They should provide living quarters, at least something more comfortable than this."

In northern San Diego County, many strawberry pickers sleep out of doors on hillsides and in ravines. Each year the county sheriff clears out some of their encampments, but by next season workers have found others. As Rómulo Muñoz Vázquez, living on a San Diego hillside, explains: "There isn't enough money to pay rent, food, transportation and still have money left to send to Mexico. I figured any spot under a tree would do."

Compounding the problem of low wages is the lack of work during the winter months. Workers have to save what they can while they have a job, to tide them over. In the strawberry towns of the Salinas Valley, the normal 10 per cent unemployment rate doubles after the harvest ends in November. While some can collect unemployment, the estimated 53 per cent who have no legal immigration status are barred from receiving benefits.

Yet, people have strong community ties because of shared culture and language. Farm workers in California speak 23 languages, come from 13 different Mexican states, and have rich cultures of music, dance, and food that bind their communities together. Migrant indigenous farmworkers participate in immigrant rights marches, and organize unions.

En otras palabras, los productores estaban pagando un salario ilegal a decenas de miles de trabajadores agrícolas. La bitácora de casos llevados por California Rural Legal Assistance constituye una larga historia de batallas para ayudar a los trabajadores a reclamar por estos salarios ilegales, o incluso por salarios no pagados. Los trabajadores indígenas son los inmigrantes más recientes y los más pobres dentro la fuerza laboral de trabajadores agrícolas del estado. No obstante, su situación no difiere mucho de los otros trabajadores. El ingreso promedio de una familia indígena es de 13 000 dólares; la media para la mayoría de los trabajadores agrícolas es de aproximadamente 19 000 dólares —es mayor, pero aún está lejos de ser un salario que permita vivir—.

En años recientes, el salario pagado a los trabajadores por recoger una bandeja de fresas ha fluctuado alrededor de 1.50 dólares. Cada bandeja consiste en 8 contenedores de plástico, por lo que el trabajador recibe alrededor de 20 centavos por llenar cada uno de ellos. Esa misma bandeja se vende en un supermercado en 3 dólares aproximadamente, es decir, las personas que recogen la fruta reciben aproximadamente 6 por ciento de ese precio. De acuerdo con Philip Martin, profesor de la Universidad de California-Davis, cerca de 28 por ciento de lo que pagan los consumidores va al productor. Tan sólo en el Condado de Monterey, uno de los dos que concentran el cultivo de fresa en California, el total de ventas fue de 4.4 billones de dólares.

Si el precio de una bandeja de fresa aumentara 5 centavos (una sugerencia hecha por la UFW durante la campaña organizativa en los campos de fresa en Watsonville a finales de 1990), los salarios de los trabajadores se incrementarían en 25 por ciento. La mayoría de los consumidores no notaría el incremento, pues el precio de venta normalmente fluctúa mucho más. La Florida's Coalition of Immokalee Workers ha utilizado esta idea para negociar un aumento en el precio de los tomates comprados por las cadenas de comida rápida, el cual se suma al salario de los trabajadores en el campo.

Sin embargo, los bajos salarios en los campos tienen consecuencias brutales. Cuando la cosecha de la uva comienza al oriente en el Valle de Coachella, los estacionamientos de los pequeños mercados de pueblos agrícolas —como Mecca— se llenan de trabajadores duermiendo en sus autos. Para Rafael López, un trabajador agrícola de San Luis, Arizona, quien vive en su camioneta con su nieto: "Los propietarios deben proporcionar un lugar para vivir ya que dependen de nosotros para recoger sus cosechas. Deben proporcionar vivienda, por lo menos algo más cómodo que esto".

En el norte del condado de San Diego, muchos recolectores de fresas duermen a la intemperie en laderas y barrancos. Cada año, el sheriff del condado desaloja algunos de estos campamentos, pero para la siguiente temporada los trabajadores encuentran otros. Como explica Rómulo Muñoz Vázquez, quien vive en una colina de San Diego:

29

Indigenous migrants have created communities all along the northern road from Mexico to the U.S. and Canada. Their experience defies common preconceptions about immigrants. In Washington D.C., discussions of immigration are filled with wrong assumptions. U.S. policy treats migrants as individuals, ignoring the social pressures forcing whole communities to move, and the networks of families and hometowns that sustain them on their journeys. Government policy often requires the deportation of parents caught without papers, who have to leave behind their children born in the U.S. Sometimes, this arbitrary Alice-in-Wonderland world does just the opposite, deporting undocumented young people who have no memory of the place they were born, but to which they find themselves forcibly relocated. Policymakers see migration simply as a trip from point A to point B, but they do not take into account the strong human drive for community.

Migration is a complex economic and social process, in which whole communities participate. Migration creates communities, which today pose challenging questions about the nature of citizenship in a globalized world. The function of these photographs, therefore, is to help break the mold that keeps us from seeing this reality.

I believe our documentary tradition in the U.S. has roots in Mexican photography as well,
like in New York or San Francisco. Some photographers, like Tina Modotti and Mariana Yampolsky, were border crossers themselves, starting in the U.S. and ending their lives in Mexico. When Tina Modotti arrived in Mexico City from San Francisco during the early 1920s, she allied herself with radical muralists like Diego Rivera, and helped establish a tradition among photographers of supporting left-wing movements and political parties. John Mraz, a historian of Mexican photography at the Universidad Autónoma de Puebla (Mexico) calls this period a cultural effervescence, in which new social ideas mixed with new aesthetic ones in an environment of rapid social, political, and aesthetic change.

At 20 years old, Mariana Yampolsky left the U.S. in 1945 and became the first woman in the Taller de Gráfica Popular (the People's Graphic Workshop), an anti-fascist project started in the late 1930s by Leopoldo Méndez, Pablo O'Higgins, and Luis Arena. One of her best-known photographs, *Martel*, shows a disused railway station, whose atmosphere of abandonment is evocative of the migration issues of today. Yampolsky said: "If I have to define my photography, I'd say my studio is the street."

The right to travel to seek work is a matter of survival for millions of people, and a new generation of photographers today documents the migrant-rights movements in both Mexico

"No alcanza para pagar la renta, la comida, el transporte y todavía ahorrar dinero para enviar a México, entonces, cualquier lugar bajo un árbol sirve para vivir".

Reforzando el problema de los bajos salarios, está la falta de trabajo durante los meses de invierno. Los trabajadores tienen que ahorrar lo que puedan mientras tenga un trabajo, para salir de apuros. En los pueblos de la fresa del Valle de Salinas, la tasa normal de desempleo de 10 por ciento se duplica al terminarse la cosecha en noviembre. Mientras que algunos trabajadores pueden cobrar el seguro de desempleo, 53 por ciento de ellos, cifra estimada de quienes no tienen estatus migratorio legal, no recibe ningún beneficio social.

A pesar de ello, la gente tiene fuertes lazos comunitarios debido a la cultura y la lengua que comparten. Los trabajadores agrícolas en California hablan 23 lenguas, provienen de 13 diferentes estados en México, y poseen una vasta cultura, música, baile y comida que unen a sus comunidades. Los trabajadores agrícolas migrantes indígenas participan en marchas por los derechos de los inmigrantes, y organizan sindicatos.

Los migrantes indígenas han formado comunidades a lo largo de la ruta del norte de México a Estados Unidos y Canadá. Su experiencia desafía los prejuicios comunes sobre los inmigrantes. en Washington D. C., las discusiones sobre la inmigración se alimentan de suposiciones erróneas. Las políticas estadunidenses tratan a los migrantes como individuos, ignorando las presiones sociales que obligan a comunidades enteras a desplazarse, las redes en la familia y los lugares de origen que sostiene esta migración. La política del gobierno a menudo requiere la deportación de padres que son detenidos sin visas, y que tienen que abandonar a sus hijos nacidos en Estados Unidos. A veces, este arbitrario mundo parecido al de Alicia en el país de las maravillas, opera justo de la forma contraria, al deportar a jóvenes indocumentados que no tienen memoria del lugar en que nacieron, y en el cual se ven obligados a vivir. Los políticos ven la migración como un simple viaje del punto A al punto B, sin tomar en cuenta el impulso humano fuertemente arraigado a la comunidad.

La migración es un proceso económico y social complejo, en donde participan comunidades enteras. La migración crea comunidades que hoy plantean preguntas desafiantes sobre la naturaleza de la ciudadanía en un mundo globalizado. Por lo tanto, la función de estas fotografías es ayudar a romper el molde que nos impide ver esta realidad.

Creo que nuestra tradición documental en Estados Unidos tiene raíces en la fotografía mexicana, tanto como en las de Nueva York o San Francisco. Algunos fotógrafos, como Tina Modotti y Mariana Yampolsky, fueron ellas mismas migrantes, comenzando sus vidas en Estados Unidos y finalizándolas en México. Cuando Tina Modotti llegó a la Ciudad de México de San Francisco a principios de 1920, se alió con muralistas radicales como Diego Rivera y contribuyó a establecer una tradición de apoyo a los movimientos de izquierda y los partidos políticos entre los fotógrafos. John Mraz, historiador de la

and the United States (with its parallels to the civil rights movement of past generations). Like many others in this movement, I use the combination of photographs and oral histories to connect words and voices to images; together they help capture a complex social reality, as well as people's ideas for changing it.

Today's debate over the purpose and content of documentary photography often takes a backseat to a discussion of form and technique. Yet, many of the pioneering photographic techniques of the last century were made by socially committed photographers looking for new ways to capture the imagination, the social crisis of our time calls for a similar redefinition of what photography can and should document. Missing from mainstream, U.S. photography is not so much the depiction of shocking social reality as the sense that society can be changed, and a vision of what that change might be. Documentary photography has become detached, looking at society's contradictions and hypocrisy from a distance. There is an alternative; engagement and social commitment.

Perhaps it's harder today to find the sense of political certainty that animated the civil rights photographers or those of the 1930s, but racism is still alive and well. Economic inequality is greater now than it has been for half a century, people are fighting for their survival. And it's happening here, not just in safely distant countries half a world away. As a union organizer, I helped people fight for their rights as immigrants and workers. I'm still doing that as a journalist and photographer. I believe documentary photographers stand on the side of social justice; we should be involved in the world and unafraid to try to change it.

fotografía mexicana en la Benemérita Universidad Autónoma de Puebla (México), denomina a este período una efervescencia cultural, en la que nuevas ideas sociales se mezclaron con nuevas ideas estéticas en un entorno de rápido cambio social, político, y estético.

En 1945, a los 20 años de edad, Mariana Yampolsky dejó Estados Unidos y se convirtió en la primera mujer en el Taller de la Gráfica Popular, un proyecto antifascista iniciado a finales de 1930 por Leopoldo Méndez, Pablo O'Higgins y Luis Arena. Una de sus fotografías más conocidas, *Martel*, muestra una estación de ferrocarril abandonada, cuya atmósfera de abandono evoca los dilemas de la migración contemporánea. Yampolsky solía decir: "Si tengo que definir mi fotografía, diría que mi estudio es la calle".

El derecho a viajar para buscar trabajo es una cuestión de supervivencia para millones de personas, y actualmente una nueva generación de fotógrafos documenta los movimientos por los derechos de los migrantes, tanto en México como en Estados Unidos (con sus semejanzas con el movimiento por los derechos civiles de generaciones anteriores). Como muchos otros, en este movimiento, yo combino fotografías e historias orales para conectar palabras y voces con imágenes; juntas ayudan a captar una compleja realidad social, así como las ideas de la gente para transformarla.

Actualmente, el debate sobre el propósito y contenido de la fotografía documental a menudo es relegado por la discusión sobre la forma y la técnica. Sin embargo, muchas de las técnicas fotográficas pioneras del siglo pasado fueron creadas por fotógrafos socialmente comprometidos, buscando nuevas formas de capturar la imaginación. La crisis social de nuestro tiempo exige una redefinición similar de lo que la fotografía puede y debe documentar. Lo que está ausente de la fotografía convencional en Estados Unidos, no es tanto la representación de una realidad social impactante, sino la idea de que la sociedad puede ser transformada y una visión de lo que ese cambio podría significar. La fotografía documental se ha alienado; mira las contradicciones sociales y la hipocresía desde lejos. Pero existe una alternativa: la participación y el compromiso social.

Quizá resulte más difícil en la actualidad encontrar la certeza política que animó a los fotógrafos de los derechos civiles o a los fotógrafos de la década de 1930. No obstante, el racismo sigue vivo y la desigualdad económica es mayor de lo que ha sido durante medio siglo. La gente está luchando por su supervivencia, y esto sucede también en Estados Unidos y no sólo en países alejados, del otro lado del mundo. Como organizador sindical, ayudé a la gente a luchar por sus derechos como inmigrantes y trabajadores, y continúo haciéndolo como periodista y fotógrafo. Para mí, los fotógrafos documentales deben estar del lado de la justicia social -debemos involucrarnos en el mundo y debemos hacerlo sin temor de intentar transformarlo.

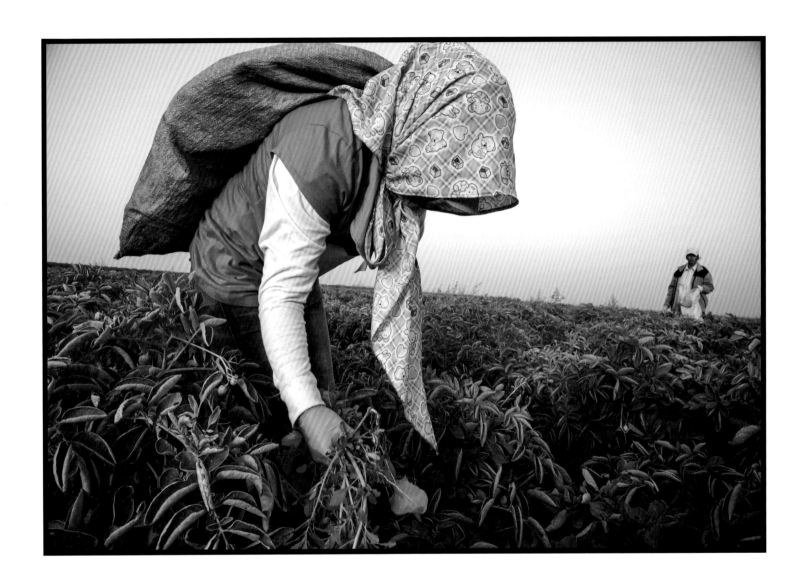

Alejandra Espinoza

Where Does Our Food Come From?

¿De dónde proviene nuestra comida?

Weeding in the Organic Field

By 7:30 in the morning it's already 80 degrees in a potato field in Lamont, in the southern San Joaquin Valley. By mid-afternoon, the temperature will reach 107. The workers moving up and down the rows aren't dressed in shorts and tank tops, though. They wear multiple layers of clothing, including long sleeves and, in the case of women, bandannas that cover their faces, leaving only their eyes visible.

Farm workers know how to handle heat, they work in these intense conditions every day. "Clothing is like insulation," says Erica Bautista, "It actually protects you. And if I didn't wear my bandanna, by the end of the day it would be hard to breathe because of the dust."

The rows are as long as two football fields, each a deep furrow next to a mound bearing the potato plants. Between the potatoes grow weeds, some spreading out next to the dirt and others growing as tall as the workers themselves. On this day in mid-June, the farm labor crew is pulling the weeds. Men and women walk from weed to weed, bending down low, pulling each out by the roots. You can hear the breath expelled by each effort to tear a big one from the ground.

Deshierbando en los campos de agricultura orgánica

A las siete y media de la mañana, la temperatura alcanza ya los 26 grados en el campo de siembra de papas en Lamont, en el sur del Valle de San Joaquín. A media tarde llegará a los 41 grados, sin embargo, los trabajadores que recorren los surcos de arriba a abajo no usan pantalones cortos ni camisetas sin mangas. Visten con varias capas de ropa, incluyendo camisas de manga larga y, en el caso de las mujeres, pañuelos que cubren sus rostros, lo único visible son sus ojos.

Los trabajadores del campo saben cómo manejar el calor. Ellos trabajan todos los días en estas condiciones intensas. "La ropa aísla el calor", dice Erica Bautista: "En realidad te protege. Y si no uso mi pañuelo, cuando termina el día sería difícil respirar a causa del polvo."

Los surcos son tan largos como dos campos de futbol, cada surco es una profunda línea cavada junto a los montículos, donde crecen las plantas de papa. Entre las papas crecen malas hierbas que llegan a extenderse por la tierra y otras llegan a crecer tan alto como los trabajadores mismos. En este día de mediados de junio, la cuadrilla de trabajadores agrícolas está deshierbando. Hombres y mujeres caminan de un lugar a otro entre las hierbas, agachándose y jalándolas de raíz. Puede escucharse su respiración en cada esfuerzo por arrancar las hierbas más grandes de la tierra.

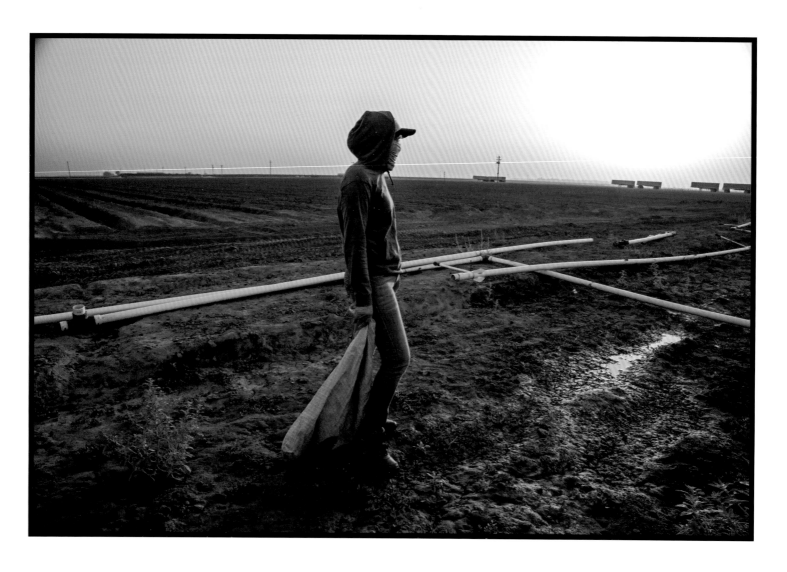

001

Arvin, CA. Beatriz Guzmán waits at the edge of the field for the crew's foreperson, Aurora González, to tell her which row she'll be weeding. Guzmán, a student at California State University in Bakersfield, is working in the fields to get money for school.

001

Beatriz Guzmán espera a Aurora González, la capataz del grupo en la orilla del campo, para que le indique que surco va a deshierbar. Beatriz, una estudiante de la Universidad Estatal de California en Bakersfield, trabaja en los campos de cultivo buscando conseguir dinero para pagar su escuela.

Everyone carries a bag on his or her back, and stuffs the weeds into it. As workers move down the rows, the bags expand and get heavy. The weeds are scratchy, even with gloves, and as the morning wears on, the sun gets hotter. There's a lot of dust everywhere in the air in the southern San Joaquin Valley, which has some of California's worst air quality. Soon you can't see to the far edge of the field next to this one.

If this were a potato field like most in the valley, the dust would contain pesticide and herbicide residue. Here, the dust may be unpleasant, but it's not toxic, because the field is growing organic potatoes for one of California's largest producers of organic vegetables, Cal Organic Farms.

Potato plants take from three to four months to grow to maturity, and this field contains anywhere from 17 000 to 22 000. Probably, back in late February or early March, it was seeded with potatoes or pieces of potatoes that contain the eye, from which the new sprout grows. Cal Organic Farms says it can get two crops a year in the San Joaquin Valley.

This field is almost ready to be harvested, and weeds can interfere with the operation of the mechanical harvester. Weeds also compete for water, not a minor factor given California's

Todos cargan una bolsa en su espalda para echar las hierbas. Conforme los trabajadores caminan a lo largo de los surcos, las bolsas crecen y se hacen más pesadas. La mala hierba es áspera aún utilizando guantes, y conforme la mañana avanza, la temperatura continúa aumentando. Hay mucho polvo en el aire del sur del Valle de San Joaquín, que tiene una de las peores calidades de California. Al poco tiempo es difícil observar el límite más lejano del campo adyacente a este.

Si este fuera un campo de papas como la mayoría de los campos en el valle, el polvo contendría pesticidas y residuos de herbicidas. Aquí el polvo puede ser desagradable, pero no es tóxico, porque el campo produce papas orgánicas para uno de los mayores productores de verduras orgánicas de California: Cal Organic Farms.

Las plantas de papa tardan de tres a cuatro meses para madurar, y este campo tiene de 17 000 a 22 000. Probablemente, a finales de febrero o principios de marzo, el campo estaba sembrado con papas o con los restos que contienen las guías de las cuales crecen las plantas nuevas. Cal Organic Farms asegura que puede obtener dos cosechas al año en el Valle de San Joaquín.

Este campo está casi listo para ser cosechado, y la hierba puede interferir con el funcionamiento de la cosechadora mecánica. La hierba compite también por el agua, lo cual no es un factor secundario dada la sequía en California, y puede

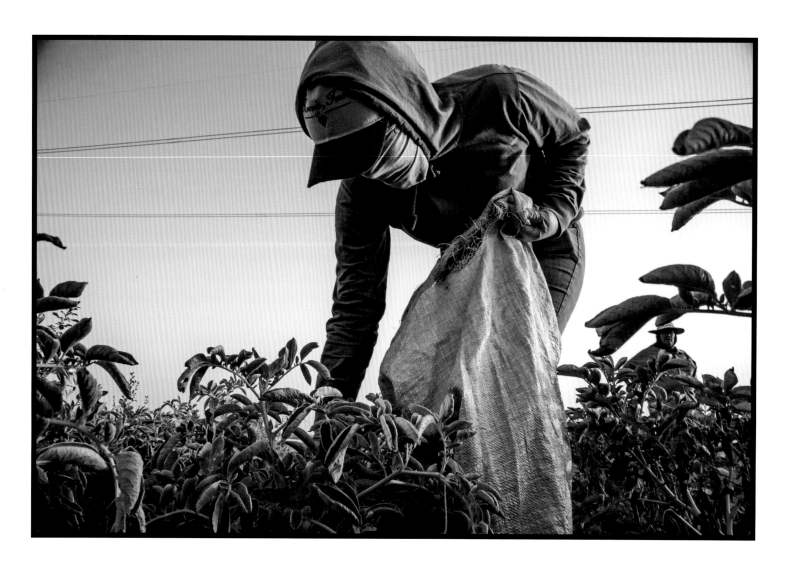

002
Arvin, CA. Aurora González, the crew's foreperson, watches Beatriz Guzman as she works pulling weeds.

002
Aurora González, la capataz del grupo, observa a Beatriz Guzmán mientras ella trabaja deshierbando el campo.

39

drought, and can provide an environment for pests that can damage the tubers.

So a healthy, attractive, organic potato—ready for au gratin, potato salad or your grandmother's adobo—is much more a product of workers' labor than the non-organic kind. Organic produce not only has created somewhat healthier conditions for these farm workers, it has also meant more work. Since the grower can't use herbicides, weed removal is accomplished by hand. That means workers are hired to remove them, instead of spraying the field with chemicals.

Cal Organic Farms grows a variety of vegetables, and other operations also require human labor instead of chemical inputs. As a result, the work season for a Cal Organic crew lasts longer than for many other farm workers. "I started on January 27th," explains Marcelina Hernández, "and I'll work until November 1st."

Hernández and her husband Juan are the oldest workers in the crew. They're no longer able or willing to do what others do to get nine months of work a year: hit the road to northern California or even Oregon and Washington. Organic farming gives them enough work so that they can live in Lamont year around. If they save their money, they'll be able to make it through the three months of winter when growers aren't hiring.

At lunch break, the couple talk to each other quietly in Mixteco, an indigenous language that was spoken in their hometown of Tlaxiaco, in the Mexican state of Oaxaca, long before Columbus arrived in the Americas. Everyone else in the crew comes from Mexico as well, and a few others also speak Mixteco. Indigenous migrants now make up most of the people coming across the border into California fields, and already constitute about 30 per cent of the farm labor workforce here.

For lunch, small groups of friends sit together at the side of the field, and some build small fires to heat their tacos. One popular taco filling is chorizo, the spicy Mexican sausage, mixed with *papas*, or potatoes. Organic potatoes are expensive in the market, but these workers are surrounded by fields of them. Many like the idea of eating food with no pesticides as much as anyone, maybe more. Farm workers are exposed to much greater pesticide levels than what's contained in food, many here in this crew worked in sprayed fields earlier in their work lives, and pesticide residue is omnipresent in small farm worker towns like Lamont.

Aurora González is the *mayordoma*, or forelady, for the crew in this field. An older garrulous woman, she jokes with some workers

crear un medio ambiente propicio para la reproducción de plagas que dañan los tubérculos.

Así que, una saludable papa orgánica –lista para ser gratinada, servida en una ensalada o con el adobo de la abuela– es más producto de la labor de trabajadores que las mismas papas no orgánicas. La producción orgánica, si bien ha introducido condiciones laborales más saludables para los trabajadores, también ha significado más trabajo. Dado que el productor no puede utilizar herbicidas, el deshierbe debe realizarse a mano y esto significa contratar trabajadores para hacerlo, en vez de eliminar las hierbas rociando el campo con productos químicos.

Cal Organic Farms produce una gran variedad de verduras de esa forma, y realiza también gran cantidad de operaciones en donde no utilizan insumos químicos, sino trabajo humano. Como resultado, la temporada de trabajo para una cuadrilla de Cal Organic es más larga que para muchos otros trabajadores agrícolas. Marcelina Hernández explica: "Yo comencé el 27 de enero y voy a trabajar hasta el 1 de noviembre".

Marcelina y su esposo Juan son los trabajadores más antiguos en la cuadrilla. Ellos no son capaces o ya no están dispuestos a hacer lo que otros para mantenerse trabajando durante nueve meses al año: marcharse hacia el norte de California, o incluso a Oregon y Washington en busca de trabajo. La agricultura orgánica les da suficiente trabajo para vivir en Lamont todo el año. Si ahorran su dinero podrán sobrevivir los tres meses de invierno, cuando los productores no contratan trabajadores.

Durante el almuerzo la pareja platica en voz baja en mixteco, una lengua indígena que se hablaba en Tlaxiaco, su pueblo natal en el estado de Oaxaca, mucho antes de que Colón llegara a América. Todo los miembros de la cuadrilla son originarios de México, y algunos de ellos también hablan mixteco. Actualmente los migrantes indígenas constituyen la mayoría de la población que cruza la frontera para trabajar en los campos de California, constituyen cerca del 30 por ciento de su fuerza laboral agrícola.

Para el almuerzo, la gente se sienta a un lado del campo en pequeños grupos de amigos, y algunos hacen pequeñas fogatas para calentar sus tacos. El de chorizo (salchicha picante mexicana) con papas. Las papas orgánicas son caras en el mercado, pero estos trabajadores están rodeados de ellas. A muchos les gusta la idea de comer alimentos sin pesticidas tanto como a cualquiera, tal vez más. Los trabajadores agrícolas están expuestos a niveles mucho mayores de pesticidas que los contenidos en los alimentos. Muchos de los miembros de esta cuadrilla trabajaron antes en campos fumigados con pesticidas, y los residuos se encuentran por doquier en pequeños pueblos agrícolas, como el de Lamont.

41

Started by Danny Duncan in 1983, Cal Organic Farms was sold in 2001 to Grimmway Farms, one of the largest organic growers in the country, with about 6 000 employees. The company uses Esparza Enterprises as its labor contractor, and both González and the other mayordoma run crews for Esparza.

Labor contractors hire and pay workers, making their profit from the difference between what the grower pays to pull the weeds in a potato field, for instance, and the actual wages the contractor pays the workers who do it. Abuse is inherent in this work system, since the more workers are pushed and the lower their wages, the larger the profit margin. In this field, workers are getting nine dollars an hour, just over minimum wage.

Respectively, 30 and 40 years ago, Lamont and the southern San Joaquin Valley were strongholds of the United Farm Workers of America (UFW), the union founded by Cesar Chavez, Larry Itliong, and Dolores Huerta. At the height of the UFW's strength, the base wage for farm labor in this area was two to three times the minimum wage. Translated into today's terms, this would be 16 to 24 dollars per hour. One method the union used to get wages up was to ban labor contractors, and instead to

espalda me dolía mucho por arrancar y cargar la hierba. Hoy ya no es tan malo".

Fundada por Danny Duncan en 1983, Cal Organic Farms fue vendida en 2001 a Grimmway Farms, uno de los mayores productores orgánicos en el país, con aproximadamente 6 000 empleados. La compañía utiliza a Esparza Enterprises como contratista y tanto Aurora González como la otra capataz, dirigen cuadrillas para Esparza.

Los contratistas emplean y pagan trabajadores, y obtienen su ganancia de la diferencia que existe, por ejemplo, entre lo que el productor paga por deshierbar un campo de papa, y los salarios que el contratista realmente paga a los trabajadores que realizan el trabajo. El abuso es inherente a este sistema de trabajo, ya que conforme se incorporan más trabajadores y se reducen los salarios, asciende el margen de ganancia. En este campo agrícola, los trabajadores ganan nueve dólares la hora, sólo un poco más del salario mínimo.

Hace 30 y 40 años, respectivamente, Lamont y el sureño Valle de San Joaquín eran bastiones de la United Farm Workers (UFW), el sindicato fundado por César Chávez, Larry Itliong y Dolores Huerta. En la plenitud de su fuerza, la UFW contaba el salario base del trabajador agrícola en esta zona era entre dos y tres salarios mínimos, en salarios actuales, esto sería de 16 a 24 dólares por hora. Un método utilizado por el sindicato para obtener aumentos salariales era prohibir los

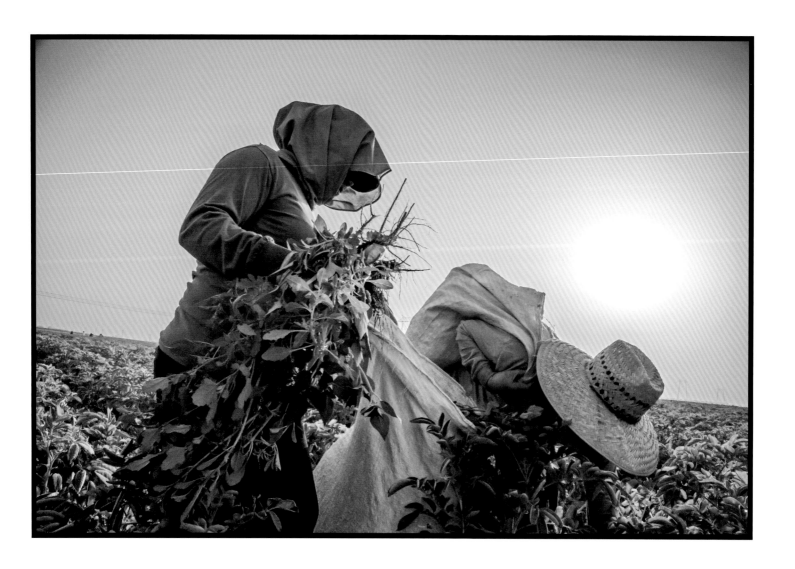

004
Arvin, CA. Two farm workers pull weeds in a field of organic potatoes. By mid-afternoon, the temperature is over 100 degrees. Workers wear layers of clothes as insulation against the heat.

004
Dos trabajadores agrícolas arrancan mala hierba en un campo de papas orgánicas. A media tarde, la temperatura es mayor a 37 grados. Los trabajadores usan capas de ropa como aislante contra el calor.

operate union hiring halls. In the 1980s, the union lost most of its contracts here, the hiring halls disappeared, growers went back to using contractors, and wages fell. Worker abuse increased as well.

Low wages and abuse are as prevalent in organic agriculture as they are in the non-organic sector. Case records at the California Occupational Safety and Health Agency (Cal OSHA) show that organic growers and contractors have engaged in practices that were prohibited 40 years ago.

In 1975, the UFW and California Rural Legal Assistance won an historic regulation, #3456, banning the short-handled hoe. This was the first prohibition of its kind in the nation's agriculture. Before it was adopted, workers using the short-handled hoe could be made to move quickly down the rows, bent over double and chopping at the weeds. They paid a high price later, however, because they worked bent over for hours at a time, workers developed permanent back injuries after years of this labor. Later, Cal-OSHA also banned knives and other short-handled instruments for weeding.

Organic growers then won an exception, however. Arguing that they could not use chemicals to control weeds, they were allowed to have workers weed by hand, even if they had to bend over to do it, so long as they were given an extra five minutes break time every four hours. Handing out short-handled tools is still forbidden, however, and Esparza was fined twice in 2015 for violating section #3456.

Esparza also got in trouble over sexual harassment, in 2006, the Equal Employment Opportunity Commission filed suit against Grimmway and Esparza after a worker, Ana Berta Rubio, said she'd been constantly pressured to have sex with a supervisor, who also groped and exposed himself to her, after complaining she was fired, and according to EEOC attorney William Tamayo, three others had similar experiences. Jeffrey Green, Grimmway's general counsel, denied the charges. A year later, the company settled the suit by paying Rubio 175 000 dollars and taking other measures.

UFW founder Dolores Huerta, who today heads a foundation in nearby Bakersfield, says women rarely complain about either labor law violations or sexual harassment for fear of being fired: "What she's worried about is not only losing her job; she's worried that her husband will lose his job, or her brother or her boyfriend or somebody in the family," Huerta told NPR.

contratistas de mano de obra, y en su lugar crear oficinas sindicales de contratación. En la década de 1980, el sindicato perdió la mayor parte de sus contratos aquí, las oficinas de contratación desaparecieron, los productores volvieron a usar contratistas, los salarios se vinieron abajo y el abuso a los trabajadores se volvió a propagar.

Los bajos salarios y el abuso laboral son frecuentes, tanto en la agricultura orgánica como en el sector no orgánico. Expedientes revisados por la Agencia de Seguridad y Salud Ocupacional de California (Cal OSHA, por sus siglas en inglés) muestran que los productores orgánicos y los contratistas han incurrido en prácticas que fueron prohibidas hace 40 años.

En 1975, la UFW y la California Rural Legal Assistance ganaron la regulación #3456, la cual fue histórica porque prohibió el uso del azadón de mango corto y fue la primera prohibición de su tipo en la agricultura del país. Antes de su aprobación, los trabajadores que utilizaban el azadón de mango corto podían moverse rápidamente por los surcos, y agacharse hasta el nivel de las hierbas para cortarlas. Sin embargo, a la larga esto trajo consecuencias para los trabajadores, debido a que trabajaban agachados por largos períodos de tiempo, y tras años del mismo trabajo, desarrollaron lesiones permanentes de espalda. Más tarde, Cal-OSHA también prohibió el uso de cuchillos y otros instrumentos de mango corto para el deshierbe.

Sin embargo, los productores orgánicos obtuvieron una excepción a este reglamento. Argumentando que no podían utilizar productos químicos para controlar la mala hierba, se les permitió contratar trabajadores que deshierbaran a mano, incluso si estos tenían que agacharse para hacerlo, siempre y cuando se les diera un descanso adicional de cinco minutos cada cuatro horas. Aún así, las herramientas de mango corto continúan estando prohibidas, y Esparza fue multada dos veces en 2015 por violar la sección #3456.

La empresa Esparza también se metió en problemas por acoso sexual, en 2006, la Comisión de Igualdad de Oportunidades (EEOC, por sus siglas en inglés) presentó una demanda en contra de Grimmway y Esparza después de que una trabajadora, Ana Berta Rubio, dijo haber sido presionada constantemente para tener relaciones sexuales con un supervisor, quien también la tocó de manera indebida y la forzó a mirarlo desnudo, fue despedida después de presentar su queja. De acuerdo con el abogado de la EEOC, William Tamayo, otras tres trabajadoras tuvieron experiencias similares. Jeffrey Green, consejero general de Grimmway, negó los cargos. Un año después, la compañía resolvió la demanda pagándole 175 000 dólares a Rubio y tomando otras medidas adicionales.

Dolores Huerta, fundadora de la UFW y quien encabeza una fundación cerca de Bakersfield,

At the local high school in nearby Arvin, Jackson Serros, director of the migrant program, says teachers warn their students: "If you don't go to college, you're going to Grimmway University." But Rosalinda Guillén, director of Community2Community, a farm worker advocacy group in Washington State, says workers don't think their jobs have to be demeaning. "The world should treat them as professionals, not just cheap labor," she urges.

Guillén and other advocates say the organic food industry should especially hold itself to high standards for labor practices, as part of sustainable and healthy methods for producing food. She is a leader of the Domestic Fair Trade Association, which has formulated a set of principles to guide organic producers. "Fair Trade is synonymous with fair wages, fair prices, and fair practices," it declares, which should be "environmentally, economically, and socially just, sustainable, and humane."

The organic potatoes from the Lamont field have been harvested, by now are sitting in the bins at stores, and in the potato drawer in kitchens across the country. The weeding crew has moved on to some other field, getting the next vegetable ready for its journey to the plate. Despite their hard work, however, it often seems

dice que las mujeres rara vez presentan quejas por violaciones laborales o de acoso sexual debido al temor a ser despedidas. En una entrevista con la National Public Radio (NPR), Huerta declaró que: "La mujer se preocupa no sólo porque ella puede perder su trabajo, sino también porque su marido lo pierda, o su hermano, su novio o alguien de la familia".

En la escuela secundaria local cerca de Arvin, Jackson Serros, director del programa para migrantes, comenta que los maestros advierten a sus estudiantes: "Si ustedes no van a la universidad, va a ir a la Universidad Grimmway", pero Rosalinda Guillén, directora de Community2Community, un grupo dedicado a la defensa de los trabajadores agrícolas en el estado de Washington, dice que los trabajadores creen que su trabajo no debería ser menospreciado. Y considera que "El mundo debería tratarlos como profesionales y no como mera mano de obra barata".

Guillén y otros defensores de los trabajadores, plantean que la industria de alimentos orgánicos en especial debe regirse por altos estándares de prácticas laborales, como parte de una producción de alimentos sostenible y saludable. Ella es una líder de la Domestic Fair Trade Association, que ha planteado un conjunto de principios para guiar a los productores orgánicos. Guillén señala que: "El comercio justo es sinónimo de salarios justos, precios justos y prácticas justas", es decir,

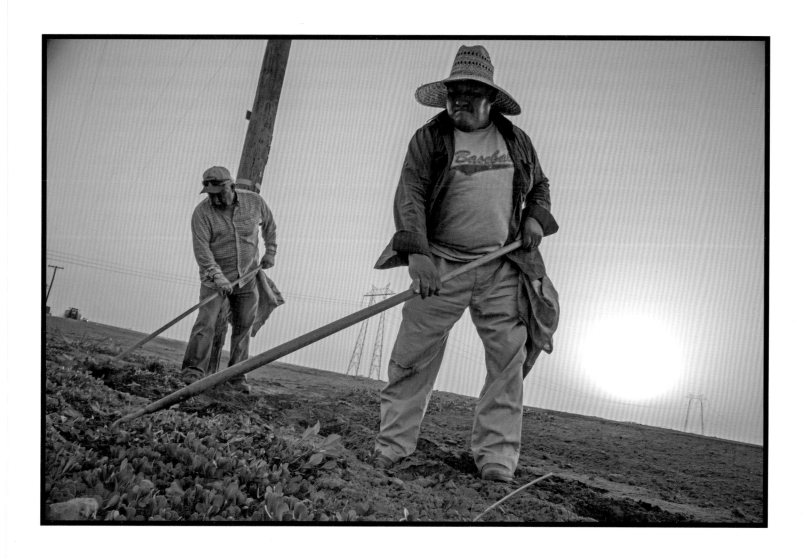

004a
Arvin, CA. Foreperson Aurora González has given easier work to
Valentín Figueroa and Cristino González, hoeing weeds at the edge
of the field. This work can be done standing up, instead of bent
over, pulling weeds by hand.

004a
La capataz Aurora González, ha asignado un trabajo más sencillo a
Valentín Figueroa y Cristino González deshierbando con azadón en
la orilla del campo. Este trabajo se puede realizar de pie, en vez de
inclinado, arrancando la mala hierba con la mano.

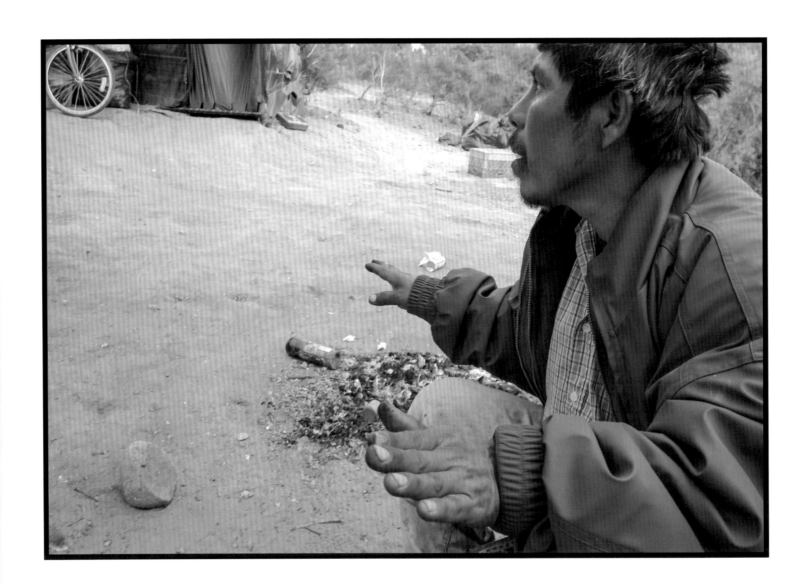

Rómulo Muñoz Vázquez

Just Across the Border. San Diego and the Imperial Valley

Justo al lado de la frontera. San Diego y el Valle Imperial

dy too. Do you see my friend over there? He slipped here in the rain and injured his arm. It was a very deep cut, all the way to the bone. Someone here had a car and took him to the doctor. Sad, isn't it? He can't work, so he doesn't have any money, he can't even buy food to eat. We all help him out and buy him food.

We each clean our area and we have to be responsible for keeping the camp clean so they don't evict us. We each put our garbage in bags, and then a man comes and picks them up. He lets us know when he's sending the truck and we load it. If you want to live in a clean space, you have to clean and gather your garbage. I come from a town in Oaxaca that has a tequio system; if the local authorities say tomorrow the tequio is to report to a certain place and do a task, we do it, the mayor takes the names of who helps and who doesn't. Here everyone is responsible for their own actions, but if a resident isn't doing his part, we talk to him.

There is a sign at the entrance of the encampment that says vehicles are not allowed on the premises. The landowner has made it clear he doesn't want to see any cars. He lets us live here because we are poor and have nowhere else to go, but now he wants to evict us. There are too many cars now, he says. Some-

Durante la temporada de lluvias, todo se moja. Con la lona y el nylon intento mantenerme seco, pero a veces es imposible evitar que todo se moje, incluyendo tu ropa. Cuando eso pasa, ya no tienes ropa para cambiarte, y el suelo también se pone lodoso. ¿Ve usted a mi amigo allí? Se resbaló cuando llovía y se cortó el brazo. Fue una herida muy profunda que llegó hasta el hueso, alguien de aquí que tenía coche lo llevó al médico. ¿Es muy triste, no es así? Ya no puede trabajar y por eso no tiene dinero, ni siquiera para comprar comida. Todos nosotros le ayudamos y se la compramos.

Cada uno limpia su área, tenemos que ser responsables de mantener el campo limpio para que no nos desalojen. Cada uno coloca su basura en bolsas, y luego un hombre viene a recogerlas, él nos avisa cuando enviará el camión para que lo carguemos. Si quieres vivir en un espacio limpio, tienes que limpiar y recoger la basura. Vengo de un pueblo de Oaxaca que tiene un sistema llamado el tequio; ahí, si las autoridades locales anuncian que el trabajo del tequio se realizará al día siguiente en un lugar y para una tarea específica, nosotros lo hacemos. El alcalde anota el nombre de quien ayuda y quién no. Aquí, cada quien es responsable de sus propias acciones, pero si un vecino no colabora, entonces hablamos con él.

A la entrada del campamento hay un letrero que dice que no se permiten vehículos

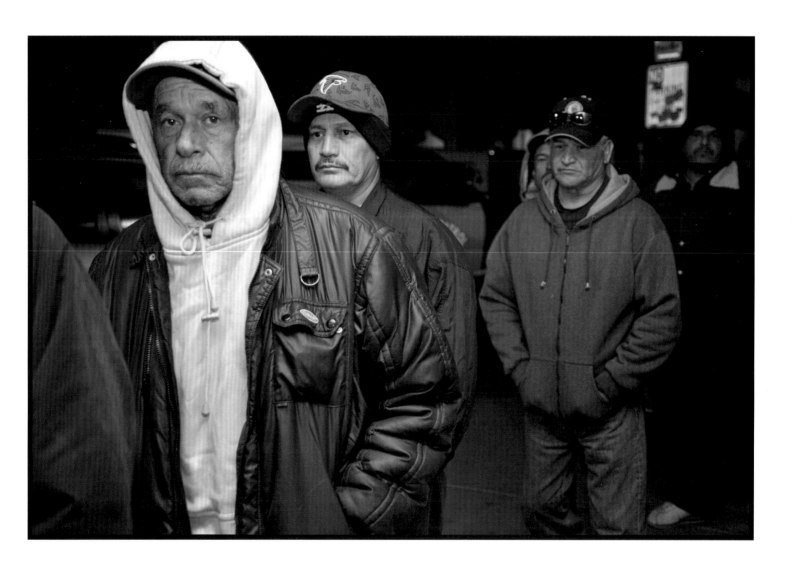

005

Calexico, CA. Very early in the morning farm workers walk across the U.S./Mexico border from Mexicali to Calexico, where they board busses or get into cars to go to the fields to work.

005

Muy temprano en la mañana, trabajadores agrícolas caminan a lo largo de la frontera México-Estados Unidos, de Mexicali a Calexico, donde abordan autobuses o automóviles para ir a trabajar en los campos de cultivo.

times other people, who live in town, buy beer and bring it out here. That looks bad and the owner thinks it's us, every Saturday you'll see them out here drinking. Then they start fighting and next thing you know, there are broken bottles everywhere.

We're outsiders. If we were natives here, then we'd probably have a home to live in. But we don't make enough to pay rent and we need them to let us continue living here, we're poor and can't afford to go elsewhere.

Here in the camp very few speak Spanish, most just speak their indigenous language. There is a little of everything, those from Guerrero speak one language; the people from San Pedro Muzuputla speak another, we speak Amuzceñas. We don't understand Mixtecos or Triquis; it's very different, that's why it's good to speak Spanish, but we need to learn English because it is so useful, and we need instructors to teach us.

When we aren't working, we're looking for work. Sometimes Americans stop by, and even though we only communicate by hand signals, they can tell us what job they want done. I was beaten at work five years ago, on a ranch by the freeway in San Diego. The boss asked us why we weren't working hard, I told him we weren't

en el interior, el propietario nos ha dicho claramente que no quiere ver autos. Él nos deja vivir aquí porque somos pobres y no tenemos otro lugar a donde ir, pero ahora quiere desalojarnos porque dice que ya hay demasiados autos. A veces otras personas, que viven en la ciudad, compran cerveza y vienen a tomársela aquí. Eso se ve mal y el propietario piensa que somos nosotros. Todos los sábados puedes ver a esa gente que viene a tomar aquí, entonces empiezan a pelear y después hay botellas rotas por todas partes.

Somos forasteros, si hubiéramos nacido aquí, entonces quizá tendríamos una casa donde vivir, pero no ganamos lo suficiente para pagar la renta. Por eso necesitamos que nos dejen seguir viviendo aquí, somos pobres y no podemos irnos a otra parte.

Aquí en el campamento muy pocos hablan español, la mayoría sólo habla su lengua indígena. Hay un poco de todo, la gente de Guerrero habla una lengua, los del pueblo de San Pedro Amuzgos hablan otra. Nosotros hablamos amuzgo, no entendemos el mixteco o el triqui; son lenguas muy diferentes. Por eso es bueno hablar español, pero también tenemos que aprender inglés, porque es muy útil, y necesitamos instructores que nos enseñen.

Cuando no estamos trabajando, estamos buscando trabajo. Algunas veces, los americanos se paran por aquí para ofrecernos trabajo, y aunque

006
Calexico, CA. Workers crossing the border to work in the Imperial Valley. It's December and cold.

006
Trabajadores cruzando la frontera para trabajar en el Valle Imperial. Es diciembre y hace frío.

animals and we had rights. I still remember everything they did to me afterwards.

Here, you're at the mercy of the employer. Some take advantage of the fact that you are desperate for work and treat you badly, but they must learn how to treat people, we are not animals, we are human beings. The boss has to respect his workers, because he depends on them to make his money. If there aren't any workers, then the work doesn't get done.

On May Day (May 1st) we've decided not to go to work. It's a day honoring farm workers and immigrants, fighting for amnesty or legal residence is a good idea, but we must organize ourselves in order to move ahead. We need legal residence and a passport to be able to visit our families and return safely, without the danger of crossing the border illegally. Many die trying to come here, without water or anything else, their bodies are eaten by coyotes, bears and birds. Others are caught by the border patrol, locked up for two or three days then deported to Tijuana. You end up with no money, you can't get back here, go home, or even eat.

Coyotes are charging 1 300 dollars per person. They take you through Arizona and Sonora, through the mountains. You have to know a route, and be very careful because there are so

sólo nos entendemos con señas, ellos nos dicen qué trabajo quieren que hagamos. Hace cinco años me golpearon en un trabajo, fue en un rancho cerca de la autopista en San Diego. El jefe nos preguntó por qué no estábamos trabajando duro, le respondí que no éramos animales y que teníamos derechos. Todavía recuerdo todo lo que me hicieron después.

Aquí estás a merced del empleador, algunos se aprovechan, por el hecho de que estás desesperado por encontrar trabajo y te tratan mal. Pero deben aprender a tratar a las personas, no somos animales, somos seres humanos. El jefe tiene que respetar a sus trabajadores, ya que depende de ellos para hacer su dinero. Si no hay trabajadores, entonces no hay quien haga el trabajo.

Hemos decidido que el primero de mayo no vamos a ir a trabajar, es un día en honor de los trabajadores agrícolas y los inmigrantes. Luchar por obtener la residencia o la amnistía es una buena idea, pero debemos organizarnos para poder realizarlo. Necesitamos la residencia legal y un pasaporte para poder viajar y visitar a nuestras familias y regresar de manera segura, sin el peligro de cruzar la frontera como ilegal. Muchos mueren tratando de llegar aquí, sin agua y sin nada más. Sus cuerpos son devorados por coyotes, osos y pájaros. Otros son atrapados por la patrulla fronteriza, encarcelados durante dos o tres días y luego

007

Calexico, CA. Crossing the border from Mexicali to work in the fields.

007

Cruzando la frontera desde Mexicali en busca de empleo en los campos de cultivo.

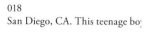

018

San Diego, CA. This teenage bo

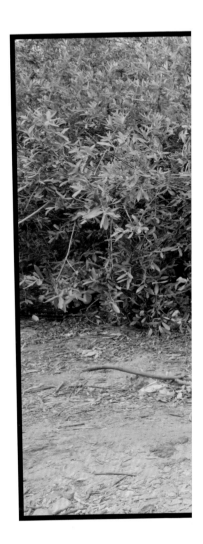

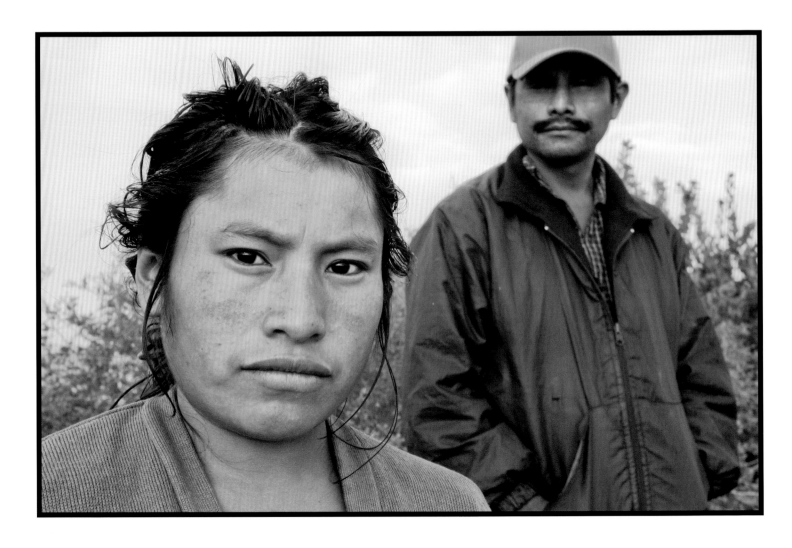

017

San Diego, CA. Juan
Fidel Flores López fro
Diego, and lived on th

019
San Diego, CA. A young woman from Santiago Juxtlahuaca, in
Oaxaca. She said: "This is my first time here. I arrived in February
and still can't find a job. When we go and look for work they tell
us they don't have work for women. That is the biggest problem we
have here. We are willing to work so that our families can live."

019
Una joven mujer de Santiago Juxtlahuaca, en Oaxaca. Ella dice:
"Esta es mi primera vez aquí. Llegué en febrero y aún no puedo
encontrar un trabajo. Cuando salimos y buscamos trabajo, nos
dicen que no tienen para las mujeres. Ese es el mayor problema
que tenemos aquí. Nosotras queremos trabajar para que nuestras
familias puedan vivir".

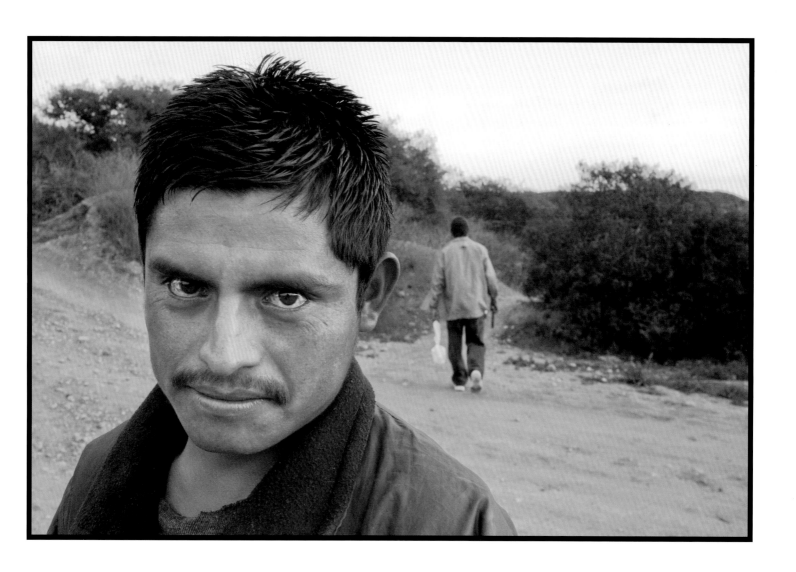

020
San Diego, CA. The eyes of a young worker are bloodshot from drinking all night.

020
Los ojos de un joven trabajador están inyectados de sangre por beber toda la noche.

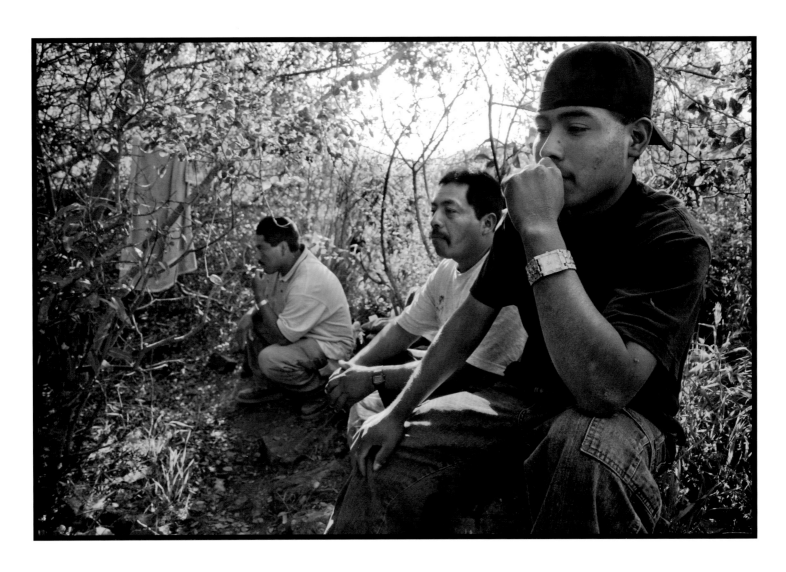

021

San Diego, CA. Isaías, Alvino, and Porfirio are Mixtec migrants from Etla, a town in Oaxaca. They live in the Los Peñasquitos canyon, on the north edge of San Diego, and work as day laborers and farm workers, wherever they can find work.

021

Isaías, Alvino y Porfirio son migrantes mixtecos de Etla, un pueblo de Oaxaca. Viven en el cañón de Los Peñasquitos en el extremo norte de San Diego, y trabajan como jornaleros y trabajadores agrícolas, donde quiera que encuentren trabajo.

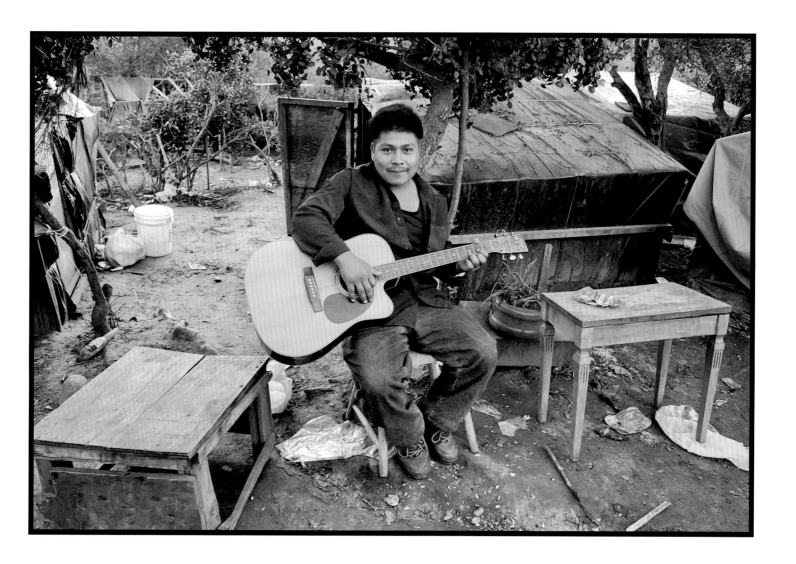

022
San Diego, CA. This young man brought his guitar from southern Mexico and across the border. In the camp, he sings songs learned from Mexican radio, as well as the traditional music of his hometown in the Mixteca region of Oaxaca.

022
Este joven trajo consigo su guitarra desde el sur de México y a través de la frontera. En el campamento canta canciones que aprendió en la radio en México, así como la música tradicional de su pueblo natal en la región mixteca de Oaxaca.

77

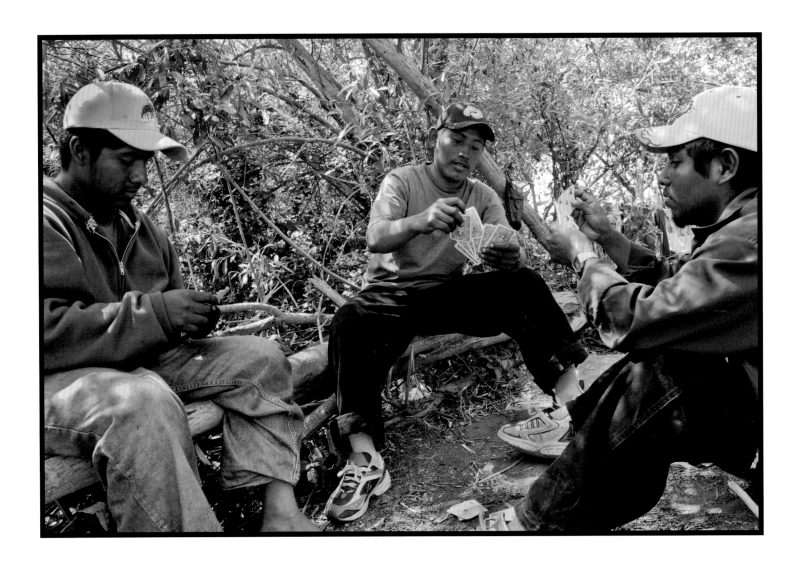

023

San Diego, CA. After a day in the fields, workers play in the ravine below the hillside in Del Mar.

023

Después de un día de trabajo en los campos, los trabajadores juegan en el barranco, ladera abajo en Del Mar.

024
San Diego, CA. The trail to the camp in Los Peñasquitos canyon
begins under the highway.

024
El camino al campamento en el cañón Los Peñasquitos comienza
debajo de la autopista.

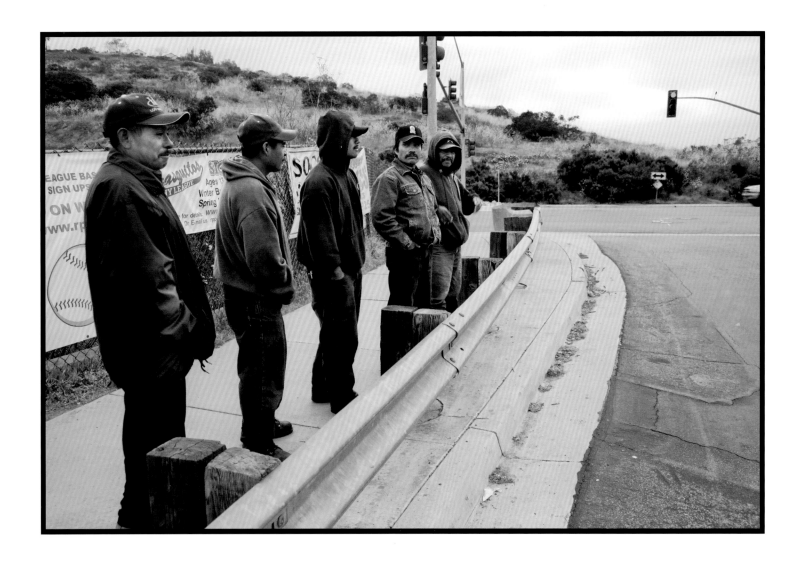

025
San Diego, CA. Men from Etla stand by the highway at the edge of
Los Peñasquitos canyon, looking for work as day laborers.

025
Hombres originarios de Etla parados junto a la autopista en las afue-
ras del cañón Los Peñasquitos, buscando trabajo como jornaleros.

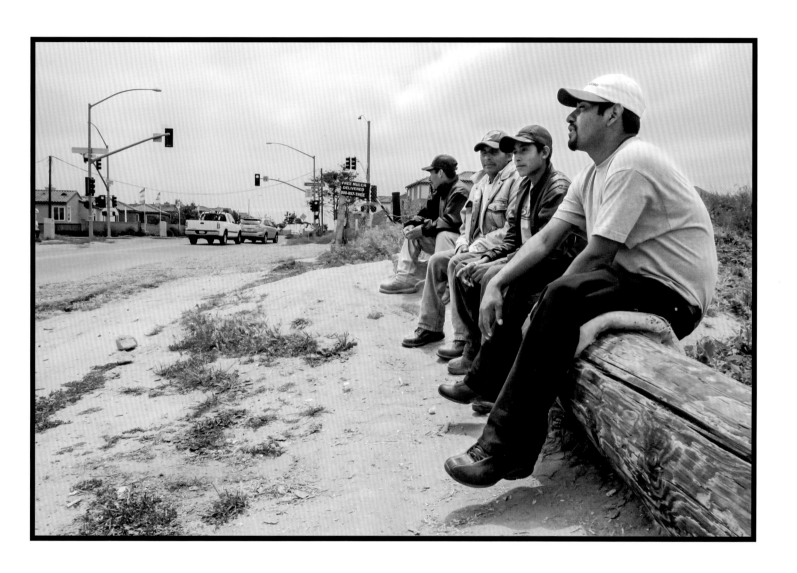

026
San Diego, CA. Men from the hillside camp in Del Mar go up to the intersection in the upper middle class neighborhood above, looking for day labor jobs.

026
Hombres del campamento en la ladera en Del Mar suben a la intersección del barrio de clase media alta, buscando trabajos como jornaleros.

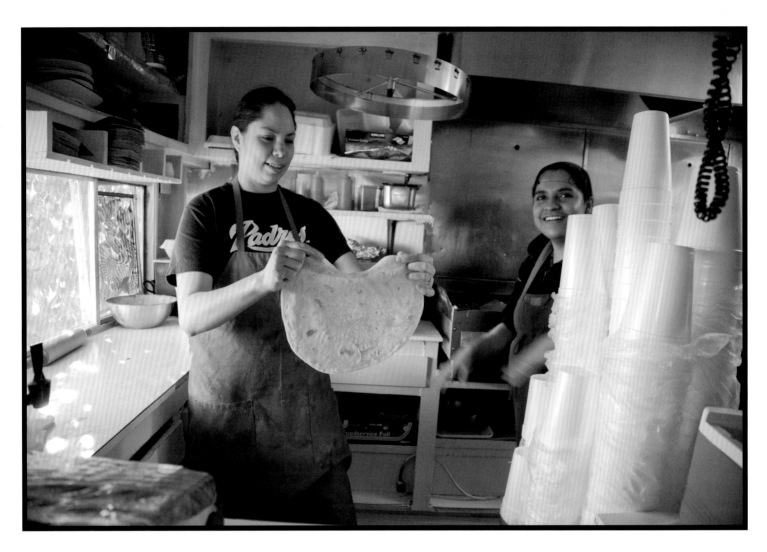

027

Seeley, CA. Alicia Orozco makes her popular home-made flour tortillas in La Pasadita Taco Shop, the only restaurant in Seeley, an unincorporated neighborhood outside El Centro in the Imperial Valley. Seeley has a very high poverty rate and most people living here are farm workers.

027

Alicia Orozco prepara sus populares tortillas de harina caseras en La Pasadita Taco Shop, el único restaurante en Seeley, una colonia no incorporada en las afueras de El Centro, en el Valle Imperial, la cual tiene una tasa de pobreza muy alta y la mayoría de las personas que viven aquí son trabajadores agrícolas.

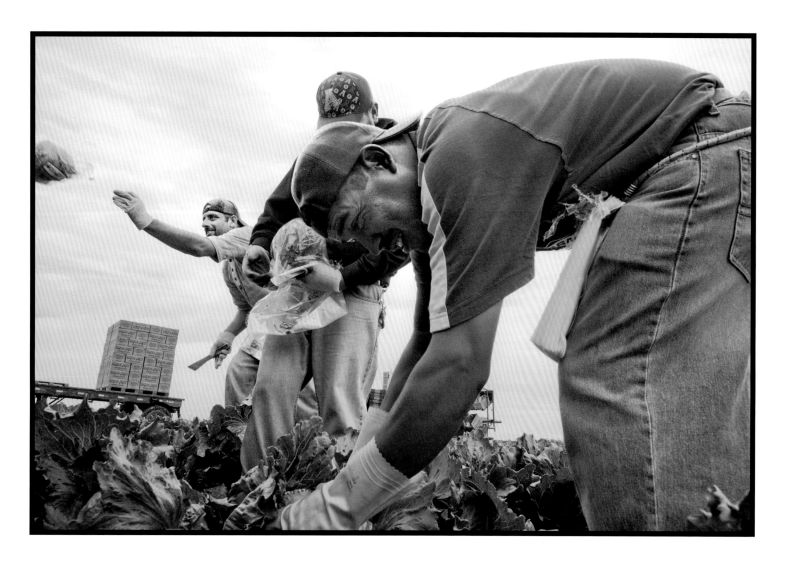

028

Winterhaven, CA. A crew of farm workers cuts and packs head lettuce in Winterhaven, just north of the border between Arizona and Mexico. Many travel from one area to another while their families live in Mexicali or San Luis, Mexico.

028

Una cuadrilla de trabajadores agrícolas corta y empaca lechuga iceberg en Winterhaven, al norte de la frontera entre Arizona y México. Muchos de ellos viajan de un lugar a otro, mientras que sus familias viven en Mexicali o San Luis, en México.

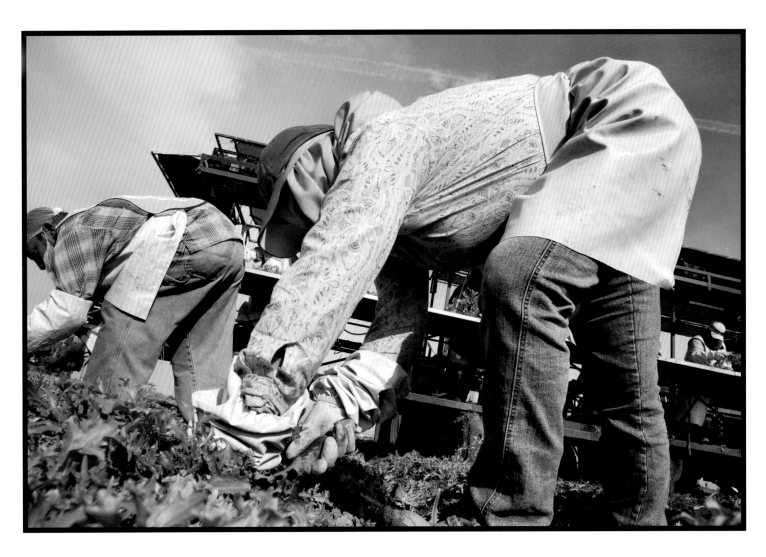

029
Holtville, CA. A woman cuts endive lettuce for Vessey Farms in a crew of farm workers in the Imperial Valley. Until the last few years, women were not hired for this job, which often pays more than jobs packing lettuce on the machine.

029
Una mujer de una cuadrilla de trabajadores agrícolas, corta lechuga escarola para las granjas Vessey en el Valle Imperial. Hasta hace pocos años, las mujeres no eran contratadas para este trabajo, que generalmente paga mejores salarios que el empaque mecanizado de lechugas.

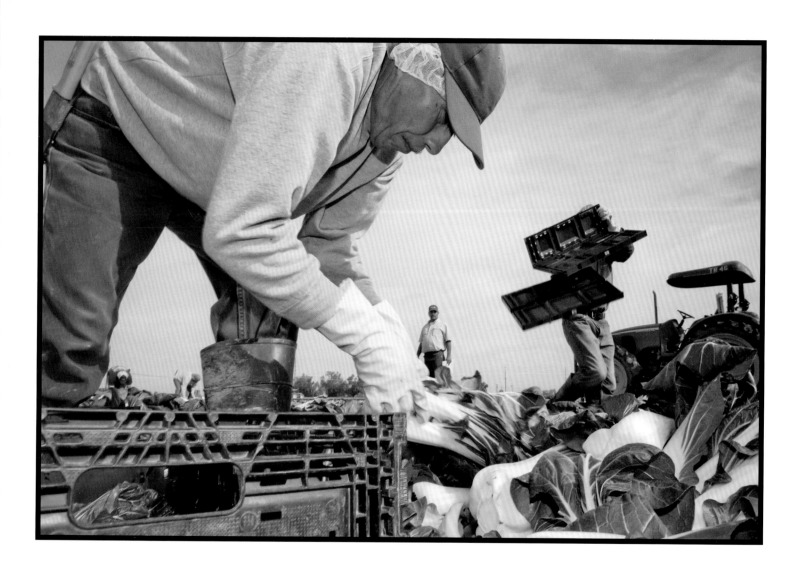

030
Holtville, CA. A farm worker in the Imperial Valley cuts bok choy under the watchful eyes of the foreman.

030
Un trabajador agrícola en el Valle Imperial corta col china bajo la mirada vigilante del capataz.

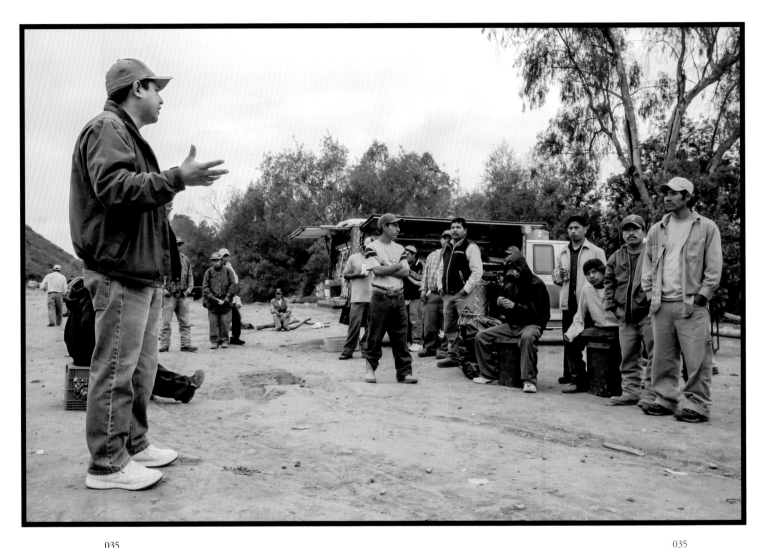

035

San Diego, CA. José González, San Diego coordinator of the Binational Front of Indigenous Organizations, urges farm workers living on the Del Mar hillside to participate in the big immigrant rights march on May Day, 2006. Workers gather around the lunch truck at the bottom of the ravine below the camp to buy food or clothes, recharge cellphones and socialize with friends.

035

José González, coordinador en San Diego del Frente Indígena de Organizaciones Binacionales, convoca a los trabajadores agrícolas que viven en la ladera Del Mar para participar en la gran marcha por los derechos de los inmigrantes, el primero de mayo de 2006. Los trabajadores se reúnen alrededor de la camioneta que vende los almuerzos para comprar ropa o comida, recargar teléfonos celulares y socializar con los amigos, en la parte más baja de la barranca debajo del campamento.

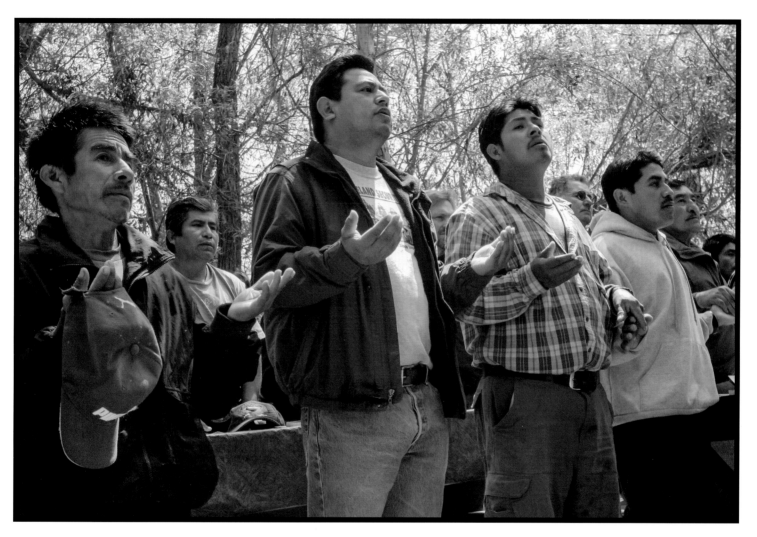

036

San Diego, CA. José González and farm workers living on the Del Mar hillside celebrate mass with a priest and students from local colleges. Later, the outdoor chapel was destroyed by the racist Minuteman group, and the camp above the ravine raided by the San Diego County sheriff deputies, who drove the migrants away.

036

José González y los trabajadores agrícolas que viven en la ladera en Del Mar participan en una misa con un sacerdote y estudiantes de las universidades locales. Más tarde, la capilla al aire libre fue destruida por el grupo racista Minuteman, y el campamento ubicado en la parte superior del barranco fue allanado por los comisarios del condado de San Diego, quienes desalojaron a los migrantes.

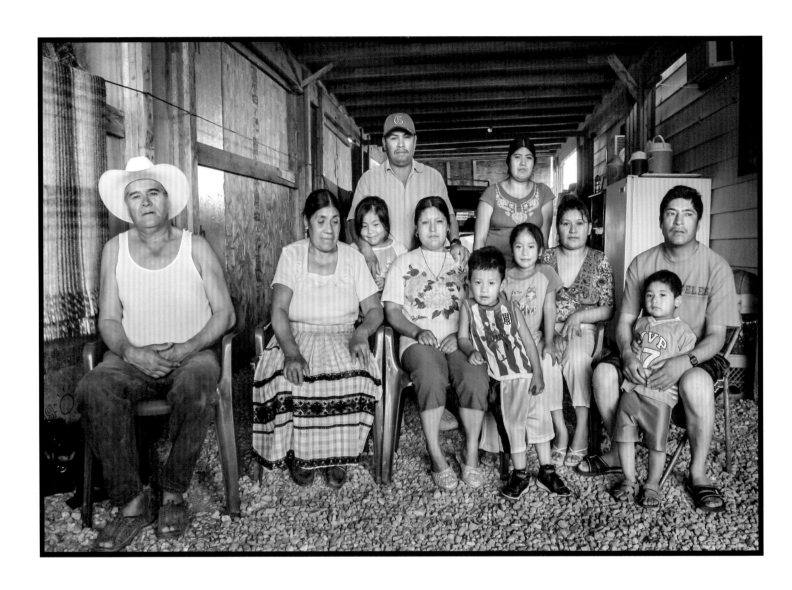

Pedro González and his family
Pedro González y su familia

Trailers in the Desert. Coachella and Blythe

Remolques en el desierto. Coachella y Blythe

Eventually, Duros too was threatened with demolition, since its trailers were often in worse condition than those the county had condemned. In 2008, U.S. District Judge Stephen G. Larson ordered improvements to the trailers and the camp's infrastructure. California Rural Legal Assistance went to bat for the residents, advocating better conditions, but also opposing any demolition. In April 2009, Judge Larson agreed with them. Tearing down the trailers and relocating residents yet again "would create one of the largest forced migrations in the history of this state," he said, comparable in size to the internment of Japanese-Americans at Manzanar. A caretaker was appointed for the Duros camp, and today conditions are much better, according to Meregildo Ortiz, president of the Purépecha community of Coachella Valley.

In Duros and Chicanitas most residents don't speak English or Spanish, but a language that was centuries old when Columbus arrived in the Americas. Every December, Purépechas begin practicing the Danza de los Ancianos, the Dance of the Old People, it too is a central part of their cultural identity. Late at night at Chicanitas, long lines of young people shuffle around the trailers to the music of guitars and horns, in a stylized imitation of the halting gait

te conforme la gente era desalojada de los otros lugares. Chicanitas creció por la misma razón.

Al final, Duros también fue amenazado con la demolición, pues sus remolques generalmente estaban en peores condiciones que los que el condado había ordenado demoler. En 2008, el Juez de Distrito de Estados Unidos, Stephen G. Larson, ordenó que se efectuaran mejoras a los remolques y a la infraestructura del campo. La organización California Rural Legal Assistance comenzó a luchar por mejores condiciones de vida para los residentes, pero también se opuso a cualquier demolición. En abril de 2009, el juez Larson les dio la razón, consideró que demoler los remolques y relocalizar a los residentes una vez más "podría crear una de las migraciones forzadas más grandes en la historia de este estado", comparable a las dimensiones de la reclusión de japoneses-americanos en Manzanar. Se asignó un guardia para el campo de Duros, y de acuerdo con Meregildo Ortíz, presidente de la comunidad purépecha del Valle de Coachella, hoy las condiciones son mucho mejores.

La mayoría de los residentes de Duros y Chicanitas no hablan inglés ni español, sino un lenguaje que ya tenía cientos de años de antigüedad cuando Colón desembarcó en América. En diciembre, los purépechas comienzan a ensayar la Danza de los Viejitos, la cual también es una parte fundamental

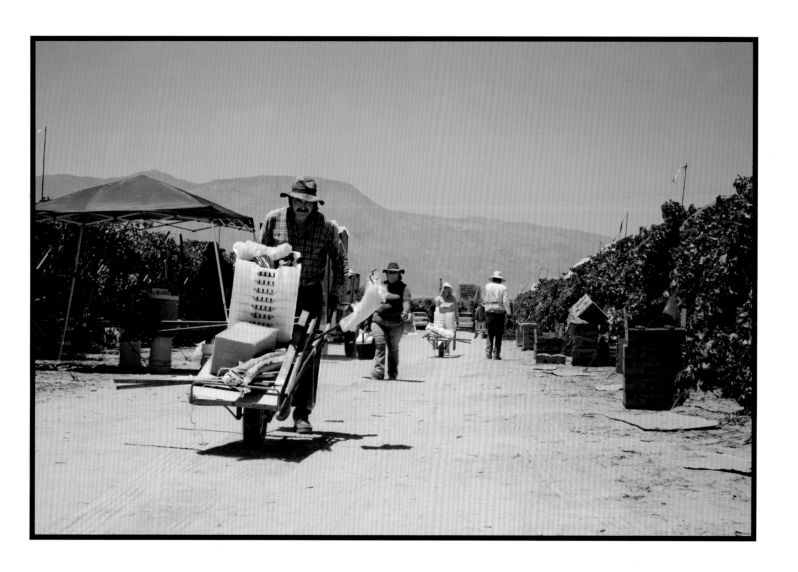

037
Thermal, CA. A crew of immigrant Mexican farm workers picks
table grapes in Thermal, in California's Coachella Valley.
The temperature in the vineyard at noon is over 110 degrees.

037
Una cuadrilla de trabajadores agrícolas mexicanos inmigrantes reco-
ge uvas de mesa en Thermal, en el Valle de Coachella, California. A
mediodía, la temperatura en el viñedo supera los 43 grados.

of the very old. They're getting ready for the procession they'll eventually make to the church in Mecca, a few miles away, but the practice also introduces children to the culture in which they've been born. And, as the lines snake and shuffle, wood smoke rises into the dark sky from a fire warming a galvanized tub of cinnamon-flavored coffee, which everyone shares when the practice ends.

People don't make much money picking lemons or grapes. Jobs only last a harvesting season, and many have to leave the valley for at least part of the year as they follow the crops elsewhere. But dancing together in the desert is part of the glue that holds the Purépecha community together in these two trailer camps; something to come back for.

Pedro González was one of the first Purépechas to leave his home state to travel to the U.S., looking for work. Over the three decades that followed, he was joined by thousands of others. He was the community's first president, before Ortíz. Today, he's 60 years old, and lives in a trailer at Duros with his wife Dorotea González Fosar. In an interview, he recounted the history of the Purépecha migration that created the Duros and Chicanitas camps.

de su identidad cultural. Cuando cae la noche en Chicanitas, largas filas de jóvenes se mueven alrededor de los remolques al compás de la música de guitarras y cornos, en una imitación estilizada del andar pausado de los ancianos. Se preparan para la procesión que finalmente realizarán a la iglesia en Mecca, a unos cuantos kilómetros de allí. El ensayo introduce también a los niños a la cultura a la cual pertenecen y mientras las filas serpentean y palpitan, el humo de la madera quemada de una fogata que calienta una olla de peltre con café aderezado con canela y que todos compartirán cuando termine el ensayo, se eleva en el oscuro cielo.

La gente no gana mucho dinero recogiendo uvas o limones, los empleos son solamente por una temporada de cosecha, y muchos tienen que irse del valle al menos una parte del año a seguir las cosechas en otros lugares. Sin embargo, danzar juntos en el desierto es parte del vínculo que mantiene unida a la comunidad purépecha en estos dos campos de remolques; un motivo para volver.

Pedro González fue uno de los primeros purépechas en dejar su estado natal para viajar a Estados Unidos en busca de trabajo y desde entonces miles de purépechas se le han unido a lo largo de tres décadas que han pasado. Él fue el primer presidente de la comunidad, antes de Meregildo Ortíz. Hoy, tiene 60 años

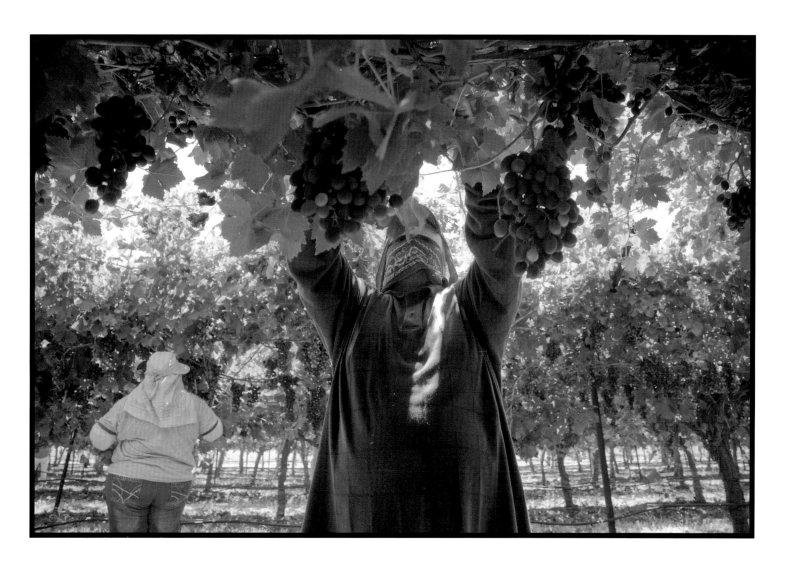

038

Thermal, CA. A worker pulls leaves from grapevines, so that the grape bunches will get more sun and ripen. Women wear bandannas in front of their face to avoid breathing the dust.

038

Un trabajador arranca hojas de vid, de esa forma los racimos de uva tendrán más sol y madurarán. Las mujeres cubren sus caras con pañuelos para no respirar el polvo.

Pedro González

I grew up in Ocomichu, Michoacán, which is a Purépecha town. When I was growing up, nobody knew how to speak Spanish and when you asked them something in Spanish while they were working in the fields they would run, because they didn't understand what you were saying. You suffer when you don't know the language. My father wasn't Purépecha, though, just my mother, so he taught us Spanish when we were young.

I first came to the U.S. in 1979, when I first arrived in Riverside, I didn't get a paycheck for two weeks. We survived off tortillas and oranges, we were working in the orange fields, and ate them for every meal. Someone lent us a couple of dollars and we would buy a package of tortillas. We need to help each other, even when someone just needs a dollar. I just felt like crying back then, not knowing what to do.

Today, in Duros or Mecca, you can practically go anywhere and speak Purépecha with anyone. It wasn't like that when I got here, I didn't have anyone to talk to. I lived with an African American man in Palm Springs for two months, and felt very lonely. Nowadays, the younger generation says our memories of what we suffered are not real and exaggerated. That makes me feel bad.

We walked two nights and two days crossing the border back then. Now it costs about 1 500 dollars, even as much as 3 000 dollars to cross the line, you have to work for more than two or three months to earn that much. It used to be that you didn't have to pay another person to help you cross. Now it's much harder, though, and the coyotes charge so much, I used to help people cross for 300 dollars, and it was no big deal. I've helped others cross and they've never paid me, they forget.

I would say we have about 3 000 Purépecha people in this area now, there are a lot of us. In Riverside alone, I think there must be 1 500 people. Our hometown in Michoacán has also grown a lot, it used to be a small town, but it's now a lot bigger. A few years back, they conducted a census in Mexico and determined that there were about 8 000 indigenous people living in the hills of that area of Michoacán. I would say most are still there, but there are many of us now all over the U.S. We're spread out in Palm Springs, Coachella, Indio, and Riverside.

Here in the Duros trailer park, there were only four trailers when I came in 1999. Slowly, people started arriving and everything started growing. Now, I think there must be hundreds of people in these two parks, Duros and Chicanitas.

de edad y vive en un remolque con su esposa Dorotea González Fosar. En una entrevista, recordó la historia de la migración purépecha que dio origen a los campos de Duros y Chicanitas.

Pedro González

Crecí en Ocumicho, Michoacán, un pueblo purépecha. Cuando era pequeño, nadie sabía hablar español, si tú preguntabas algo en español cuando estaban trabajando en los campos, la gente salía corriendo porque no entendía lo que les estabas diciendo, sufres cuando no conoces el idioma. Sin embargo, mi padre no era purépecha, sólo mi madre, así que él nos enseñó español cuando éramos jóvenes.

Vine por primera vez a Estados Unidos en 1979 y cuando llegué a Riverside no me pagaron durante dos semanas, sobrevivimos comiendo tortillas y naranjas porque trabajábamos en esos campos y era lo único que comíamos. Alguien nos prestó unos cuantos dólares y pudimos comprar un paquete de tortillas, nos tenemos que ayudar unos a otros, incluso cuando alguien necesita sólo un dólar. En ese entonces sentía ganas de llorar, pues no sabía que hacer.

Hoy, en Duros o en Mecca puedes ir prácticamente a todos los lugares y hablar purépecha con cualquiera. Pero no era así cuando llegué, no tenía con quien hablar. Viví con un afro-americano en Palm Springs durante dos meses y me sentí muy solo. Ahora, las generaciones más jóvenes dicen que nuestros recuerdos de lo que sufrimos no son ciertos, que son una exageración. Eso me hace sentir muy triste.

En aquel tiempo, caminamos dos noches y dos días para cruzar la frontera, ahora cuesta desde 1 500 y hasta 3 000 dólares cruzar la frontera. Tienes que trabajar más de dos o tres meses para ganar ese dinero. Antes no tenías que pagarle a ninguna persona para que te ayudara a cruzar, ahora es mucho más difícil y los coyotes cobran muy caro, yo solía ayudar a la gente a cruzar por 300 dólares y no era muy complicado. He ayudado a otros a cruzar y nunca me pagaron, lo olvidaron.

Puedo decir que actualmente somos alrededor de 3 000 purépechas aquí en el área, somos muchos. Tan sólo en Riverside, yo creo que hay 1 500 personas. Nuestro pueblo en Michoacán también ha crecido mucho, solía ser un pueblo pequeño, pero ahora es más grande. Hace unos cuantos años realizaron un censo en México y encontraron que había cerca de 8 000 indígenas viviendo en las colinas de esa área de Michoacán, yo diría que la mayoría aún viven ahí, pero muchos de nosotros estamos en todo Estados Unidos, estamos desperdigados en Palm Springs, Coachella, Indio y Riverside.

Aquí en el parque de Duros, había sólo cuatro remolques cuando llegué en 1999. Poco a poco

Most of us here work picking lemons and grapes, depending on the time of year. I like working the lemon harvest the most, because it pays piece rate and not by the hour . If you work by the hour, it's just over 7 dollars. On piece rate you can make about 1 550 dollars every two weeks, if you do odd jobs here and there it's enough for us to live on. But piece rate makes you work fast, and some people don't like it because they don't like to work hard. For example, today I finished nine rows while others only did five.

The owner of the park here is a good man, a Native American. He even helped me fill out the immigration paperwork for my family, and only charged 500 dollars when others would have charged me 2 000.

But we used to have a lot of problems (before the state took control of the park), a big one was the lack of security. One time, my wife heard a knocking right after we'd left for work, she thought we'd come back, so she opened the door. It was an intruder, she yelled and he ran off, but the security guards wouldn't do anything to protect us.

Rent on the trailer here costs us about 250 dollars, and with garbage, water and security it goes up to 300 a month. If you're getting paid 7 or 8 dollars an hour, that's hard. Gas prices keep going

la gente comenzó a llegar y todo comenzó a establecerse. Ahora, creo que debe haber cientos de personas en estos dos parques, Duros y Chicanitas.

La mayoría de nosotros trabajamos recogiendo limones y uvas, dependiendo de la temporada del año. Lo que más me gusta trabajar es en la cosecha del limón porque te pagan por destajo y no por hora, si trabajas por hora te pagan sólo 7 dólares. En cambio a destajo, puedes ganar cerca de 1 550 dólares cada dos semanas, y si realizas trabajitos aquí y allá ganas suficiente para vivir. Pero el salario a destajo te obliga a trabajar más rápido y a mucha gente no le gusta, porque no les gusta trabajar duro. Por ejemplo, hoy completé nueve filas mientras que otros sólo hicieron cinco.

El dueño del parque es un buen hombre, es un indio nativo americano, él incluso me ayudó a llenar los papeles de inmigración para mi familia, y sólo me cobró 500 dólares, cuando otros pudieron haberme cobrado 2 000.

Solíamos tener muchos problemas (antes de que el estado tomara el control del parque). Uno de los principales era la falta de seguridad, una ocasión, mi esposa escuchó que tocaron la puerta después de que habíamos salido a trabajar, ella pensó que habíamos regresado y abrió la puerta, era un intruso. Gritó y el intruso huyó, pero los guardias no hicieron nada para protegernos.

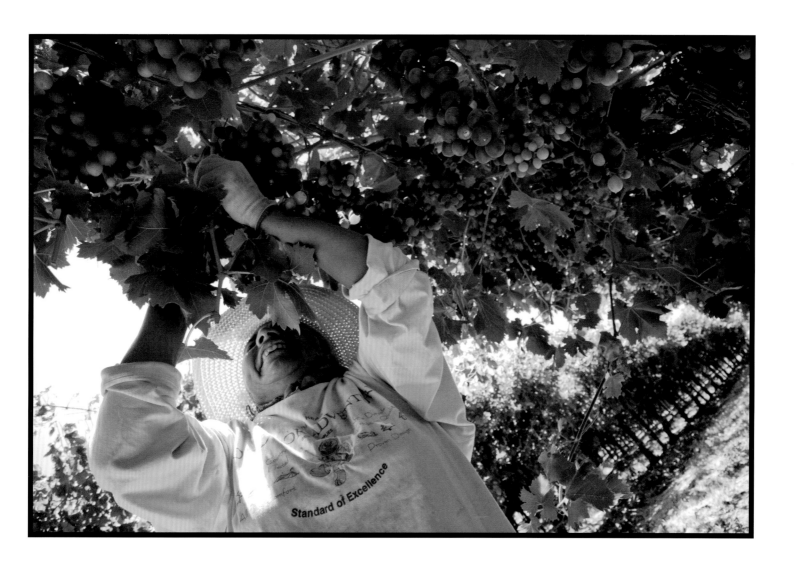

039

Thermal, CA. A worker removing leaves from grapevines works with her hands over her head all day.

039

Una trabajadora arranca las hojas de la vid, ella trabaja todo el día con las manos sobre su cabeza.

up and our wages don't. Food prices are high, I spend more than 300 dollars every time I go buy food. If people got together and decided not to work for one day, it would have a tremendous impact on the economy, but people don't do that because they are in need of money. We participated in a strike once, but there were other people who really needed work. They went into the fields to work even though we told them not to.

My kids are here legally now, and I'm in the process of obtaining legal residency for my last child. They all speak Purépecha, which is what we speak in the house, my wife doesn't speak Spanish too well. She refused to learn it in the beginning because she said she wouldn't need it, but now look at how necessary it is to speak English in this country.

When my kids were young, we had such a humble life in Mexico. They used to run around with holes all over their clothes. But our life has changed, now if they have a little tear they want to throw the clothes right away. They even waste a lot of food, they don't know how to value things.

My family still has land in the ejido, my brother sold his plot when the land reform law changed, but I still have mine. My father died, but my mother is still alive, and my wife's mother as well, we never forget about them and send them money continuously.

La renta del remolque aquí cuesta casi 250 dólares, y con la limpieza, agua, y seguridad, sube a 300 dólares al mes. Es bastante difícil pagar la renta si tu salario es de 7 u 8 dólares. El precio del gas sigue subiendo pero nuestros salarios no, la comida es cara, gasto más de 300 dólares cada vez que voy a comprar comida. Si la gente decide no ir a trabajar un día, tendría un impacto tremendo en la economía, pero no lo hacen porque necesitan el dinero. Una vez participamos en una huelga, pero había otras personas que realmente necesitaban trabajar. Fueron a los campos a pesar de que les dijimos que no lo hicieran.

Mis hijos están aquí legalmente y me encuentro solicitando la residencia legal para mi último hijo. Todos hablan purépecha, que es el idioma que hablamos en la casa. Mi esposa no habla muy bien el español, al principio no quería aprenderlo porque dijo que no lo necesitaba, pero ahora se da cuenta de lo necesario que es hablar inglés en este país.

Cuando mis hijos eran pequeños teníamos un vida muy humilde en México, solían andar por aquí y por allá con toda su ropa raída. Pero nuestra vida ha cambiado, ahora si su ropa tiene un pequeño rasguño, quieren tirarla de inmediato. Incluso desperdician mucha comida, no saben valorar las cosas.

Mi familia aún tiene tierras en el ejido, mi hermano vendió su parcela cuando vino la re-

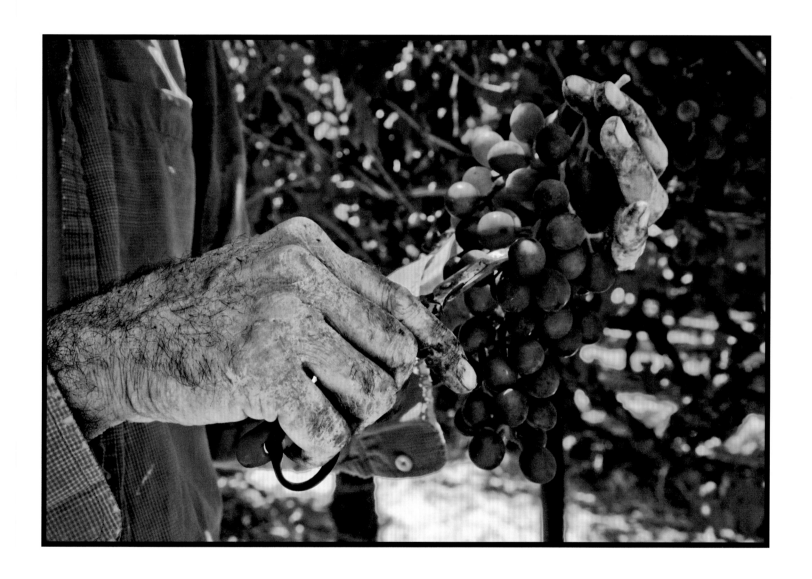

040
Thermal, CA. The hands of Armando, as he manicures a bunch of
table grapes, clipping out the dry or unripe ones.

040
Las manos de Armando, al recortar un racimo de uvas de mesa,
retirando las secas o verdes.

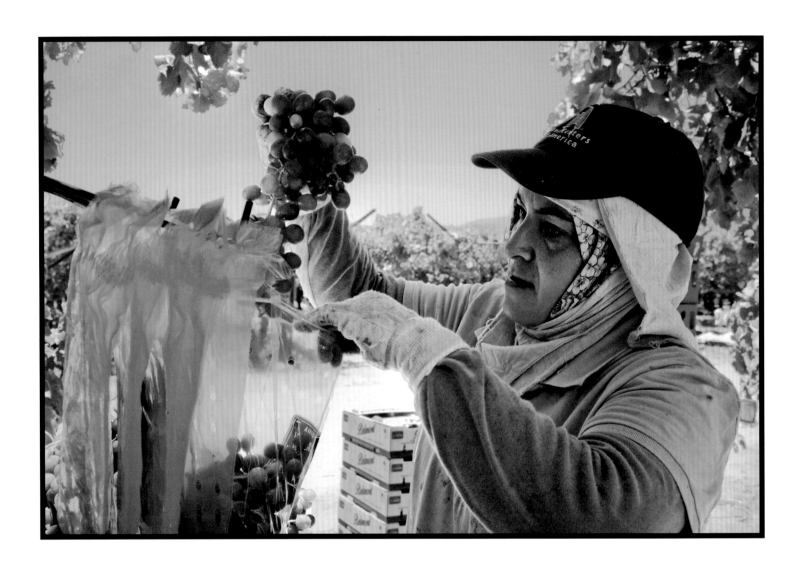

042

Thermal, CA. A worker packs table grapes into bags, and then into boxes, at the end of a row while her coworker cuts the bunches from the vines.

042

Una trabajadora al final de un surco empaqueta uvas de mesa en bolsas, y las coloca luego en cajas, mientras su compañero corta los racimos de la vid.

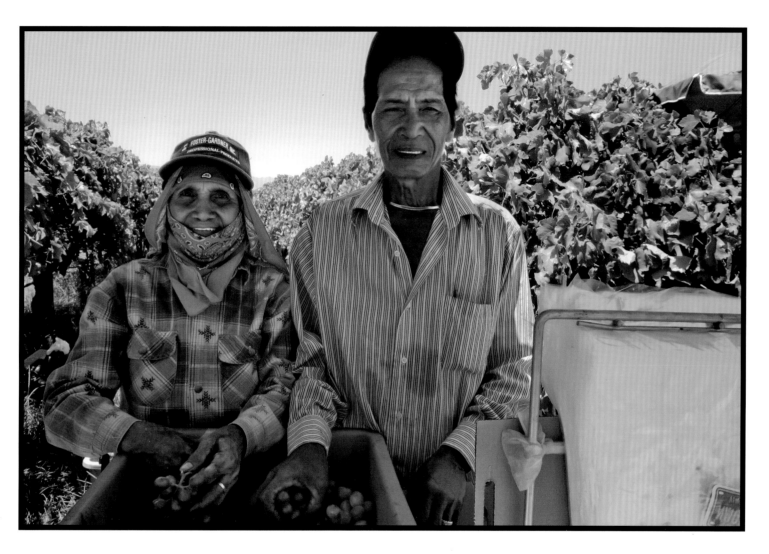

043

Coachella, CA. Francisco and Maria Tapec are Filipino grape pickers. Although Filipino workers were a large and important part of the farm labor workforce in the Coachella Valley from the 1920s to the 1970s, very few grape workers come from the Philippines today.

043

Francisco y María Tapec son recolectores de uva filipinos. Aunque los trabajadores filipinos fueron una parte importante de la fuerza laboral de trabajadores agrícolas en el Valle de Coachella desde 1920 hasta la década de 1970, actualmente muy pocos de los recolectores de uva vienen de Filipinas.

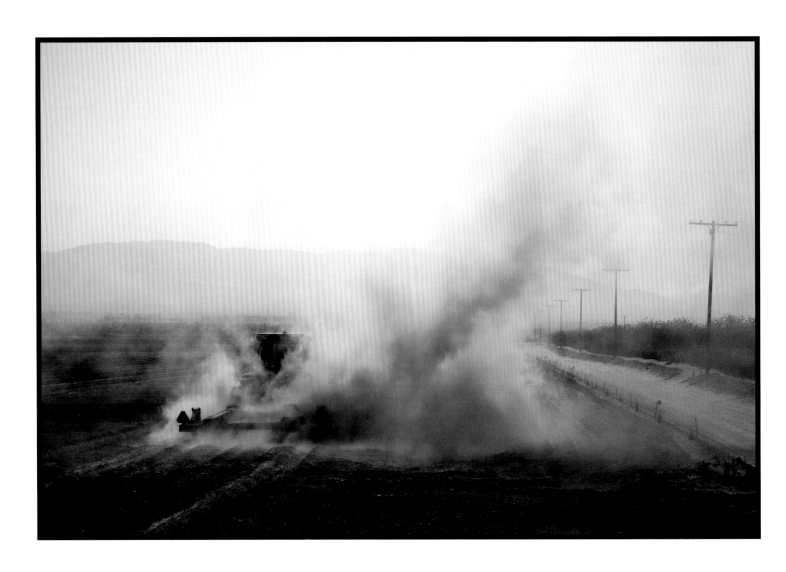

044

Thermal, CA. A tractor plows and cultivates a field in the Coachella
Valley, which would be a desert if not for irrigation water from the
Colorado River. The dust from plowing contributes to the bad air
quality in the valley, causing asthma in many children of farm workers.

044

Un tractor ara y cultiva un campo en el Valle de Coachella, el cual
sería un desierto si no utilizara el agua de riego del río Colorado. El
polvo del arado contribuye a la mala calidad del aire en el valle, y
provoca asma en muchos de los niños de los trabajadores agrícolas.

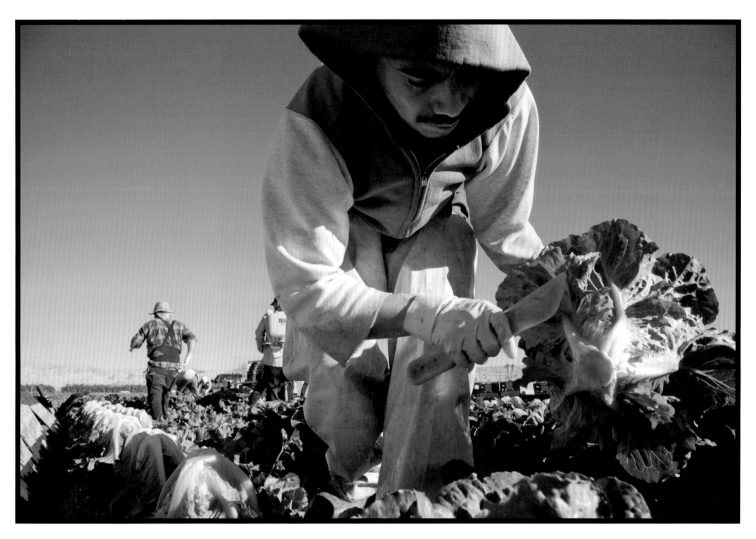

045

Coachella, CA. A crew of farm workers harvests romaine lettuce for Pamela Packing Company near Mecca, in the Coachella Valley. This crew cuts and packs the lettuce into boxes on the ground, the way lettuce harvesting was organized until the 1990s. This system gave lettuce workers control over the speed of the work and the amount cut. Growers replaced this work system in most places with lettuce machines, to end control of the harvest by workers.

045

Una cuadrilla de trabajadores agrícolas cosecha lechuga romana para la Pamela Packing Company, cerca de Mecca en el valle de Coachella. La cuadrilla corta y empaca las lechugas en cajas sobre el suelo, tal como se hacía hasta la década de 1990. Este sistema dio a los trabajadores de lechuga el control sobre la velocidad del trabajo y la cantidad de lechugas cortadas. En la mayoría de los lugares los productores substituyeron este sistema de trabajo con máquinas empacadoras de lechugas, para eliminar el control de los trabajadores sobre de la cosecha.

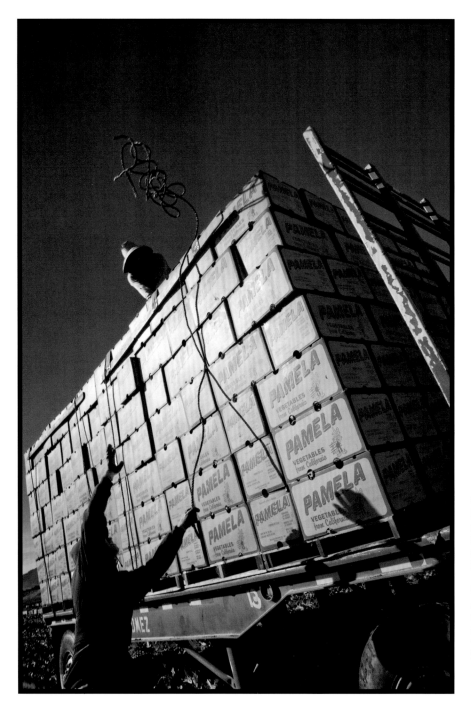

046
Coachella, CA. At the end of the day, workers tie down boxes on a trailer in the field, after heads of romaine lettuce have been cut and boxed.

046
Al terminar el día, los trabajadores amarran las cajas en un camión en el campo, una vez que las lechugas romanas han sido cortadas y empacadas.

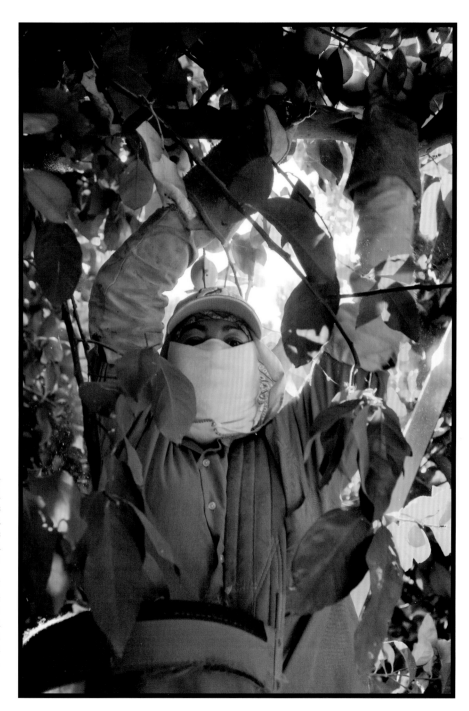

047
Coachella, CA. María del Carmen Tello picks lemons near Mecca, in the Coachella Valley. Most workers in this crew belong to the Purépecha community.

047
María del Carmen Tello recoge limones cerca de Mecca, en el Valle de Coachella. La mayoría de los trabajadores en esta cuadrilla pertenecen a la comunidad purépecha.

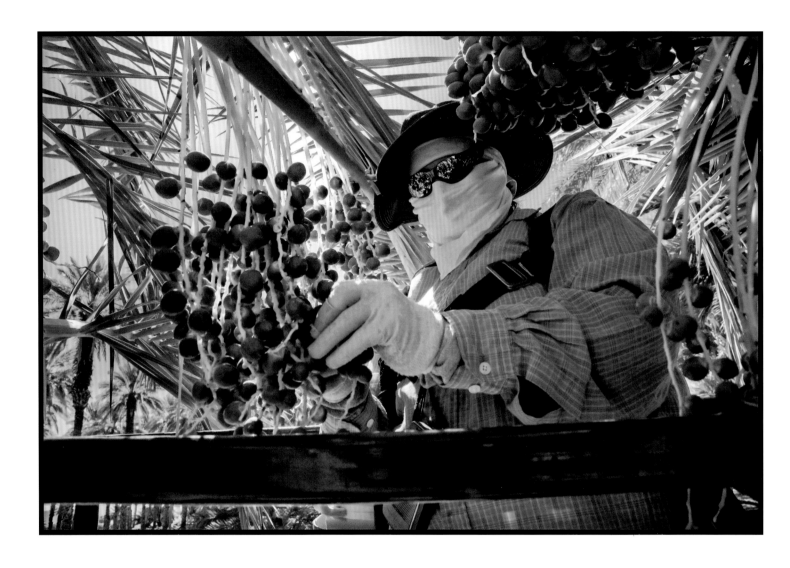

048

Thermal, CA. María Ríos thins unripe dates, wearing a bandanna so she doesn't breathe the dust. She works on a metal platform, lifted into the date palm by a cherry picker; a hoist.

048

María Ríos corta los dátiles inmaduros, usando un pañuelo para no respirar el polvo. Ella trabaja sobre una plataforma metálica para alcanzar la palma datilera, levantada por una grúa hidráulica.

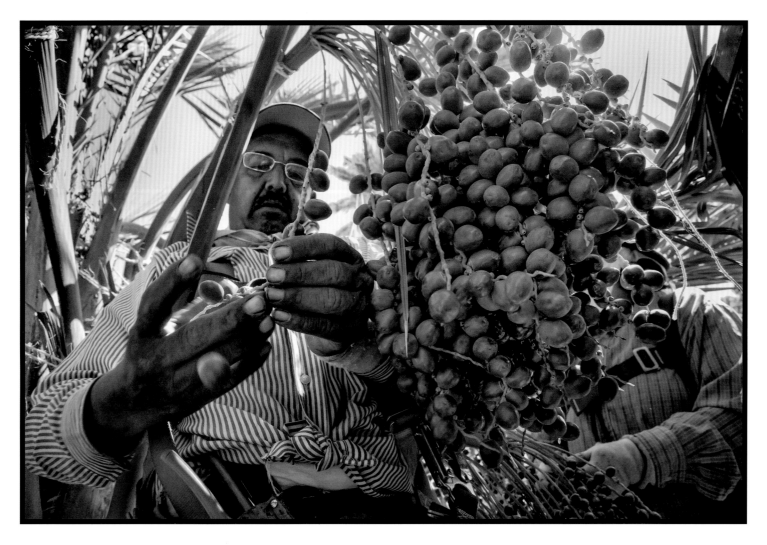

049
Thermal, CA. Eliodoro Acosta works in a crew of Mexican farm workers thinning dates on palm trees for 8.25 dollars an hour. Thinning medjool dates is a skilled job, and one of several operations performed in the palms in the course of a year so they'll bear fruit.

049
Eliodoro Acosta trabaja en una cuadrilla de trabajadores agrícolas mexicanos cortando dátiles de las palmas por 8.25 dólares la hora. La recolección de la variedad de dátil medjool es un trabajo especializado, y una de las muchas tareas que se realizan en las palmas a lo largo del año para que den sus frutos.

050
Thermal, CA. The hands of Isabel Pulido show a lifetime working
in the fields.

050
Las manos de Isabel Pulido muestran toda una vida trabajando en
el campo.

051

Thermal, CA. Isabel Pulido, a Mexican immigrant, picks grapes, dates and other crops. "I've worked 17 years here in the Coachella Valley," she says. "Right now I'm picking peppers. It's piece pay, and I get 8 dollars per bucket. That's not enough to pay my bills, because I'm a single mother. I'm thirty-two years old, and I have three children. It's especially hard when I can't find work. I try to save enough money for those months when I'm not working, but sometimes my mother helps me pay the rent. She just had foot surgery and she's already back at work."

051

Isabel Pulido, una inmigrante mexicana, recoge uvas, dátiles, y otros cultivos. Ella comenta: "He trabajado 17 años aquí en el Valle de Coachella". "Ahora estoy recogiendo pimientos. Los pagan por pieza, y gano 8 dólares por cada cubeta, pero no me alcanza para pagar mis cuentas porque soy una madre soltera. Tengo treinta y dos años, y tengo tres niños. Es más duro cuando no puedo encontrar trabajo, trato de ahorrar suficiente dinero para los meses en que no trabajo, pero a veces mi madre me ayuda a pagar la renta. Apenas le hicieron una cirugía en el pie y ya está de vuelta en el trabajo".

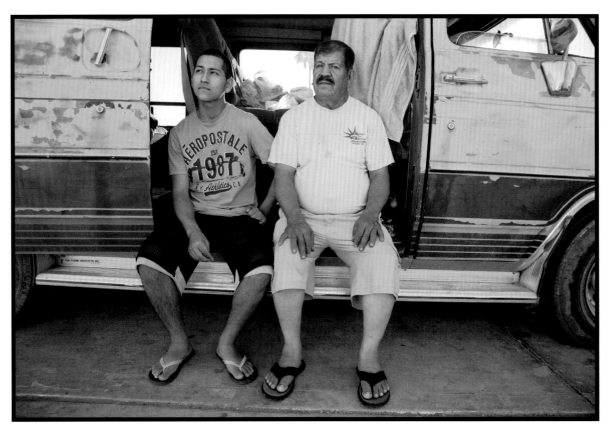

052

Mecca, CA. Rafael and his grandson Ricardo López work picking grapes in the Coachella Valley. They come from San Luis, Arizona, and live in their van in a parking lot in Mecca during the harvest. Ricardo says: "This is how I envisioned it would be working here with my grandpa and sleeping in the van. But it would be better if they put up apartments for us to live in. It's hot at night, and hard to sleep. There are a lot of mosquitoes, and the big lights are on all night. There are very few services here, and the bathrooms are very dirty. At night there are a lot of people here, coming and going. You never know what can happen, it's a bit dangerous. But my grandfather has a lot of experience and knows how to handle himself. I'm working here to save money for school. I look at how hard my grandfather has worked. He tells me to get an education, so I won't be in the situation he's in. I don't want to do field work for the rest of my life because it is very hard work and the pay is low, but I'm happy being here because I'm going to earn money."

052

Rafael y su nieto Ricardo López trabajan recogiendo uvas en el Valle de Coachella. Son originarios de San Luis, Arizona, y durante la cosecha viven en su camioneta en un estacionamiento en Mecca. Ricardo comenta: "Así es como me imaginé que sería trabajar con mi abuelo y dormir en la camioneta. Pero sería mejor si nos dieran un departamento para vivir. En la noche hace calor y es difícil dormir, hay muchos mosquitos y las luces están encendidas toda la noche. Son muy pocos los servicios aquí y los baños están muy sucios. Por la noche hay mucha gente, yendo y viniendo. Nunca sabes lo que puede suceder, es un poco peligroso, pero mi abuelo tiene mucha experiencia y sabe cómo manejar las cosas. Estoy trabajando aquí para ahorrar dinero para la escuela. Veo lo duro que ha trabajado mi abuelo, él me dice que debo estudiar para que no me pase lo que a él. No quiero trabajar en el campo el resto de mi vida porque es un trabajo muy duro y el salario es muy poco, pero estoy feliz de estar aquí porque estoy ganando dinero."

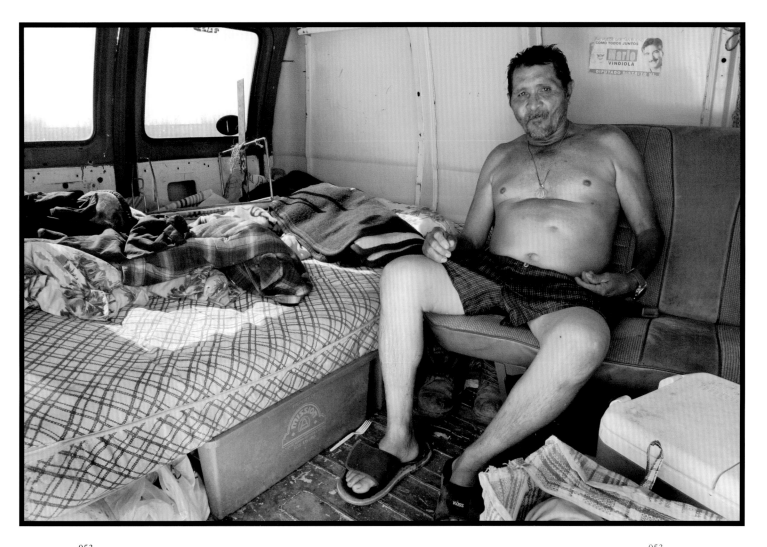

053

Thermal, CA. Justino Macías comes from Mexicali, on the US border 100 miles to the south, to pick grapes every year. He lives with a friend in a van parked next to the highway and an irrigation ditch. A few weeks earlier he was beaten and robbed, and some of his teeth broken. Farm workers, who can't easily use banks, are often robbed of the wages they carry with them.

053

Justino Macías viene cada año a recoger las uvas, él es de Mexicali, en la frontera con Estados Unidos, a unos 160 kilómetros al sur. Vive con un amigo en una camioneta estacionada junto a la carretera y a un canal de riego. Hace unas cuantas semanas fue asaltado, lo golpearon, y le rompieron algunos dientes. A menudo los trabajadores del campo sufren el robo de sus salarios, pues no les es fácil utilizar los bancos.

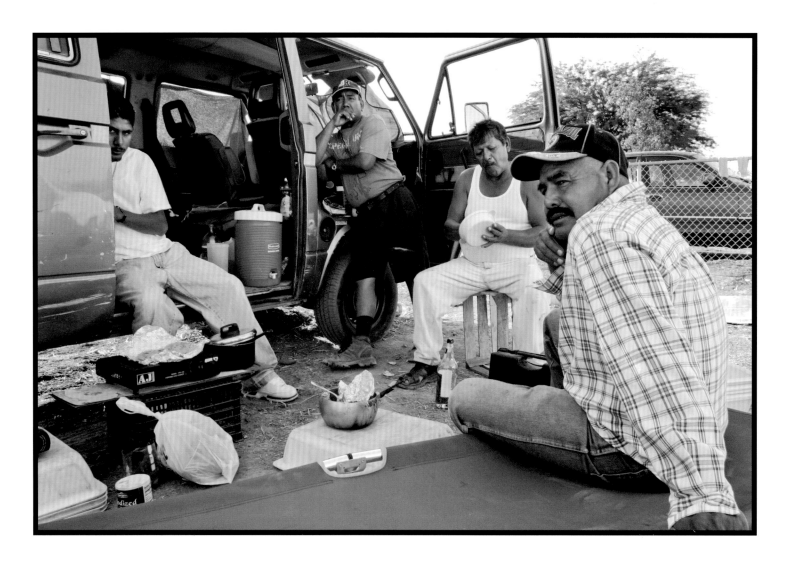

054

Mecca, CA. Enrique Saldívar, Leoncio Mendoza and Alfonso Leal come from Mexicali, on the U.S. border 100 miles to the south, to pick grapes every year. At the height of the harvest, they eat and sleep next to their car in the parking lot of a market in Mecca.

054

Enrique Saldívar, Leoncio Mendoza y Alfonso Leal vienen cada año desde Mexicali, en la frontera con Estados Unidos, 160 kilómetros al sur, para recoger las uvas. Durante el auge de la cosecha comen y duermen junto a su automóvil en el estacionamiento de un supermercado en Mecca.

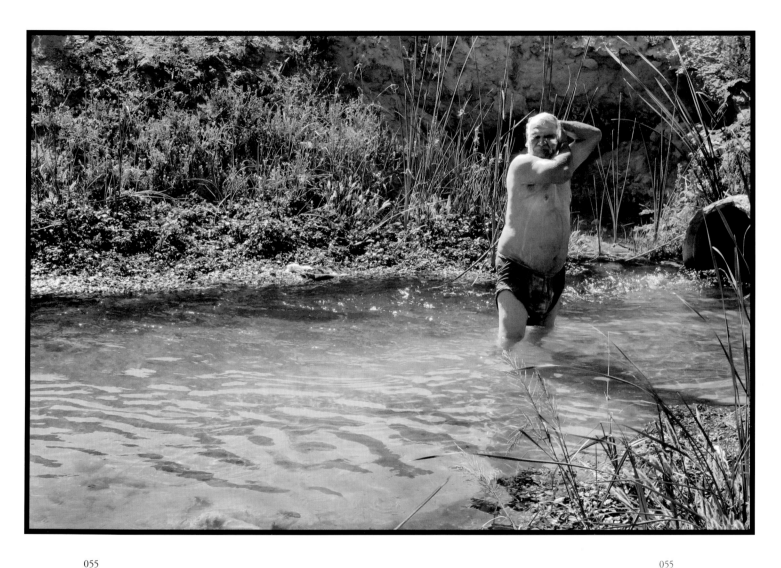

055

Mecca, CA. After a day picking grapes, a worker from Mexicali cleans up in irrigation water in a ditch emptying into the Salton Sea. The water contains pesticides and fertilizer runoff. At the height of the grape harvest in the Coachella Valley, many workers who are living in cars or out of doors bathe after work this way.

055

Después de un día de trabajo recogiendo uvas, un trabajador de Mexicali se baña con el agua de riego en un arroyo que desagua en el Mar Salton. El agua contiene pesticidas y residuos de fertilizantes. Durante el auge de la cosecha de la uva en el Valle de Coachella, muchos de los trabajadores que viven en sus automóviles o al aire libre se bañan de esta forma después del trabajo.

064

Coachella, CA. Marbella Arenas lives in a trailer park where the owner failed to provide electricity and basic services. She had to buy a generator to provide power to her trailer.

064

Marbella Arenas vive en un parque de remolques donde el dueño no provee electricidad ni servicios básicos. Ella tuvo que comprar un generador para tener electricidad en su remolque.

065

Bllythe, CA. Primitivo Garcia was 80 years old, and his brother Rigoberto 77 when this photograph was taken in 2010. Both originally came to the U.S. as braceros in the 1950s. In 2010, they were still picking lemons for the only citrus company in the Palo Verde Valley with a United Farm Workers contract, Sun World. Hundreds of farm workers lost their jobs in the valley when many growers plowed up orchards, and sold their rights to water from the Colorado River to the city of Los Angeles. "Eventually, I got my papers and lived like any other person," Rigoberto says. "But I always remembered how I got here. Illegal, a bracero. I wanted a real future, and we knew that we were just casual workers; I would never be able to stay. I had to look for another future."

065

Primitivo García tenía 80 años de edad y su hermano Rigoberto 77, cuando se tomó esta fotografía en 2010. Ambos llegaron a Estados Unidos como braceros en la década de 1950. En 2010, ambos continuaban recogiendo limones para Sun World, la única empresa de cítricos en el Valle de Palo Verde que mantiene un contrato con la United Farm Workers. Cientos de trabajadores agrícolas perdieron su trabajo cuando muchos productores en el valle derribaron los huertos, y vendieron a la ciudad de Los Ángeles sus derechos al agua del río Colorado. "Eventualmente obtuve mis papeles y pude vivir como cualquier otra persona", comenta Rigoberto. "Pero siempre recuerdo cómo llegué aquí. Ilegal, como bracero. Quería un futuro real, y sabíamos que sólo éramos trabajadores temporales; Así no hubiera podido permanecer aquí. Tenía que buscarme otro futuro."

066
Mecca, CA. Farm workers arrive at the Fiesta Campesina, an event organized at a school by California Rural Legal Assistance, to inform workers about their rights.

066
Trabajadores agrícolas llegan a la Fiesta Campesina, un evento organizado en una escuela por la California Rural Legal Assistance, para informar a los trabajadores sobre sus derechos.

067
Coachella, CA. Meregildo Ortíz is the president of the Purépecha community in the Coachella Valley. Seated with him outside his trailer, are Max Ortíz and Julián Benito. They live in the Chicanitas trailer camp and work as lemon pickers.

067
Meregildo Ortíz es el presidente de la comunidad purépecha en el Valle de Coachella, Max Ortíz y Julián Benito están sentados con él afuera de su remolque. Ellos viven en el campamento de remolques Chicanitas y trabajan recogiendo limones.

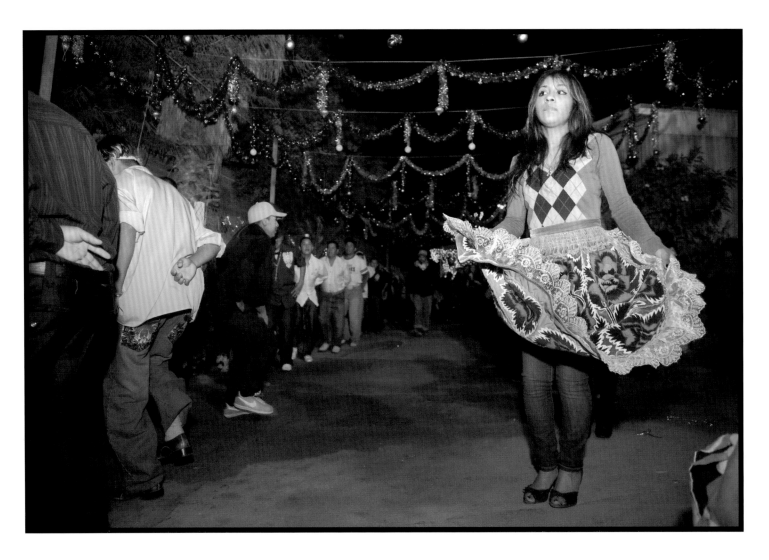

068
Coachella, CA. Members of the Purépecha community in the Coachella Valley gather at night to rehearse the Danza de los Viejitos (the Dance of the Old People), preparing to perform it during a procession celebrating the Virgin de Guadalupe at Christmas. The rehearsal happens outdoors in the Chicanitas trailer camp.

068
Miembros de la comunidad purépecha en el Valle de Coachella se reúnen por la noche para ensayar la Danza de los Viejitos. Ensayan para bailar en una procesión que celebra a la Virgen de Guadalupe en Navidad. Es un ensayo al aire libre en el campo de remolque Chicanitas.

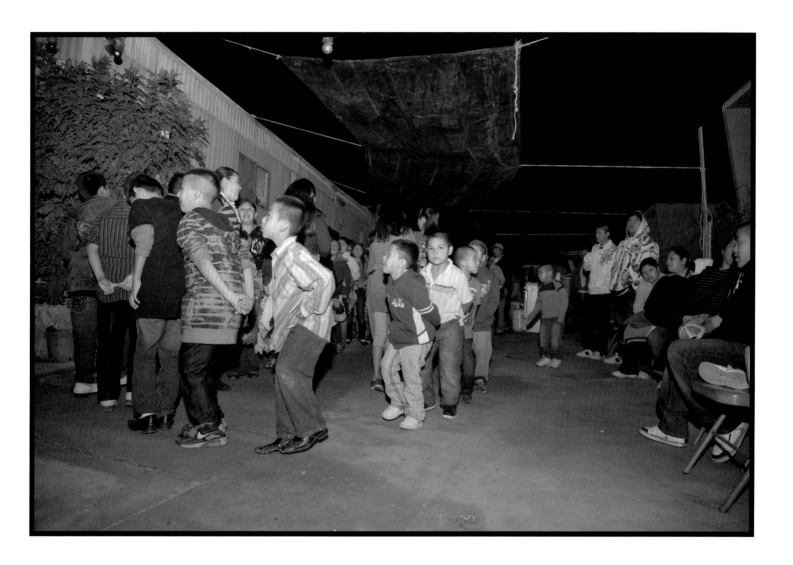

069
Coachella, CA. Children and young people learn the dance and music traditions of the Purépecha community as they rehearse the Danza de los Viejitos (the Dance of the Old People).

069
Niños y jóvenes aprenden las tradiciones de la danza y música de la comunidad purépecha mientras ensayan la Danza de los Viejitos.

135

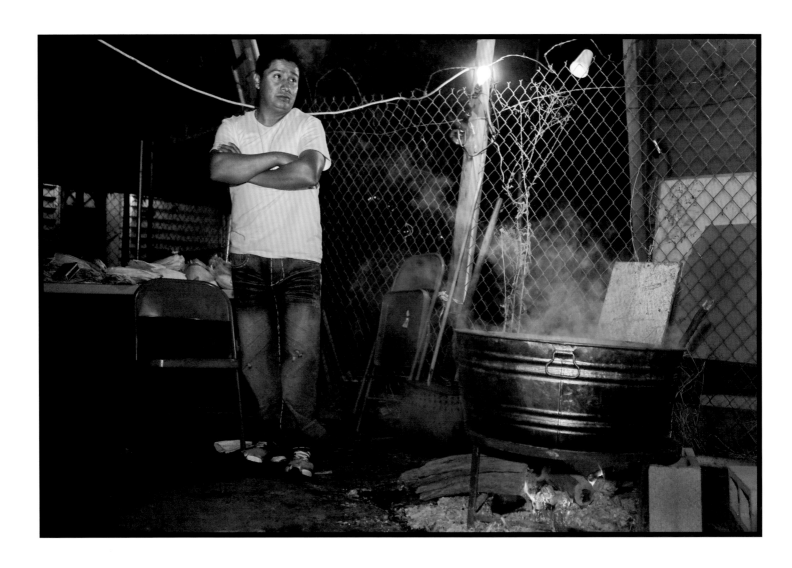

070
Coachella, CA. Outdoors in the Chicanitas trailer camp, a man watches over atole, a corn meal drink people will share after rehearsing the Danza de los Viejitos.

070
Al aire libre en el campamento de remolques de Chicanitas, un hombre vigila el atole, una bebida de harina de maíz para compartirla con la gente después de ensayar la Danza de los Viejitos.

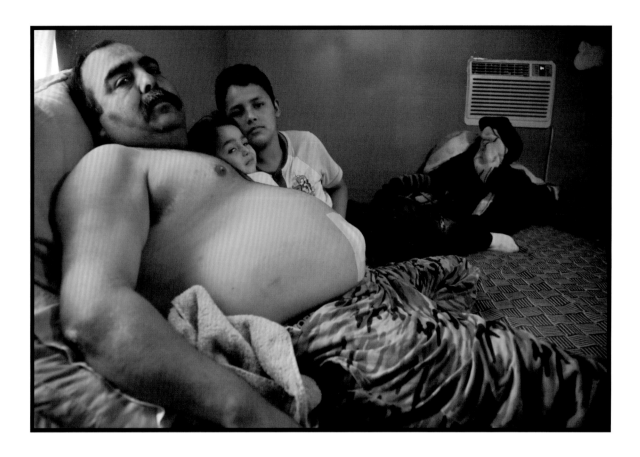

071

Thermal, CA. Rosendo Rivera is recovering from an operation paid by the medical insurance of his union, the Laborers. He works on golf courses, but previously when he worked as a farm worker he had no medical insurance. "When people get hurt in the fields," he complains, "the foreman in charge usually tells us there's nothing wrong and to get back to work. My friends always tell me that their foreman will fire them if they say anything. I argue that they would be better off if they were fired. Many people categorize us in a derogatory manner as 'a bunch of illegals,' not realizing that we're the reason they have food on their table."

071

Rosendo Rivera se recupera de una operación pagada por el seguro médico de su sindicato, los Laborers. Él trabaja en campos de golf, sin embargo, antes trabajaba como jornalero agrícola y no tenía seguro médico. "Cuando la gente se lastima en el campo," Rosendo se queja, "por lo general el capataz en turno nos dice que no ha pasado nada mal y que volvamos al trabajo. Mis amigos siempre me dicen que el capataz va a despedirlos si dicen algo. Y yo digo que estarían mejor si los despidieran. Mucha gente nos ve de forma despectiva como "un montón de ilegales", y no se dan cuenta de que es por nosotros que ellos tienen comida en su mesa."

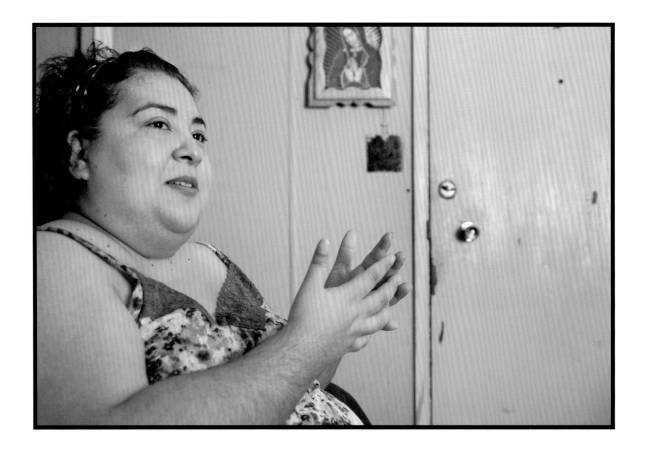

072

Mecca, CA. Elisa Guevara leads migrant Mexican farm workers protesting bad living conditions in the Hernández Mobile Home Park and other trailer parks on the desert in Coachella Valley. "Tenants here went an entire month without electricity," she says. "I told them that they had nothing more to lose, because they had already lost everything. We're the first trailer park to have the owners legally removed. When people realize they don't have to be quiet and afraid, then change will happen."

072

Elisa Guevara dirige a los trabajadores agrícolas mexicanos migrantes que protestan por las malas condiciones de vida en el parque de remolques Hernandez Mobile Home Park, y en otros parques de remolques en el desierto del Valle de Coachella. "Los inquilinos pasaron un mes entero sin electricidad", comenta. "Les dije que no podían perder más, porque ya habían perdido todo. Somos el primer parque de remolques que ha logrado destituir legalmente a los propietarios. Cuando la gente se da cuenta de que no tienen que callarse ni tener miedo, entonces las cosas cambian".

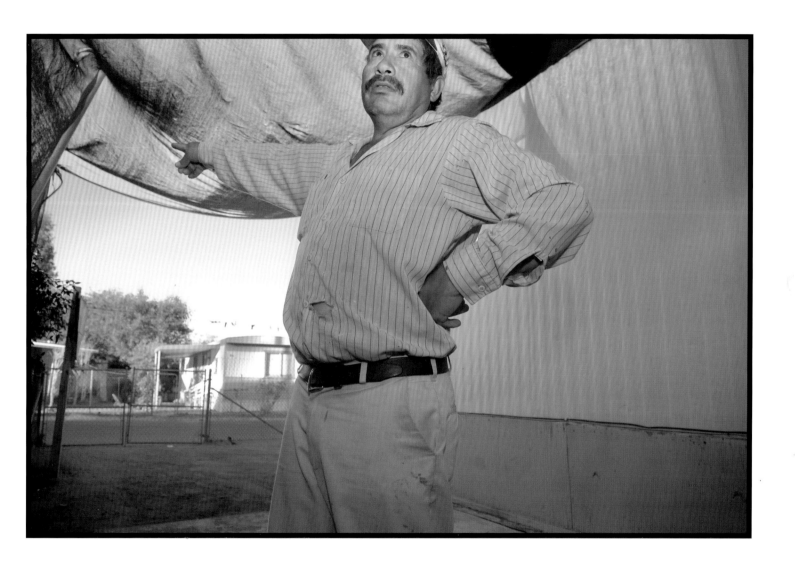

073
Thermal, CA. A resident points to the contaminated water supply in the Sunbird Trailer Park.

073
Un residente señala al suministro de agua contaminado en el parque de remolques Sunbird.

139

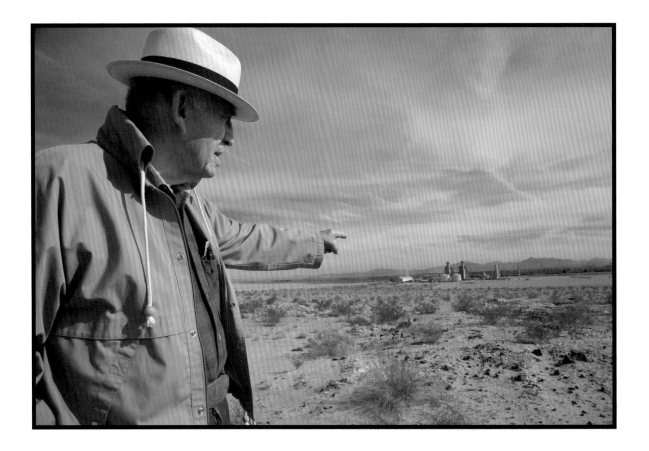

074

Bllythe, CA. Alfredo Figueroa is a longtime Chicano community leader in the Palo Verde Valley. He points to the space where Florida Light and Power will erect solar panels in the middle of the desert near the Colorado River. Valley residents have protested the sale of land for solar projects because it has endangered native rock art and led to the loss of land for agriculture. "My mother's family were all Chimahuevos, one of the Colorado River Indian tribes," he recalls. "My father was from the Yaqui river in Sonora. He used to speak Yaqui and dance the Pascola and the Matachin. He worked all the mines all around Trincheras and Caborca. My grandfather worked in Cananea, and was involved in the strike there in 1906."

074

Bllythe, CA. Alfredo Figueroa is a longtime Chicano community leader in the Palo Verde Valley. He points to the space where Florida Light and Power will erect solar panels in the middle of the desert near the Colorado River. Valley residents have protested the sale of land for solar projects because it has endangered native rock art and led to the loss of land for agriculture. "My mother's family were all Chimahuevos, one of the Colorado River Indian tribes," he recalls. "My father was from the Yaqui river in Sonora. He used to speak Yaqui and dance the Pascola and the Matachin. He worked all the mines all around Trincheras and Caborca. My grandfather worked in Cananea, and was involved in the strike there in 1906."

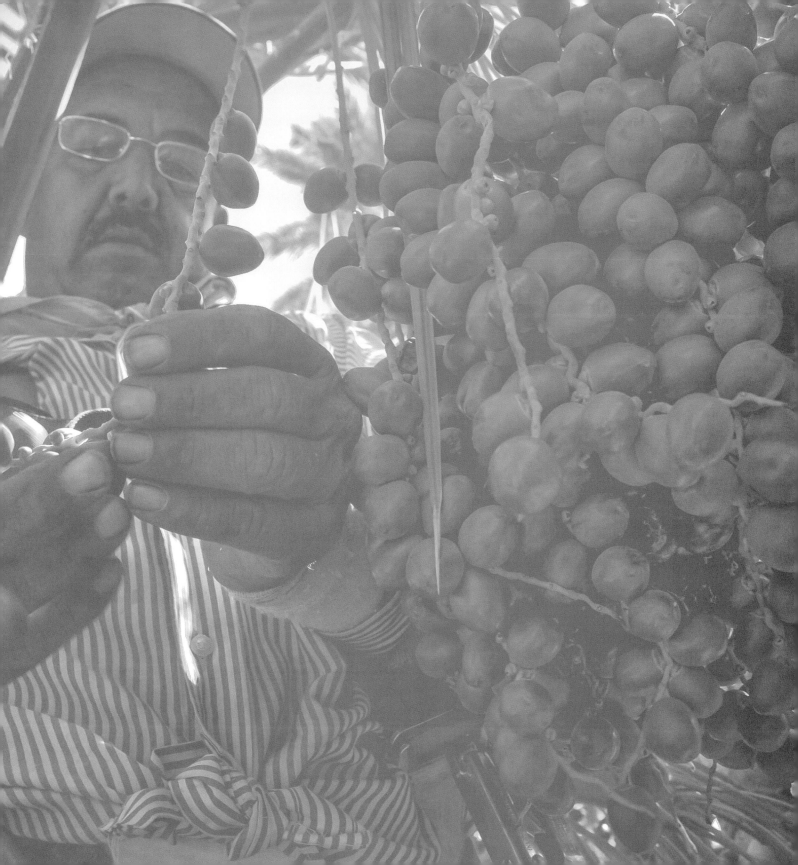

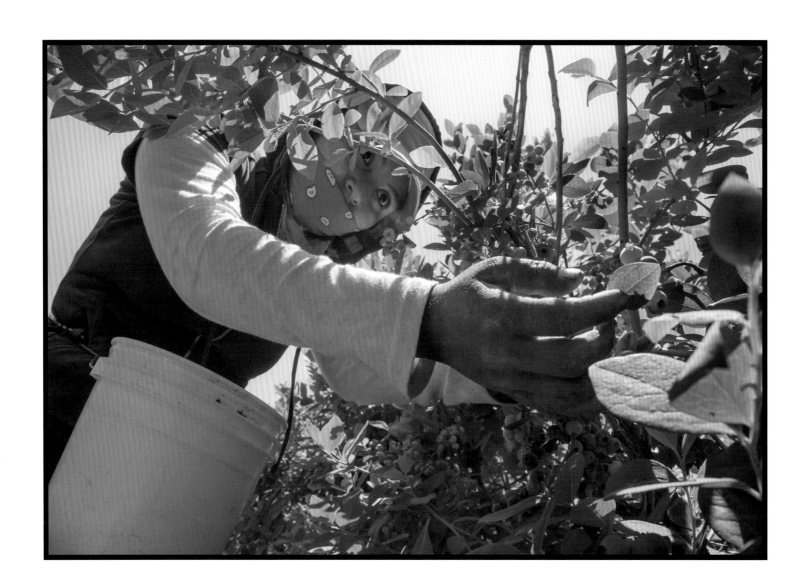

Lorena Hernández

The Big Valley. Fresno and Arvin

El gran valle. Fresno y Arvin

It's the Only Job I Know How to Do
Lorena Hernández Tells Her Story

Lorena Hernández is a young farm worker and single mother from Oaxaca. Today, she lives in Madera, California, with her daughter and aunt.

Lorena Hernández

To go pick blueberries, I have to get up at four in the morning. First, I make my lunch to take with me, and then I get dressed for work. For lunch I eat whatever there is in the house, mostly bean tacos. Then, the person who gives me a ride to work picks me up at 4:40 in the morning. We call him the *raitero*, which comes from the word ride. His name is Rafael and he comes with his wife. To be honest, I don't know them very well, but they pass by the house to pick me up. I work as long as my body can take it, usually until 2:30 in the afternoon. They give me a ride home and I get there by 3:30 or 4 in the afternoon. By then, I'm really tired.

Rafael charges me eight dollars each way, to take me to work and back home. Right now, they're paying six dollars for each bucket of blueberries you pick, so I have to fill two extra buckets just to cover my daily ride. I met Rafael because the contractor I work for finds us rides. That's Elías Hernández. He's the contractor for 50 of us farm workers picking blueberries.

I met Elías because my aunt had a friend and she gave me his number. I first worked for him putting plastic over table grapes, then we went to pick blueberries. This year, I just started doing the blueberries again last Friday. I've known Elías two years now, since the first time we worked putting plastic on the grape vines. On that job, we put pieces of plastic over the vines so that it looks like an igloo. They do this so the grapes won't burn from the frost. That work lasts for about a month and the grapes are almost ready to pick when we do this, but we don't, other people come after us to do that.

I've never picked table grapes myself, just the ones they use for making raisins or wine, I do that with another contractor. I've worked with many contractors doing many different jobs. Sometimes I work a lot with the same contractor, but sometimes it changes—it depends on the person whether we only work with one or with many different ones—that's up to us. It also depends on what type of work is easier. To me, the contractors are all the same, but some treat us better than others, so we go with them. Also many contractors only work with men.

Es el único trabajo que sé hacer
Lorena Hernández cuenta su historia

Lorena Hernández es una joven trabajadora agrícola y madre soltera de Oaxaca. Actualmente vive en Madera, California con su hija y su tía.

Lorena Hernández

Para ir a recoger moras azules tengo que levantarme a las cuatro de la mañana. Primero, preparo el almuerzo que llevaré conmigo y luego me visto para el trabajo. Para el almuerzo como lo que haya en la casa, casi siempre tacos de frijol. Más tarde, la persona que me lleva al trabajo me recoge a las 4:40. Lo llamamos el raitero, de la palabra *ride* en inglés, que significa viaje, su nombre es Rafael y viene con su esposa. Para ser honesta, no los conozco muy bien, pero me recogen en la casa. Yo trabajo hasta donde mi cuerpo aguanta, por lo general hasta las 2:30 de la tarde. Ellos me llevan a casa de regreso y llego a las 3:30 o 4. Para entonces, ya estoy muy cansada.

Rafael me cobra ocho dólares por trayecto, para llevarme al trabajo y traerme de regreso a la casa. Actualmente, pagan seis dólares por cada cubeta de moras que recolectamos, así que tengo que juntar dos cubetas extras sólo para pagar mi pasaje diario. Conocí a Rafael porque el contratista para quien trabajo consigue quien nos transporte, él es Elías Hernández y es el contratista de 50 de los trabajadores agrícolas que recogemos moras azules.

Conocí a Elías porque mi tía tenía una amiga y ella me dio su número. Primero, trabajé colocando plástico sobre las uva de mesa, luego fuimos a recoger moras. Este año comencé a recoger moras azules de nuevo, desde el viernes pasado. Conocí a Elías hace dos años, desde la primera vez que trabajamos colocando plástico en las plantas. El trabajo consiste en colocar piezas de plástico sobre los viñedos, así que se ven como un iglú, esto se hace para que las uvas no se quemen con la escarcha. Ese trabajo dura aproximadamente un mes y aunque las uvas están casi listas para ser recogidas cuando terminamos esto, otras personas lo hacen después de nosotros.

Nunca he recogido uvas de mesa, sólo las uvas que utilizan para hacer pasas o vino y lo hago con otro contratista. He trabajado con muchos haciendo varios trabajos diferentes, a veces trabajo mucho tiempo con el mismo contratista, pero otras cambio, depende de la persona y de nosotros si trabajamos sólo con uno, o con diferentes contratistas. También depende de qué tipo de trabajo es más fácil, para mí, los contratistas son todos iguales, pero algunos nos tratan mejor que otros, así que nos vamos con ellos. Además, muchos sólo trabajan con hombres.

145

and everything is always on the up and up. He jokes around with us, but he does his job. I joke with him too, I tell him that if one day he doesn't provide us with water, I'll go to the Farm Workers Union or Cal OSHA.

There are some contractors who know how to treat their workers and others who don't. That's when you change jobs, when you see how a contractor treats you. Some only need men in their crews, so we women have to look elsewhere for work. We know how contractors are because of what other workers tell us, so we avoid the bad ones.

In general, the contractors I've worked for have been fair. They have many years of experience, and therefore know how to treat and talk to workers, and we understand when we're doing something wrong, so sometimes the foreman has a valid reason to bring something to our attention, but they are not permitted to scream at us.

I went to school in Mexico, I'm from a small town in Oaxaca, and I left when I was 15 years old. That's when I crossed the border to come here. I don't have many good memories of those times, I got pregnant while I was in school. I graduated, but I did it pregnant. It really wasn't even my idea to come here, but when I got preg-

bién bromeo con él, le digo que si un día no nos diera agua, lo denunciaría con la Farm Workers Union (Cal OSHA).

Hay algunos contratistas que saben tratar a sus trabajadores y hay otros que no. Te das cuenta cuando cambias de trabajo, ahí es cuando ves cómo te trata un contratista. Algunos sólo necesitan hombres en sus cuadrillas, así que las mujeres tenemos que buscar trabajo en otra parte. También sabemos cómo son por lo que otros trabajadores nos dicen, así podemos evitar a los malos contratistas.

En general, los contratistas con quienes he trabajado han sido justos, ellos tienen muchos años de experiencia y por lo tanto saben cómo tratar y hablar con los trabajadores. Como trabajadores, nos damos cuenta cuando estamos haciendo algo mal, así que a veces el capataz tiene razón de llamarnos la atención, pero no está permitido que nos griten.

Fui a la escuela en México, soy de un pequeño pueblo de Oaxaca y me fui cuando tenía 15 años de edad, en ese entonces crucé la frontera para venir aquí. No tengo muchos buenos recuerdos de aquellos tiempos, me embaracé cuando estaba en la escuela, sí me gradué, pero estaba embarazada. Realmente ni siquiera fue mi idea venir aquí, pero cuando quedé embarazada mis padres estaban muy enojados y mi madre me echó de la casa. En ese tiempo, mi tía fue a visitarnos por tres días y le dijo a mi madre que si no me quería, entonces me llevaría con ella y

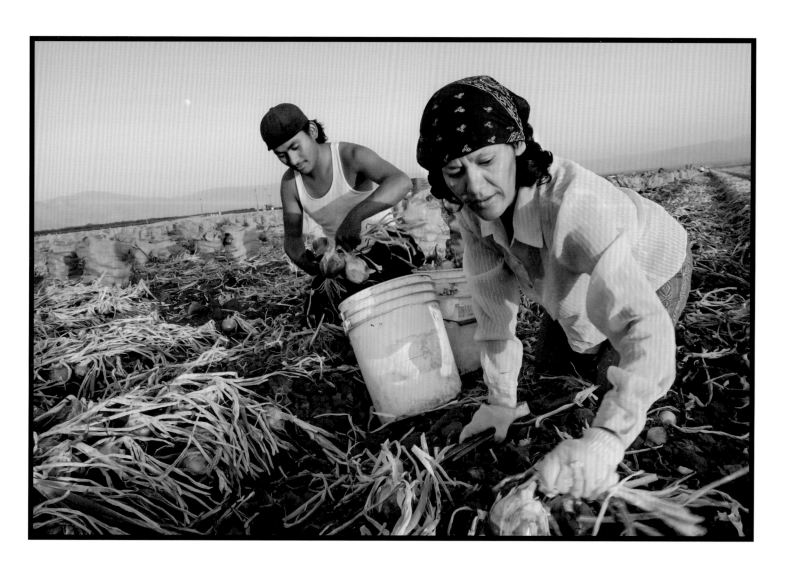

077

Lamont, CA. María Antonietta González and José Ángel Martínez González, two migrants from Carranza, Chiapas, top and bag onions. Onion harvesters often work in the morning and evening, because the heat is unbearable during the early afternoon.

077

María Antonietta González y José Ángel Martínez González, dos migrantes de Carranza, Chiapas, retiran los tallos y empaquetan las cebollas. Los cosechadores de cebolla a menudo trabajan por la mañana y en la noche, ya que el calor es insoportable durante la tarde.

nant my parents were very mad and my mother kicked me out of the house. My aunt came to visit at that time and was there for three days, she told my mother that if she didn't want me, then she would take me with her, and I made a quick decision to follow my aunt. She helped me out then and continues to do so.

So my aunt, Odilia Chávez, brought me here, and I was pregnant when I came. This is definitely a different country. After my daughter was born, I wasn't allowed to work because I was a minor, I was too young and I was told they would take my daughter away. So I cared for Liliana at home, and my aunt supported both of us for three years, until I turned eighteen. Then, she took me to the fields and showed me how to do the work. It was really the only job I could do because I didn't have an education.

My first job was picking grapes, then she showed me how to pick cherries and blueberries, and that's how I've learned to do everything I do now. We've picked many different crops and have worked for good contractors. So here I am, working in the fields because it's the only job there is for someone like me.

In my family we've always spoken Spanish. My grandparents didn't teach my parents to

rápidamente tomé la decisión de seguir a mi tía. Ella me ayudó entonces y aún lo sigue haciendo.

Así que mi tía, Odilia Chávez, me trajo aquí, y yo estaba embarazada cuando llegué. Sin duda este es un país diferente. Después de que nació mi hija, no podía trabajar porque era menor de edad, era muy joven y me dijeron que podían quitármela. Así que me quedé en casa cuidando a Liliana, y mi tía nos mantuvo por tres años, hasta que cumplí la mayoría de edad. Entonces, ella me llevó a los campos y me enseñó cómo trabajar. Realmente era el único trabajo que podía hacer porque no había ido a la escuela.

Mi primer trabajo fue recogiendo uvas, luego mi tía me enseñó cómo recoger las cerezas y moras y así es como aprendí a hacer todo lo que hago ahora. Hemos recogido muchos cultivos diferentes y trabajado para buenos contratistas. Así que aquí estoy, trabajando en el campo porque es el único trabajo que hay para alguien como yo.

En mi familia siempre hemos hablado español, mis abuelos no enseñaron a mis padres a hablar mixteco, así que ellos nunca aprendieron la lengua. Hay gente en nuestro pueblo que habla mixteco, pero nosotros no. Estoy muy orgullosa de ser de Oaxaca y no me avergüenzo de ser una trabajadora agrícola, pero no hablo otro idioma.

Como todos en nuestro pueblo, mis padres trabajaban su milpa para que pudiéramos comer. No me gustaba ese trabajo, y por eso

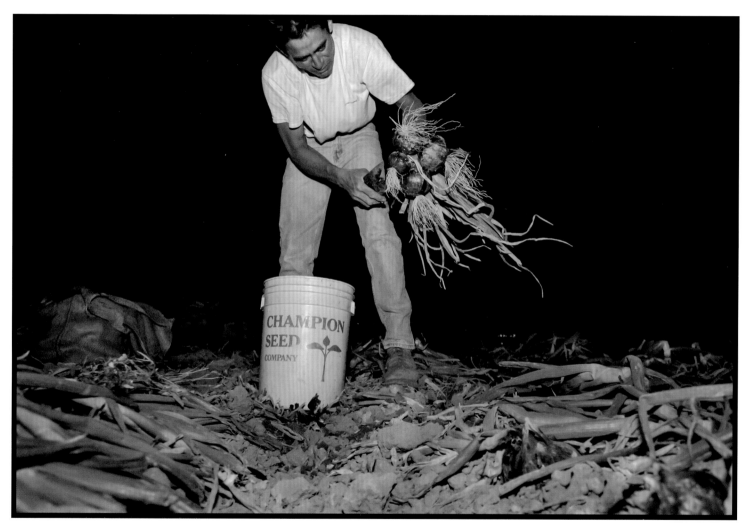

078

Taft, CA. Horacio Torres, a farm worker from Mexicali, tops onions late at night. Onion harvesters sometimes work at night, in order to get as many hours of work as possible, and also because of the heat during the day. Workers are not paid overtime wages for night time work.

078

Horacio Torres, un trabajador agrícola de Mexicali, retira los tallos de las cebolla a altas horas de la noche. Los cosechadores de cebolla a veces trabajan por la noche para acumular la mayor cantidad de horas de trabajo que sean posibles, y debido también a las altas temperaturas durante el día. Los trabajadores no reciben un salario extra por las horas de trabajo nocturno.

speak Mixteco, so they never learned the language, there are folks in our town that speak Mixteco, but not us. I've very proud of being from Oaxaca and I'm not ashamed to be a farm worker, but I don't speak another language.

Like everyone else in town, my parents worked their cornfield so that we could eat, I didn't like that work, so they never took me with them, I never liked working in the fields in Mexico. When I call them, they laugh at me now and remind me of how I never liked to work in the fields back home, and here I am, picking blueberries and tomatoes. They ask me why I refused to work with them and now I'm here working for someone else. Oh well, it's the only job I know how to do.

I've been working since I was 18, and now I'm 20. I really didn't want to turn 18, but the years kept passing by. I knew that when I turned that age I would have additional responsibilities and would have to learn to work, and it was scary for me because I knew things wouldn't be like they'd been before. It was a difficult transition, but my aunt was always with me. Thanks to her I learned new skills.

Truthfully, I was afraid because I didn't have any idea how to do the work and I knew I would be working in the heat. When I received my first check, I knew I had to continue working to earn that type of money. I began to work really hard and was invited to join other crews and pick other crops. When I'm invited to join another crew now, I know how to do the job. I'm very happy because I work in the fields with other people, even though I'm tired at the end of the day, I de-stress and love the work I do, and I'll continue to do it for as long as I'm in this country.

We've picked cherries, blueberries, grapes, tomatoes, and figs. Picking tomatoes has been the hardest for me because of the buckets you have to carry and dump in the trailers, they're very heavy and it's very hot outside. You run all day long competing with other workers, and you can't allow them to work faster than you, because then they'll fill the trailer quickly, and then you'll have to go even faster to catch up to it. Some workers have been doing this from four to eight years, so their hands move faster and you are always trying to catch up to them. It's very hard on your back and many people end up with permanent back injuries. It's a very tough job, but you earn good money, and get paid according to the number of buckets you fill. First timers like myself earn anywhere from 60 to 70 dollars a day.

nunca me llevaron con ellos, nunca me gustó trabajar en el campo en México. Cuando llamo a mis padres, ahora se ríen de mí y me recuerdan que antes no me gustaba trabajar en los campos, y ahora aquí estoy, recogiendo moras y tomates, me preguntan por qué no quise trabajar con ellos y ahora trabajo para otros. Oh, bueno, es el único trabajo que sé hacer.

He trabajando desde que cumplí los 18 años, y ahora tengo 20. En realidad no quería cumplir los 18 años, pero los años siguieron pasando y sabía que cuando cumpliera esa edad llegarían más responsabilidades y tendría que aprender a trabajar. Me daba miedo porque sabía que las cosas no serían como antes, fue una transición difícil, pero mi tía estuvo siempre conmigo, gracias a ella aprendí nuevas habilidades.

A decir verdad, tenía miedo porque no tenía ni idea de cómo hacer el trabajo y sabía que iba hacerlo en el calor. Cuando recibí mi primer cheque, sabía que tenía que seguir para ganar más dinero, así empecé a trabajar muy duro y me invitaron a unirme a las cuadrillas para recoger otros cultivos. Ahora, cuando me invitan a unirme a otra cuadrilla, ya sé cómo hacerlo. Soy muy feliz porque trabajo en el campo con otras personas, aunque termine muy cansada, me relajo y me encanta el trabajo que hago. Seguiré haciendo este trabajo durante todo el tiempo que viva en este país.

Hemos recogido cerezas, moras, uvas, tomates e higos. Cosechar tomates ha sido lo más difícil para mí, por las cubetas que hay que cargar y descargar en los camiones; son muy pesadas y está muy caliente afuera. Tienes que andar corriendo todo el día, compitiendo con otros trabajadores. No puedes permitir que trabajen más rápido que tú porque llenan el camión más rápido, y entonces debes trabajar aún con más velocidad para poder alcanzarlos. Algunos trabajadores llevan entre cuatro y ocho años haciendo esto, así que sus manos tienen más rapidez, siempre. Siempre estás tratando de alcanzarlos, además te lastimas mucho la espalda, y muchas personas terminan con lesiones permanentes. Es un trabajo muy duro, pero se gana buen dinero, y te pagan de acuerdo con el número de cubetas que llenas, la primera vez gané entre 60 y 70 dólares por día.

También me gusta recoger tomates porque nuestra jornada de trabajo termina temprano. Terminamos alrededor de las 10 o 10:30, porque después de esa hora hace demasiado calor para trabajar, pero cada año te enteras de trabajadores que se desmayan e incluso que mueren por el calor. Puedes desmayarte si trabajas demasiado rápido en el calor. Es importante tener agua pero tampoco puedes beber demasiado. Cuando empecé a trabajar bebí mucha

I also like to pick tomatoes because our day ends early, we're done at about 10 or 10:30 because after that, it's too hot to do the work. But every year you hear about workers who faint because of the heat and some even die, you're in danger of fainting if you're working too fast in the heat. It's important that we have water, but you can't drink too much of it. When I first started, I drank a lot of water and I felt like I couldn't stand back up. The contractor sat me down in the shade and gave me a salt tablet. I felt like I was going to faint, but they put me in the shade just in time.

Then, in November work is scarce, so we rest. The pruning season begins in December and ends in January, but I don't like to do it because it's so cold outside. They just pay 18 cents a vine, so after paying everything I would make about 20 dollars a day. That's not enough to pay for the ride and my babysitter, so I prefer to stay home with my daughter, and start picking fruit in March. We don't work for about three months during the year and I can't get unemployment benefits, so those months are very difficult, but it's better that I don't work. When I'm working I manage my finances and save some money, so it gets me through those months.

I really don't know my daughter anymore, though. She doesn't even call me "mama," she calls my aunt "mama." She doesn't really understand that I get home tired, she just worries about my aunt and brings her water and asks her how her day was, my daughter thinks my aunt is her mother. I understand why; my cousins call my aunt "mama" and that's what she hears. My aunt says that she'll understand when she's older.

I really don't have a vision of my own future yet, I haven't thought about it. I know I want to work every day, I don't really have friends, just acquaintances from work. They don't have responsibilities like I do, so they go out on the weekend. They share their stories with me because since I have a daughter, I don't go out. I just stay at home, I wash my daughter's clothes on the weekends because during the week I'm so tired. There isn't time to clean the house during the week either, that's what we do on the weekends.

I don't think I'll ever return to school because of my age. My job will be working in the fields. I would love to go back to school, but it's too late for me. I'm at peace with my current situation. Perhaps one day.

agua y sentía que no podía ponerme de pie, el contratista me sentó en la sombra y me dio una pastilla de sal. Sentí que iba a desmayarme, pero él me llevo a la sombra justo a tiempo.

En noviembre el trabajo es escaso, así que descansamos. La temporada de poda comienza en diciembre y termina en enero, pero no me gusta porque hace mucho frío. Sólo nos pagan 18 centavos por planta de vid, y al final sólo obtenemos unos veinte dólares al día. Eso no es suficiente para pagar el transporte y la niñera, por lo que prefiero quedarme en casa con mi hija, y empezar a recoger fruta en marzo. No trabajamos durante unos tres meses al año y no tengo seguro de desempleo, así que esos meses son muy difíciles, pero es mejor que no trabaje. Cuando trabajo me las arreglo para administrarme y ahorrar dinero para poder vivir durante esos meses.

Aunque realmente ya no conozco a mi hija, ya ni siquiera me dice "mamá", le llama así a mi tía. No entiende que llego a casa cansada. Ella sólo se preocupa por mi tía, le lleva agua y le pregunta cómo le fue en el día. Mi hija piensa que mi tía es su madre y entiendo por qué lo hace: mis primos llaman a mi tía "mamá" y eso lo escucha mi hija. Pero mi tía dice que mi hija lo entenderá cuando sea grande.

Realmente aún no tengo idea de cómo será mi futuro, en realidad no he pensado en ello. Sé que quiero trabajar todos los días. Realmente no tengo amigos, sólo conocidos del trabajo. Ellos no tienen responsabilidades como yo, así que pueden salir los fines de semana y comparten sus historias conmigo, pues yo no puedo salir porque tengo una hija. Me quedo en casa, lavo la ropa de mi hija los fines de semana porque durante la semana estoy muy cansada. Tampoco hay tiempo para limpiar la casa durante la semana, lo hacemos los fines de semana.

Creo que por mi edad ya nunca voy a regresar a la escuela, voy a trabajar en los campos. Me encantaría volver a la escuela, pero es demasiado tarde para mí. Estoy conforme con mi situación actual. Quizás algún día.

I'm Going to Be a Rapper with a Conscience
Raymundo Guzmán Tells His Story

Raymundo Guzmán is a young farm worker from Oaxaca. He and his friend Miguel Villegas are the world's first Mixteco rappers. Today he lives in a trailer in Fresno, California.

Raymundo Guzmán

When I was in school, I would work in the fields on the weekends with my parents. I left school at 19 years old and I started working full time on the fields, I've been doing that for three years, and now I'm 21. I was picking peaches today.

I was very young when my mother first took me to work in the fields; about eight or ten years old. At first, only she and my older brother were working. My brother would work with her, while the rest of us went to school. We're a family of eight, I'm the youngest son and my sister is the youngest of all of us. My mother took me to the fields so that I could start to learn and so that I would be ready when I was old enough to work.

I worked on the weekends, and then we would go to Oregon in the summer to pick blueberries, strawberries, raspberries and black-

Voy a ser un rapero con conciencia
Raymundo Guzmán cuenta su historia

Raymundo Guzmán es un joven trabajador agrícola de Oaxaca. Él y su amigo Miguel Villegas son lo primeros raperos mixtecos del mundo. Raymundo vive actualmente en un remolque en Fresno, California.

Raymundo Guzmán

Cuando estaba en la escuela, podía trabajar con mis padres en el campo los fines de semana, entonces dejé la escuela a los 19 años y comencé a trabajar de tiempo completo. He trabajado de tiempo completo en los campos durante tres años, ahora tengo 21. Hoy estaba recogiendo duraznos.

Era muy joven cuando mi madre me llevó por primera vez a trabajar en los campos, tenía unos ocho o diez años de edad. Al principio, sólo ella y mi hermano mayor trabajaban. Mi hermano podía trabajar con ella, mientras que el resto de nosotros íbamos a la escuela. Somos una familia de ocho, yo soy el hijo varón más joven, y mi hermana es la más joven de todos nosotros. Mi madre me llevó a los campos para que aprendiera y estuviera listo cuando tuviera edad suficiente para trabajar.

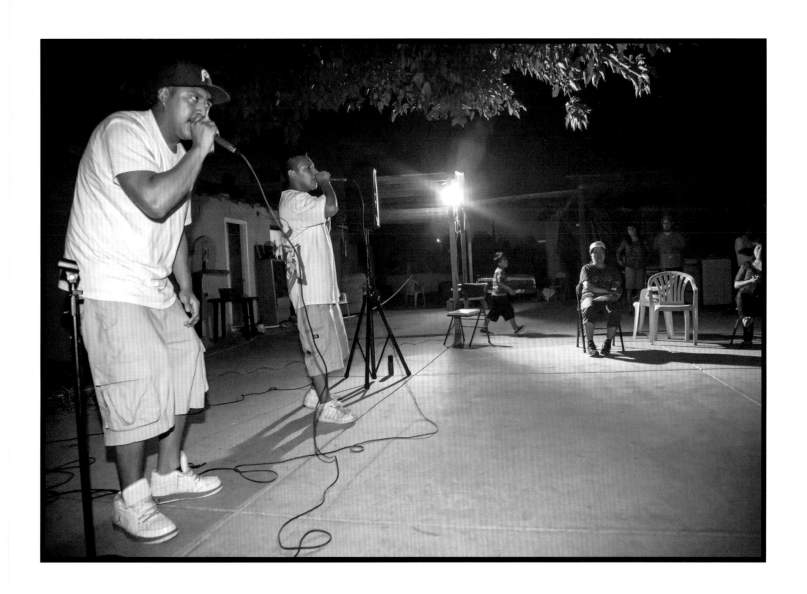

Raymundo Guzmán and Miguel Villegas

In Fresno there are a lot of people form San Miguel Cuevas. I left when I was three years old and only returned once to visit, so I don't remember much of it. I can't remember why we went, I was eight and had a lot of fun because I didn't have a care in the world and just played. I only went back that one time, that's it, and I haven't been there since.

When I first arrived in Fresno I only spoke Mixteco, I still speak it with my mother and with people that talk in Mixteco to me, but I speak Spanish with my brothers and English with my sister. I had to learn Spanish to speak with other people in the street and in school. When I first arrived here, I thought everyone was going to speak Mixteco. I would ask other kids if they spoke Mixteco and they soon started calling me Mixteco. English was difficult for me, I was held up in fourth grade because I didn't understand it. I appreciate that now, though, because I was able to learn it. Today I can speak Mixteco with people from my hometown, Spanish with Latinos, and English is an international language.

I really don't remember how I learned, because I was just a kid. My older sister knew how to speak English well, and she corrected me a lot. When we first left Oaxaca we went to Culi-

ta, por eso no recuerdo bien cómo es allá. No puedo recordar por qué fuimos, tenía ocho años de edad y me divertí mucho porque no me preocupaba el mundo y sólo jugaba. Sólo fui una sola vez, esos es todo, y no he regresado desde entonces.

Cuando llegué por primera vez a Fresno sólo hablaba mixteco. Aún lo hablo con mi madre y con la gente que habla mixteco conmigo, pero hablo español con mis hermanos, e inglés con mi hermana. Tuve que aprender español para hablar con otras personas en la calle y en la escuela. Cuando llegué aquí creía que todo el mundo iba a hablar mixteco, le preguntaba a otros niños si hablaban mixteco y entonces comenzaron a llamarme Mixteco. Para mí fue muy difícil aprender inglés, tuve que repetir el cuarto grado de primaria porque no lo entendía. Ahora lo agradezco porque de esa forma fui capaz de aprenderlo y puedo hablar mixteco con la gente de mi pueblo, español con los latinos e inglés, que es un idioma internacional.

Realmente no recuerdo cómo aprendí inglés porque era muy pequeño, mi hermana mayor sabía hablar bien inglés y me corregía mucho. La primera vez que salimos de Oaxaca fuimos a Culiacán porque mi familia había trabajado ahí, ahí fue donde aprendí un poco de español. No fue muy difícil, porque ya escuchaba música en español, pero aún así no lo hablaba mucho cuando llegué a Estados Unidos, porque sólo

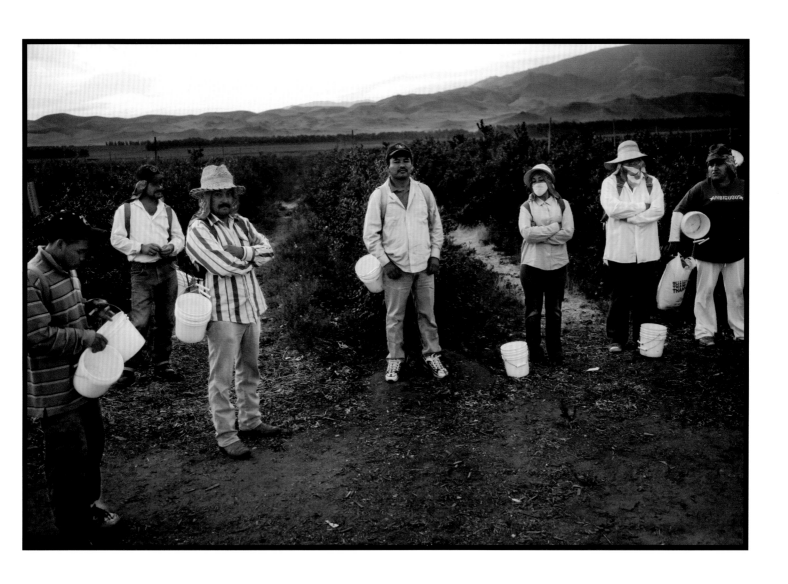

080
Lamont, CA. Farm workers at sunrise, waiting to go into the field.

080
Trabajadores al amanecer, esperando entrar en el campo.

ing down, it's very depressing. If they pass a law we can do big things for Mexico and the United States. Many of my friends and I want to return to Oaxaca to do great things. I hope Obama is re-elected so that he can pass this law, so vote for Obama. Although he promised so much the first time around, and he didn't do much.

I'm going to be a rap star, I think I'm going to be big, but I'm going to be a rapper with a conscience. My idol is Tupac Shakur, he was a rapper that spoke about politics, he told the truth and had good advice. He spoke about all of us kids in poverty and talked about our lives. It's like Tupac used to say, we're like a flower that grew in concrete, you can see the rose and stem is twisted, but it grew out of the hard concrete. We're from the hood but we're going to come up. Some people may not want us to achieve much, but we're human too.

I don't see myself working in the fields and I don't wish that job on anyone. If you have other dreams, then go for them. In the fields, the foremans earn more than we do, they live in the big house you wish you could live in. I don't want to be rich, but I don't want to worry about what I'm going to eat tomorrow, I don't want to worry about that. I want to live, not just survive, I think of my mother working out our finances worrying about it. We have to move forward.

conciencia. Mi ídolo es Tupac Shakur, él era un rapero que hablaba de política. Decía la verdad y daba buenos consejos, hablaba de todos nosotros, los niños que vivimos en la pobreza, sobre nuestras vidas. Como Tupac solía decir, somos como una flor que creció en el concreto, tú ves que la rosa y el tallo están torcidos, pero florecieron del concreto duro. Venimos del barrio, pero vamos a salir adelante. Algunas personas tal vez no quieren que sobresalgamos, pero nosotros también somos seres humanos.

No me veo trabajando en el campo y no le deseo este trabajo a nadie. Si tienes otros sueños, ve tras ellos. En los campos, los capataces ganan más que nosotros, viven en el caserón donde a uno le gustaría vivir. Yo no quiero ser rico, pero tampoco quiero tener que preocuparme por lo que voy a comer mañana, no quiero preocuparme por eso. Quiero vivir, no sólo sobrevivir, pienso en mi madre siempre preocupada tratando de administrar los ingresos familiares. Tenemos que seguir adelante.

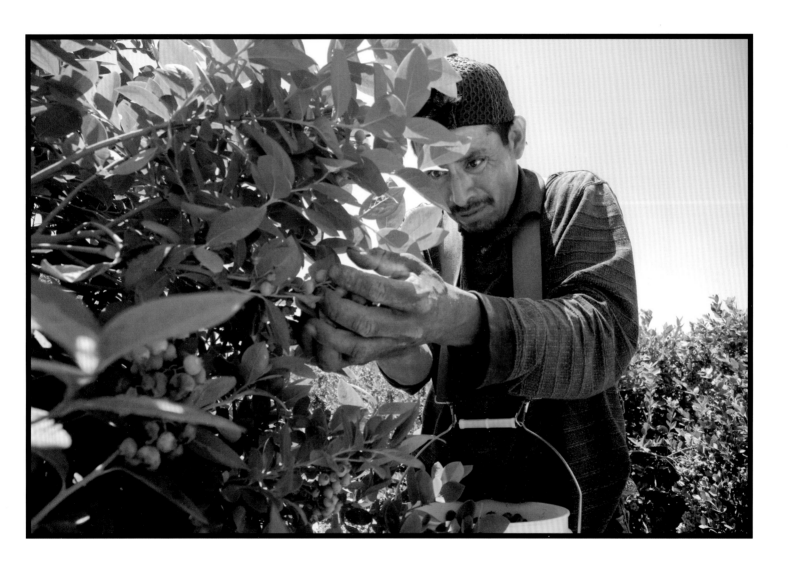

081
Dinuba, CA. Pedro Santos works in a crew of Mexican farm workers picking blueberries in a field near Dinuba, in California's San Joaquin Valley.

081
Pedro Santos trabaja en una cuadrilla de trabajadores agrícolas mexicanos recogiendo moras azules en un campo cerca de Dinuba, en el Valle de San Joaquín, California.

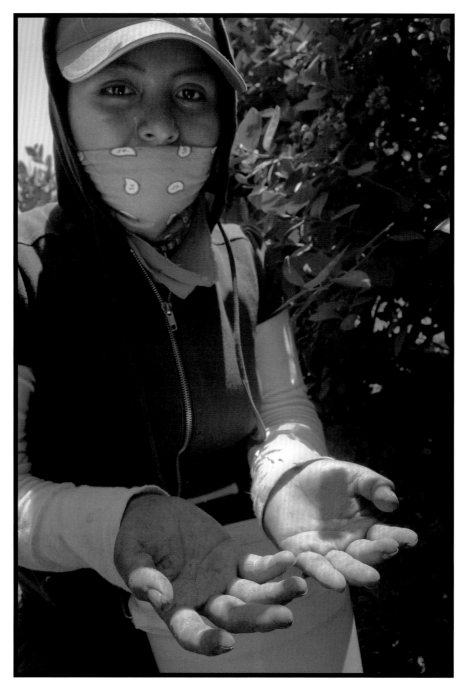

082
Dinuba, CA. The hands of Lorena Hernández, a 20-year-old farm worker from Oaxaca. The crew foreman didn't want workers to wear gloves because they'd pick more slowly and possibly damage the fruit.

082
Las manos de Lorena Hernández, una trabajadora agrícola oaxaqueña de 20 años de edad. El capataz de la cuadrilla no quería que los trabajadores utilizaran guantes porque haría más lenta la recolección de la fruta y podrían dañarla.

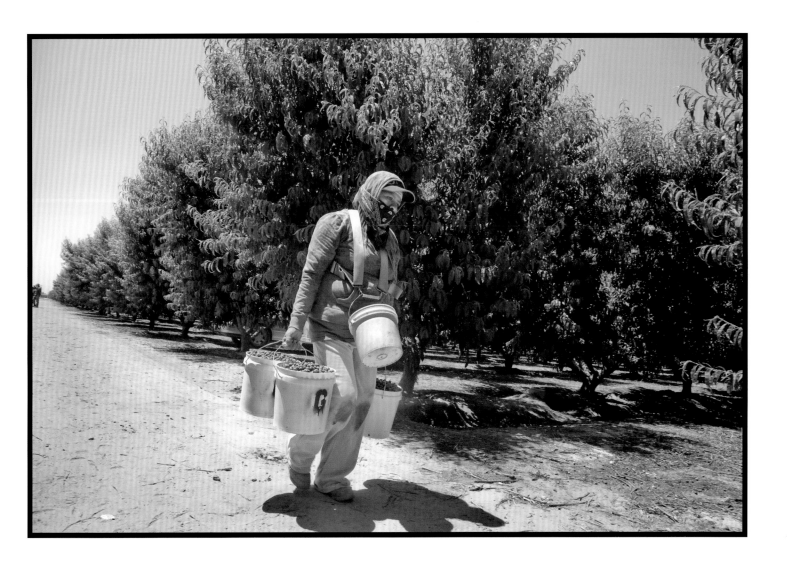

083

Dinuba, CA. A worker carries the buckets of blueberries she's picked to the checker to be weighed.

083

Una trabajadora carga las cubetas que ha recogido con moras azules para que las pese el supervisor.

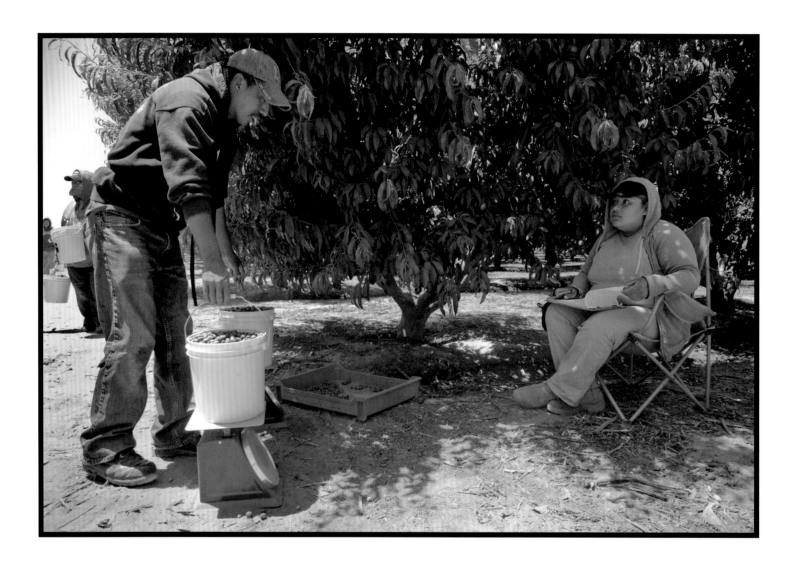

084
Dinuba, CA. Yadira Rodríguez checks the weight of each bucket picked, and records it in her book. Workers are paid 8 dollars for each 12 pound bucket.

084
Yadira Rodríguez verifica el peso de cada cubeta y lo registra. Los trabajadores reciben un pago de 8 dólares por cada cubeta de cinco kilos y medio.

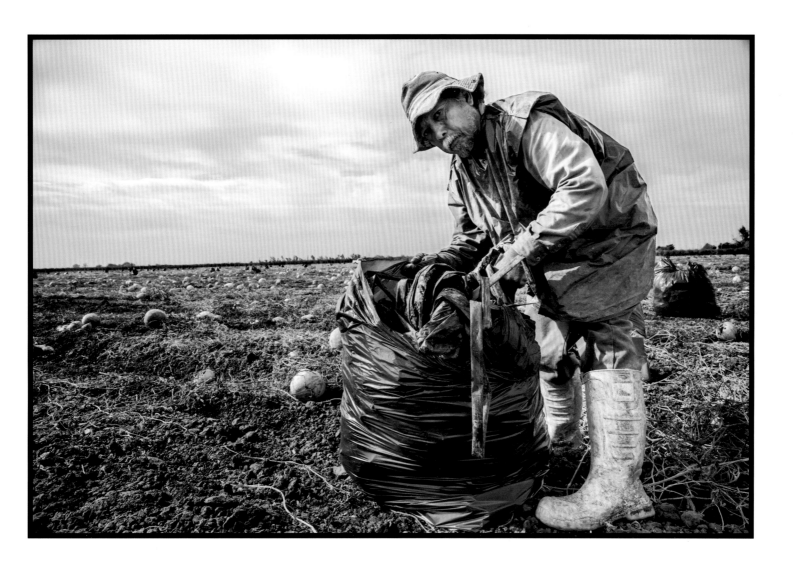

093
Merced, CA. Vidal Cota comes from Los Mochis, Sinaloa. He cleans the plastic tubes used for drip irrigation from a watermelon field, after the melons have been harvested.

093
Vidal Cota es originario de Los Mochis, Sinaloa. Limpia las mangueras de plástico utilizadas para el riego por goteo, después de la cosecha en un campo de sandía.

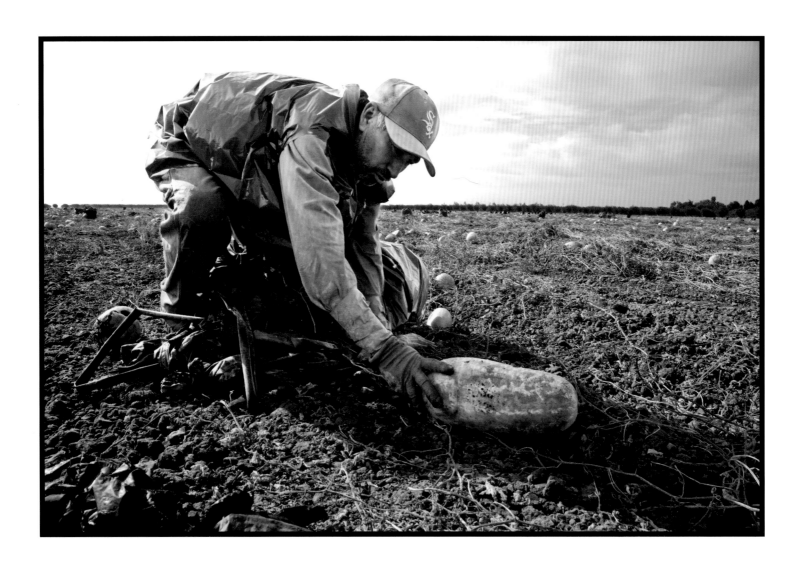

094

Merced, CA. Bonifacio Villegas, from Guasave, Sinaloa, cleans watermelons from a field after harvest. Villegas is a photographer who worked in Merced before he lost his camera. He went back to the fields to earn enough to get another.

094

Bonifacio Villegas, de Guasave, Sinaloa, limpia sandías en un campo después de la cosecha. Villegas es un fotógrafo que trabajaba en Merced antes de que perdiera su cámara. Regresó a los campos para ganar dinero suficiente para comprarse otra.

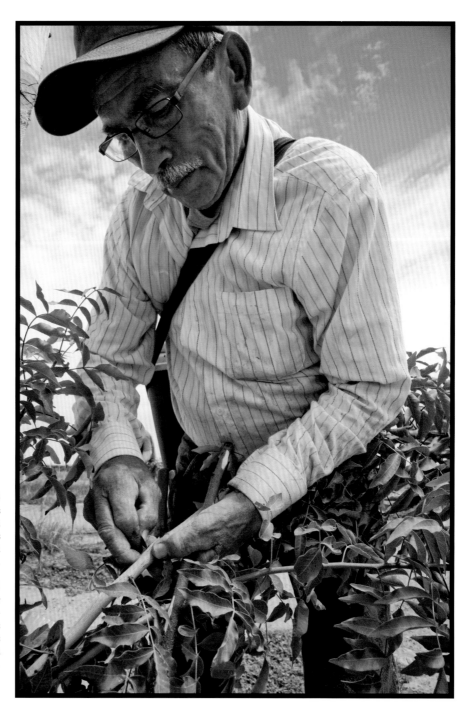

095
Caruthers, CA. Lucas Carina is the most experienced worker in a crew of Mexican farm workers grafting pistachio trees in an orchard near Caruthers.

095
Lucas Carina es el trabajador más experimentado en una cuadrilla de trabajadores agrícolas mexicanos que injerta árboles de pistache en un huerto cerca de Caruthers.

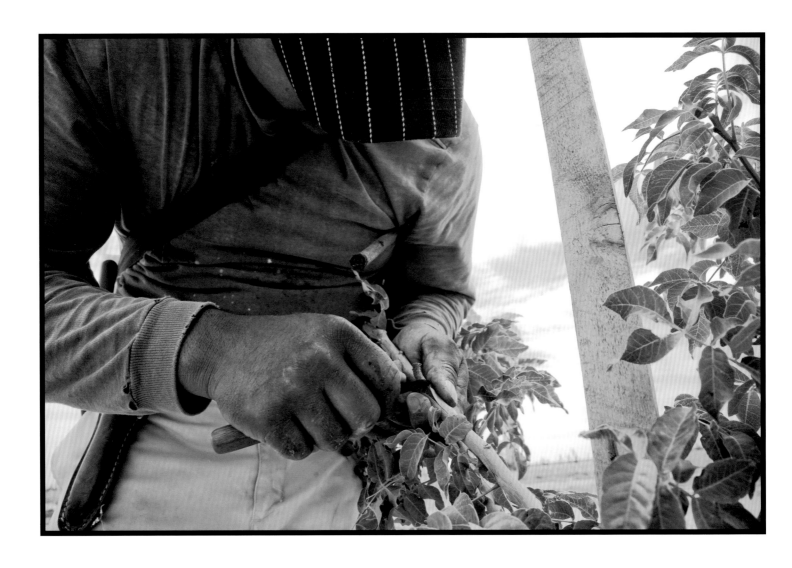

096
Caruthers, CA. Jaime Medina grafts a pistachio tree.

096
Jaime Medina injerta un árbol de pistache.

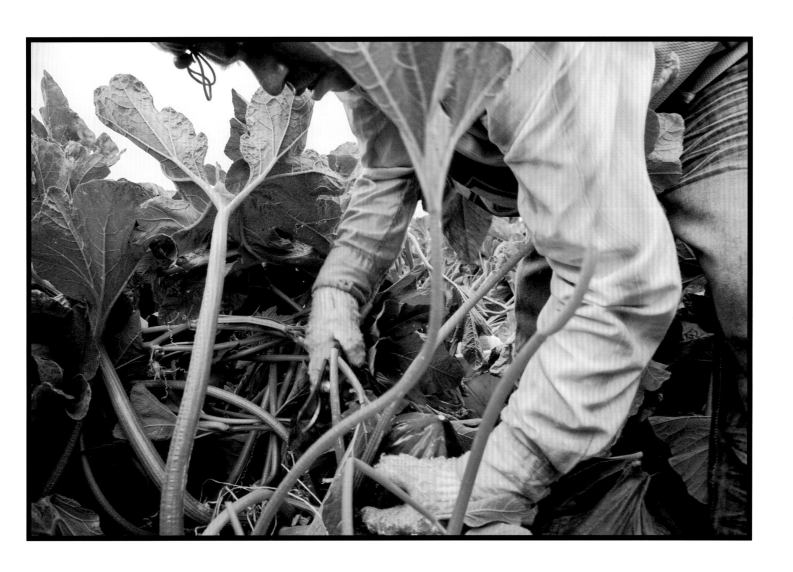

097
Fresno, CA. Fermín García picks acorn squash in a field just outside of Fresno.

097
Fermín García recoge calabaza bellota en un campo en las afueras de Fresno.

185

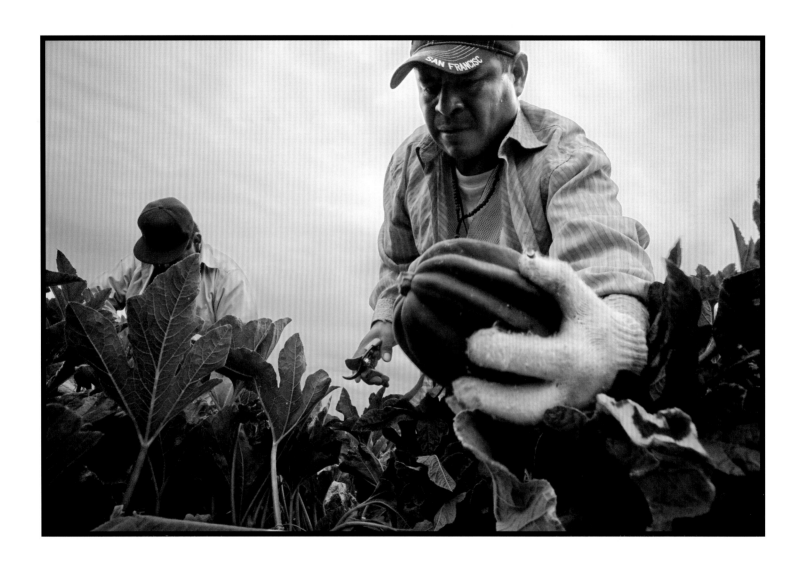

098

Fresno, CA. Pedro Montez clips the vine on an acorn squash, preparing to throw it in a bin.

098

Pedro Montez corta una calabaza bellota de la hortaliza, dejándola lista para arrojarla a un contenedor.

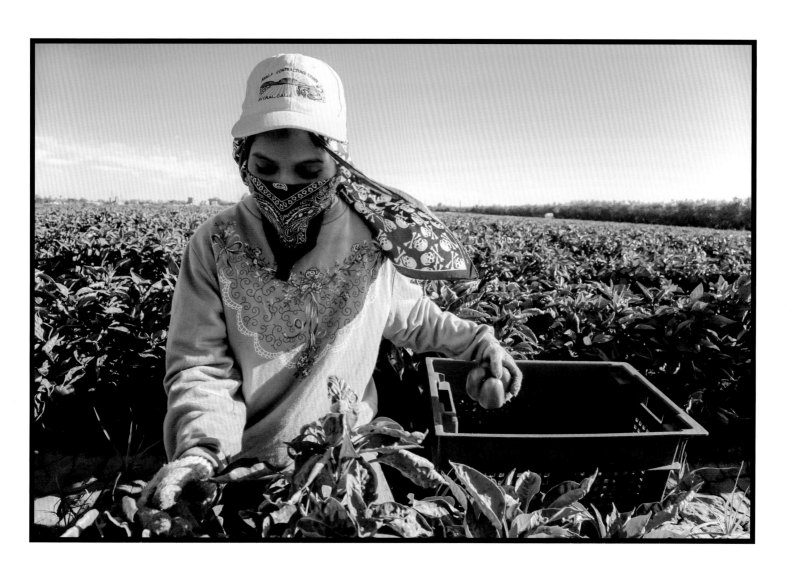

099
Chowchilla, CA. Lucía Hernández, a Mixtec immigrant from San Juan Mixtepec, Oaxaca, works in a crew picking bell peppers.

099
Lucía Hernández, una inmigrante mixteca de San Juan Mixtepec, Oaxaca, trabaja en una cuadrilla recogiendo pimiento morrón.

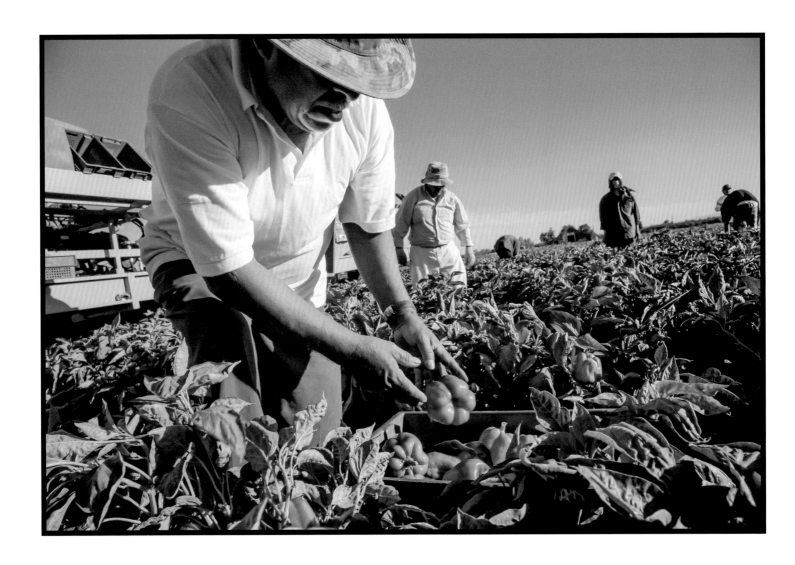

100
Chowchilla, CA. Hermilo López from San Juan Mixtepec is 61 years old. He still works in a crew picking bell peppers.

100
Hermilo López tiene 61 años y es originario de San Juan Mixtepec. Todavía trabaja en una cuadrilla recogiendo pimiento morrón.

101
Taft, CA. María Morales comes home from work to her family's apartment in Taft. She and her family come from San Pablo Tijaltepec in Oaxaca.

101
María Morales regresa a casa, al departamento de su familia en Taft después del trabajo. Ella y su familia vienen de San Pablo Tijaltepec, en Oaxaca.

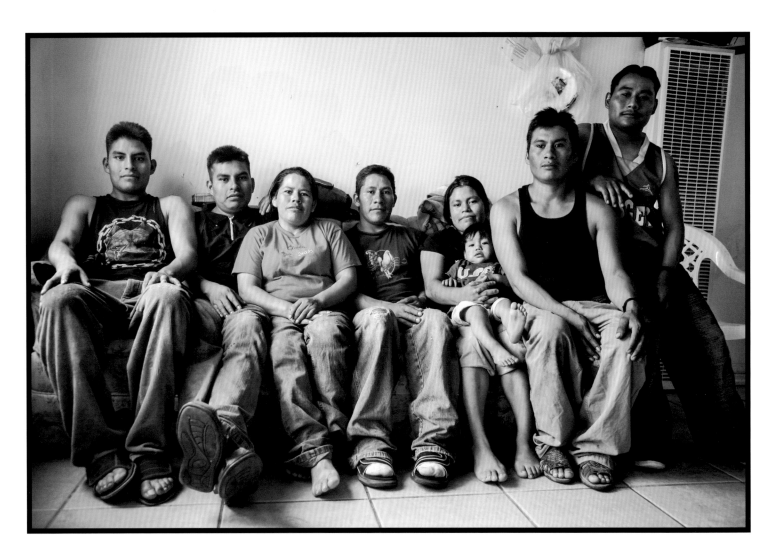

104

Taft, CA - Ignacio Cruz Cruz, Marcelino Cruz Cruz, Francisca Santiago Bautista, Antonio Santiago Bautista, Teresa Santiago González, Lourdes Cruz Santiago (baby), José Domingo Cruz Morales, and Antonio Cruz Morales. This extended family is part of a community of Mixtec farm workers from Oaxaca, who live in Taft.

104

Ignacio Cruz Cruz, Marcelino Cruz Cruz, Francisca Santiago Bautista, Antonio Santiago Bautista, Teresa Santiago González, Lourdes Cruz Santiago (bebé), José Domingo Cruz Morales y Antonio Cruz Morales. Esta familia extensa es parte de una comunidad de trabajadores agrícolas mixtecos de Oaxaca que viven en Taft.

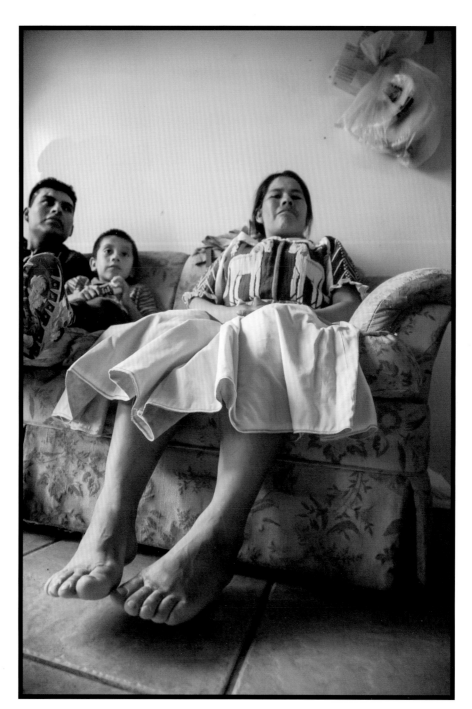

105
Taft, CA - Francisca Santiago
Bautista wears a blouse
embroidered in the unique style
of her hometown, San Pablo
Tijaltepec in Oaxaca.

105
Francisca Santiago Bautista
lleva una blusa tejida a la
usanza de su pueblo natal, San
Pablo Tijaltepec en Oaxaca.

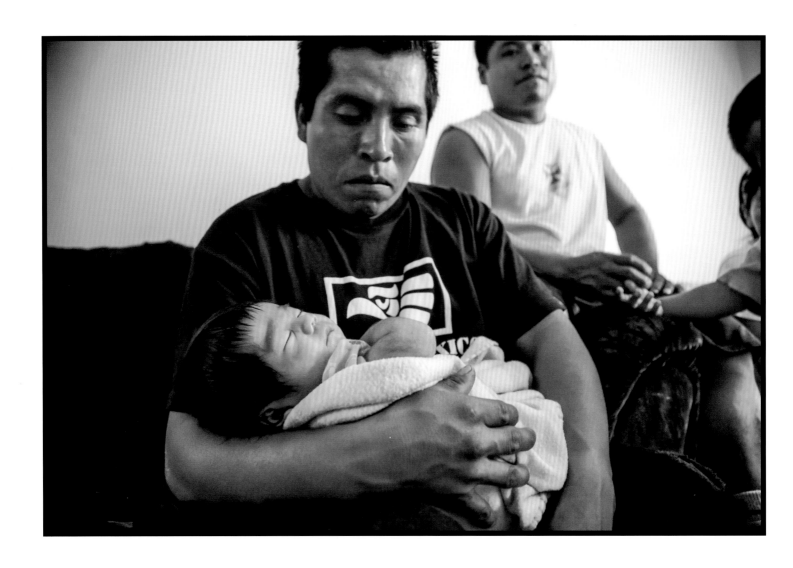

106
Taft, CA. Mariana García in the arms of her uncle, Calixto García.

106
Mariana García en los brazos de su tío, Calixto García.

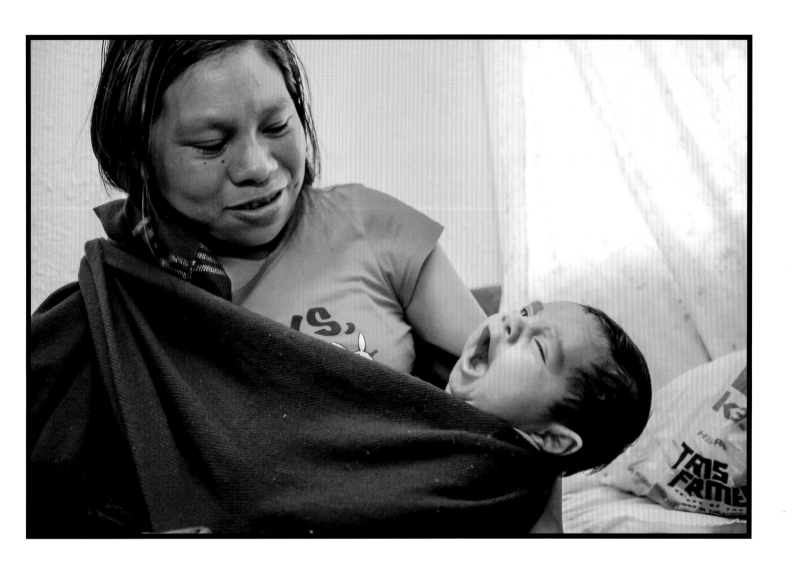

107
Taft, CA. Adelina López and her son Jorge Bautista, in their apartment in Taft.

107
Adelina López y su hijo Jorge Bautista, en su departamento en Taft.

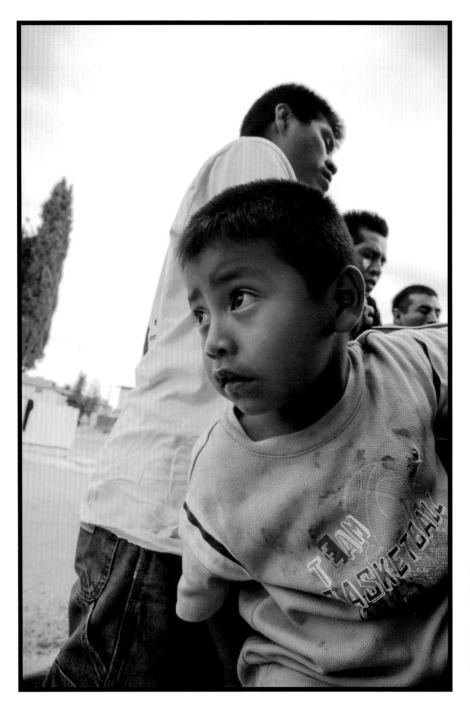

110
Taft, CA. Carlos Alberto García
hangs out with his father and
uncles next to their truck.

110
Carlos Alberto García pasa
el rato con su padre y sus tíos
junto a su camión.

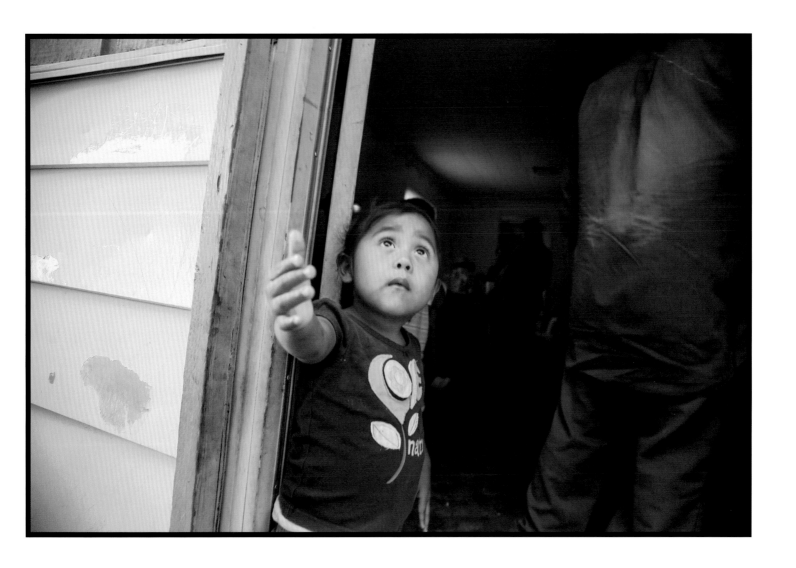

111
Taft, CA. A child at the door of the home of Prisciliano Silva.

111
Una niña en la puerta de la casa de Prisciliano Silva.

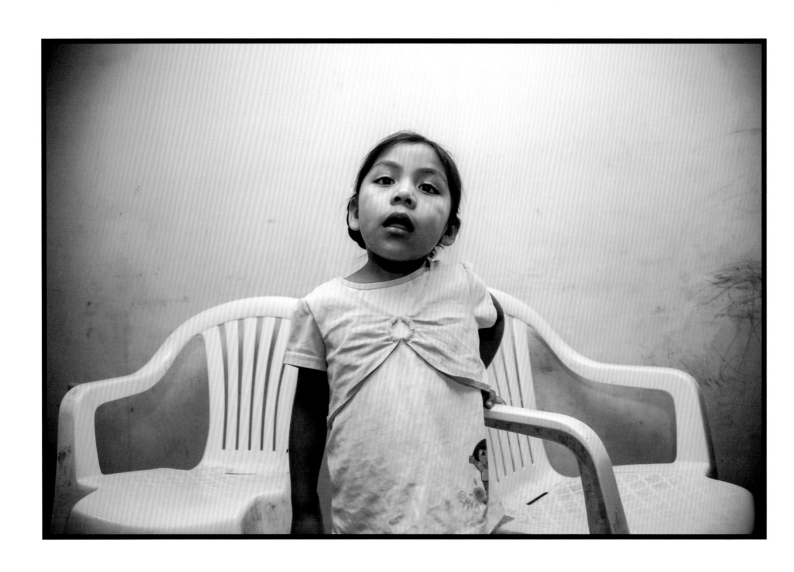

112
Taft, CA. One of Prisciliano Silva's daughters.

112
Una de las hijas de Prisciliano Silva.

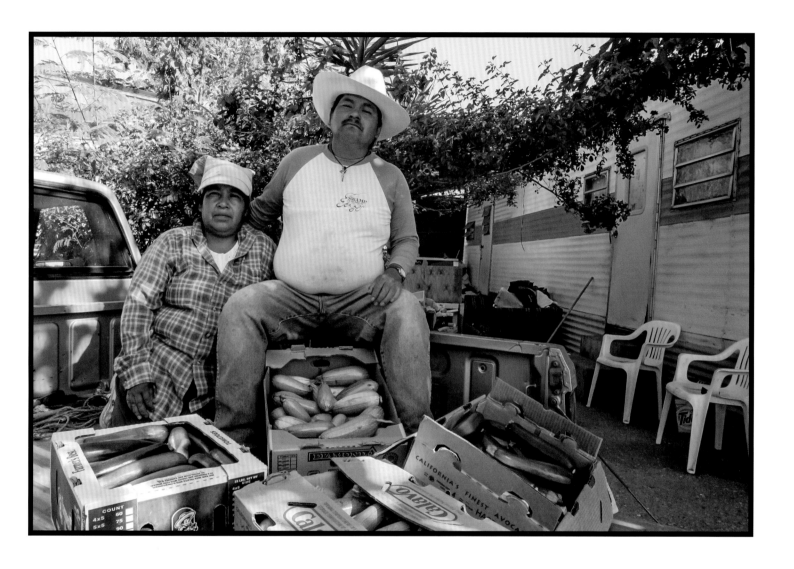

113
Lamont, CA. Mateo and Josefina Velasco, Mixtec immigrants from San Juan Mixtepec in Oaxaca, live in the Lamont Trailer Park.

113
Mateo y Josefina Velasco, inmigrantes mixtecos de San Juan Mixtepec, Oaxaca, viven en el parque de remolques de Lamont.

114

Lamont, CA. Gregorio Velasco's house trailer is in the middle of a grape field. The vines come up to the front door, exposing his family to pesticides and fertilizer used on the grapes. Velasco and his family come from San Juan Mixtepec, in Oaxaca. "There were many years when we didn't harvest enough to feed the family," he remembers. "It was very rare to have a very good crop and enough rain to water the fields. We often were hungry, and that's why we left to other states to look for work. Before coming to the U.S., we worked in Sinaloa. People started moving northward gradually. We risked a lot to come here not knowing if we would even find work. We basically risked our lives."

114

La casa remolque de Gregorio Velasco se encuentra en medio de un campo de uva. Los viñedos llegan hasta la puerta principal, exponiendo a su familia a los pesticidas y fertilizantes utilizados en las uvas. Gregorio y su familia vienen de San Juan Mixtepec en Oaxaca, recuerda que: "Hubo muchos años que no cosechamos lo suficiente para alimentar a la familia". Era muy raro tener una muy buena cosecha y suficiente lluvia para regar los campos. A menudo teníamos hambre, y es por eso que nos fuimos a otros estados en busca de trabajo. Antes de llegar a Estados Unidos trabajamos en Sinaloa. Poco a poco la gente comenzó a marcharse e irse más hacia el norte. Nos arriesgamos mucho para venir aquí sin tener la certeza si íbamos a encontrar trabajo, en realidad arriesgamos nuestras vidas".

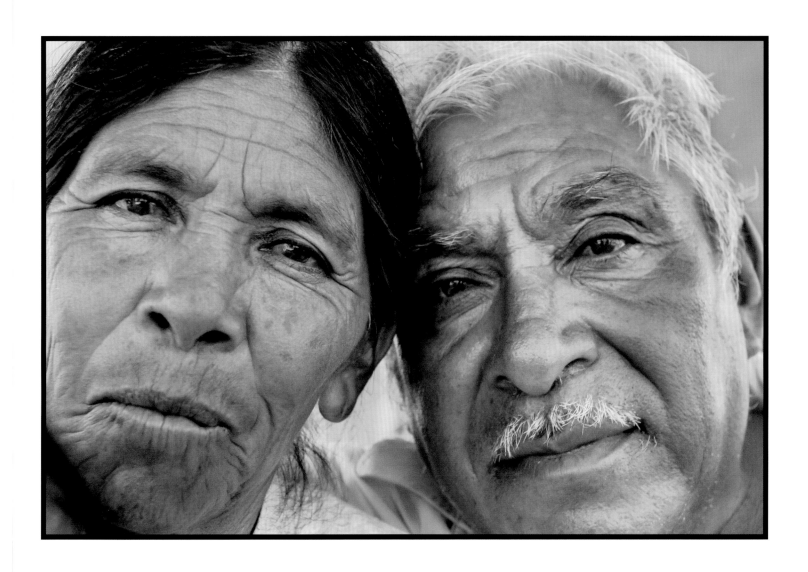

115
Kerman, CA. Hermilo López and Marcelina Gómez, a Mixtec
couple from Oaxaca, work picking raisins around Fresno.

115
Hermilo López y Marcelina Gómez, una pareja de mixtecos de
Oaxaca, trabaja recogiendo pasas en los alrededores de Fresno.

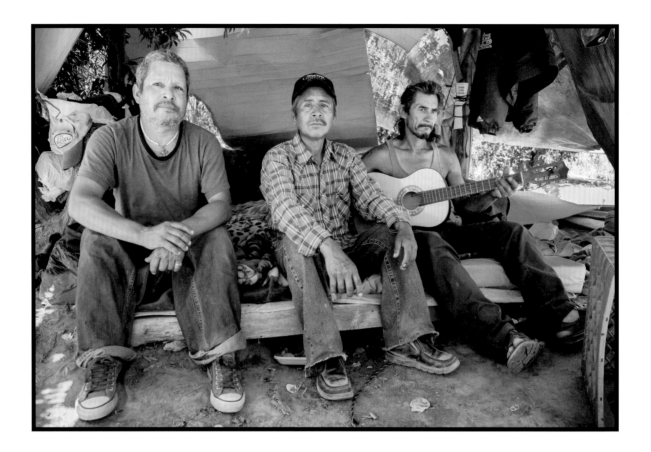

118

Reedley, CA. Three Mexican farm workers share a small camp under the trees. They called it living *sin techo*, or without a roof. Humberto comes from Zihuatanejo, in Guerrero, Pedro, who wears an earring in his ear, comes from Hermosillo in Sonora. Ramiro comes from a tiny town in the Lancandon jungle of Chiapas, about halfway between Tapachula on the coast, and Palenque, the site of the Mayan ruins. None of the men has worked more than a few days in the last several months. The *raiteros* (people with vans who give workers rides to the fields to work) won't pick them up, because they say they live with the *vagabundos* (vagabonds).

118

Tres trabajadores agrícolas mexicanos comparten un pequeño campamento debajo de los árboles. Vivir sin techo, así lo describen. Humberto es originario de Zihuatanejo, Guerrero; Pedro, que usa un arete en la oreja, proviene de Hermosillo, Sonora. Ramiro viene de un pequeño pueblo en la selva Lacandona en Chiapas, ubicado a medio camino entre Tapachula, en la costa, y Palenque, el sitio donde se encuentran las ruinas mayas. Ninguno de ellos ha trabajado más que unos pocos días en los últimos meses. Los raiteros (personas con camionetas que transportan a los trabajadores a los campos para trabajar) no los recogen porque dicen que viven con los vagabundos.

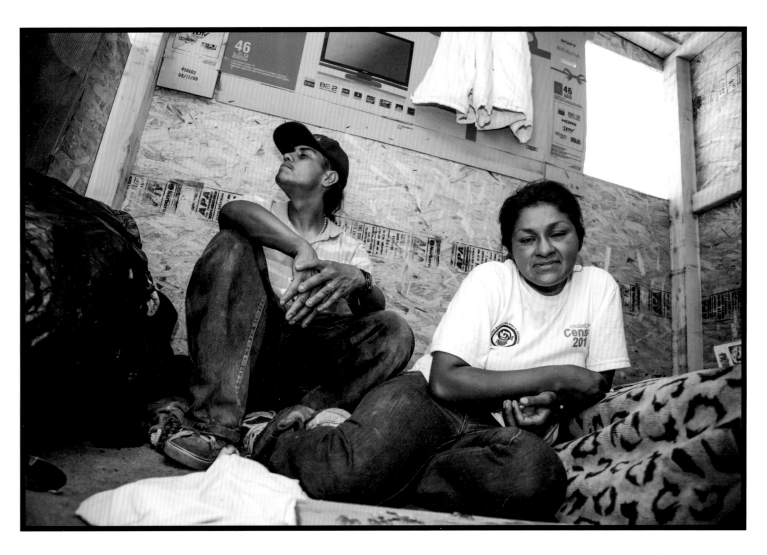

119
Reedley, CA. Fernando and Erica are farm workers, and share a plywood shack near an abandoned orchard with Fernando's brother, Vladimir. Fernando and Vladimir are immigrants from Zihuatenejo in Guerrero. Erica was born in the U.S. Her parents are Huichol indigenous migrants from Nayarit.

119
Fernando y Erica son trabajadores agrícolas y comparten una choza de triplay con Vladimir, el hermano de Fernando, cerca de un huerto abandonado, Fernando y Vladimir son inmigrantes de Zihuatanejo, Guerrero. Erica nació en Estados Unidos, sus padres son migrantes indígenas huicholes de Nayarit.

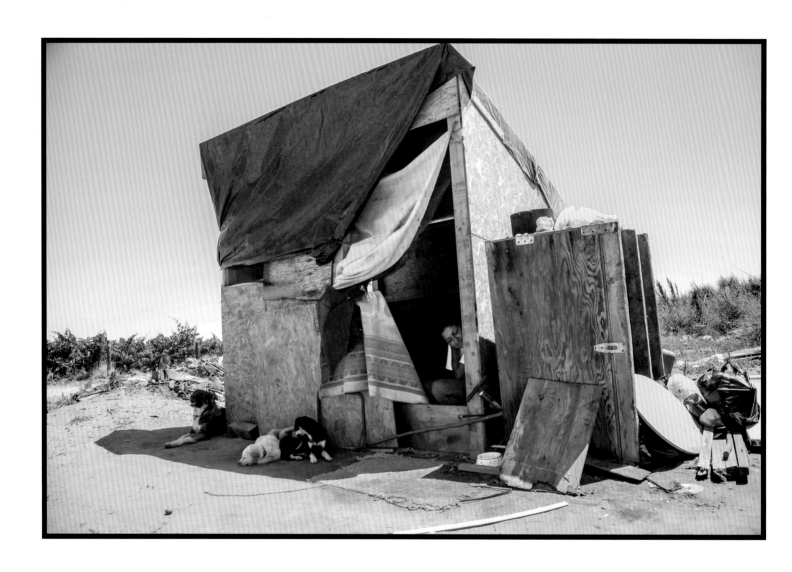

120
Reedley, CA. Erica in the shack she built with two brothers, Fernando and Vladimir. A grower allowed them to build it next to his field, in exchange for protecting it.

120
Erica en la choza que construyó con los dos hermanos, Fernando y Vladimir. Un productor les permitió construirla junto a su campo de cultivo, a cambio de que lo cuidaran.

121
Selma, CA. Ten migrant Triqui
farm workers from Oaxaca live
in this apartment.

121
Diez trabajadores agrícolas
migrantes triquis de Oaxaca
viven en este departamento.

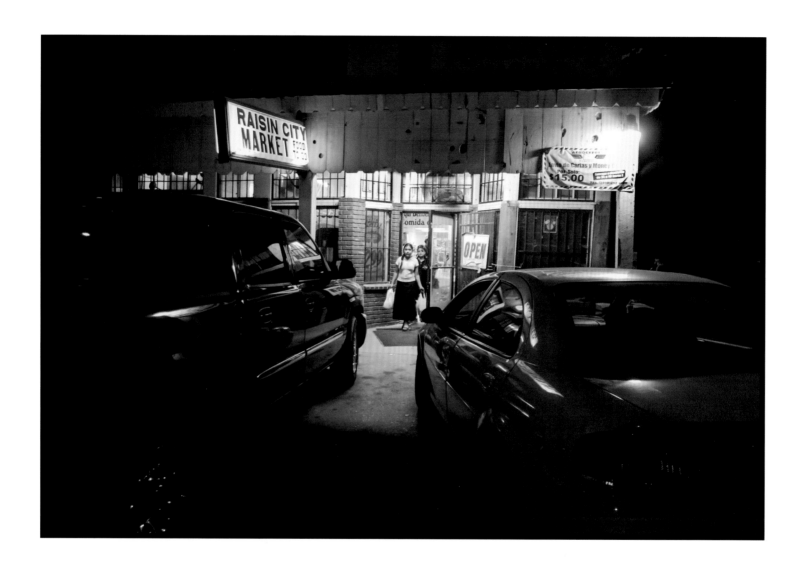

122
Raisin City, CA. Farm workers buy groceries after work at the market in Raisin City.

122
Trabajadores agrícolas compran comestibles después del trabajo en un supermercado en Raisin City.

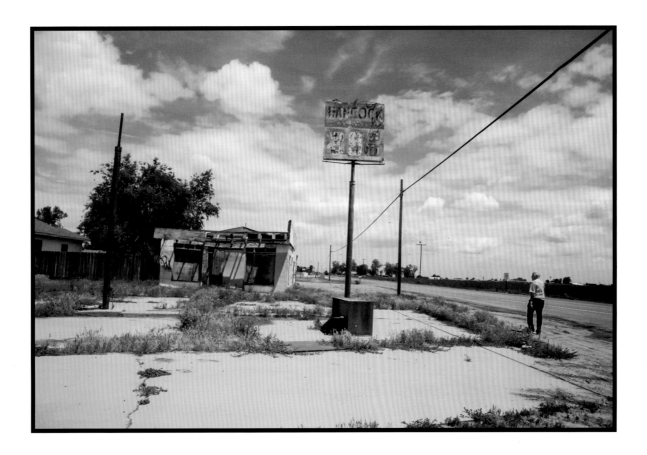

123

Lanare, CA. Lanare is a *colonia*, or unincorporated and informal settlement, of over 100 families in the rural San Joaquin Valley. Its residents are all working-class people, many of them farm workers. "The government has forgotten us; they live outside our reality," says Juventino González, who moved to Lanare 41 years ago, when it only had 12 families. "All that time we've been isolated from the larger communities around us, while our neighborhood gets filled with drugs and trash. Water's just one problem, but if we can find an answer to it, maybe we can solve others too. We're willing to try almost anything."

123

Lanare es una colonia, un asentamiento irregular e informal, de más de 100 familias en el área rural del Valle de San Joaquín. Sus habitantes son personas de clase trabajadora, muchos de ellos trabajadores agrícolas. "El gobierno se ha olvidado de nosotros; viven ignorando nuestra realidad", dice Juventino González quien se cambió a Lanare hace 41 años, cuando sólo había 12 familias. "Siempre hemos estado aislados de las comunidades más grandes a nuestro alrededor, mientras nuestro barrio sigue llenándose de drogas y basura. La falta de agua es sólo uno de los problemas, pero si logramos solucionarlo, tal vez podamos resolver los demás. Estamos dispuestos a intentar casi lo que sea".

124
Kerman, CA. When people in the López family come home from work in the fields, they put their shoes on a shelf outside, so the trailer where they live stays clean.

124
Cuando los miembros de la familia López regresan a casa de trabajar en los campos, colocan sus zapatos en una repisa afuera del remolque en el que viven, para mantenerlo limpio.

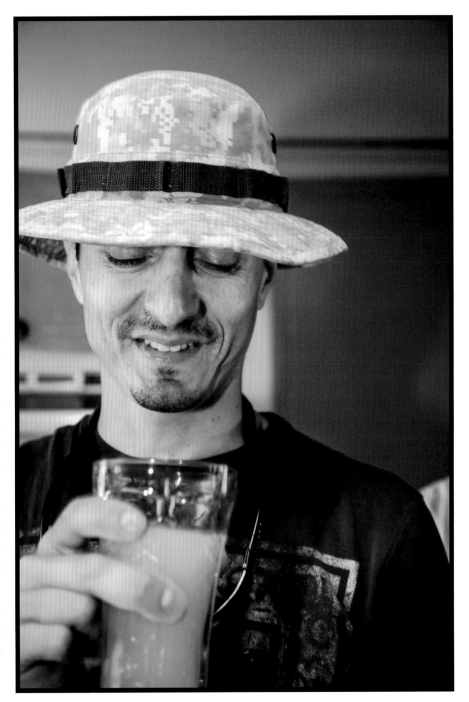

125

Lanare, CA. Residents of Lanare have discovered dangerous concentrations of arsenic in their water supply, and the plant that pumps the water from the ground has been shut down. Ángel Hernández, a community leader trying to organize residents to win safe water, looks with disgust at a glass of cloudy tap water.

125

Los habitantes de Lanare han descubierto concentraciones peligrosas de arsénico en el suministro de agua, y la planta que bombeaba el agua desde el subsuelo ha sido clausurada. Ángel Hernández, un líder comunitario que intenta organizar a los habitantes para obtener agua potable, observa con repugnancia un vaso de agua turbia proveniente del grifo.

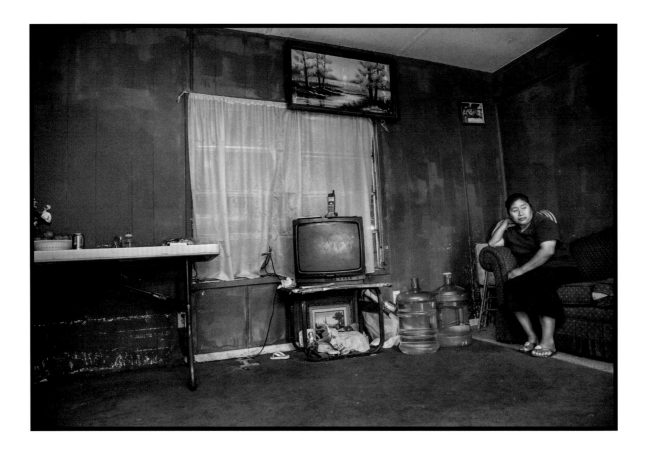

126

Toolville, CA. Valeria Alvarado is a Mixtec immigrant from Oaxaca, she lives in a trailer in Toolville with her husband, son, and three daughters. She is a leader of the community's effort to gain safe drinking water. Residents of Toolville have discovered dangerous concentrations of nitrates in their water supply, because of the fertilizers in runoff from irrigating surrounding farms. Residents can use the water from their taps for washing dishes and clothes, but have to buy bottled water for drinking and cooking.

126

Valeria Alvarado es una inmigrante mixteca de Oaxaca, vive en un remolque en Toolville con su esposo, su hijo y tres hijas. Ella es una de las líderes que dirige el esfuerzo de la comunidad para obtener agua potable. Los habitantes de Toolville han descubierto peligrosas concentraciones de nitratos en el suministro de agua, causados por los residuos de fertilizantes en los canales de riego de los campos de cultivo en los alrededores. Pueden utilizar el agua del grifo para lavar los platos y la ropa, pero tienen que comprar agua embotellada para beber y cocinar.

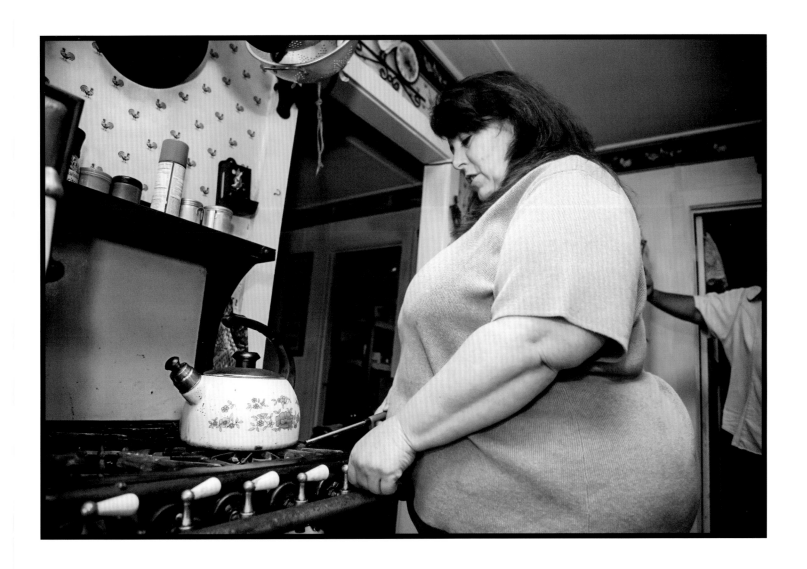

127
Toolville, CA. Cindy Newton-Enloe is a leader of the community's effort to gain safe drinking water.

127
Cindy Newton-Enloe es una líder de la comunidad en el intento de obtener agua potable.

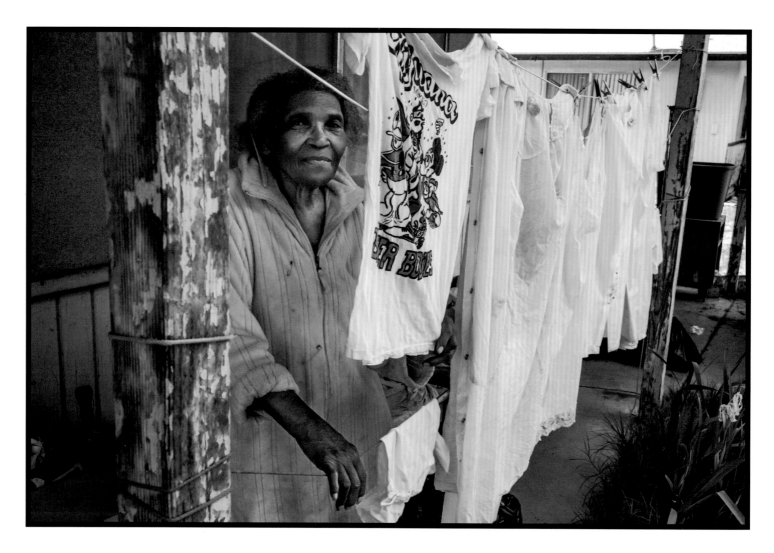

130
Lanare, CA. When Mary Broad moved to Lanare in 1955, there were only four other families still living in this tiny, unincorporated community in the middle of the San Joaquin Valley, halfway between old Highway 99 and Interstate 5 on the cracked blacktop of Mt. McKinley Avenue.

130
Cuando Mary Broad se mudó a Lanare en 1955, sólo había otras cuatro familias viviendo en esta pequeña comunidad no incorporada en el centro del Valle de San Joaquín, a medio camino entre la vieja autopista 99 y la Interestatal 5, sobre la plancha agrietada del asfalto de la avenida Mt. McKinley.

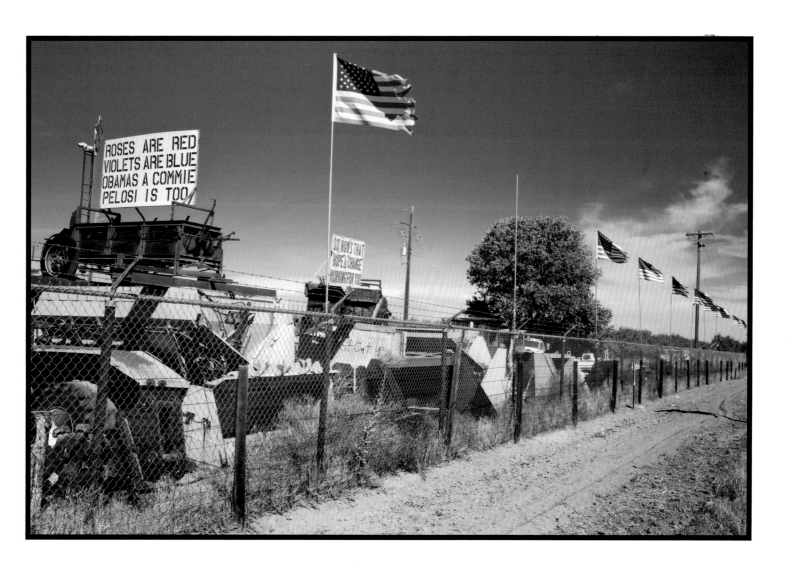

ROSES ARE RED
VIOLETS ARE BLUE
OBAMAS A COMMIE
PELOSI IS TOO

SO HOW'S THAT
HOPE & CHANGE
WORKING FOR YOU

131
Los Banos, CA. The owner of a junkyard in the middle of the San Joaquin Valley has put up rightwing Tea Party signs and lots of U.S. flags.

131
El propietario de un depósito de chatarra en el centro del Valle de San Joaquín ha colocado carteles del partido derechista Tea Party y numerosas banderas de Estados Unidos.

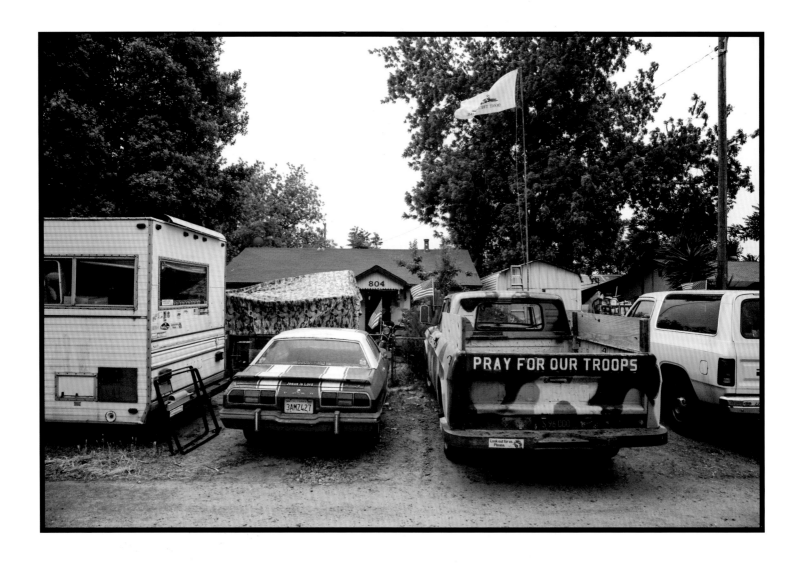

132
No Man's Land, CA. Some residents of No Man's Land fly the Tea Party flag along with U.S. flags, and painted their truck in military camouflage colors.

132
Algunos habitantes en No Man's Land ondean la bandera del Tea Party junto con banderas de Estados Unidos, y pintan sus camionetas con colores de camuflaje militar.

133
Stockton, CA - Laronda Trishell lives in apartment 110 of Doyle Gardens, a large apartment complex in downtown Stockton. The residents, mostly poor and working-class African American families, exposed the terrible conditions in their apartments, including cockroach and bedbug infestations, broken fixtures, and trash. California Rural Legal Assistance helped them bring legal action against the landlord, bail bondsman George Garcia.

133
Laronda Trishell vive en el departamento 110 de Doyle Gardens, un extenso complejo de departamentos en el centro de Stockton. Los habitantes, en su mayoría familias afro-americanas pobres y de clase trabajadora, denunciaron las terribles condiciones materiales de sus departamentos, incluyendo plagas de cucarachas y chinches, instalaciones rotas y basura. La California Rural Legal Assistance les ayudó a emprender acciones legales contra el casero, el fiador George García.

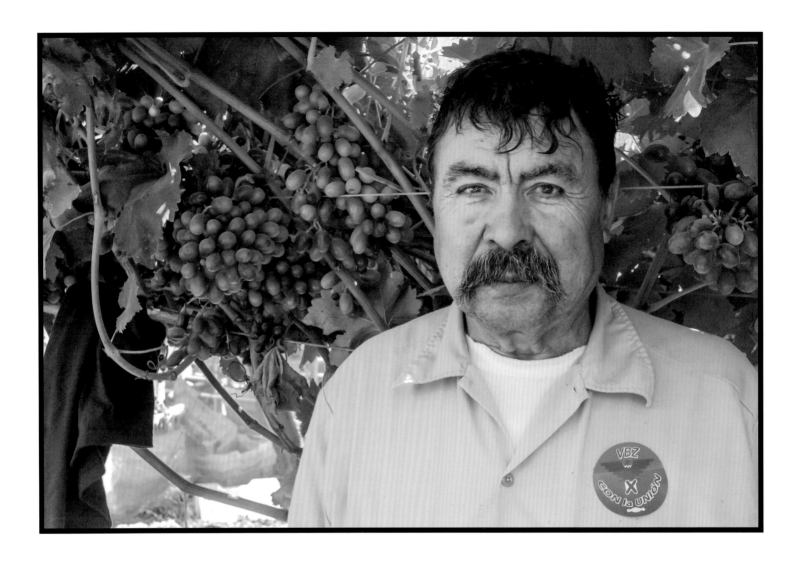

134

Delano, CA. A grape worker shows his support for the United Farm Workers by wearing a union button as he eats lunch in the fields, during the campaign to organize a union at VBZ, a large Delano table grape grower.

134

Un trabajador de la uva demuestra su apoyo a la United Farm Workers portando un botón del sindicato mientras almuerza en los campos, durante la campaña para organizar un sindicato en VBZ, una importante productora de uva de mesa en Delano.

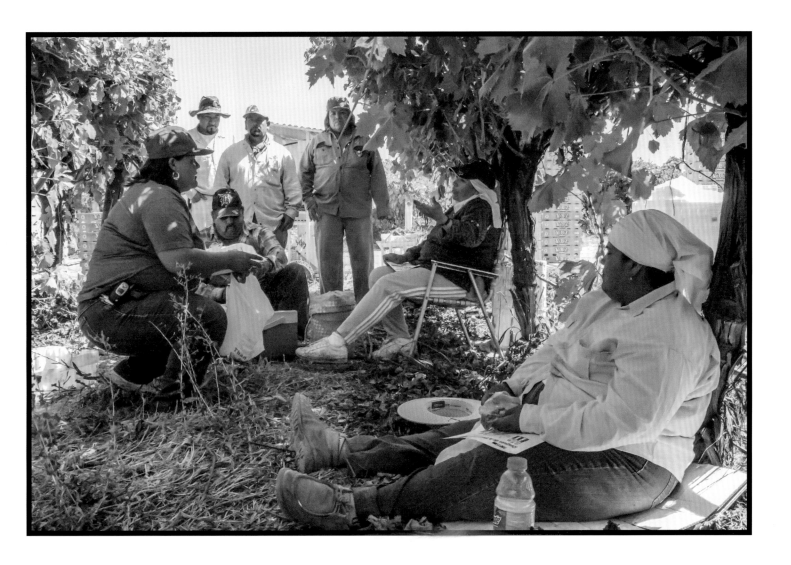

135
Delano, CA. Yolanda Serna, an organizer for the United Farm
Workers, talks with grape pickers as they eat lunch in the fields,
during a campaign to organize a union.

135
Yolanda Serna, una organizadora de la United Farm Workers,
platica en el campo con los recolectores de uva durante su almuerzo,
durante una campaña para organizar un sindicato.

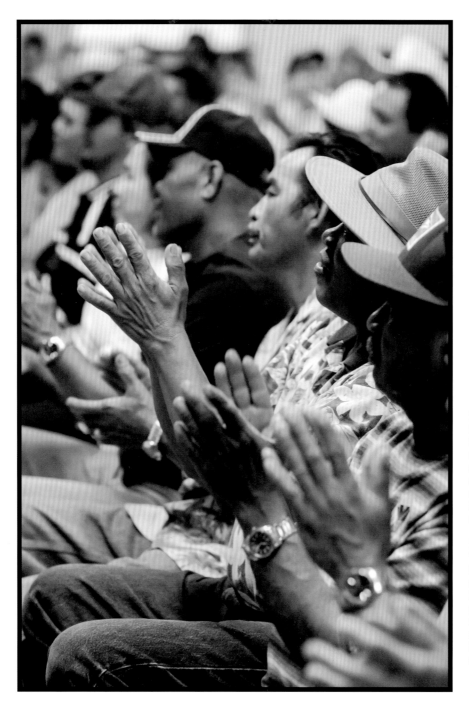

136
Delano, CA. Filipino immigrant workers at a rally organized to encourage workers at VBZ to vote for the union in an election held the following day. The rally took place at the Forty Acres, the historic home of the United Farm Workers.

136
Trabajadores inmigrantes filipinos en un mitin organizado para convencer a los trabajadores de VBZ a votar por el sindicato en una elección celebrada al día siguiente. La manifestación tuvo lugar en Forty Acres, el histórico hogar de la United Farm Workers.

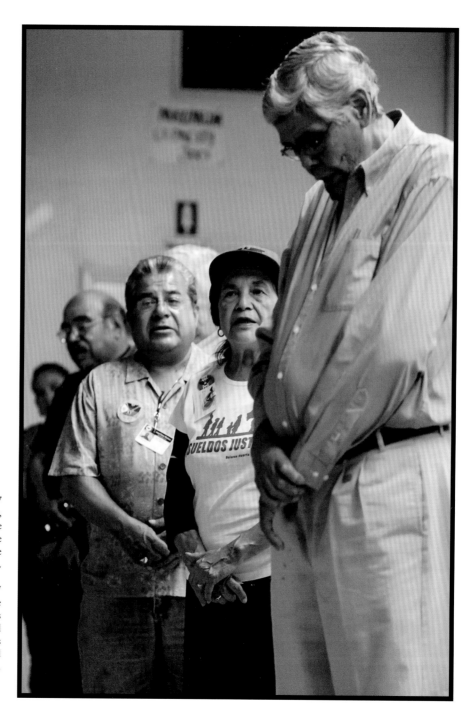

137
Delano, CA. UFW founder,
Dolores Huerta, and grape
workers pray at a rally at the
Forty Acres, to encourage
workers to vote for the union.

137
Dolores Huerta, fundadora de
la UFW, reza con los trabajadores
de la uva en un mitin en el
Forty Acres, para alentar a los
trabajadores a votar por del
sindicato.

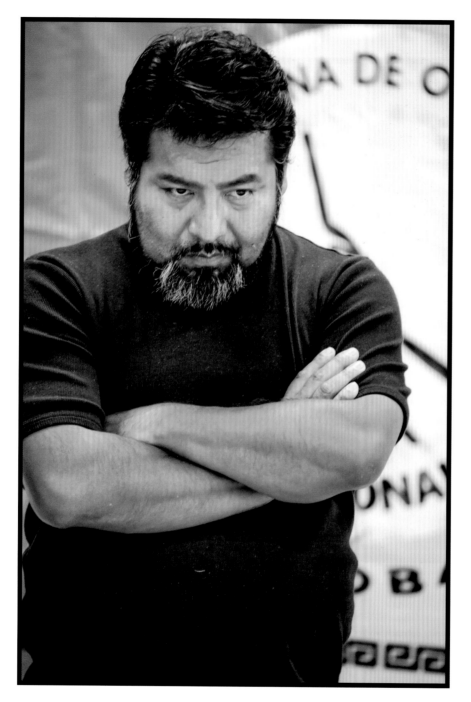

140
Fresno, CA. Gaspar Rivera
Salgado, former binational
coordinator of the Binational
Front of Indigenous
Organizations (FIOB: Frente
Indígena de Organizaciones
Binacionales), at a meeting in
Fresno.

140
Gaspar Rivera Salgado,
excoordinador binacional
del Frente Indígena de
Organizaciones Binacionales
(FIOB), en una reunión en
Fresno.

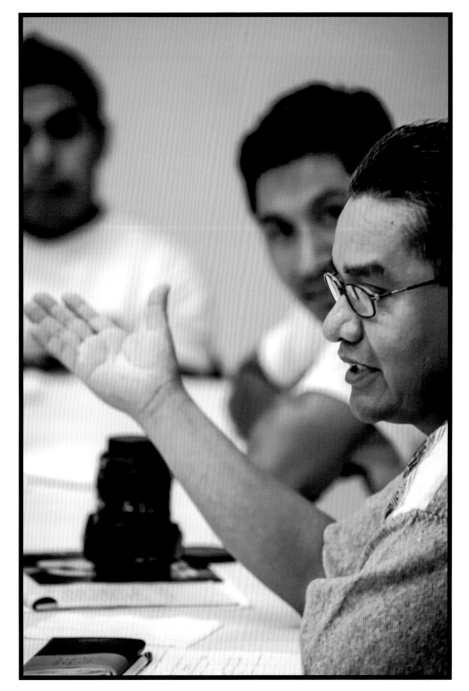

141
Fresno, CA. Rufino Domínguez, director of the Oaxacan Institute for Attention to Migrants, speaks at a FIOB meeting in Fresno: "Our starting point is to understand the need for economic development," he explains, "because the reason for migration is the lack of work and opportunity in people's communities of origin. If we don't attack the roots of migration, it will continue to grow."

141
Rufino Domínguez, director del Instituto Oaxaqueño de Atención a Migrantes habla en una reunión del FIOB en Fresno: "Nuestro punto de partida es entender la necesidad del desarrollo económico", explica. "Porque la razón de la migración es la falta de trabajo y de oportunidades para las personas en las comunidades de origen. Si no atacamos las raíces de la migración, esta continuará creciendo."

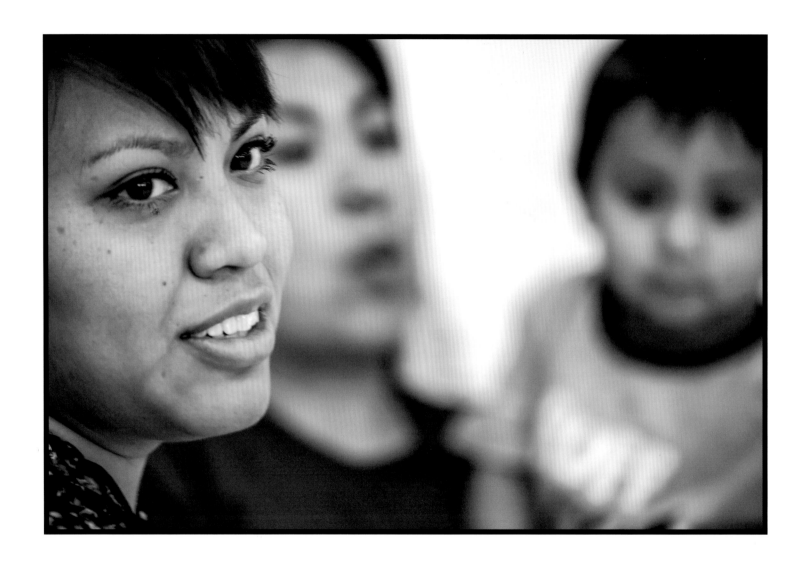

142
Fresno, CA. Sarait Martínez, FIOB youth coordinator.

142
Sarait Martínez, coordinadora juvenil del FIOB.

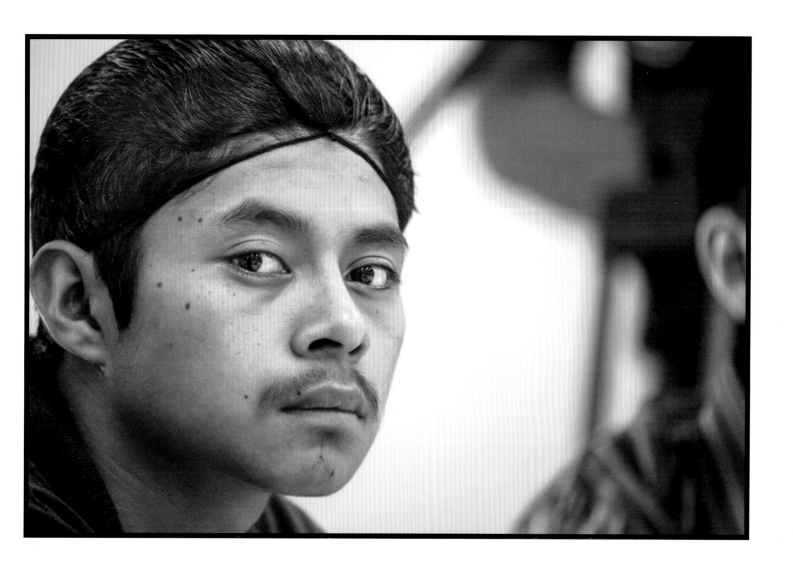

143
Fresno, CA. A youth activist at a FIOB meeting in Fresno.

143
Un joven activista en una reunión del FIOB en Fresno.

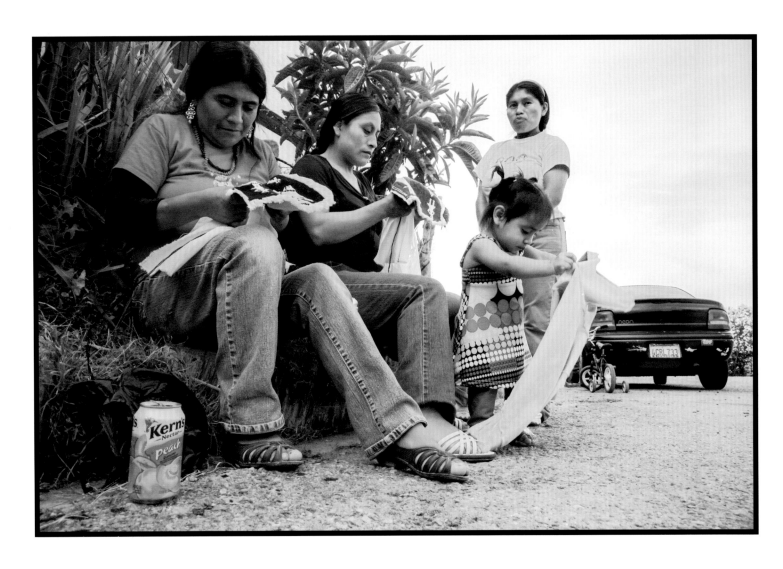

144

Taft, CA. Juana González Silva and Antonia Cruz Silva make panels for shirts and blouses in the unique embroidery style of their hometown, San Pablo Tijaltepec. They are sitting on the curb of the street, outside the apartment house where they live in Taft.

144

Juana González Silva y Antonia Cruz Silva hacen moldes para camisas y blusas a la usanza del bordado de su pueblo natal, San Pablo Tijaltepec. Están sentadas en la acera, afuera del edificio de departamentos en donde viven, en Taft.

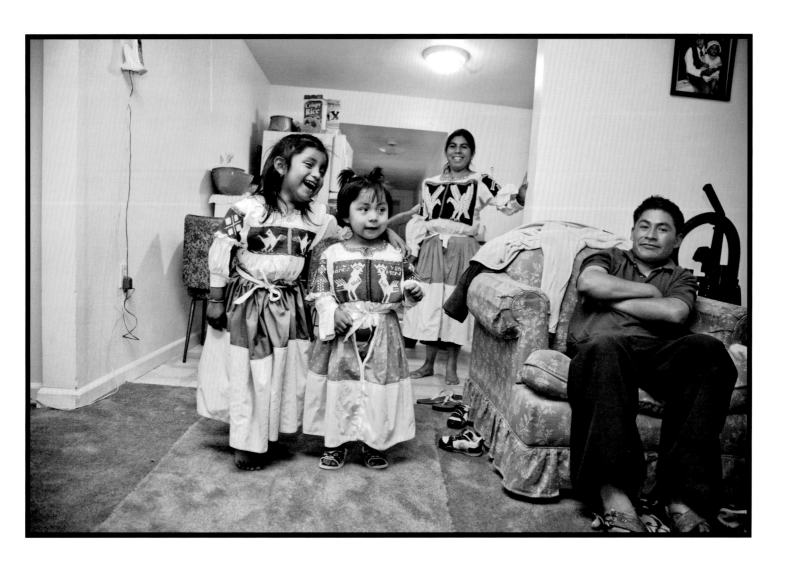

145
Taft, CA. Luisa Bautista dresses up her two daughters, Julia Jasmín López and Luz Esbeidy López, in embroidered garments from their hometown of San Pablo Tijaltepec.

145
Luisa Bautista viste a sus dos hijas, Julia Jasmín López y Luz Esbeidy López con prendas bordadas de su pueblo natal, San Pablo Tijaltepec.

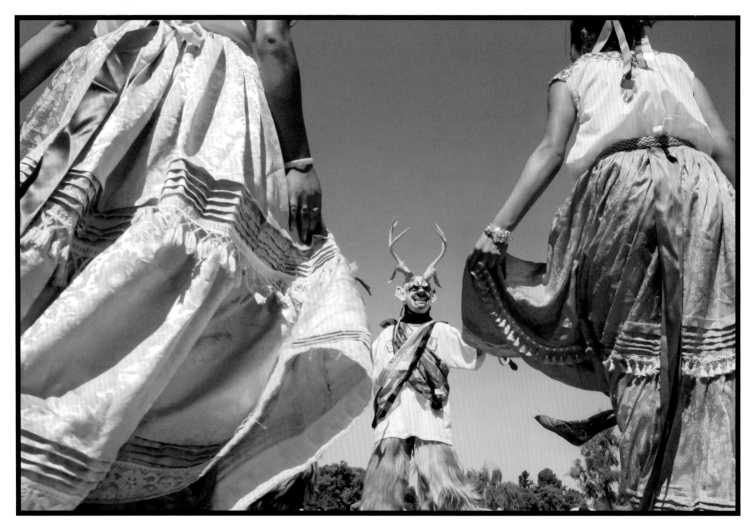

146

Fresno, CA. The Danza de los Diablos, performed by the community of San Miguel Cuevas and dancers from Grupo Folklorico Se'e Savi, at the annual festival of Oaxacan indigenous culture, the Guelaguetza. This Guelagetza takes place in Fresno, one of many places in California where Oaxacans organize the festival every year.

146

La danza de los diablos, ejecutada por la comunidad de San Miguel Cuevas y bailarines del Grupo Folklórico Se'e Savi, en el festival anual de cultura indígena de Oaxaca, la Guelaguetza. Esta Guelaguetza se celebra en Fresno, uno de los muchos lugares en California en donde los oaxaqueños organizan el festival cada año.

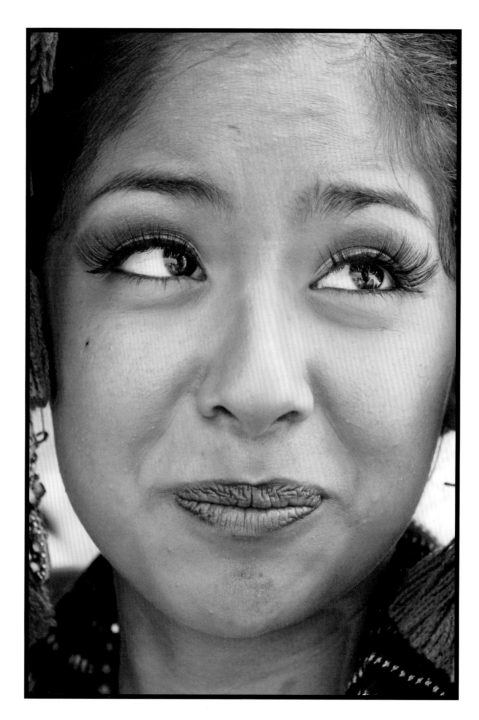

147
Fresno, CA. A dancer at the
Guelaguetza.

147
Una bailarina en la
Guelaguetza.

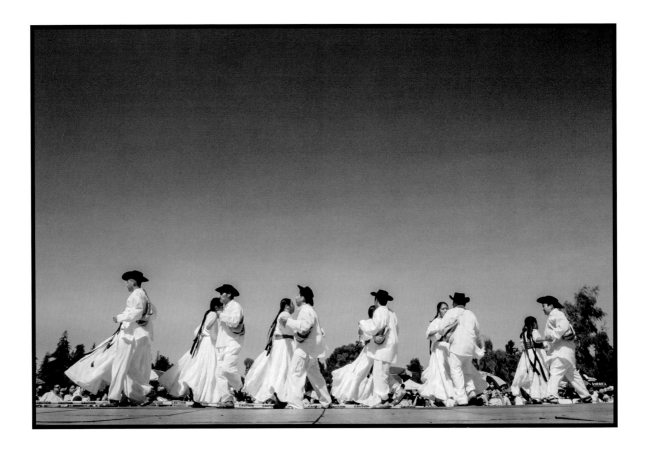

148

Fresno, CA. Rafael Flores, an organizer of one of the dance groups at the Guelaguetza, says; "Oaxacan dances are very different. They are more like a ceremony of respect. We represent our people by our dance. Many families have children born here, they assimilate into this country and don't know their own culture. If the parents don't know their own culture, then the children just take in American culture. Many of the Oaxacan youth see themselves as American and not Oaxacan. It's important for us not only to learn English, but also to know our history and remember our ancestors."

148

Rafael Flores, organizador de uno de los grupos de danza de la Guelaguetza, comenta, "los bailes oaxaqueños son muy diferentes. Son más como una ceremonia para demostrar respeto. Nosotros representamos a nuestro pueblo por medio de nuestra danza. Muchas familias tienen hijos nacidos aquí, ellos se asimilan a este país y no conocen su propia cultura. Si los padres no conocen su propia cultura, entonces los niños simplemente adoptan la cultura americana. Muchos jóvenes de Oaxaca se ven a sí mismos como americanos y no como oaxaqueños. Por eso para nosotros es importante no sólo aprender inglés, sino también conocer nuestra historia y recordar a nuestros antepasados".

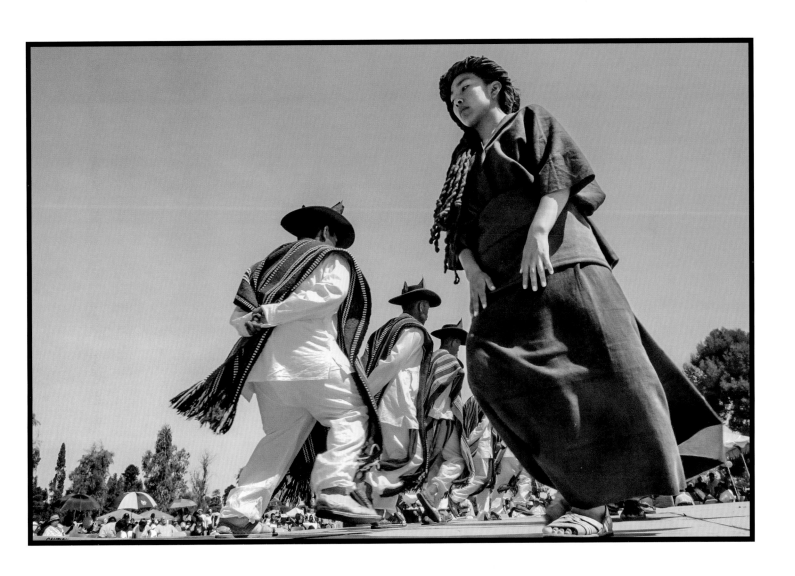

149
Fresno, CA. Kenia López, a young woman from the Mixtec community in Madera, dances at the Guelagetza.

149
Kenia López, una joven de la comunidad mixteca en Madera, baila en la Guelaguetza.

235

150
Fresno, CA. A band member
performs at the Guelaguetza.

150
Un miembro de la banda toca en
la Guelaguetza.

151
Caruthers, CA. In a tiny *colonia*, outside Caruthers, in the grape fields east of Fresno, Mixtec migrants from Oaxaca and Guerrero celebrate Good Friday.

151
En una pequeña colonia fuera de Caruthers, en los campos de uva al este de Fresno, migrantes mixtecos de Oaxaca y Guerrero celebran el Viernes Santo.

154
Madera, CA. Immigrants from Oaxaca play basketball in a
tournament organized every year by the Binational Front of Indigenous
Organizations, in a competition called the Copa de Juárez, played on
the birthday of Benito Juárez, the first indigenous president of Mexico.

154
Inmigrantes de Oaxaca juegan baloncesto en un torneo organizado
cada año por el Frente Indígena de Organizaciones Binacionales, en una
competencia llamada la Copa de Juárez, realizada en el aniversario del
natalicio de Benito Juárez, el primer presidente indígena de México.

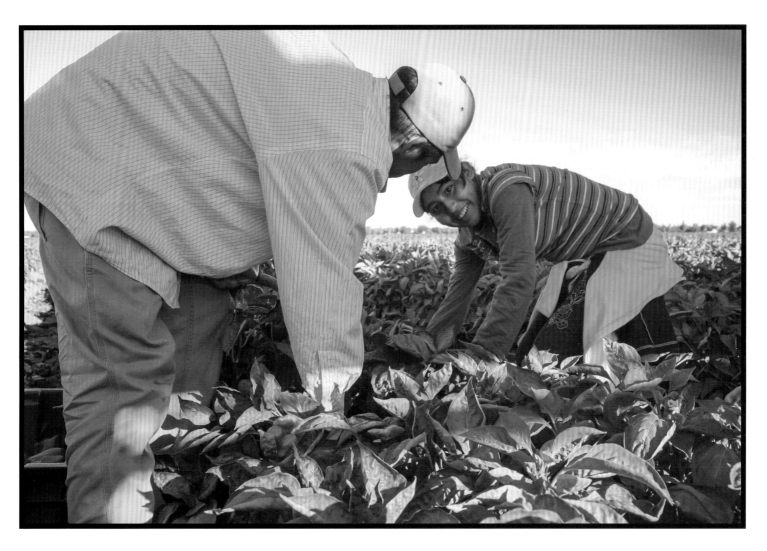

155
Chowchilla, CA. Ana Lilia Ávila, an immigrant from Acapulco, Guerrero, flirts with Herónimo López, a Mixtec immigrant from San Juan Mixtepec, Oaxaca, while they work picking bell peppers. She used to work in restaurants in Acapulco, but didn't make enough to live on, so she came with her family to Fresno.

155
Ana Lilia Ávila, una inmigrante de Acapulco, Guerrero, coquetea con Herónimo López, inmigrante mixteco de San Juan Mixtepec, Oaxaca, mientras trabajan recogiendo pimiento morrón. Ella solía trabajar en restaurantes en Acapulco, pero no ganaba suficiente para vivir, por lo que migró con su familia a Fresno.

156
Fresno, CA. Two young farm workers act the part of lovers, making a video to teach other young people about birth control and ways to prevent sexually-transmitted diseases.

156
Dos jóvenes trabajadores agrícolas representan el papel de enamorados, en un video dirigido a enseñar a otros jóvenes métodos anticonceptivos y formas de prevenir enfermedades de transmisión sexual.

157
Fresno, CA. Two young people act in a video about sexual education aimed at farm workers.

157
Dos jóvenes actúan en un video sobre educación sexual para trabajadores agrícolas.

158
Stockton, CA. Ángela Ruiz and Claudia Díaz are two lesbian farm workers, who told their stories as part of Proyecto Poderoso, a project for ending discrimination against lesbian and gay farm workers in rural California.

158
Ángela Ruíz y Claudia Díaz son dos trabajadoras agrícolas lesbianas, que contaron sus historias como parte de Proyecto Poderoso, un proyecto por la eliminación de la discriminación contra los trabajadores agrícolas gays y lesbianas de California.

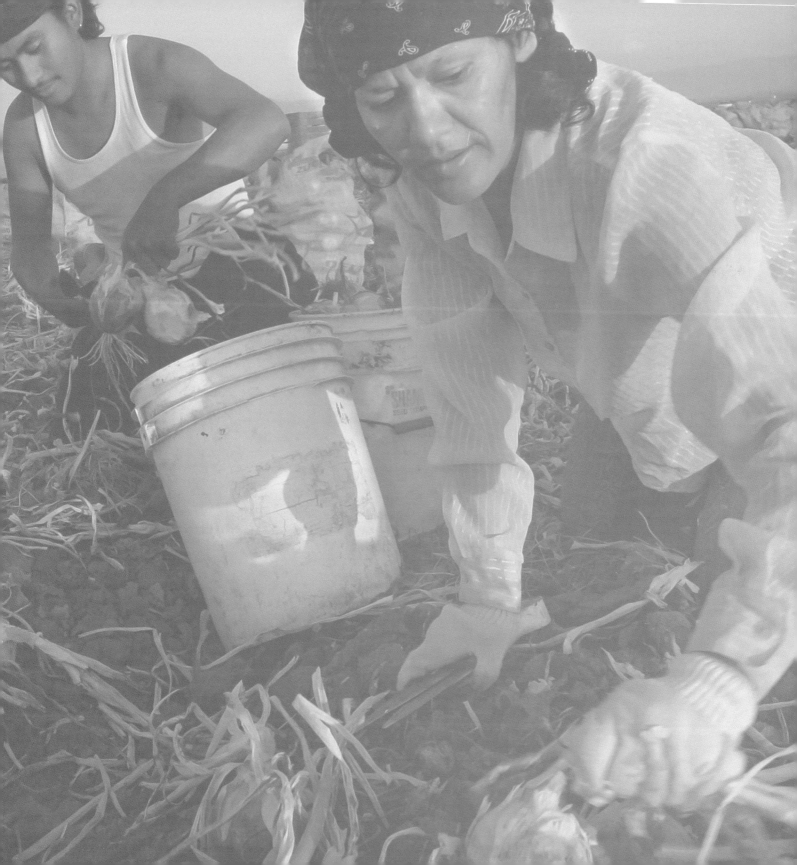

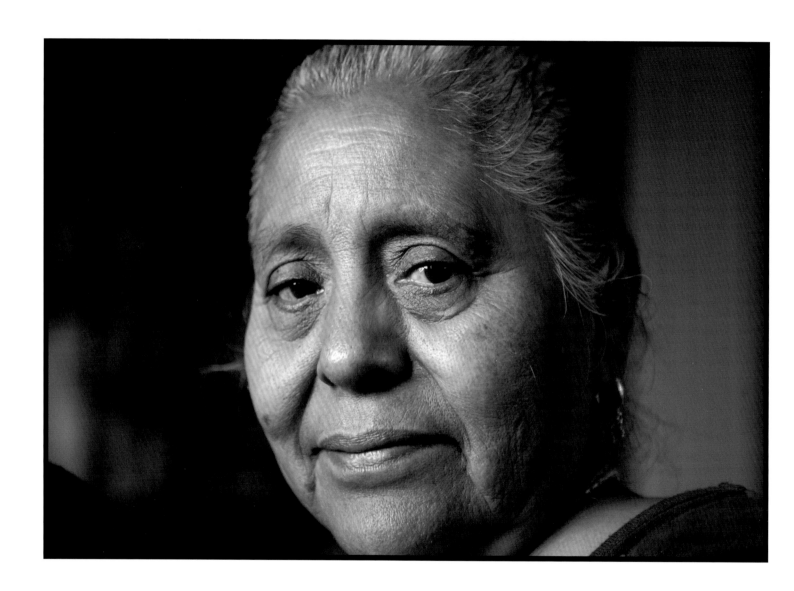

Lucrecia Camacho

The Worst Work.
Santa Maria, Oxnard, Greenfield, and Watsonville

El peor trabajo.
Santa Maria, Oxnard, Greenfield, y Watsonville

Making a Life,
but not a Living
Lucrecia Camacho Tells Her Story

Lucrecia Camacho comes from Oaxaca and speaks Mixteco, one of the indigenous languages and cultures of Mexico that were hundreds of years old before the arrival of the Spaniards. Today she lives in Oxnard, California. Because of her age and bad health, she no longer works as a farm worker, but she spent her life in Oxnard's strawberry fields, and before that, in the cotton fields of northern Mexico.

Lucrecia Camacho

I was born in a little town called San Francisco Higos, Oaxaca. I've worked all of my life, I started to work in Baja California when I was a little girl. I've worked in the fields all of my life, because I don't know how to read or write; I never had an opportunity to go to school. I didn't even know what my own name was until I needed my birth certificate for the immigration amnesty paperwork after I'd come to the U.S.

When I was seven, my mother, stepfather, and I hitchhiked from Oaxaca to Mexicali, and I lived there for two years, I spent my childhood in Mexicali during the bracero years, I would see the braceros pass through on their way to Calexico, on the U.S. side. I would beg in the streets of Calexico and they would throw me bread and canned beans on their way back home. I also begged in Tijuana. I'm not ashamed to share that, because that is how I grew up.

I began working when I was nine years old. In Culiacán I picked cotton, then I went to work in Ciudad Obregón, Hermosillo and Baja California, I would get three pesos a day. From that time on, I have spent my entire life working.

When I was 13 my mother sold me to a young man and I was with him for eight months, I was soon pregnant. After I started having children, they were always with me. In Culiacán, I would tie my young children to a stake in the dirt while I worked and I tried to work very fast, so that the foreman would give me an opportunity to nurse my child. After I came to the U. S., I did the same thing. I took them to the fields with me and built them a little shaded tent on the side of the field. Every time I completed a row, I would move them closer to me and watch them while I worked. I nursed them during lunch and they would fall asleep while I worked. It was always like that.

In Baja California, we didn't even have a home. But my mother was also always with me, it was like I was the man and she was the

Ganándose la vida, sin vivirla
Lucrecia Camacho cuenta su historia

Lucrecia Camacho viene de Oaxaca y habla mixteco, una de las lenguas y culturas indígenas de México que existían cientos de años antes de la llegada de los españoles. Actualmente vive en Oxnard, California. Debido a su edad y mala salud, ya no trabaja en el campo, pero pasó su vida en los campos de fresas de Oxnard, y antes de eso, en los campos de algodón del norte de México.

Lucrecia Camacho

Nací en un pequeño pueblo llamado San Francisco Higos, Oaxaca y he trabajado toda mi vida, empecé en Baja California cuando era niña. Toda mi vida he trabajado en los campos porque no sé leer ni escribir; nunca tuve la oportunidad de ir a la escuela. Ni siquiera sabía cuál era mi nombre, hasta que necesité mi acta de nacimiento para realizar los trámites de amnistía, después de que había llegado a Estados Unidos.

Cuando tenía siete años, mi madre, padrastro y yo viajamos de aventón desde Oaxaca a Mexicali, donde viví durante dos años. Pasé mi infancia en Mexicali, durante los años del Programa Bracero. Veía a los braceros cuando iban hacia Calexico, en el lado estadounidense. Pedía limosna en las calles de Calexico y ellos me daban un pan y frijoles de lata cuando venían de regreso, también pedí limosna en Tijuana. No me avergüenzo de contarlo porque así es como crecí.

Comencé a trabajar cuando tenía nueve años, en Culiacán recogía algodón, luego me fui a trabajar a Ciudad Obregón, Hermosillo y Baja California, ganaba tres pesos diarios. Desde entonces, he trabajado toda mi vida.

Cuando tenía 13 años mi madre, me vendió a un joven y estuve con él durante ocho meses, pronto quedé embarazada. Desde que empecé a tener hijos, ellos siempre estuvieron conmigo. En Culiacán amarraba a mis niños pequeños a una estaca clavada al suelo, mientras yo trabajaba, trataba de hacerlo muy rápido para que el capataz me diera la oportunidad de amamantar a mi hijo. Cuando llegué a Estados Unidos, hice lo mismo, los traje conmigo a los campos y les construí una pequeña tienda en la sombra a un lado del campo. Cada vez que completaba un surco, los arrimaba cerca de mi para verlos mientras trabajaba. Los amamantaba durante el almuerzo y así se quedaban dormidos mientras trabajaba, siempre fue así.

En Baja California ni siquiera teníamos una casa, pero mi madre siempre estaba conmigo. Era como si yo fuera el hombre y ella la mujer, le daba todo mi salario. En México, a mis hijos les costaba mucho trabajo ir bien en la escuela porque nunca permanecíamos demasiado tiempo en un solo lugar, los sacaba uno o dos meses,

249

woman, I gave her all my wages. In Mexico my children struggled in school, because we never stayed in one place too long. I would take them out of school one or two months, and then put them back in when we returned. It wasn't until we arrived here in Oxnard that they went to school regularly, so not all of them were able to go to school. My oldest son never did.

I come from a Mixteco town in Oaxaca, but I didn't know how to speak Mixteco when I was young, I learned it later on, as a child I spoke Spanish. Two years after my father passed away I came to the U. S., in 1985, I'd borrowed a lot of money for my father's burial and couldn't pay it back. I didn't want to come to the U. S. because I didn't want to leave my children, but my mother convinced me, I left the kids with her. I became a legal resident in the amnesty program. My employers in Arizona and Gilroy gave me the employment proof I needed, and my two youngest children and I were able to file our paperwork, they became legal residents first and I completed my paperwork in 1989.

I didn't want to leave my mother alone, so I brought her in 1994. My mother died seven years ago, but she was always with me in good times and bad, I had children and she cared for them. She wanted to die in her hometown, so I had to grant her that last wish. I even have great grandchildren now.

y luego volvían a ir cuando regresábamos. Fue hasta que llegamos aquí a Oxnard que pudieron ir a la escuela regularmente, aunque no todos ellos pudieron hacerlo, mi hijo mayor nunca fue a la escuela.

Vengo de un pueblo mixteco de Oaxaca, pero cuando era joven no sabía hablar mixteco, lo aprendí después, cuando era niña hablaba español. Llegué a Estados Unidos en 1985, dos años después de que mi padre falleció. Había pedido prestado mucho dinero para su entierro y no podía pagarlo. No quería venir a Estados Unidos porque no quería dejar a mis hijos, pero mi madre me convenció, dejé a los niños con ella. Me convertí en residente legal con el Programa de Amnistía, mis patrones de Arizona y Gilroy me dieron el comprobante de empleo que necesitaba para solicitar la aministía, y mis dos hijos menores y yo pudimos presentar nuestra solicitud. Ellos obtuvieron primero la residencia legal y luego yo completé mi solicitud en 1989.

No quería dejar a mi madre sola, así que la traje en 1994. Ella murió hace siete años, pero siempre estuvo conmigo, en las buenas y en las malas, tuve a mis hijos y los cuidaba. Ella quería morir en su pueblo natal, así que tuve que concederle ese último deseo. Ahora ya soy bisabuela.

Comencé a trabajar en los campos en Oxnard cuando recién llegué en 1985 y trabajé aquí hasta el año pasado. Ya tenía siete hijos cuando llegué aquí. Al principio se quedaron con mi madre en

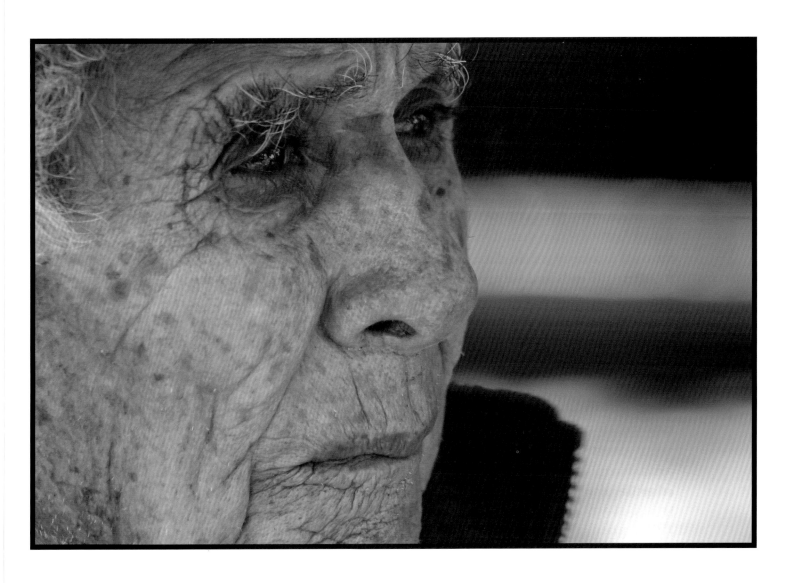

159a
Greenfield, CA. An old farm worker at the Fiesta del Campesino.

159a
Un trabajador anciano en la Fiesta del Campesino.

keep warm and wait for 11:00. I'd work from 11:00 until 1:30, and only earn 3 dollars a day. What am I going to do with 3 dollars? Nothing, sometimes I earned 2.

I came back to work in Oxnard after that, in January of 1987, and I couldn't find work. I went to Gilroy, where I was lucky to find a good boss, who rented us a small house. There, we harvested bell peppers, he took good care of us because immigration officials were everywhere. We began work at 5:00 a.m. and worked until 9:00, which is when they usually came around. We came back to work at two in the afternoon, once they were gone. We were able to work a lot, and didn't go to bed hungry.

I've always worked the strawberry harvest here in Oxnard, I'd finish that in July and go to Gilroy to work the jalapeño peppers, bell peppers and cherry tomatoes. I brought my oldest daughter and son with me, and the three of us worked there. They would get out of school in June and worked July and August with me to earn money for their school clothes, they went back to school the 15th of September, so they worked with me 40 days. I would bring them back to Oxnard to start school, which is why I couldn't just leave my Oxnard apartment. I'd pay 775 dollars rent for my children to stay in

un buen jefe que nos alquiló una pequeña casa. Ahí cosechábamos pimientos, él cuidaba de nosotros porque las autoridades de inmigración estaban por todas partes. Comenzábamos a las 5 de la mañana y terminábamos de trabajar a las 9, que es cuando generalmente llegaban los de inmigración. Regresábamos a trabajar a las 2 de la tarde, una vez que se habían ido. Trabajamos mucho, y por eso nunca nos fuimos a dormir con hambre.

Siempre he trabajado en la cosecha de fresa en Oxnard. En julio, cuando termina la cosecha, me voy a Gilroy para trabajar en los campos de chiles jalapeños, pimientos y tomate cherry. Me llevaba a mi hija y mi hijo mayor conmigo, los tres trabajamos allí. Salían de la escuela en junio, y trabajaban conmigo en julio y agosto para ganar dinero y comprar su ropa para la escuela, regresaban el 15 de septiembre, así que trabajaban conmigo 40 días. Yo los traía de vuelta a Oxnard para que comenzaran la escuela, por eso no podía dejar mi departamento. Tenía que pagar 775 dólares de alquiler para que mis hijos se quedaran en Oxnard, y luego pagar otros 600 dólares de mi renta en Gilroy. Nunca me quedaba dinero después de pagar las rentas, pero tenía que hacerlo.

Tenía que llevar a mis hijos de vuelta a Oxnard para que fueran a la escuela, y regresar a Gilroy para trabajar todo septiembre y octubre. Vivía en una habitación grande que estaba divi-

159b
Guadalupe, CA. The Chicago Chop Suey Restaurant in Guadalupe, a
farm worker town in the Santa Maria Valley.

159b
El restaurante Chicago Chop Suey en Guadalupe, un pueblo de
trabajadores agrícolas en el Valle de Santa María.

Oxnard, and then 600 for myself in Gilroy. I never had any money left after that, but I had to do it.

I'd take my kids back to Oxnard for school, and return to Gilroy to work all of September and October. I lived in a large room that was divided into smaller rooms, it had a stove and outdoor bathroom. We were paid by the piecrate instead of the hour, they paid 80 cents for a bucket of jalapeños, with the stem were paid at 1.10 a bucket, I was able to fill 38 to 40 a day. I'd get back to Oxnard in the middle of November, rest a bit, and then start the strawberry harvest again about January 20th. I worked a long time in Gilroy, starting in 1985. It's been six to eight years since I haven't gone. I couldn't find housing one year, and after that they wouldn't hire me any more.

In the strawberries they also paid by the piecerate in April, May and June, the other months they paid by the hour. When I first started, it was 3 dollars an hour, and the piecerate was 80 cents a box. The year before, last I was paid 8.25 dollars an hour, the regular box rate was 1.25, the little box was 1 dollars and the two-pound box was 1.50. If I was able to fill 40 boxes, it was a good day, the younger, faster men can pick 70 or 80 boxes a day.

dida en cuartos más pequeños, tenía una estufa y un baño exterior. Nos pagaban a destajo y no por hora y 80 centavos por una cubeta de jalapeños y con tallo en 1.10 la cubeta. Yo llenaba 38 a 40 cubetas al día, regresaba a Oxnard a mediados de noviembre, descansaba un poco, y luego comenzaba de nuevo en la cosecha de fresa el 20 de enero. Trabajé mucho tiempo en Gilroy, desde 1985, han pasado seis u ocho años desde que no regreso. Hubo un año que no pude encontrar casa, y después de eso ya no me contrataron.

En la recolección de la fresa en abril, mayo y junio, también pagan a destajo, los otros meses se paga por hora. Cuando empecé, pagaban 3 dólares por hora, y 80 centavos la caja de fresas. El año antepasado me pagaban 8.25 por hora, el precio de la caja regular era de 1.25, la caja pequeña en 1 dólar y la de 900 gramos en 1.50. El día era bueno cuando podía llenar 40 cajas, los hombres jóvenes más rápidos llegan a recoger entre 70 y 80 cajas al día.

La cosecha de fresa parece bastante fácil, pero cuando lo haces, es difícil, no le deseo este trabajo ni a mi peor enemigo. Cuando estás joven, trabajas duro y te cansas, pero te recuperas una vez que llegas a casa y tomas un baño. Ahora que soy vieja, sufro de artritis y osteoporosis, me duelen los pies y se hinchan. Muchos trabajadores se han lesionado permanentemente, tengo un sobrino que se lastimó la espalda trabajando

160
Guadalupe, CA. Classic old cars sit outside a body shop, awaiting restoration.

160
Autos viejos clásicos estacionados afuera de un taller de hojalatería, esperan ser restaurados.

The strawberry harvest looks easy enough, but once you try it, it's hard, I don't wish that kind of work on my worst enemy. When you're young, you work hard and get tired, but once you get home and take a shower you're fine. Now that I'm old, I deal with arthritis and osteoporosis, my feet hurt and they swell. Many workers have been permanently injured. I have a nephew who hurt his back working in the strawberries, and a cousin who died of pneumonia because we worked in the mud when it's raining.

We ate bean, potato and egg tacos, no beef or chicken, we couldn't afford to buy meat. At times we ate vegetables from the fields that had been sprayed with pesticides, we just washed them and ate them anyway. When I was working in the pepper harvest, I would make delicious salsas for my potato and egg tacos.

The fruit that brings the most money here is the strawberry crop, but they pay us a wage that barely allows us to make a living, then they turn around and sell each box of strawberries for 18 or 20 dollars. If we pick 80 boxes, how much do you think they make from that? You'd think the owners would have enough money to pay workers higher wages, but they pay it to the foreman instead, he has a brand new car every year and the worker doesn't get

en los campos de fresas, y un primo que murió de neumonía porque tenemos que trabajar en el lodo cuando llueve.

Comíamos tacos de frijol, papas y huevo. No comíamos carne de res ni de pollo, no podíamos darnos el lujo de comprar carne. A veces comíamos las verduras de los campos que habían sido rociados con pesticidas, sólo los lavábamos y así los comíamos. Cuando trabajaba en la cosecha de chiles, me gustaba hacer deliciosas salsas para mis tacos de papa y huevo.

Aquí, el cultivo de la fresa te da la mayor cantidad de dinero, pero pagan un salario que apenas nos permite vivir. Venden cada caja de fresas en 18 ó 20 dólares, si nosotros recogemos 80 cajas, ¿te imaginas cuánto obtienen por eso? Uno pensaría que los dueños tendrían suficiente dinero para pagarles a los trabajadores salarios más altos, pero en cambio se lo pagan al capataz, quien estrena un coche nuevo cada año y el trabajador no recibe nada. Cada año veo a los capataces conduciendo esos autos nuevos y yo me pregunto ¿por qué?

Ahora, los capataces seleccionan trabajadores que pueden recoger de 100 a 130 cajas por día. Conozco a una que sólo contrata inmigrantes sin papeles, pues dice que los residentes legales se quejan demasiado, amenazan a los que no tienen papeles con llamar a las autoridades de inmigración o despedirlos si se quejan. Estos trabajadores tratan de mantener contento al capa-

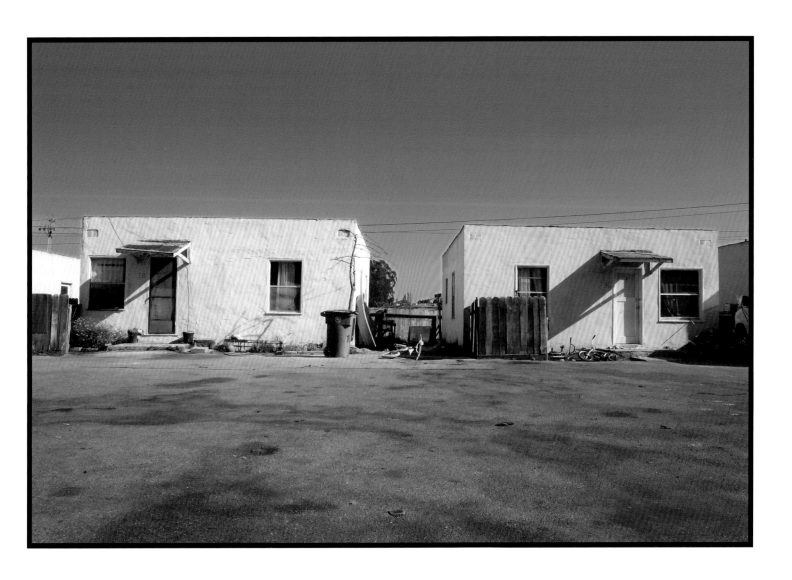

161
Salinas, CA. Two tiny houses in a small mobile home park where about 60 migrants live on the outskirts of Salinas. Most work picking strawberries.

161
Dos pequeñas casas en un parque de casas rodantes donde viven aproximadamente 60 migrantes en la periferia de Salinas. La mayoría de ellos trabaja recogiendo fresas.

259

anything. Every year I see foremen driving around in those brand new cars and I ask myself why.

The foremen now choose workers who can pick 100 to 130 boxes per day, I know one who only hires immigrants without papers because she says legal residents complain too much. They tell the ones without papers they're going to call immigration officials or fire them if they complain, these workers try and stay on the foreman's good side by bringing her homemade tortillas, mole and even Chinese food. I'm not going to bring her anything, I don't get paid enough.

If the foreman doesn't like you, he makes you redo the work. In the strawberry fields you're always worried that the foreman is going to send you back and tell you to redo your box because it's not full enough. In the morning, as soon as I get to the field, I pick four boxes so that I can have extras in case they tell me I have to redo some of the boxes during the day.

It's always based on if they like you or not, we just have to put our heads down and work quietly. There were many times I stayed quiet and didn't defend a fellow co-worker, but one time I did speak up. I had a woman foreman who spoke to us disrespectfully, when I asked

taz trayéndole sus tortillas caseras, mole y hasta comida china. Yo no voy a traerles nada, no me pagan lo suficiente.

Si no le caes bien al capataz, te ordena que repitas el trabajo. En los campos de fresas siempre estás preocupado de que el capataz vaya a rechazarte y te mande de nuevo a hacer tu caja de fresas porque no la llenaste lo suficiente. En la mañana, tan pronto llego al campo, agarro cuatro cajas y así puedo tener extras en caso de que me manden de nuevo a rellenar alguna durante el día.

El trato siempre depende si les caes bien o no, tienes que agachar la cabeza y trabajar en silencio. Hubo muchas veces que me quedé callada y no defendí a los compañeros de trabajo, pero en una ocasión sí alcé la voz. Tenía una capataz que nos hablaba de forma irrespetuosa, cuando le pregunté por qué nos hablaba de esa forma, me dijo que le diera mis herramientas y me despidió. Le contesté que no entendía por qué me trataba así, pero el otro capataz me agarró del brazo y me dijo que me fuera.

Nuestro trabajo y vida aquí son duras y no vemos muchos beneficios. Cuando el costo de vida era bajo, nuestros salarios eran bajos. Cuando nuestros salarios aumentaron, fue sólo porque subió el costo de la vida. ¿Has visto los precios del gas? Antes teníamos que trabajar una hora para cubrir el costo del gas, ahora tenemos que trabajar dos. No nos queda nada,

162
Salinas, CA. Procoro Vega, his
brother Daniel, and their cousin
Ricardo live in a house trailer
in a small mobile home park.
About 60 other farm workers live
here, on the outskirts of Salinas.
"There are ten of us living here
in this trailer, and we pay 1 300
dollars for rent," he says. "If the
landlord found out that we were
secretly letting three others live
here he would evict us." Daniel is
deaf, and Procoro tries to protect
him at work. "I have to be close
to him, he's my brother and I
understand what he is trying
to say. But he works just like
everyone else, sometimes I tell
him that we're going to get him
an earpiece that would help him
hear and he gets very excited, but
the truth is that I just tell him
that to keep his hopes up."

162
Procoro Vega, su hermano
Daniel y su primo Ricardo
vive, en un trailer rodante en
un pequeño parque de casas
rodantes. Aproximadamente 60
trabajadores agrícolas viven aquí
en la periferia de Salinas. "Diez de
nosotros vivimos en este trailer y
pagamos 1 300 dólares de renta",
comenta. "Si el propietario
se entera que tenemos a otros tres
viviendo en secreto aquí, nos puede
echar." Daniel es sordo, y Procoro
intenta protegerlo en el trabajo.
"Tengo que estar cerca de él, es mi
hermano y yo entiendo lo que está
tratando de decir. Pero él trabaja
como todos los demás, se emociona
cuando a veces le digo que le
vamos a conseguir un auricular
que le ayudará a escuchar, pero la
verdad es que sólo se lo digo para
mantener vivas sus esperanzas".

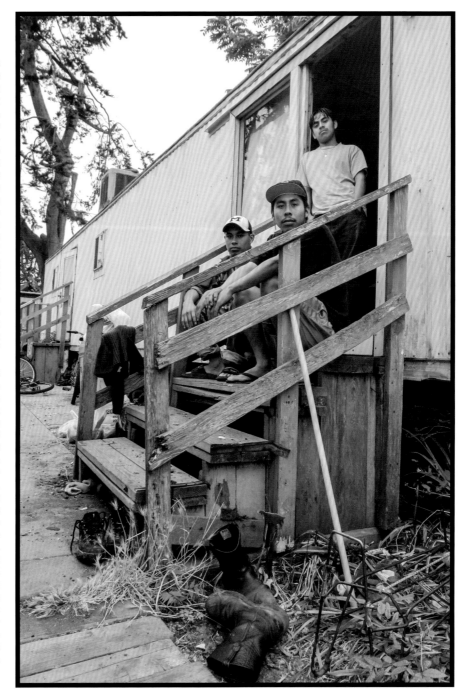

her why she told me to give her my tools and fired me. I told her I didn't understand why I was being treated that way, but the other foreman grabbed me by the arm and told me to leave.

Our work and life are hard here, and we don't see many benefits. When the cost of living was low, our wages were low. When our wages went up, it was only because of the increased cost of living. Have you seen the current gas prices? Before, we had to work an hour to cover our cost of gas, and now we have to work two hours. We don't have anything left. The more we earn, the more they take away. We can't move forward.

If you want to get ahead here, you have to live in cramped quarters. Here, the rich even have rooms for their pets, but we have no room for ourselves, when we first moved here, there were about 20 people living in this house. Now that my kids have moved on, there are 10 now. We needed to share the cost of rent as much as we could, but we can pay more now because some of us get decent wages. My daughter gets 12 dollars an hour. She speaks English, Spanish and other languages.

I tell my kids how much I've struggled. When I worked the strawberry harvest, if I didn't work fast I was fired immediately. I'm

entre más ganamos, más nos quitan. No podemos mejorar.

Si tú quieres salir adelante, tienes que vivir hacinado. Aquí, los ricos incluso tienen habitaciones para sus mascotas, pero nosotros no tenemos espacio para vivir. Cuando nos cambiamos aquí, había cerca de 20 personas viviendo en esta casa. Ahora que mis hijos están aquí, viven 10 personas. Teníamos que compartir el costo de la renta lo más que pudiéramos, ahora podemos pagar más porque algunos de nosotros tenemos salarios decentes. Mi hija gana 12 dólares la hora, habla inglés, español y otros idiomas.

Yo les platico a mis hijos lo mucho que he luchado. Cuando trabajaba en la cosecha de fresa, si no trabajaba rápido me despedían inmediatamente. Ahora soy vieja, así que los últimos cuatro años me han dicho que trabajo muy lento, pero es difícil trabajar bajo la lluvia y en el lodo. A veces tienes suerte y encuentras un buen capataz que te da un impermeable. En otros lugares te cobran 25 dólares por el impermeable, y 25 por las botas de lluvia.

Toda mi vida he trabajado en el campo, pero ahora el trabajo es más difícil para mí. Cuando era más joven me sentía muy fuerte. Podía trabajar 24 horas. Cuando era joven y trabajaba en la pizca de algodón en México fácilmente podía levantar 50 kilos. No sé si es por la vejez o por mi diabetes, pero ahora trabajo mucho más lento. La máquina en los

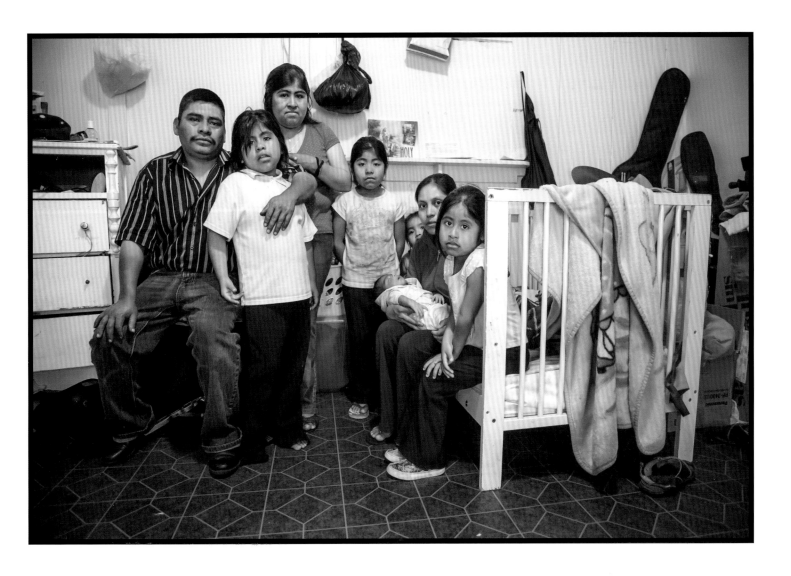

163
Watsonville, CA. Alfredo López and his daughters are Mixtec migrants from San Martín Peras in Oaxaca. They live in a *colonia* near Watsonville, and López works in the strawberry fields.

163
Alfredo López y sus hijas son migrantes mixtecos de San Martín Peras, en Oaxaca. Viven en una colonia cerca de Watsonville, y Alfredo trabaja en los campos de fresas.

old now, so the last four years I was told I worked too slowly. But it's difficult to work in the rain and mud. At times, you're lucky and find a good foreman who gives you waterproof ponchos. Other places charge for them, 25 dollars for ponchos and 25 dollars for rain boots.

All my life I've worked in the fields, but the work is harder for me now. I felt so strong when I was younger, I could work 24 hours. When I was picking cotton in Mexico, I could easily lift 50 kilos (120 pounds). I don't know if it's old age or my diabetes, but I work a lot slower now. The machine in the strawberry fields goes very fast and it's frustrating to get left behind. I can't fill the amount of boxes I used to, I feel nauseas and get headaches.

They won't give me a job anymore. If the foreman doesn't like you, then you aren't hired, they always choose the pretty women and family members first. As a woman working in the fields, if you didn't have a good foreman, you were treated badly, you had to ask for permission to take a day off, but you were given a ticket. After accumulating three tickets, you were fired. I've also heard complaints of sexual harassment from women. Sometimes women don't want to speak up, there are a lot who have lived through it, but are afraid to say something for fear that they'll be reported to immigration officials.

campos de fresas va muy rápido y es frustrante quedarse atrás. No puedo llenar la cantidad de cajas que solía hacer. Siento náuseas y tengo dolores de cabeza.

Ya no me dan trabajo. Si no le caes bien al capataz, no te contratan, ellos siempre seleccionan primero a las mujeres bonitas y a los miembros de su familia. Si eras mujer trabajando en el campo, y no tenías un buen capataz, te trataban muy mal. Tenías que pedir permiso para tomar un día libre, pero te daban una multa, después de acumular tres multas te despedían. También he escuchado quejas de las mujeres por acoso sexual, a veces las mujeres no quieren hablar. Hay muchas que lo han sufrido, pero tienen miedo de decir algo por miedo de ser reportadas a las autoridades de inmigración.

En Culiacán, cuando era joven, tenía un capataz que siempre buscaba a las mujeres para estar a solas con ellas. Me dijo que yo le gustaba, pero le contesté que sabía que tenía una esposa y una amante. Me dijo que si lo dejaba hacer lo que él quería, podría conservar mi trabajo. De otra forma tendría que buscarme otro trabajo, le contesté que ya no me vería por allí la mañana siguiente. Algunas de nosotras no aceptamos ese tipo de abusos, pero muchas mujeres hacen lo que sea para conservar sus trabajos, incluso si eso significa ponerse en manos del capataz. Mi hija me cuenta lo que sucede en su trabajo en la fábrica y cómo todavía existe

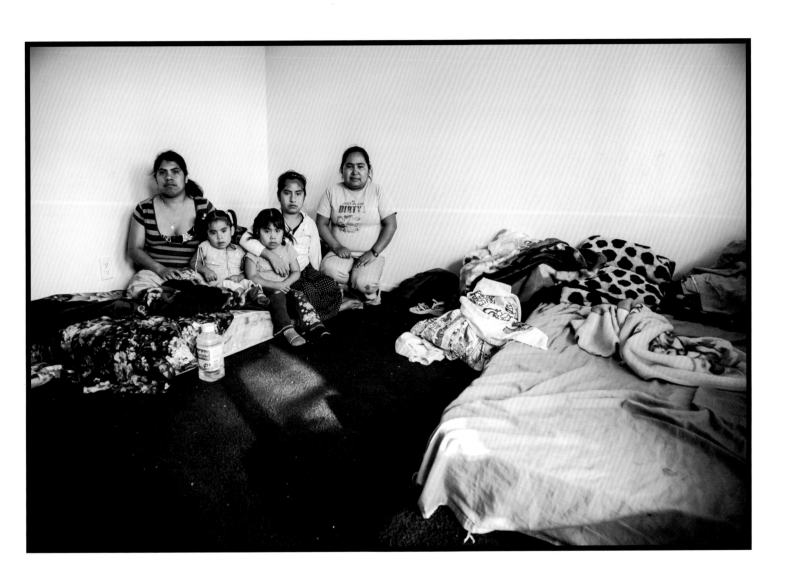

166
Santa Maria, CA. Margarita, Robina, Sylvia and Hilaria Tenorio and Zenadia Flores live in an apartment complex in Santa Maria and work picking strawberries.

166
Margarita, Robina, Sylvia e Hilaria Tenorio, y Zenaida Flores viven en un complejo de departamentos en Santa María y trabajan recogiendo fresas.

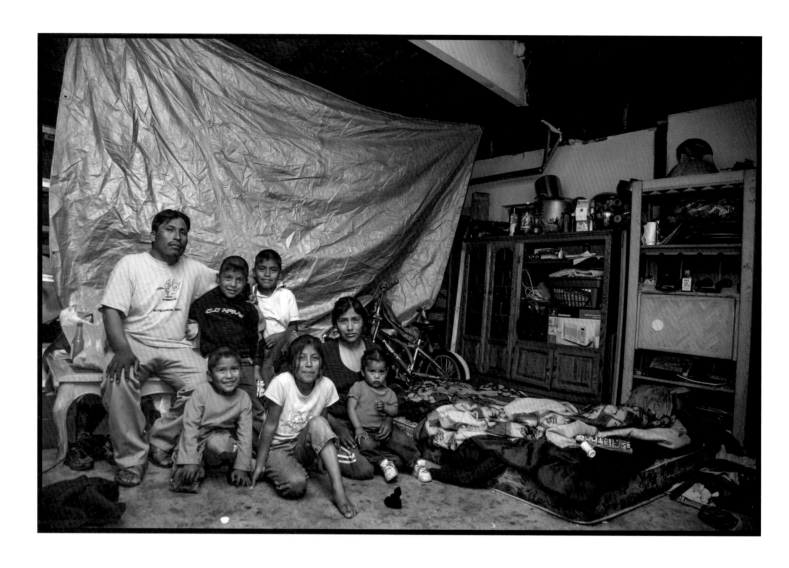

167

Oxnard, CA. Lino Reyes and his family are Mixtec migrants from San Martin Peras, in Oaxaca. He and his wife work in the strawberry fields, and live in the garage of a house on the outskirts of town.

167

Lino Reyes y su familia son migrantes mixtecos de San Martín Peras en Oaxaca. Él y su esposa trabajan en los campos de fresas, y viven en el garage de una casa en las afueras de la ciudad.

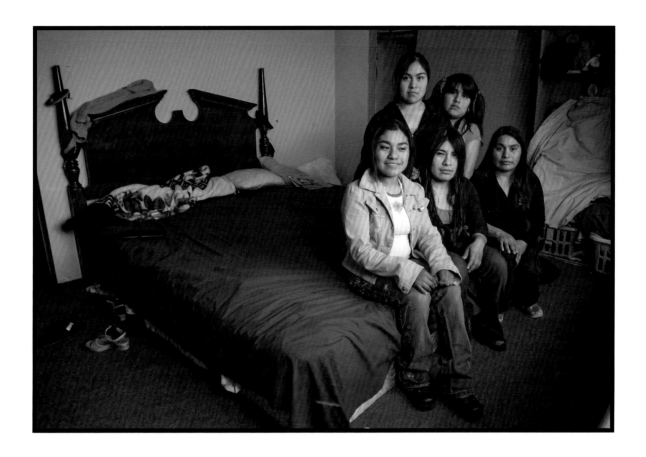

168
Oxnard, CA. Guiillermina Ortíz Díaz, Graciela, Eliadora, Ana Lilia, and their mother Bernardina Díaz Martínez are Mixtec immigrants from Oaxaca. They sleep and live in a single room in a house in Oxnard, where three other migrant families also live. The Díaz family are strawberry workers. "My daughters say my biggest accomplishment is bringing them here," Bernardina says. "I see that they can better themselves here, but our checks come out to 200 dollars per week and that's not enough. Still, we live better here because we have food to eat, in Mexico that's not always the case."

168
Guillermina Ortíz Díaz, Graciela, Eliadora, Ana Lilia y su madre Bernardina Díaz Martínez son inmigrantes mixtecas de Oaxaca. Ellas duermen y viven en una sola habitación en una casa en Oxnard con otras tres familias migrantes. La familia Díaz trabaja en la recolección de fresa. "Mis hijas dicen que mi mayor logro es haberlas traído aquí", dice Bernardina. "Yo veo que aquí pueden mejorar su situación, pero nuestros cheques nos llegan por 200 dólares a la semana y eso no es suficiente. Aún así, aquí podemos vivir mejor porque tenemos qué comer. En México no siempre es así."

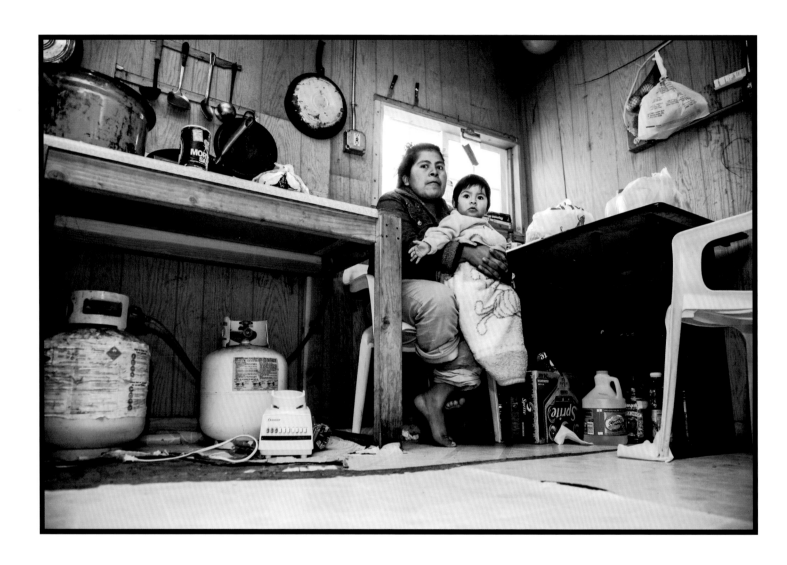

169
Hollister, CA. Triqui migrant farm worker, Rufina Pérez lives with her baby Silvana Martínez and husband Alberto Martínez in a plywood shack in the fields outside Hollister.

169
Rufina Pérez, una trabajadora agrícola triqui migrante vive con su bebé Silvana Martínez y su esposo Alberto Martínez en una choza de *triplay* en los campos en la periferia de Hollister.

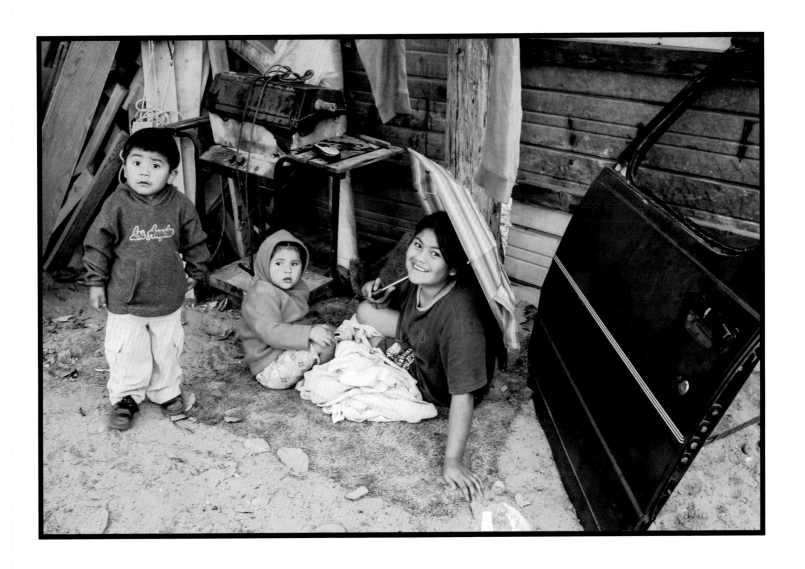

170
Oxnard, CA. Pedro, Princess and Guadalupe Parra play outside their house.

170
Pedro, Princesa y Guadalupe Parra juegan afuera de su casa.

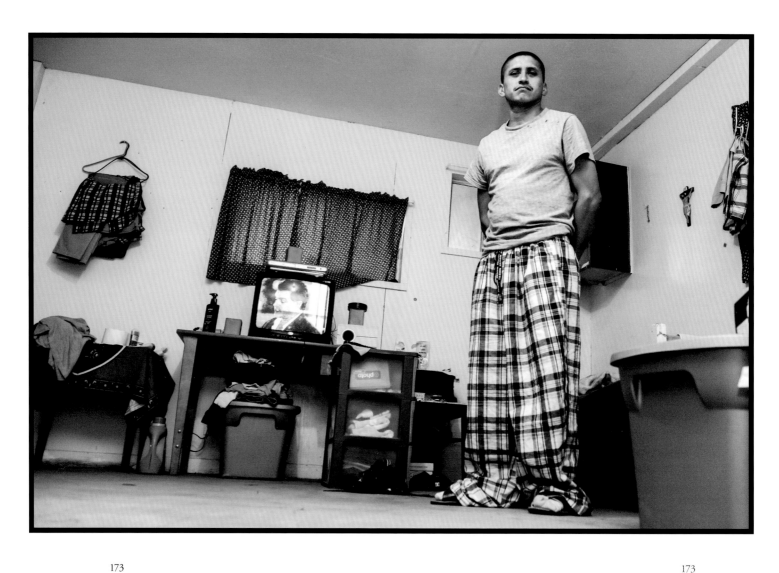

173
Hollister, CA. Jesús Ramón, from Tijuana, sleeps in this room with four other men in Campo Quintero, a labor camp for farmworkers operated by labor contractor Hope Quintero. Most of the workers here are Mixtec, Triqui, and other indigenous migrants from southern Mexico.

173
Jesús Ramón, originario de Tijuana, duerme en esta habitación con otros cuatro hombres en Campo Quintero, un campo de trabajo para trabajadores agrícolas, administrado por el contratista Hope Quintero. La mayoría de los trabajadores en este lugar son migrantes indígenas mixtecos, triquis y de otros grupos del sureste de México.

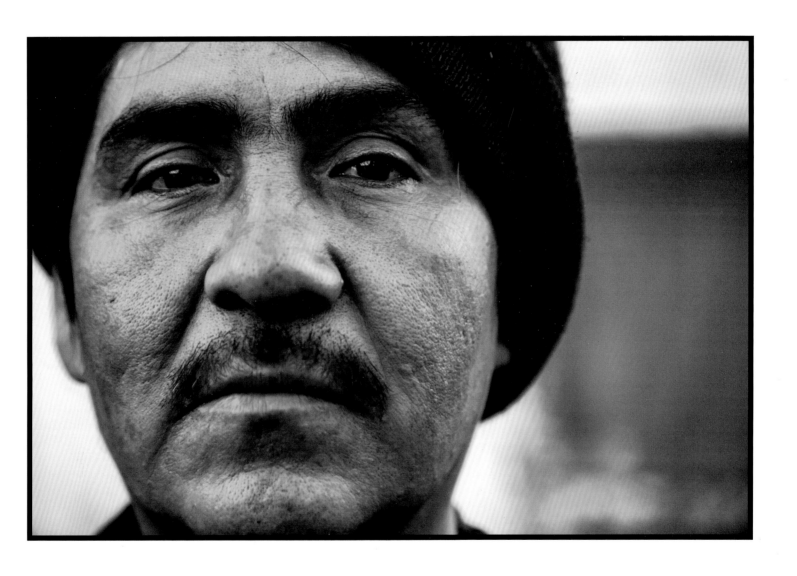

174
Hollister, CA. Ramón Valadez Tadeo, a migrant from Guadalajara, lives in Campo Quintero.

174
Ramón Valadéz Tadeo, un migrante de Guadalajara, vive en Campo Quintero.

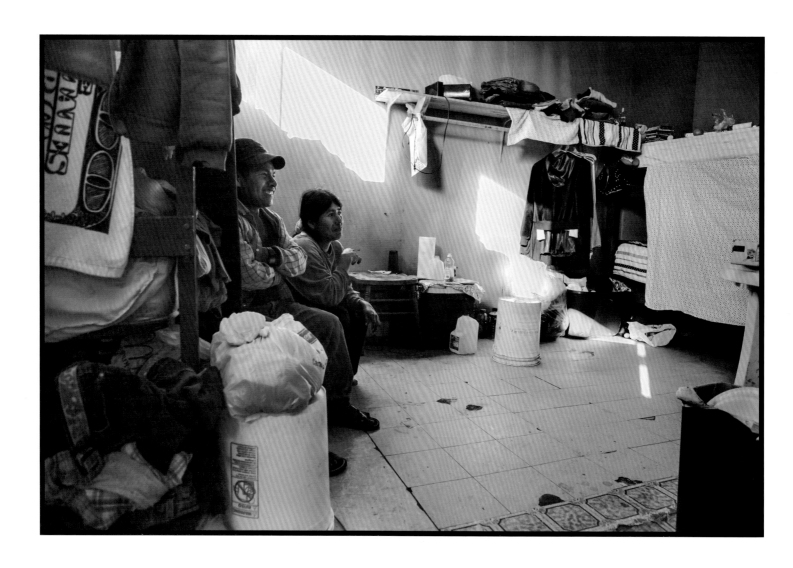

175
Hollister, CA. A man and woman from Oaxaca relax in their room in the Campo Rojo after work. They share the room with six other people.

175
Un hombre y una mujer de Oaxaca descansan después del trabajo en su habitación en Campo Rojo. Comparten la habitación con otras seis personas.

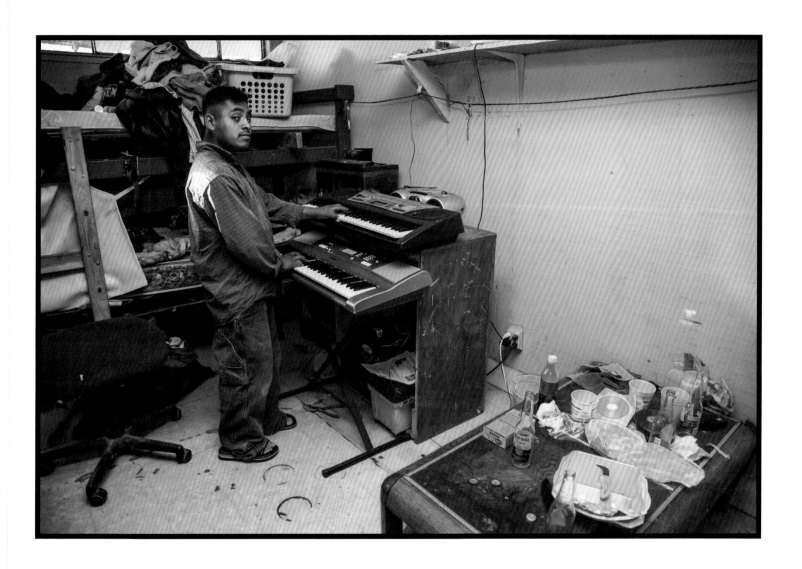

176
Hollister, CA. Margarito Mendoza, a Mixtec migrant from Guadalupe Mano de León, Tlacoachistlahuaca, Guerrero, practices on his electric piano in the room he shares with five other men on the Campo Rojo.

176
Margarito Mendoza, un migrante mixteco de Guadalupe Mano de León, en Tlacoachistlahuaca, Guerrero, práctica en su piano eléctrico en la habitación que comparte con otros cinco hombres en Campo Rojo.

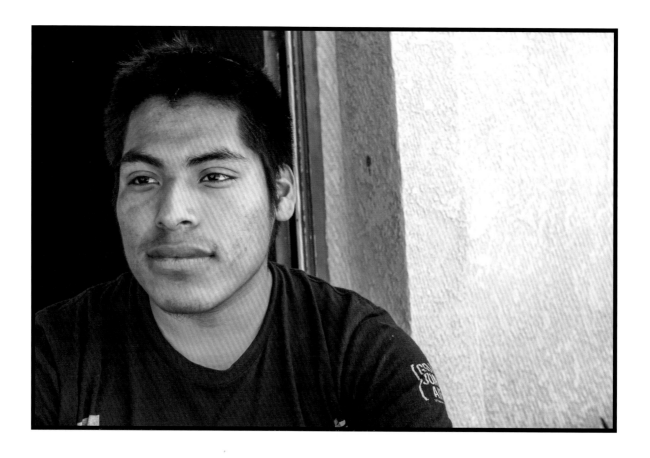

178a

Santa Maria, CA. Javier Mondar-Flores López, an indigenous Mixtec farmworker, has worked in the fields since he was seven. "Whenever I got out of school," he remembers, "I went straight to the fields. That's pretty much the only job I ever knew. My family was very conservative and strong in their Christian beliefs. I'm bisexual; to them that's a sin and you're going to hell. I couldn't live like that, so I left home and I was homeless for three months. But I think it's possible to change things, which I get from my heroes, like Gandhi and Martin Luther King."

178a

Javier Mondar-Flores López, un trabajador agrícola indígena mixteco, ha trabajado en los campos desde que tenía siete años. "Cuando salía de la escuela", recuerda, "siempre me iba directamente a los campos. Ese es casi el único trabajo que he conocido. Mi familia era muy conservadora y rígida en sus creencias cristianas. Soy bisexual, y para ellos eso es un pecado y te vas al infierno. No podía vivir así, así que me fui de la casa y estuve viviendo en la calle durante tres meses. Pero yo creo que sí es posible cambiar las cosas, eso lo he aprendido de mis héroes, como Gandhi y Martin Luther King".

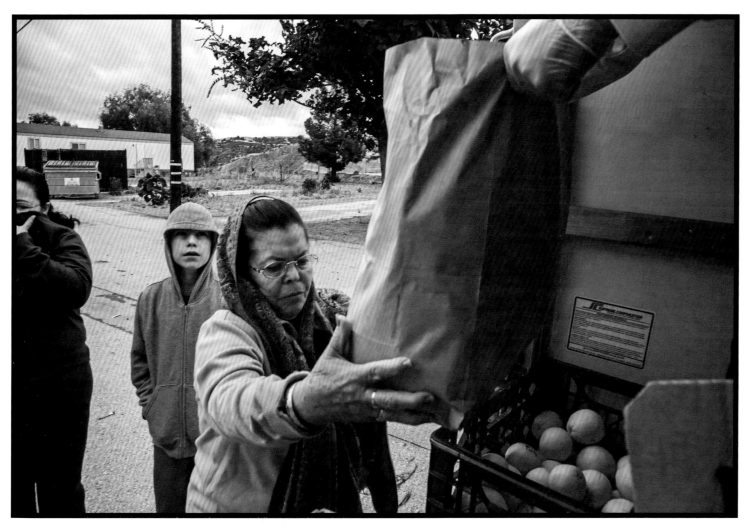

179

Hollister, CA. Juana, Jesús, and Rosa Rizo receive bags of food in the Migrant Labor Camp, a housing project for migrant farm workers. The food is brought to the camp in a truck from the San Benito County Community Food Bank. Although the families work in the fields picking crops, their income is so low they sometimes don't have enough food themselves.

179

Juana, Jesús, y Rosa Rizo reciben bolsas de comida en el Migrant Labor Camp, un proyecto de vivienda para trabajadores agrícolas migrantes. La comida es transportada al campamento en un camión desde el Banco Comunitario de Alimentos del condado de San Benito. A pesar de que las familias trabajan en los campos recogiendo cosechas, sus ingresos son tan bajos que a veces no tienen comida suficiente.

179a
Hollister, CA. Teresa Pérez and a member of her family, with the Virgin of Guadalupe on his jacket, wait for bags of food at the Rancho Apartments, a housing project for migrant farm workers.

179a
Teresa Pérez y un miembro de su familia, quien porta a la Virgen de Guadalupe en su chamarra, esperan recibir una despensa en los Rancho Apartments, un complejo de vivienda para trabajadores agrícolas migrantes.

179b
Hollister, CA. In the Campo Quintero, a labor camp for farmworkers operated by labor contractor Hope Quintero, a youth group performs a play about religion and drugs. Most of the workers living in this camp are Mixtec, Triqui or other indigenous migrants from southern Mexico.

179b
En el Campo Quintero, un campo de trabajo para trabajadores agrícolas operado por el contratista Hope Quintero, un grupo de jóvenes realiza una obra de teatro sobre religión y drogas. La mayoría de los trabajadores que viven en este campamento son mixtecos, triquis y migrantes indígenas del sur de México.

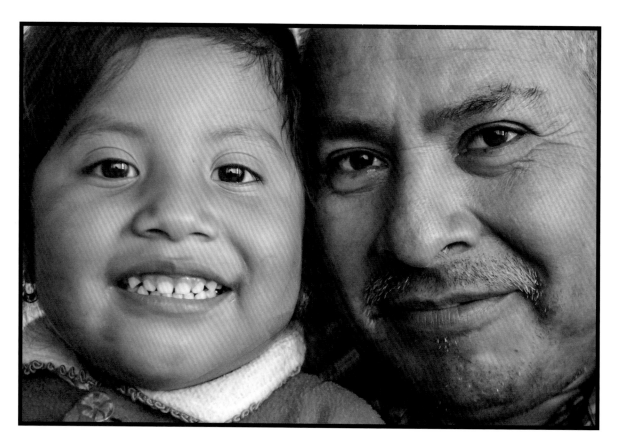

180

Greenfield, CA. Andrés Cruz, a leader of the Triqui immigrant farm worker community in Greenfield, in his living room with his daughter, Lupita. "When I was working for the union [the UFW]," he says, "a group of workers came to me and told me that the company they worked for was firing people every day, this company wanted each worker to pick 250 pounds of peas daily. I felt sorry for them because their hands were so swollen and cut from picking them. Sometimes, organizing a strike takes three to four days, but in some cases we can organize in one day. Almost all the workers who went on strike were Triquis, one reason the strike was successful was because the workers all spoke the same language. When our community comes together for one goal, they do it well. When they decide to do something collectively, they are very united."

180

Andrés Cruz, un líder de la comunidad triqui de trabajadores agrícolas inmigrantes en Greenfield, en la sala de su casa con su hija Lupita. "Cuando trabajaba para el sindicato [la UFW]," comenta, "un grupo de trabajadores se me acercó y me dijo que la empresa para la que trabajaban estaba despidiendo gente todos los días, esta empresa quería que cada trabajador recogiera 113 kilos de chícharos diarios. Sentí pena por ellos porque sus manos estaban muy hinchadas y con heridas por recogerlos. A veces, organizar una huelga puede tardar tres o cuatro días, pero en algunos casos puede organizarse en un día. Casi todos los trabajadores que se fueron a la huelga eran triquis y una de las razones del éxito de la huelga fue que todos los trabajadores hablaban el mismo idioma. Cuando nuestra comunidad se une con un objetivo, lo hace bien. Cuando deciden hacer algo colectivamente, son muy unidos".

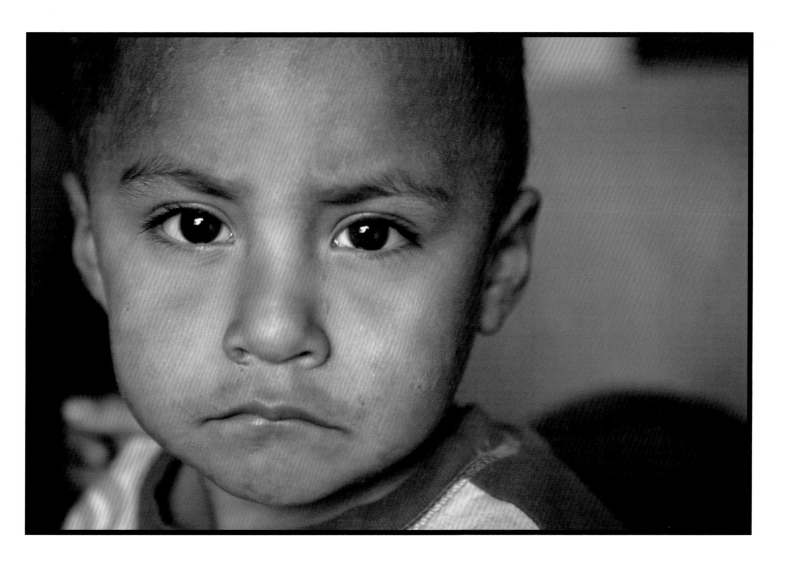

181
Oxnard, CA. Arón Martínez is the grandson of Lucrecia Camacho, a Mixtec migrant from Oaxaca. Three generations of people live in his home in Oxnard, and work in the strawberry fields. They expect Arón will also, when he's old enough.

181
Arón Martínez es el nieto de Lucrecia Camacho, una migrante mixteca de Oaxaca. Tres generaciones de personas viven en esta casa en Oxnard, y trabajan en los campos de fresas. Cuando Arón sea mayor, esperan que él también lo haga.

287

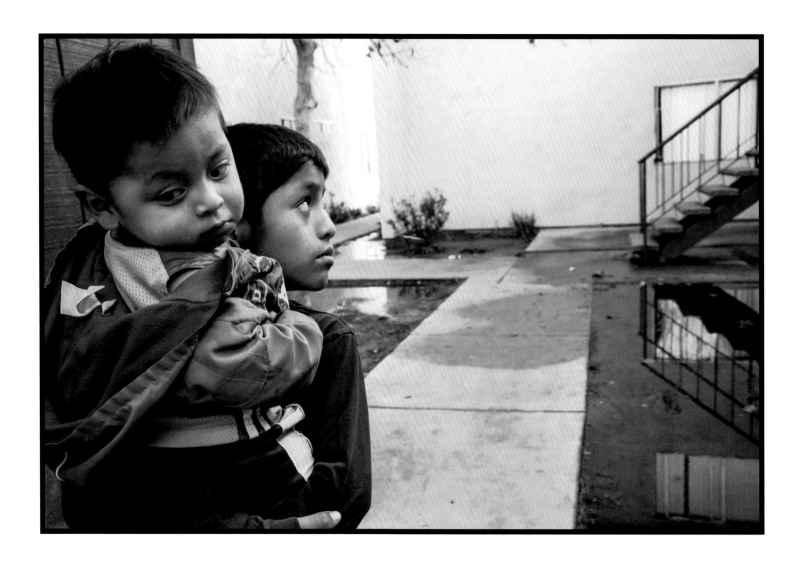

182
Santa Maria, CA. Two brothers live in an apartment complex of Mixtec families in Santa Maria.

182
Dos hermanos viven en un complejo de departamentos de familias mixtecas en Santa María.

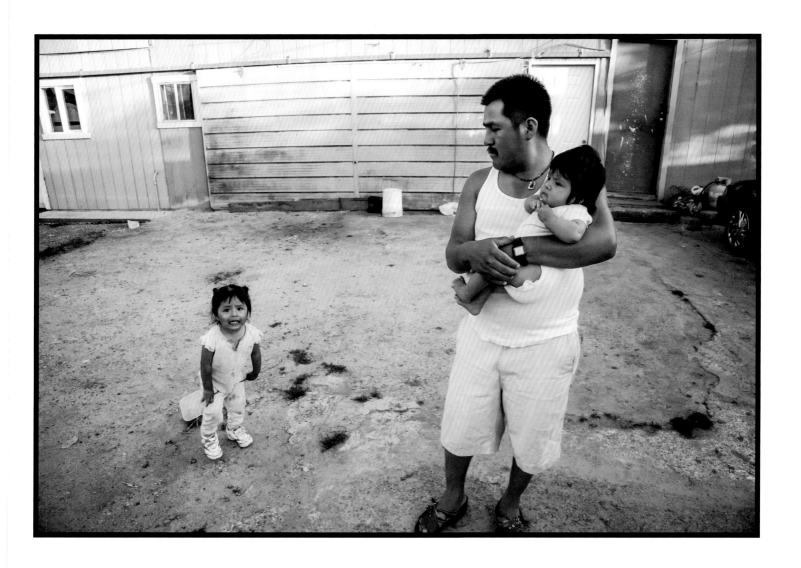

183
Watsonville, CA. A Mixtec family from San Martín Peras sleeps and
cooks in a *colonia* outside Watsonville.

183
Una familia mixteca de San Martín Peras duerme y cocina en una
colonia en las afueras de Watsonville.

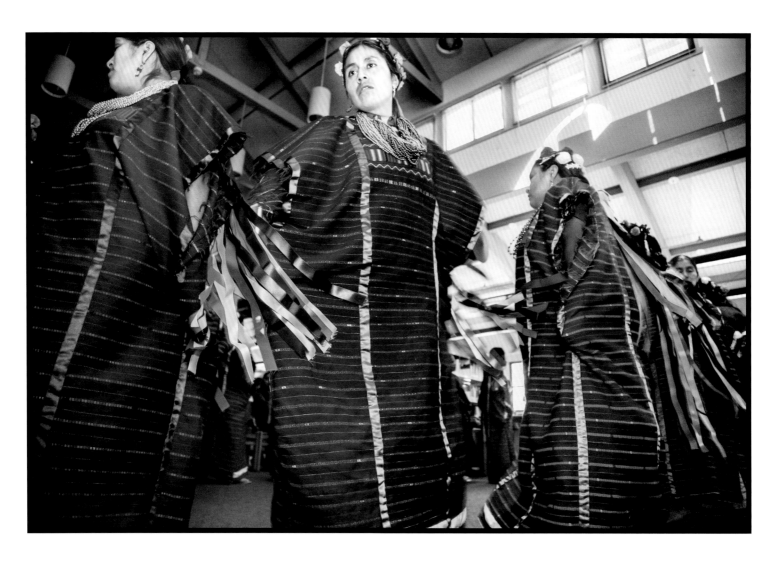

186

Greenfield, CA. At a celebration in the public library, Triqui women and children dance to traditional music from their communities in Oaxaca. Over 1000 Triquis live in Greenfield, one of the main centers of their community in the U.S. Women wear a traditional huipil, a hand-woven garment.

186

En una celebración en la biblioteca pública, mujeres y niñas triquis bailan al compás de la música tradicional de sus comunidades en Oaxaca. Más de 1000 triquis viven en Greenfield, una de las principales concentraciones de su comunidad en Estados Unidos. Las mujeres visten un huipil tradicional tejido a mano.

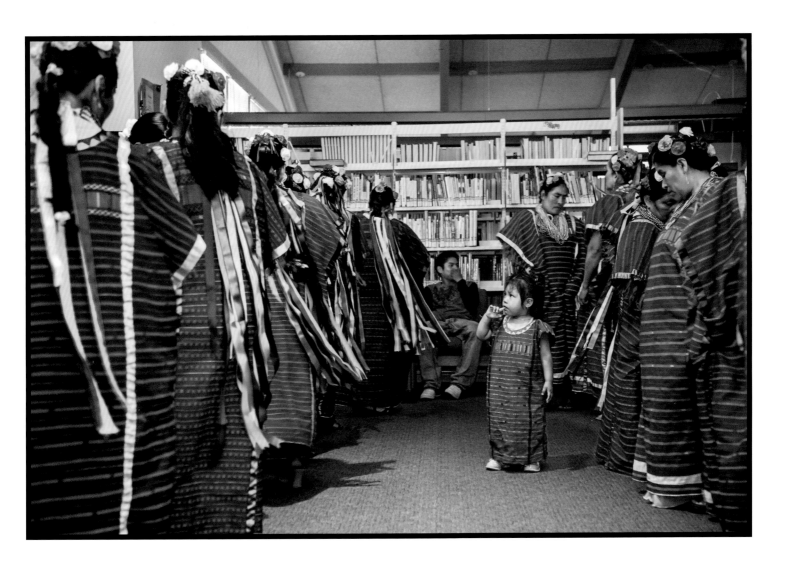

187
Greenfield, CA. Triqui women and children dance to traditional music in the public library.

187
Mujeres y niñas triquis bailan al compás de música tradicional en la biblioteca pública.

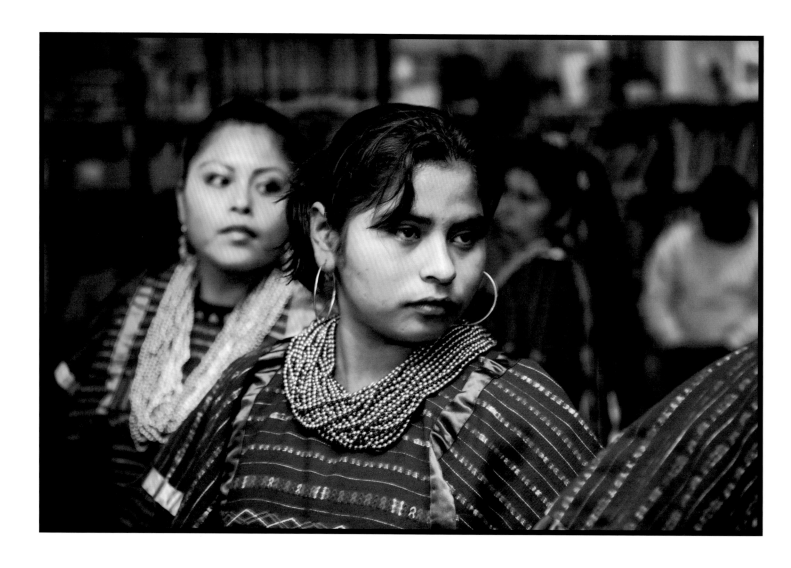

188
Hollister, CA. At the Hollister Public Library, Triqui women dance
to traditional music from their communities in Oaxaca. Hollister is
another center of Triqui people in California.

188
En la biblioteca pública de Hollister, las mujeres triquis bailan la
música tradicional de sus comunidades en Oaxaca. Hollister es otra de
las principales concentraciones de triquis en California.

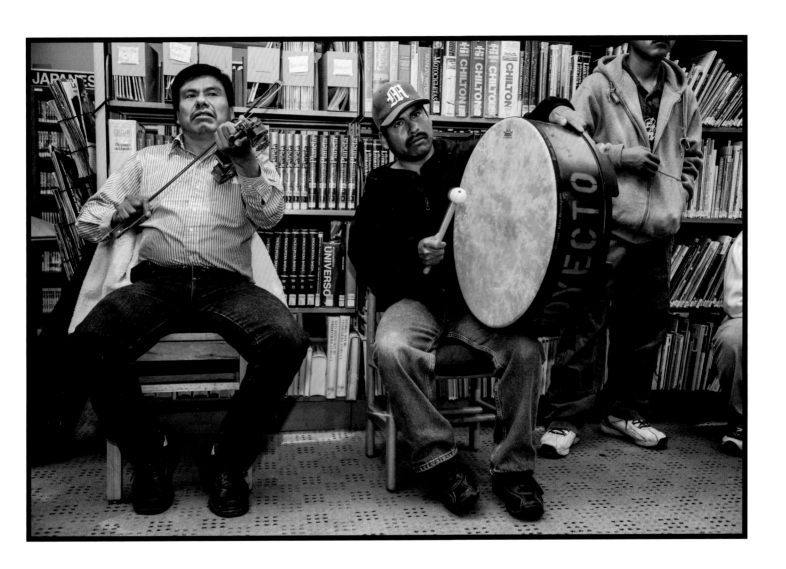

189
Hollister, CA. At a celebration in the public library, traditional Triqui musicians Benito and Feliciano López Martínez play music on the violin and *tambor* (drum) from their community in Oaxaca, Río Venado.

189
En una celebración en la biblioteca pública, Benito y Feliciano López Martínez, músicos tradicionales triquis, tocan música con un violín y un tambor de su comunidad en Oaxaca, Río Venado.

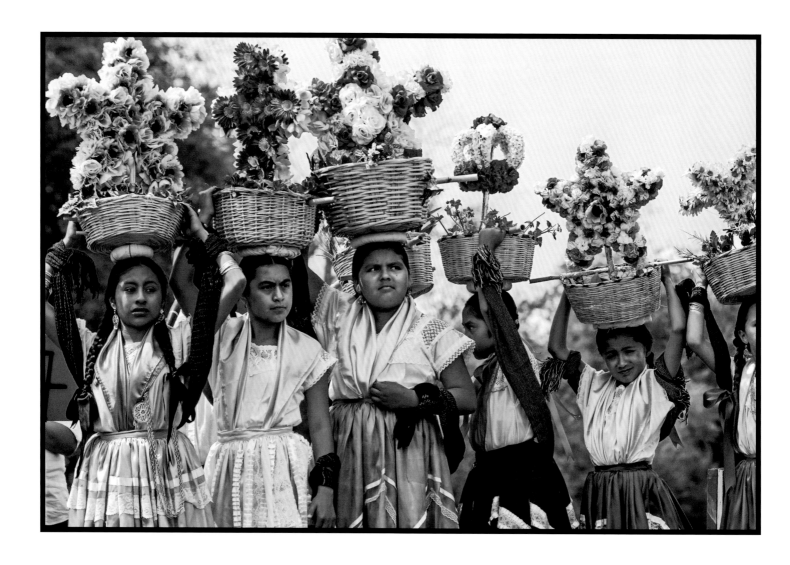

190
Santa Cruz, CA. Children from Oaxaca in their elaborate dance costume at the Santa Cruz Guelagetza

190
Niñas de Oaxaca visten su elegante traje de danza en la Guelaguetza de Santa Cruz.

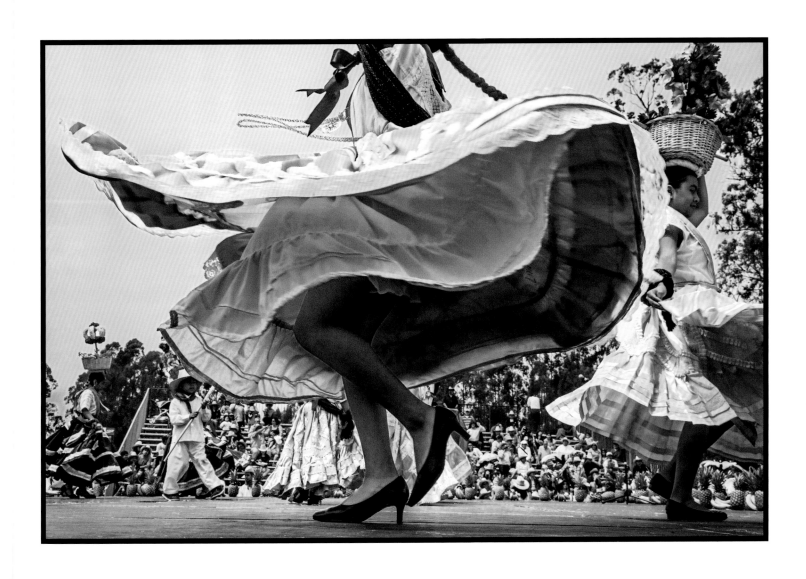

191
Santa Cruz, CA. Dancers perform traditional dances in front of a large crowd at the Guelaguetza.

191
Danzantes realizan bailes tradicionales frente a una gran multitud en la Guelaguetza.

194
Oxnard, CA. At the Las Islas Clinic in Oxnard, family nurse practitioner Sandy Young and Nicolasa Revolledo, an interpreter, provide care to pregnant women, mothers, and children from Oaxaca and Guerrero in their Mixteco language.

194
En la clínica Las Islas en Oxnard, la enfermera profesional Sandy Young y Nicolasa Revolledo, una intérprete, brindan atención en mixteco a mujeres embarazadas, madres y niños de Oaxaca.

195
Oxnard, CA. Mixtec migrant
Rosalia Solana, and baby Joel
Gálvez get medical care in
Mixteco at the Las Islas Clinic
in Oxnard.

195
Rosalia Solana, migrante
mixteca, y su bebé Joel Gálvez
reciben atención médica en
mixteco en la clínica Las Islas
en Oxnard.

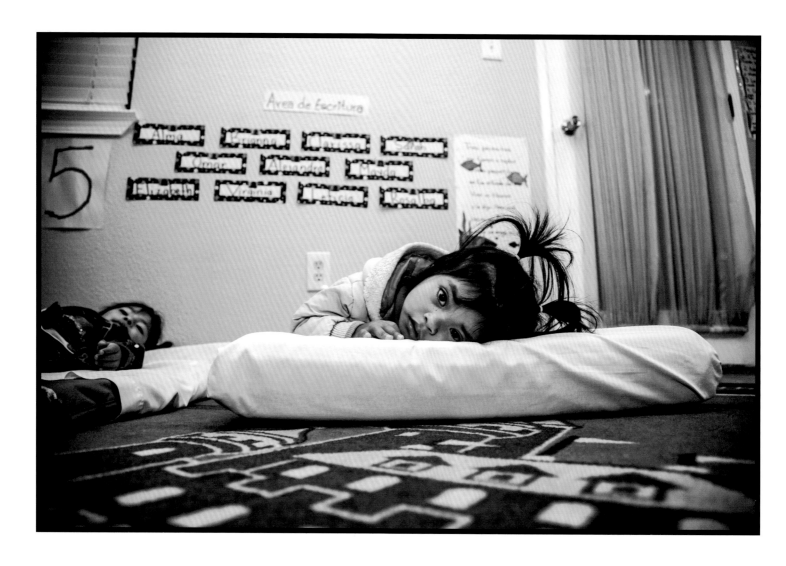

196
Watsonville, CA. María Juárez and her sister Clarita take a nap at a
day care nursery school program run by Migrant Head Start. Children
of migrant farm workers, many of them from Mixtec families from
Oaxaca, get their first school experience here.

196
María Juárez y su hermana Clarita toman una siesta en una guardería
a cargo del Migrant Head Start. Hijos de los trabajadores agrícolas
migrantes, muchos de ellos de familias mixtecas de Oaxaca, tienen su
primera experiencia escolar aquí

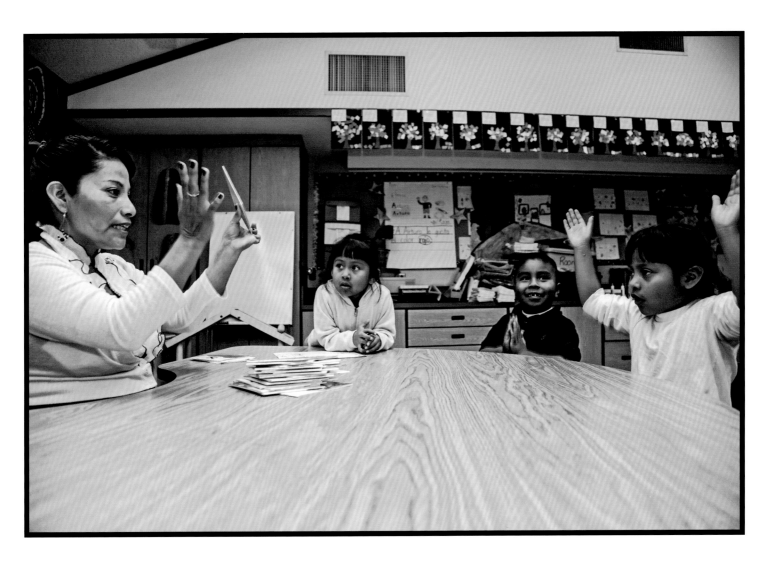

197
Watsonville, CA. Natalia Gracida-Cruz is a tutor who teaches students Mixteco for whom it is their primary language. She helps Ruth Espinoza, Héctor Cruz and Gabriela Díaz, children of Mixtec farm workers, at Ohlone Elementary School.

197
Natalia Gracida-Cruz es una tutora que imparte clases en mixteco con estudiantes que lo hablan como lengua materna. Ella ayuda a Ruth Espinoza, Héctor Cruz y Gabriela Díaz, hijos de trabajadores agrícolas mixtecos, en la Escuela Primaria Ohlone.

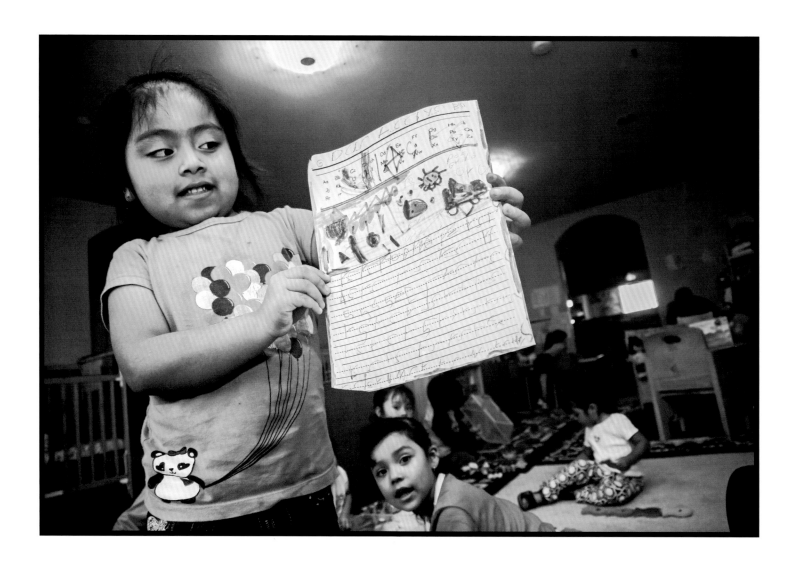

198
Watsonville, CA. Yareli Reyes is the daughter of migrant farm workers. She attends a day care nursery school program run by Migrant Head Start.

198
Yareli Reyes es hija de trabajadores agrícolas migrantes. Asiste a una guardería a cargo de Migrant Head Start.

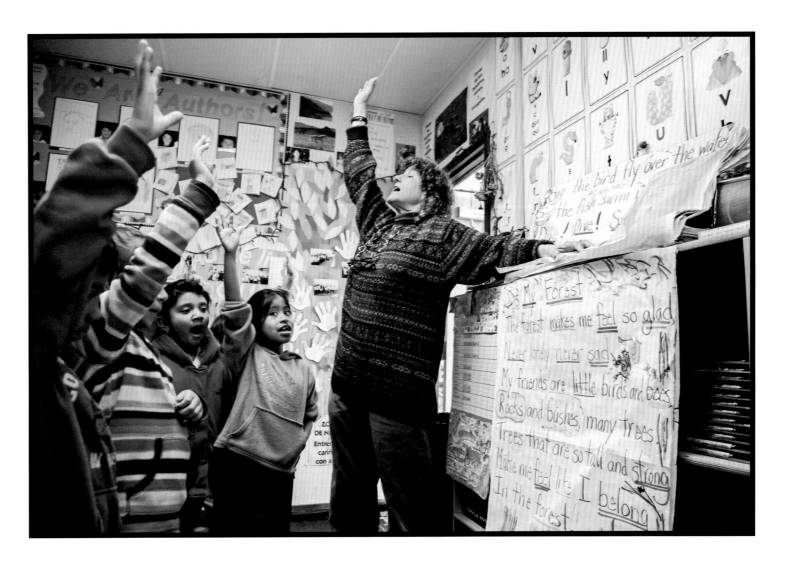

199
Watsonville, CA. Teacher Jenny Dowd helps students, many of them from Mixtec families, learn the words to a song at Ohlone Elementary School.

199
La profesora Jenny Dowd ayuda a estudiantes, muchos de ellos de familias mixtecas, para aprender la letra de una canción en la Escuela Primaria Ohlone.

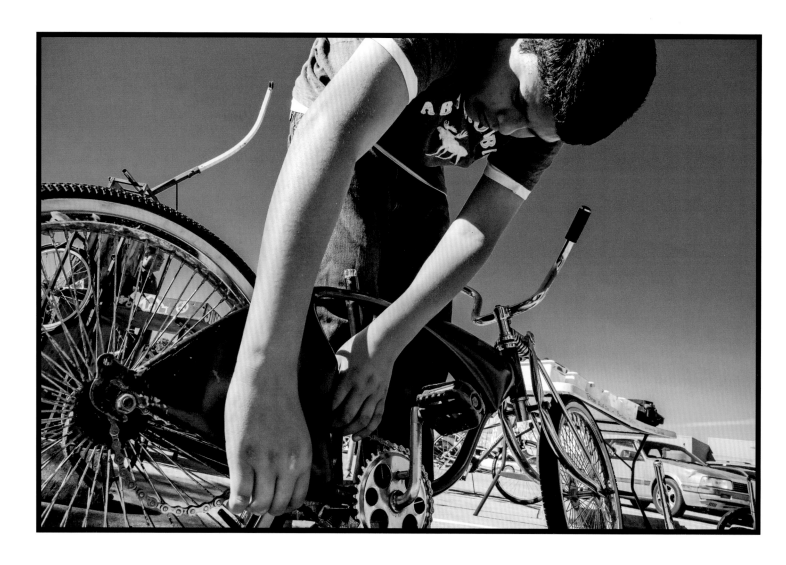

200

Watsonville, CA. Gustavo Arellano fixes his bike at the Bike Shack, which is a meeting place for Latino young people and the local chapter of the Brown Berets, as well as a place where they can fix their bicycles for free.

200

Gustavo Arellano repara su bicicleta en el Bike Shack en Watsonville, el lugar es un punto de encuentro para los jóvenes latinos y la sección local de la organización Brown Berets, además ahí pueden arreglar sus bicicletas de forma gratuita.

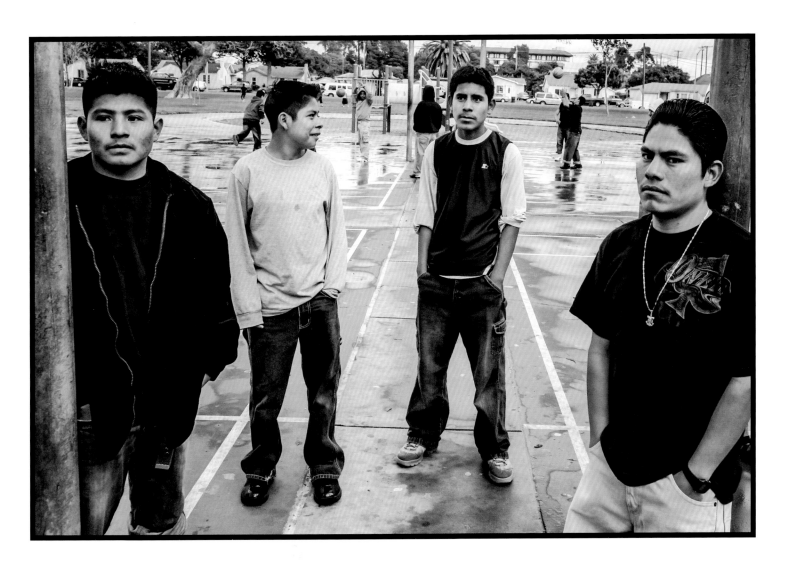

201
Santa Maria, CA. Young Mixtec men play basketball in a court across the street from the apartment complex where they live in Santa Maria. In the spring and summer they work picking strawberries.

201
Jovenes mixtecos juegan baloncesto en una cancha frente al complejo de departamentos donde viven en Santa María. En la primavera y el verano trabajan recolectando fresas.

307

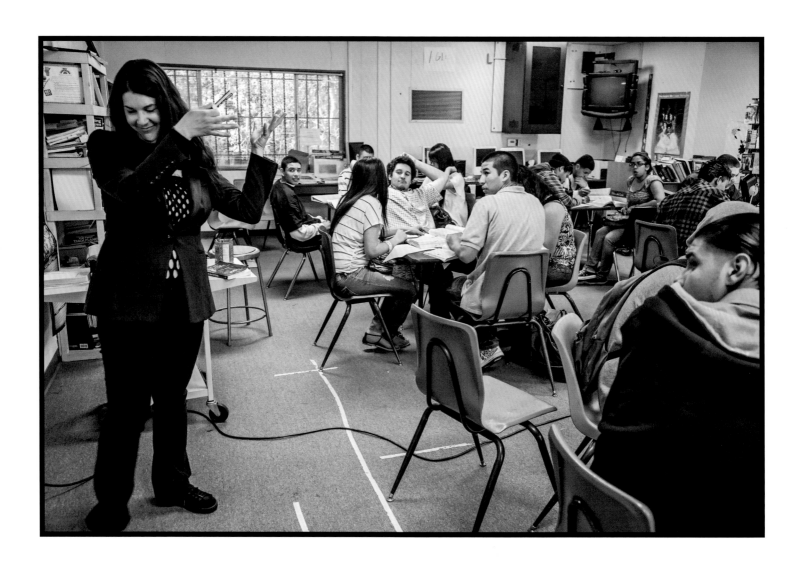

201a
Watsonville, CA. Jenn Laskin is a teacher at Renaissance High School. The families of her students work in the fields.

201a
Jenn Laskin es una maestra en la escuela secundaria Renaissance High School. Las familias de sus alumnos trabajan en el campo.

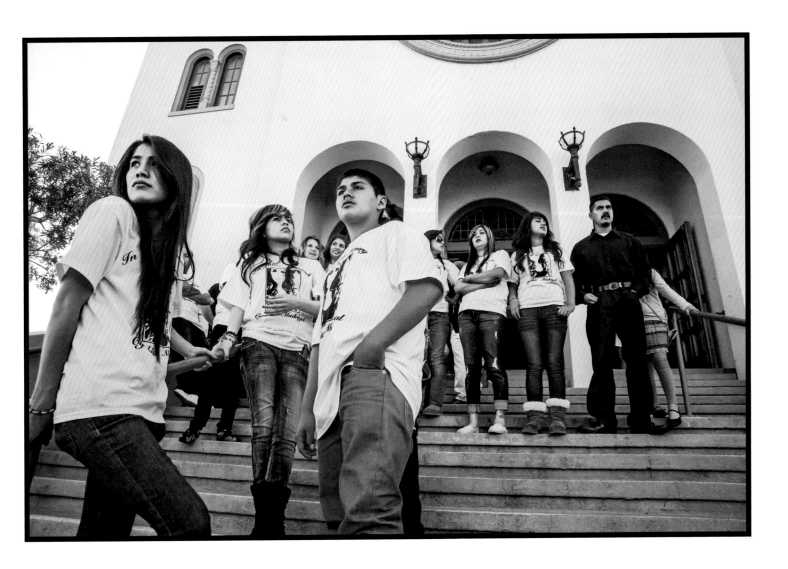

202
Watsonville, CA. Family and friends of Cynthia Madrigal, a teenage girl killed in a car crash, attend a memorial at a Catholic church in the Latino barrio in Watsonville. They wear white t-shirts bearing her portrait as a remembrance, a custom among young people there.

202
Familiares y amigos de Cynthia Madrigal, una adolescente que murió en un accidente automovilístico, asisten a la misa luctuosa en una iglesia católica en el barrio latino en Watsonville. Visten playeras blancas con su retrato para recordarla, como es costumbre entre los jóvenes del lugar.

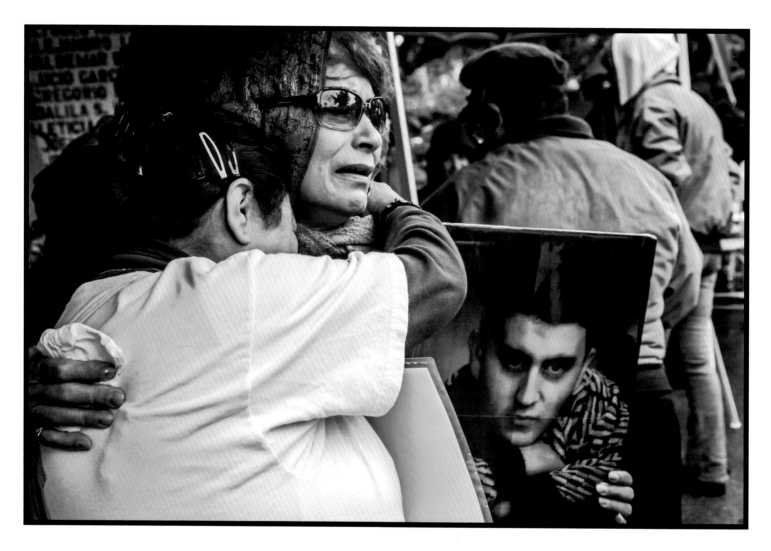

203
Watsonville, CA. Margarita Rentería lost her son Servando when he was 16. She holds his photograph while comforting another mother who also lost her son, at the 17th annual memorial and march for young people in Watsonville who died as a result of violence in the Latino community.

203
Margarita Rentería perdió a su hijo Servando cuando tenía 16 años. Porta su fotografía mientras consuela a otra madre que perdió a su hijo, durante la 17.ª ceremonia anual y marcha en memoria de los jóvenes en Watsonville que murieron como resultado de la violencia en la comunidad latina.

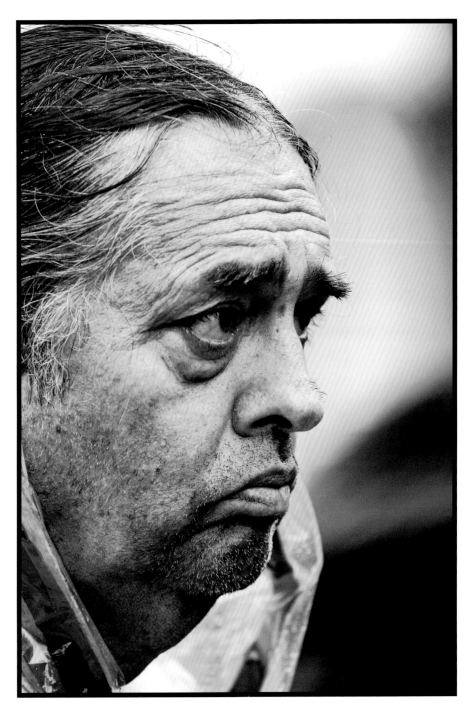

204
Watsonville, CA. Political
and labor activist, Robert
Chacanaca.

204
El activista político y laboral,
Robert Chacanaca.

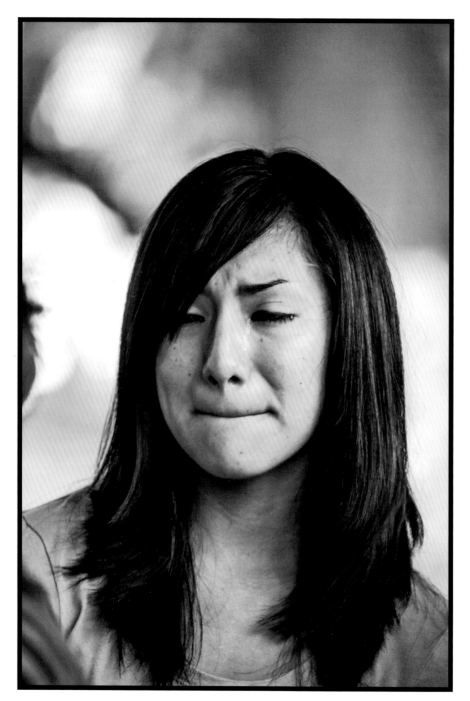

205
Watsonville, CA. Brenda
Ramírez weeps at the memory
of her uncle, Greg, who
was killed violently in the
community when he was 26.

205
Brenda Ramírez llora por la
memoria de su tío, Greg, quien
fue asesinado violentamente
en la comunidad cuando tenía
26 años.

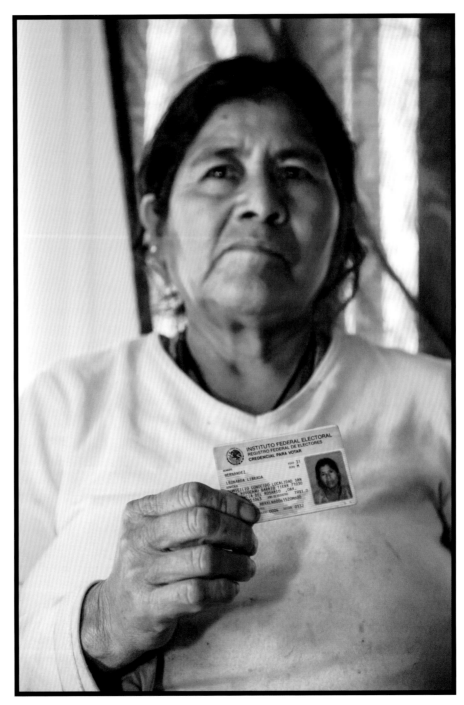

206
Santa Maria, CA. Leobarda
Hernández holds her voting
card. Mexicans living in the
United States fought a long
battle to be able to vote in
Mexican elections. The card
is more than just a means of
identification, it is an assertion
of her right to participate in
political life in Mexico.

206
Leobarda Hernández sostiene
su credencial de elector. Los
mexicanos que viven en
Estados Unidos enfrentaron
una larga batalla para
tener derecho a votar en las
elecciones mexicanas. La
credencial es algo más que un
medio de identificación, es
una afirmación de su derecho
a participar en la vida política
de México.

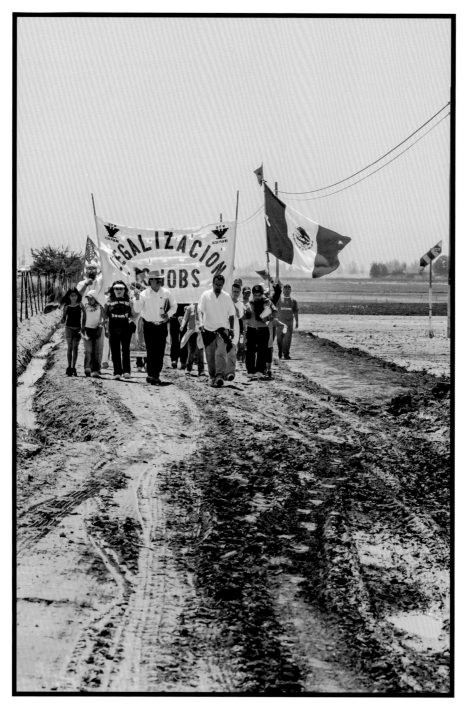

207
Soledad, CA. 200 farm workers on the second day of their march up the Salinas Valley, protesting a wave of immigration raids in Latino communities, and calling for legalization of undocumented immigrants and passage of the AgJOBS Act.

207
200 trabajadores del campo en el segundo día de su marcha hasta el Valle de Salinas, protestando por una ola de redadas de inmigración en las comunidades latinas, y exigiendo la legalización de los inmigrantes indocumentados y la aprobación de la Ley AgJOBS.

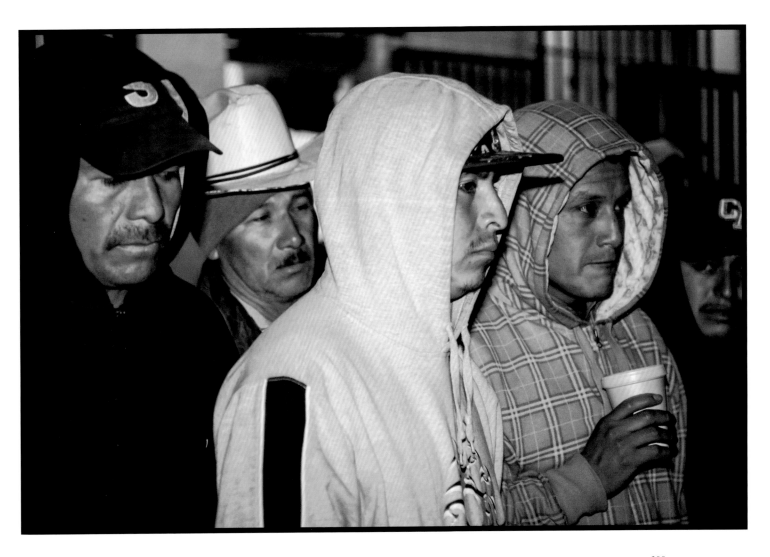

208
Oxnard, CA. At 5:00 a.m. farm workers line the sidewalks on Cooper Road in La Colonia, the Mexican barrio of Oxnard, looking for work. Labor contractors stop and pick people up from this shape-up to work in the fields picking strawberries, or other kinds of farm labor.

208
A las cinco de la mañana los trabajadores agrícolas se forman en busca de trabajo en las aceras de Cooper Road en La Colonia, el barrio mexicano de Oxnard. Los contratistas recogen a los trabajadores en estos sitios para trabajar en los campos recogiendo fresas o para otro tipo de trabajos agrícolas.

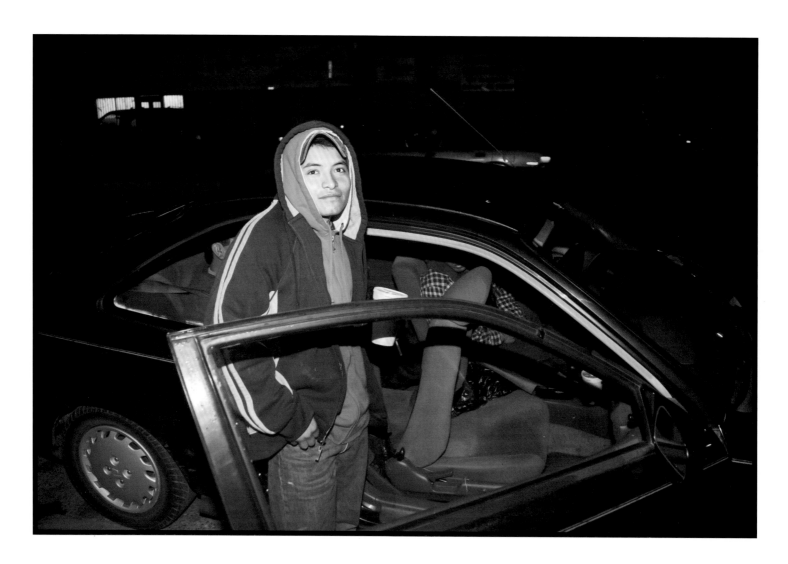

209
Oxnard, CA. A worker gets into a car for a ride to the fields. The owner of the car, the *raitero*, charges 5-10 dollars for the ride from Cooper Road in the La Colonia barrio, and back to Cooper Road after work.

209
Un trabajador sube a un auto para llegar hacia los campos. El propietario del auto, el raitero, cobra entre 5 y 10 dólares por llevarlos de Cooper Road en el barrio La Colonia a los campos agrícolas, y de vuelta después del trabajo.

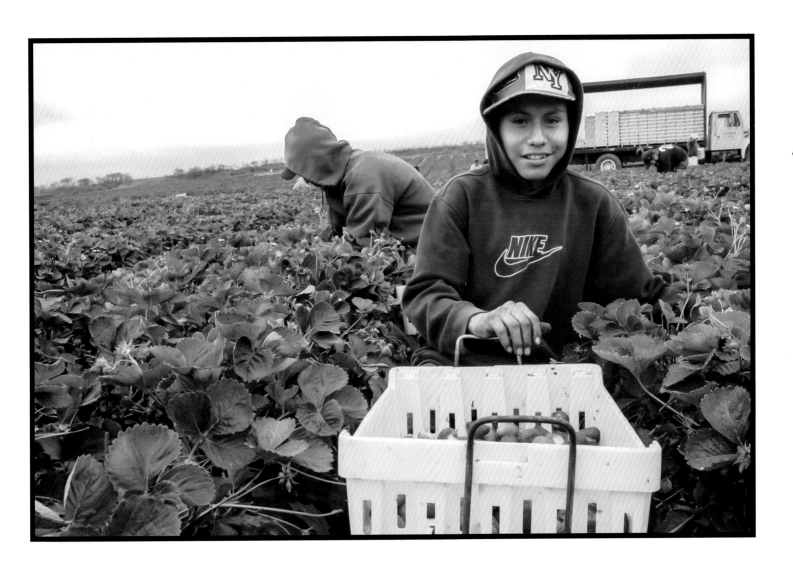

210
Nipomo, CA. A boy picks strawberries in a crew of Mixtec migrants from Oaxaca. He says he's 18 years old; a claim he's been told to make in case some photographer takes his picture.

210
Un niño recoge fresas en una cuadrilla de migrantes mixtecos de Oaxaca. Dice tener 18 años de edad; eso es lo que le han indicado decir en caso que algún fotógrafo lo retrate.

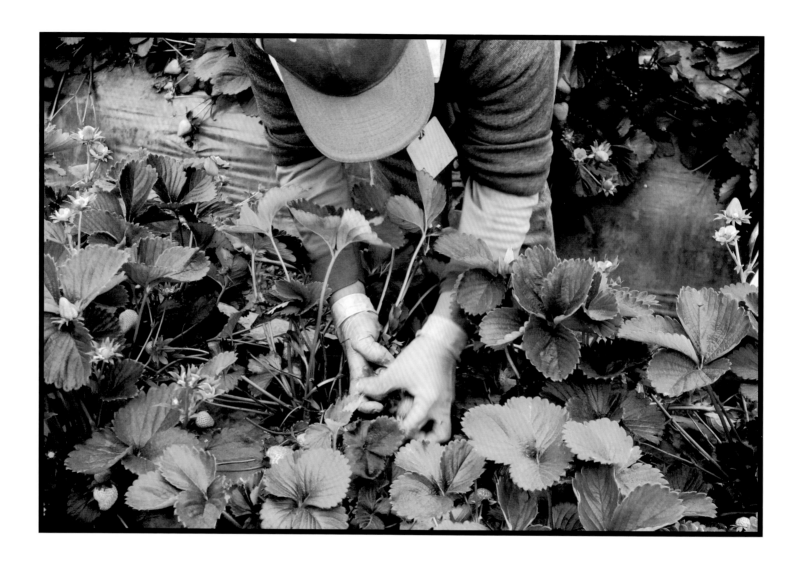

211
Oxnard, CA. The hands of Eliadora Díaz move so fast they're a blur, while she hunches over all day selecting and picking strawberries. She and the Mixtec members of her crew are paid a bonus per box, and therefore work as fast as possible.

211
Las manos de Eliadora Díaz se mueven tan rápido que parecen desaparecer, mientras ella se inclina todo el día seleccionando y recogiendo fresas. Ella y los trabajadores mixtecos de su cuadrilla reciben un bono por cada caja, por eso trabajan tan rápido como les es posible.

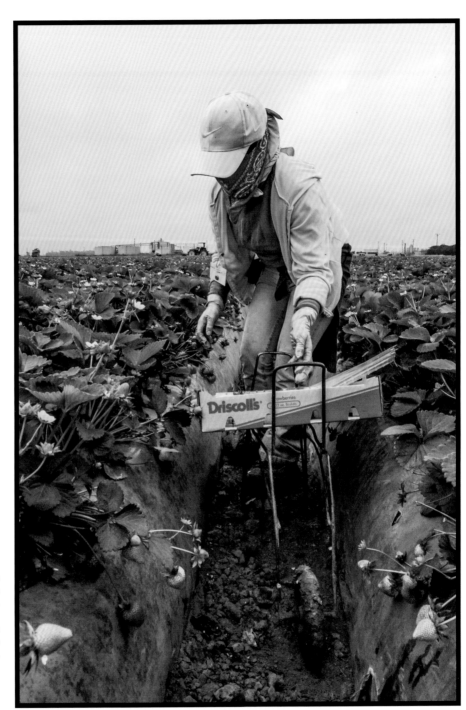

211a
Oxnard, CA. Guillermina
Díaz is a Mixtec farm worker.

211a
Guillermina Díaz es una
trabajadora mixteca.

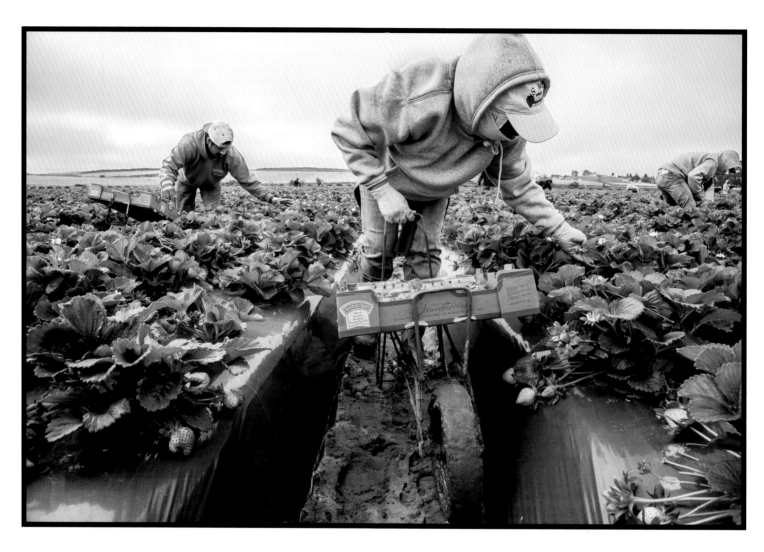

212

Santa Maria, CA. María Pérez works bent over strawberry plants all day. Picking the fruit is painful and exhausting. The soil in the beds is covered in plastic, while in between the workers walk in sand and mud. She and many members of her crew are Mixtec migrants from San Vincente, in Oaxaca.

212

María Pérez trabaja todo el día agachada sobre las plantas de fresas, la recolección de la fruta es dolorosa y agotadora. El suelo de los surcos está cubierto de plástico acolchado, mientras que los trabajadores caminan entre arena y lodo. Ella y muchos miembros de su cuadrilla son migrantes mixtecos de San Vicente, Oaxaca.

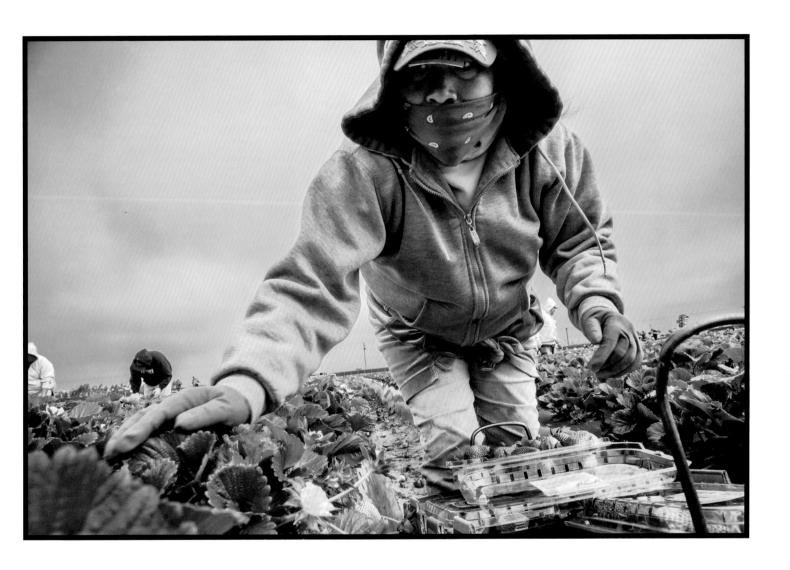

213
Santa Maria, CA. Hieronyma Hernández reaches for strawberries as she moves down a row, filling the plastic boxes that later appear on supermarket shelves.

213
Hieronyma Hernández recoge fresas mientras se desplaza por el surco, llenando las cajas de plástico que luego aparecen en los estantes de los supermercados.

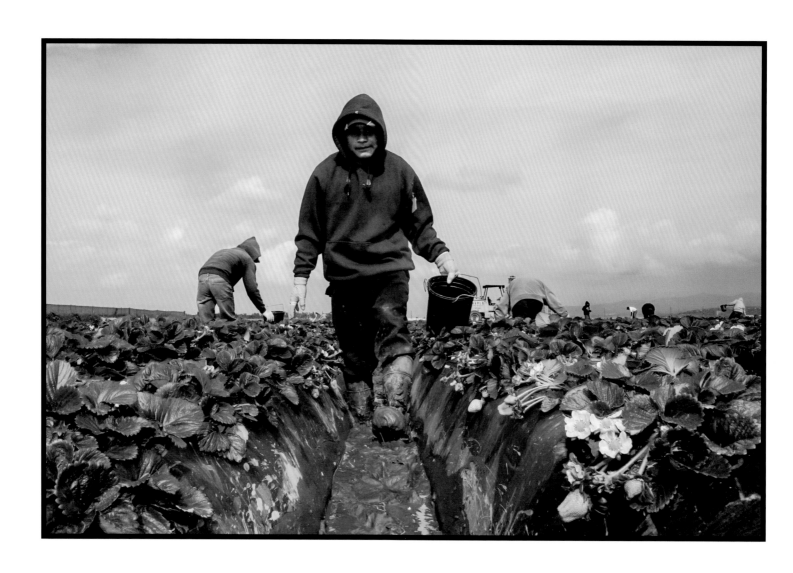

214
Oxnard, CA. A worker walks through the mud in a strawberry field.

214
Un trabajador camina en el lodo en un campo de fresa.

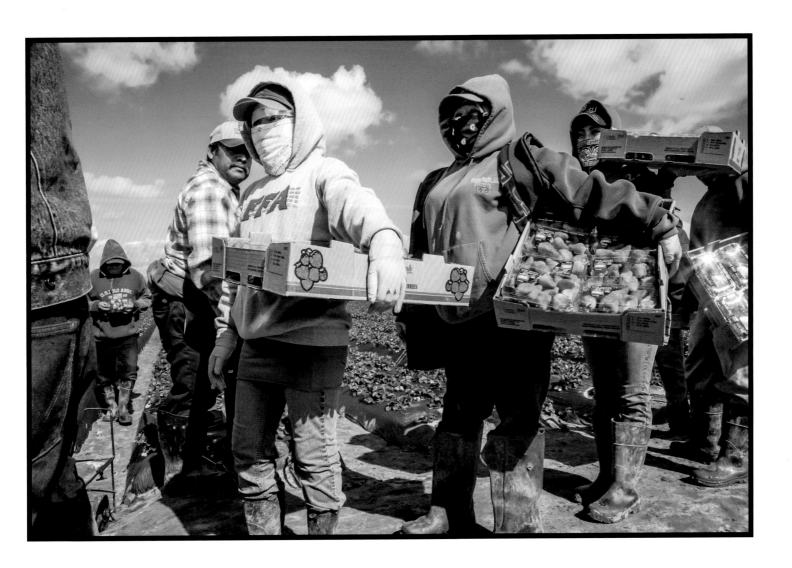

215
Santa Maria, CA. Workers wait in line with the strawberries they've picked, bringing them to the checker. The women are Mixtec and Zapotec migrants from Oaxaca and Guerrero.

215
Trabajadoras esperan en fila con las fresas que han recogido, para registrarlas con el supervisor. Las mujeres son migrantes mixtecas y zapotecas de Oaxaca y Guerrero.

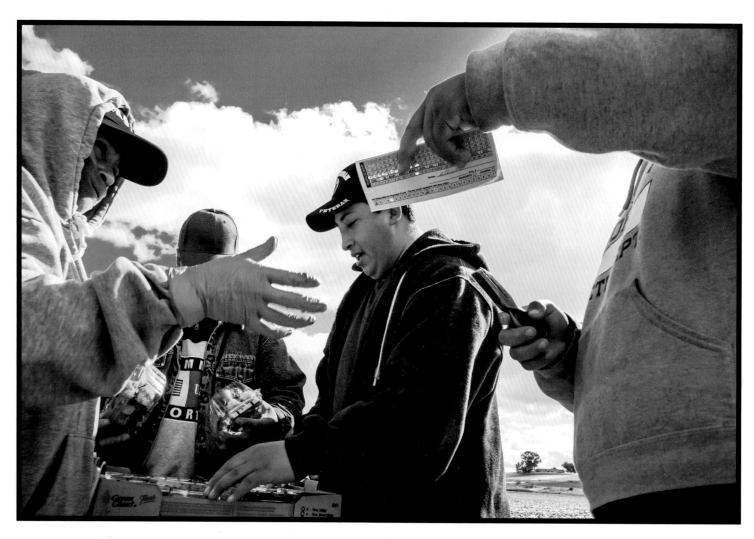

216

Santa Maria, CA. The checker punches a card that gives a worker credit for the strawberries she's picked. Workers are paid piece rate, according to the number of boxes they pick. Another checker looks at the strawberries to ensure they're all ripe. Some workers tell stories of checkers who make them eat green strawberries if they're picked before they're ripe.

216

El supervisor perfora una tarjeta que registra el número de cajas que la trabajadora recogió. Los trabajadores reciben su paga por destajo, de acuerdo con el número de cajas que recogen. Otro supervisor mira las fresas para asegurarse de que todas están maduras. Algunos trabajadores cuentan historias de supervisores que los obligan a comerse las fresas verdes si las recogen antes de estar maduras.

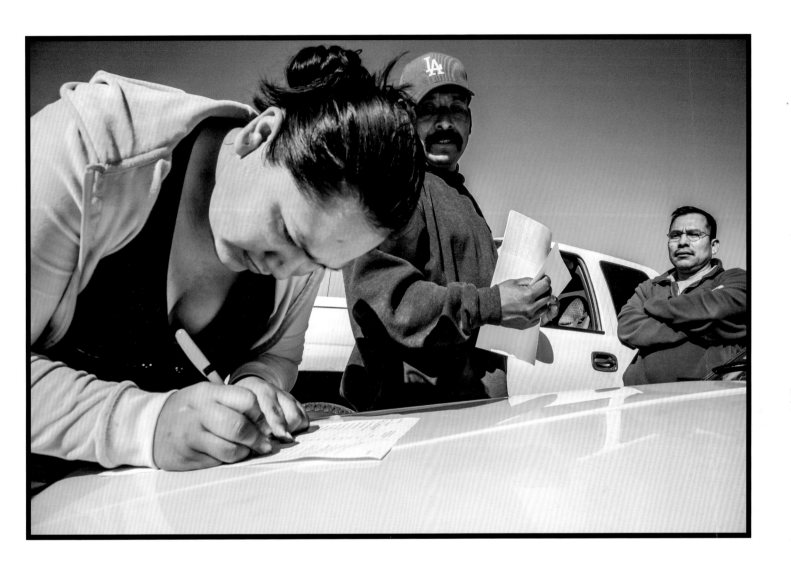

216a
Santa Maria, CA. Jesús Estrada, a community worker for California
Rural Legal Assistance, watches while a worker signs a receipt for her
paycheck, to make sure she is receiving a legal wage.

216a
Jesús Estrada, un trabajador comunitaria de Asistencia Legal Rural de
California, observa mientras una trabajadora firma un recibo para su
cheque de pago, para asegurar que recibe un sueldo legal.

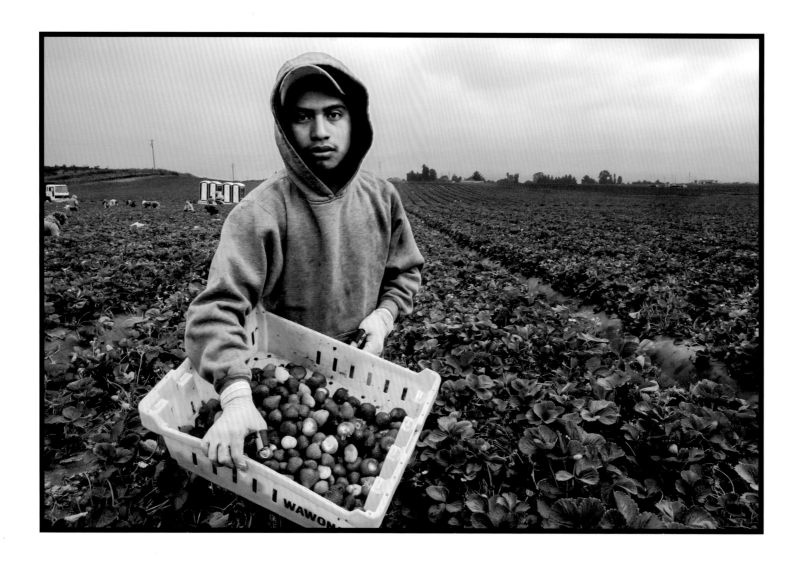

217
Nipomo, CA. Salomón Sarita Sánchez picks strawberries in a crew of Mixtec migrants from Oaxaca.

217
Salomón Sarita Sánchez recoge fresas en una cuadrilla de migrantes mixtecos de Oaxaca.

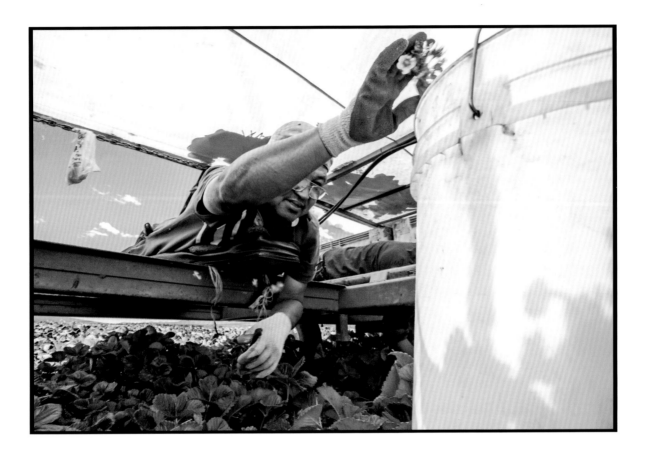

218

Macdoel, CA. Mexican farm workers pick the flowers, fruit, and runners off strawberry plants in a field belonging to Lassen Canyon Nursery. The plants will later be unearthed, their roots trimmed, and then shipped to commercial strawberry growers around the world. Workers lie on padded benches in a machine pulled by a tractor. They are very close to the plants, and accurately pick off the flowers and fruit. The job requires skill, and some workers have been doing this for many years. They work for the grower for six or seven months from the spring to the fall, and then leave to find work elsewhere.

218

Trabajadores agrícolas mexicanos recogen las flores, fruta y guías de las plantas de fresa en un campo de la Lassen Canyon Nursery. Después se desentierran las plantas, las raíces se recortan, y son enviadas a los productores de fresa comercial en todo el mundo. Los trabajadores se recuestan en bancos acolchados en una máquina jalada por un tractor., están muy cerca de las plantas y recogen con precisión las flores y la fruta. El trabajo requiere habilidad y algunos lo han realizado durante muchos años. Trabajan para el productor durante seis o siete meses a partir de la primavera y hasta el otoño, y luego buscan trabajo en otros lugares.

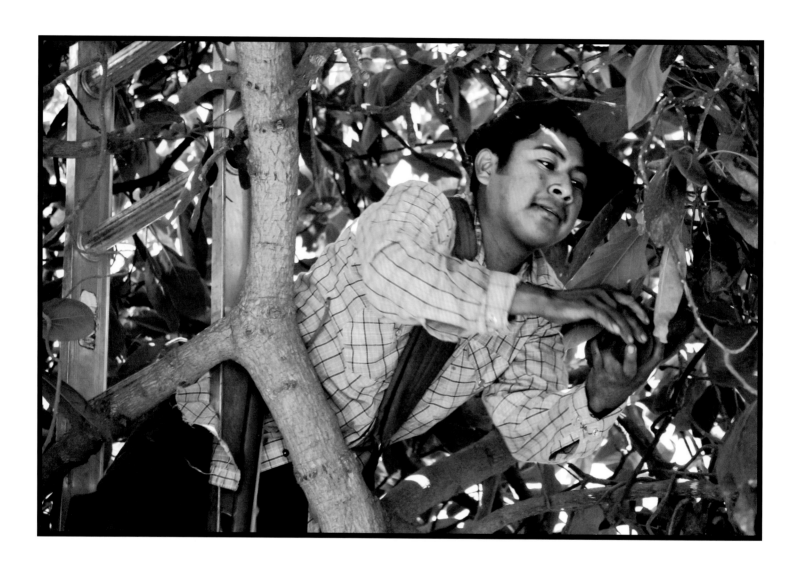

220
Goleta, CA. A young Mixtec farm worker from Guerrero picks avocados on the Parks ranch, located on the coast near Santa Barbara.

220
Un joven campesino mixteco de Guerrero recoge aguacates en el rancho de Parques, localizado en la costa cercana a Santa Barbara.

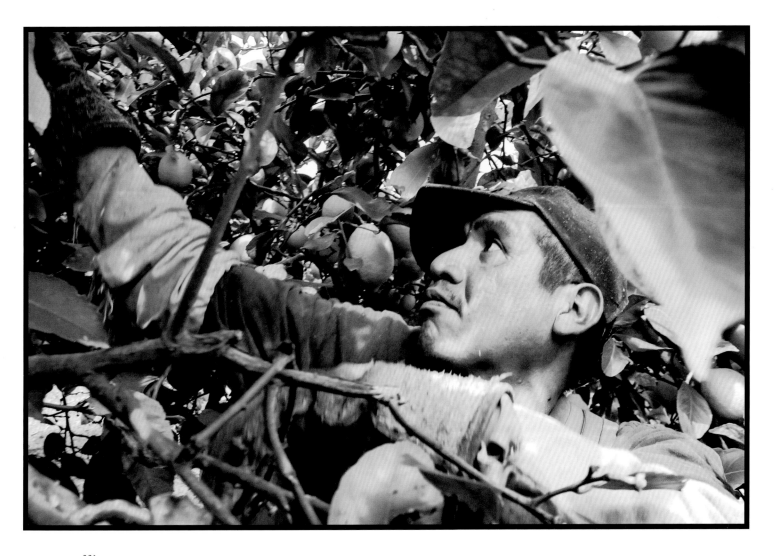

221
Santa Paula, CA. Heriberto Ramírez, a Purépecha picker, works in a crew of Purépecha *limoneros* from Turiquaro, a town in Michoacán, and indigenous Náhuatl migrants from San Marcos, in Guerrero. Workers wear thick gloves and canvas sleeves to protect themselves from the trees' thorns.

221
Heriberto Ramírez, un recolector purépecha, trabaja en una cuadrilla de limoneros purépechas de Turiquaro, un pueblo en Michoacán, y con migrantes indígenas nahuas de San Marcos en Guerrero. Los trabajadores usan guantes gruesos y mangas de lona para protegerse de las espinas de los árboles.

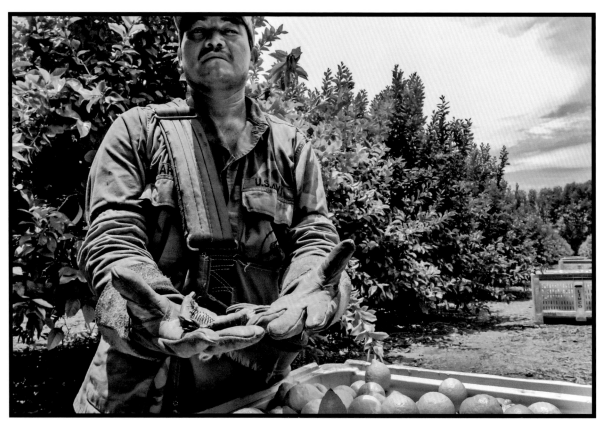

222

Santa Paula, CA. Ervino Mateo, a Purépecha lemon picker. "My cousin belongs to La Nación Purépecha," he says. "It's a grass roots effort that came because of many injustices. I think it's safe to say that we're seen as an enemy of the government. We've even had great leaders killed. Our organization, La Nación Purépecha, has taught us that we are all equal, have basic rights, and should be respected. We brought our daughter when she was six years old and only spoke Purépecha. She hasn't forgotten it, but now also speaks Spanish, English and is learning other languages. Our children will do what we couldn't. They'll know how to speak English and defend themselves and go to school wherever they want. We should be proud of our origin and encourage them to learn new things."

222

Ervino Mateo, un recolector purépecha de limón. "Mi prima pertenece a la Nación Purépecha", comenta. "Es un esfuerzo para tener una organización de base, es resultado de muchas injusticias. Creo que es correcto decir que somos vistos como un enemigo del gobierno, incluso han asesinado a grandes líderes. Nuestra organización, la Nación Purépecha, nos ha enseñado que todos somos iguales, que tenemos derechos básicos que deben ser respetados. Trajimos a nuestra hija cuando ella tenía seis años y sólo hablaba purépecha, ella no lo ha olvidado, pero ahora también habla español e inglés y está aprendiendo otros idiomas. Nuestros hijos van a hacer lo que nosotros no pudimos hacer, aprenderán a hablar inglés, a defenderse e irán a la escuela que ellos quieran. Debemos estar orgullosos de nuestro origen y alentarlos a aprender cosas nuevas".

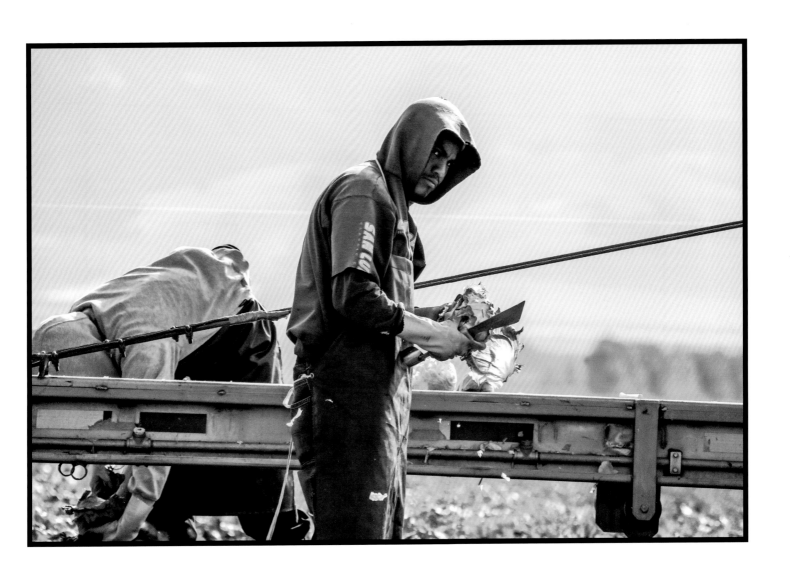

223
Greenfield, CA. After cutting the head of lettuce with a knife, a worker places it on the conveyor belt of the lettuce machine.

223
Después de cortar la cabeza de la lechuga con un cuchillo, un trabajador la coloca sobre la cinta transportadora de la máquina de lechuga.

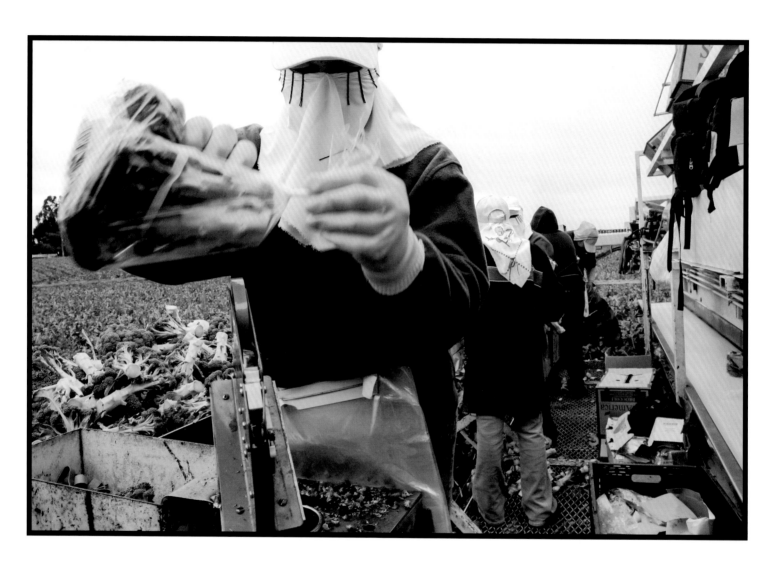

224

Chualar, CA. On top of a broccoli machine pulled behind a tractor, women pack the heads of broccoli cut by the men working below. They wear bandannas around their faces to protect them from breathing dust, and as a shield from the sun.

224

Encima de una máquina de brócoli jalada por un tractor, las mujeres empacan las cabezas de brócoli que los hombres van cortando abajo. Usan pañuelos alrededor de la cara para protegerse del polvo y el sol.

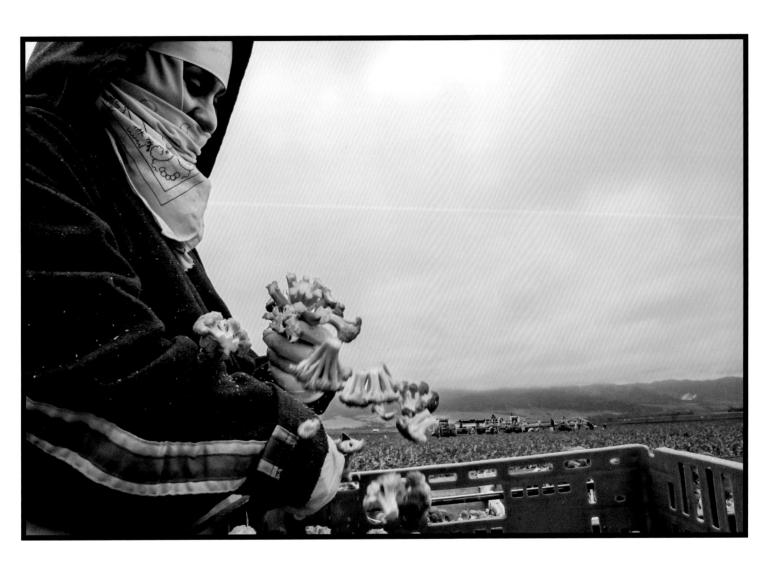

225
Chualar, CA. A woman working on top of the broccoli machine cuts a head of broccoli into florettes with one stroke of her knife they fall neatly into the bin below, a skill acquired with years of practice.

225
Una mujer trabajando encima de la máquina de brócoli corta una cabeza de brócoli en ramilletes con un solo golpe de su cuchillo, los cuales caen perfectamente en la bandeja, una habilidad adquirida con años de práctica.

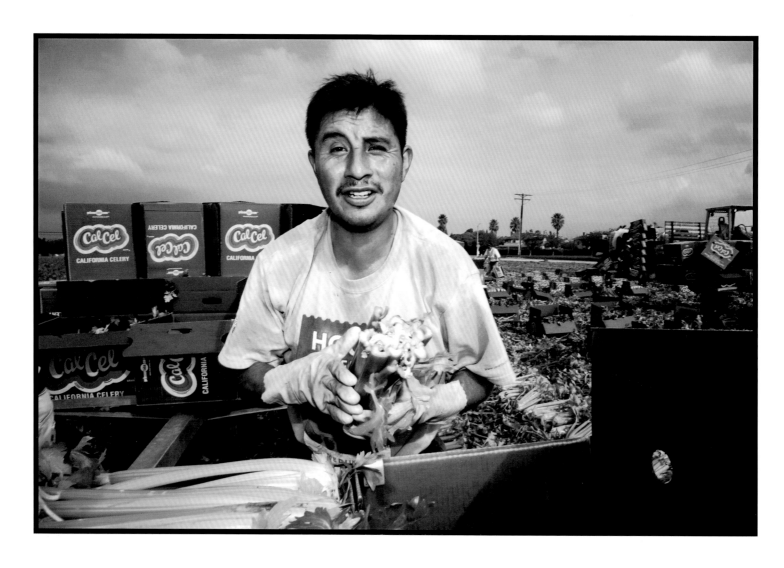

226
Oxnard, CA. A worker packs bunches of celery into boxes in an Oxnard field for Hiji Brothers. In the 1970s, workers joined the United Farm Workers, but they no longer have a union contract.

226
Un trabajador empaqueta manojos de apio en cajas en un campo de Oxnard para la Hiji Brothers. En la década de 1970, los trabajadores se unieron a la United Farm Workers, pero actualmente ya no tienen un contrato sindical.

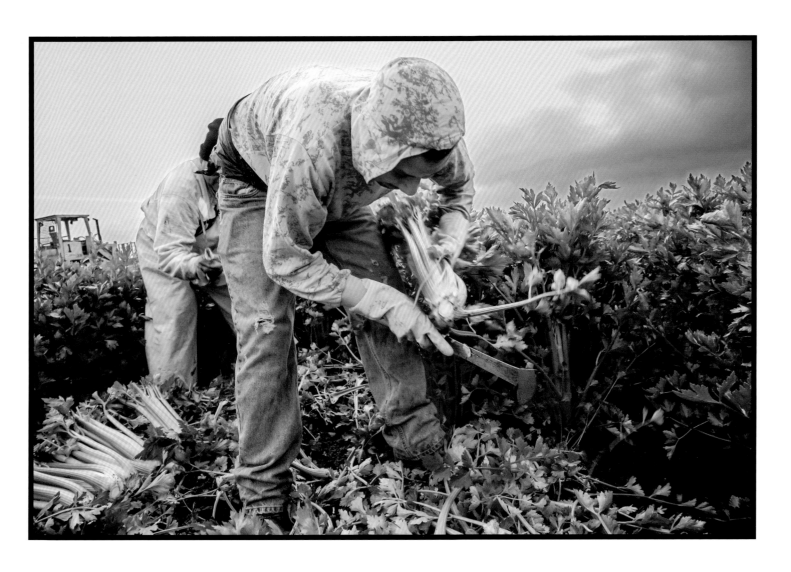

227

Oxnard, CA. Celery cutters work bent over all day, working as fast as possible on the piece rate. They wear rubber pants and other gear to protect them from the water on the plants, which would otherwise quickly soak their clothes.

227

Los cortadores de apio trabajan agachados todo el día lo más rápido posible, pues les pagan a destajo. Visten pantalones de hule y otro equipo para protegerse del agua en las plantas, pues de otra forma su ropa se humedecería rápidamente.

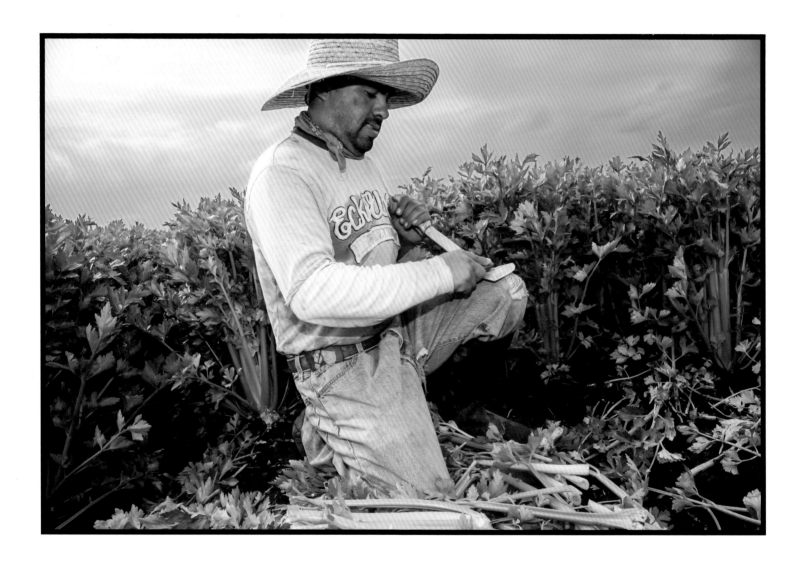

229
Oxnard, CA. A celery cutter sharpens his knife. Working with a dull knife is slow, and on the piece rate a crew wants to work as fast and efficiently as possible.

229
Un cortador de apio afila su cuchillo, uno sin filo demora el trabajo, una cuadrilla a destajo requiere trabajar lo más rápido y eficientemente que sea posible.

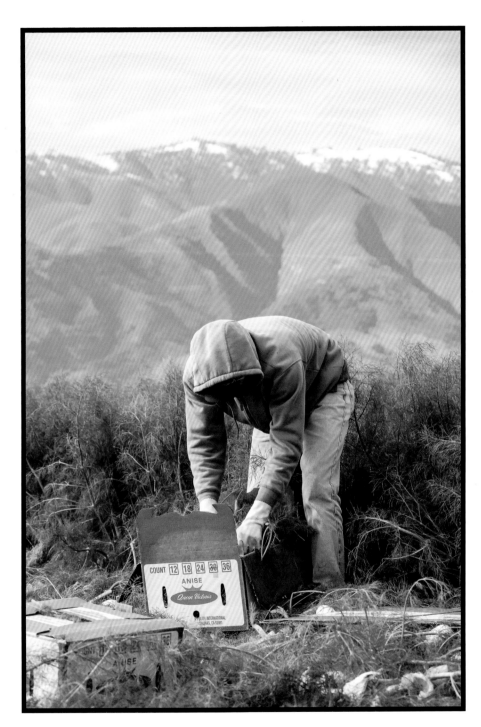

230
Greenfield, CA. In December, it snows on the peaks of the mountains on each side of the Salinas Valley. Bundled against the cold, a worker cuts and packs boxes of anise.

230
En diciembre nieva sobre los picos de las montañas en ambas vertientes del Valle de Salinas. Arropado contra el frío, un trabajador corta y empaca cajas de anís.

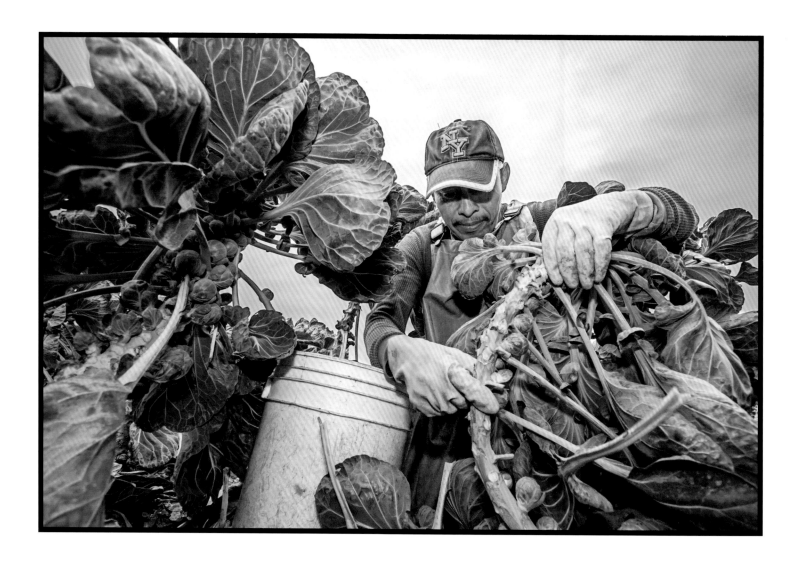

233

Watsonville, CA. A farm workers pulls brussels sprouts from a stalk and tosses them into a bucket. These workers are paid according to the amount of sprouts they harvest.

233

Un trabajador agrícola arranca coles de Bruselas de un tallo y las arroja a una cubeta. A estos trabajadores se les paga de acuerdo a la cantidad de coles que cosechan.

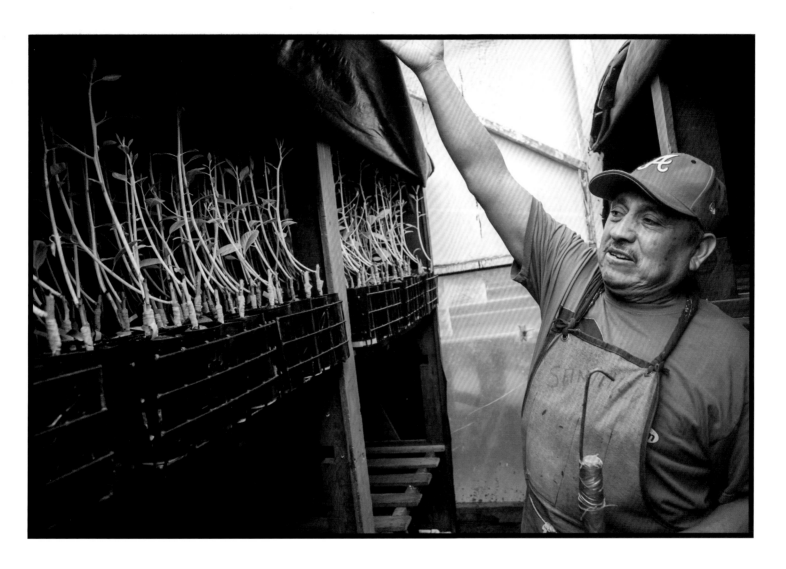

234
Saticoy, CA. José Santillán works in an area where the grafted plants are kept from the light at Brokaw Nursery, which supplies them to orchards all over the world. This is very skilled work, and takes a long time to learn.

234
José Santillán trabaja en una área donde las plantas injertadas crecen afuera de la luz en el Vivero Brokaw, que surte a todos los huertos del mundo. Este es un trabajo muy especializado y requiere mucho tiempo de aprendizaje.

343

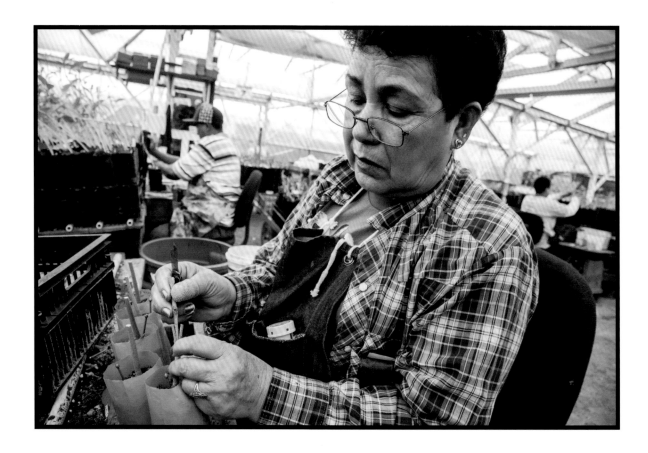

235

Saticoy, CA, Consuelo Méndez worked 40 years grafting tree seedlings at Brokaw Nursery, then retired, but came back to work because Social Security benefits didn't cover her bills. " I consider myself a skilled worker," she says, "I know all aspects of the nursery work, which is a reason why I'm still here. I'm a little of an expert on almost everything. This job is very different from picking strawberries, what I did before coming here." Workers at Brokaw joined the United Farm Workers in the 1970s. They no longer have a union contract, but Méndez' seniority still protected her job.

235

Consuelo Méndez trabajó 40 años injertando brotes de árboles en el Vivero Brokaw, se jubiló, pero volvió a trabajar porque los beneficios del Seguro Social eran insuficientes. "Me considero una trabajadora calificada", comenta, "conozco todos los aspectos del trabajo en viveros, lo que explica por qué todavía estoy aquí, soy como un poco experta en casi todo. Este trabajo es muy diferente a la recolección de fresas, que es algo que hice antes de llegar aquí." En la década de 1970, los trabajadores de Brokaw se unieron a los United Farm Workers. Actualmente ya no tienen un contrato sindical, pero la antigüedad de Méndez aún protege su trabajo.

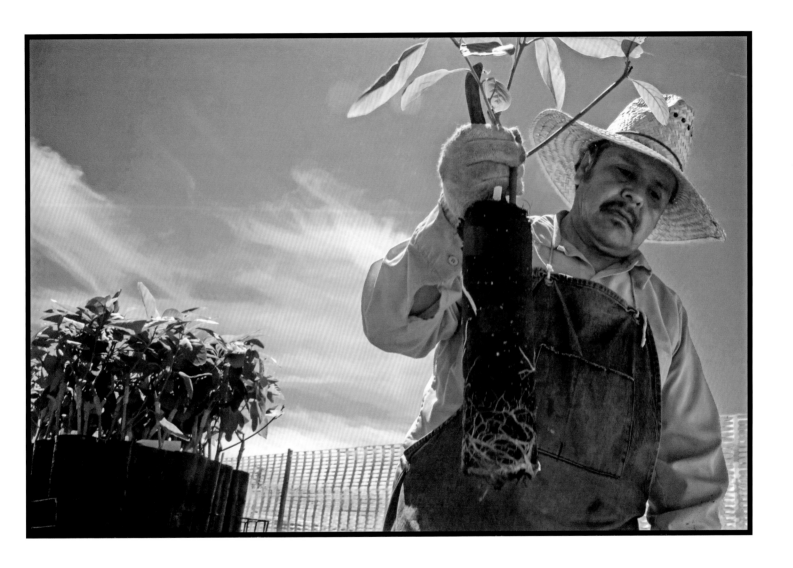

236
Saticoy, CA, Outside the nursery, Pedro Gallegos replants a seedling into the ground. Most workers come from Mexico, and a few from El Salvador.

236
Afuera del vivero, Pedro Gallegos replanta un retoño en la tierra. La mayoría de los trabajadores vienen de México, y unos cuantos de El Salvador.

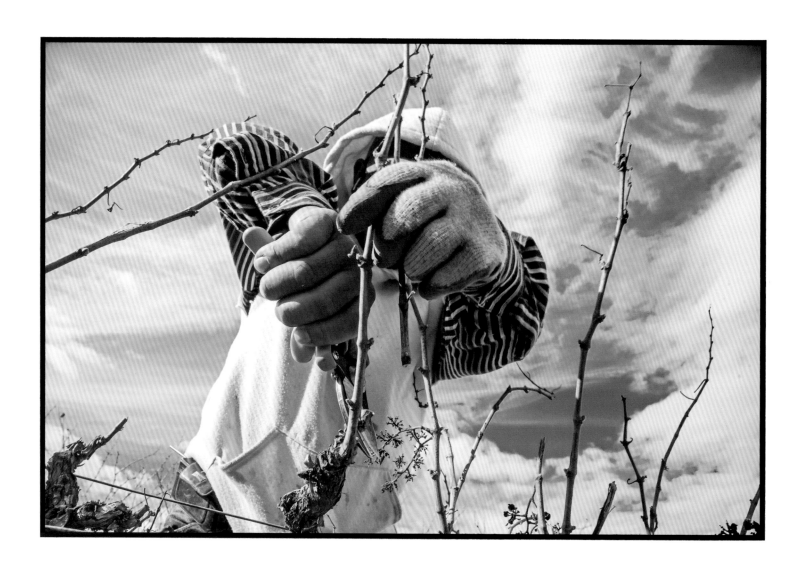

237

Chualar, CA. Anselmo Vidal prunes vines that grow wine grapes. Only one hand has a glove; the one that has to grab the vine. It's harder, he says, to use the clippers wearing a glove.

237

Anselmo Vidal poda la vid que produce las uvas de vino. Sólo utiliza un guante; con el que sostiene la vid. Comenta que es más difícil utilizar las tijeras para podar con un guante puesto.

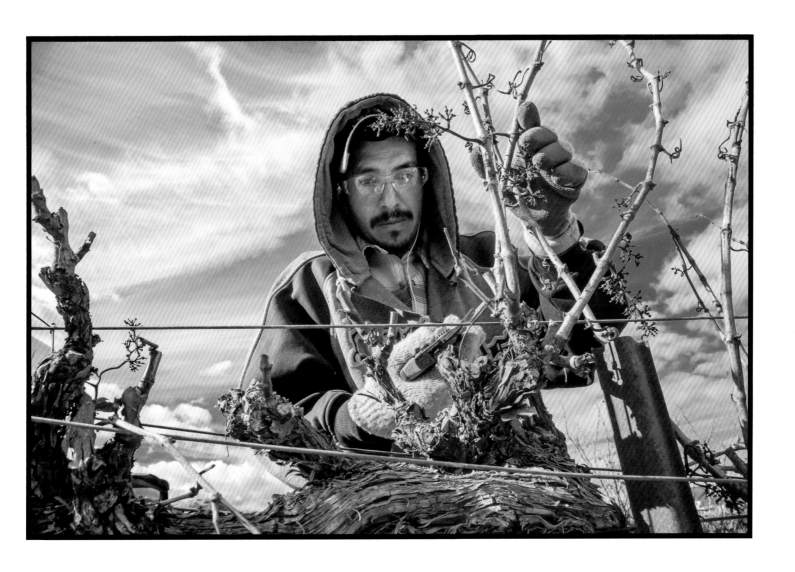

238
Chualar, CA. José Zavala prunes vines in a field in the Salinas Valley.

238
José Zavala poda la vid en un campo en el valle de Salinas.

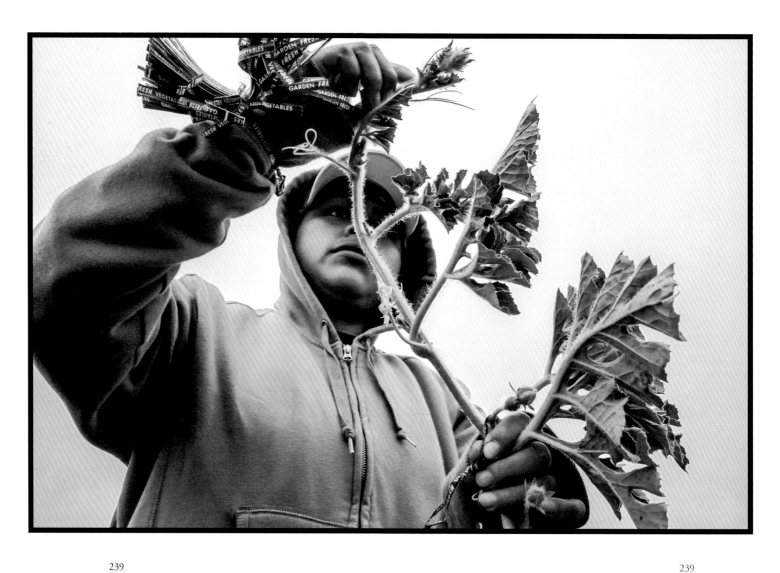

239

Greenfield, CA. Alicia Álvarez, a Zapotec immigrant from Salina Cruz, Oaxaca, separates male and female flowers on watermelon plants to ensure the plants produce seeds. She has to do this quickly, since she's paid by piece rate, and it takes experience to tell the male and female flowers apart.

239

Alicia Álvarez, una inmigrante zapoteca de Salina Cruz, Oaxaca, separa las flores masculinas y femeninas de las plantas de sandía para asegurar que las plantas produzcan semillas. Ella tiene que hacer esto de manera rápida, pues le pagan a destajo y se necesita experiencia para distinguir entre las flores masculinas y las femeninas.

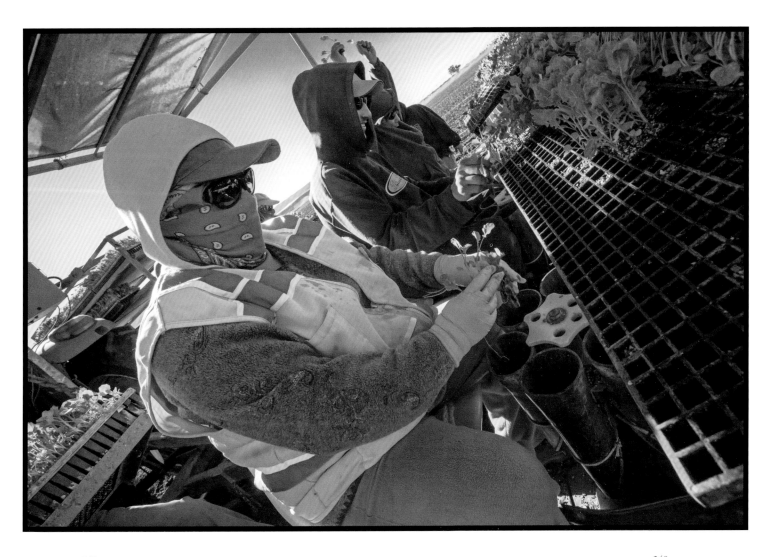

240
Santa Maria, CA. Immigrant farm workers plant broccoli seedlings on a machine pulled through a field by a tractor. As it moves down the row, the worker takes a seedling from the tray and drops it into the tubes between her legs, the machine then inserts it into the dirt.

240
Trabajadores agrícolas inmigrantes plantan brotes de brócoli sobre una máquina arrastrada a través de un campo por un tractor. A medida que la máquina avanza por el surco, el trabajador toma un retoño de la bandeja y la deja caer de los tubos que están entre sus piernas, la máquina inserta el retoño en la tierra.

349

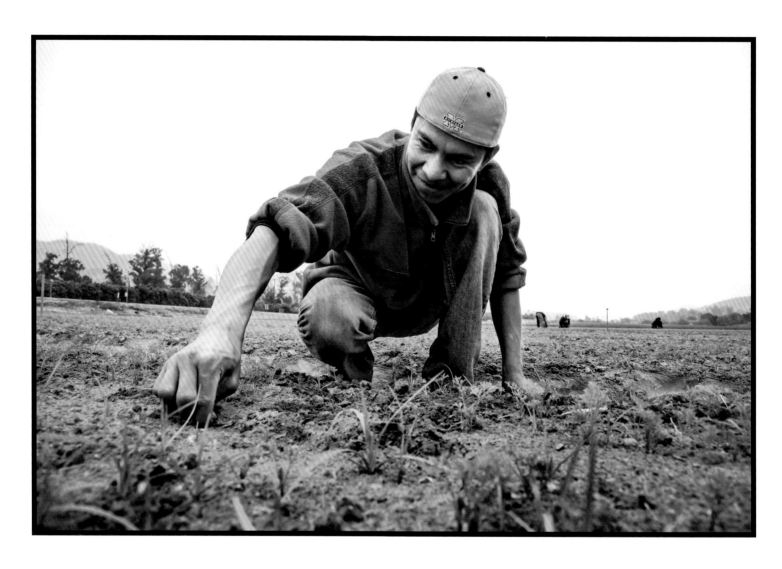

241
Fillmore, CA. José Flores, a Mixtec migrant from Mihuatlán, in Oaxaca, picks weeds by hand in a carrot field. This kind of hand labor, which requires him to work bent over and squatting all day, is illegal in most fields in California.

241
José Flores, un migrante mixteco de Mihuatlán, en Oaxaca, recoge a mano las malas hierbas en un campo de zanahorias. Este tipo de trabajo manual, que lo obliga a trabajar agachado y en cuclillas durante todo el día, es ilegal en la mayoría de los campos en California.

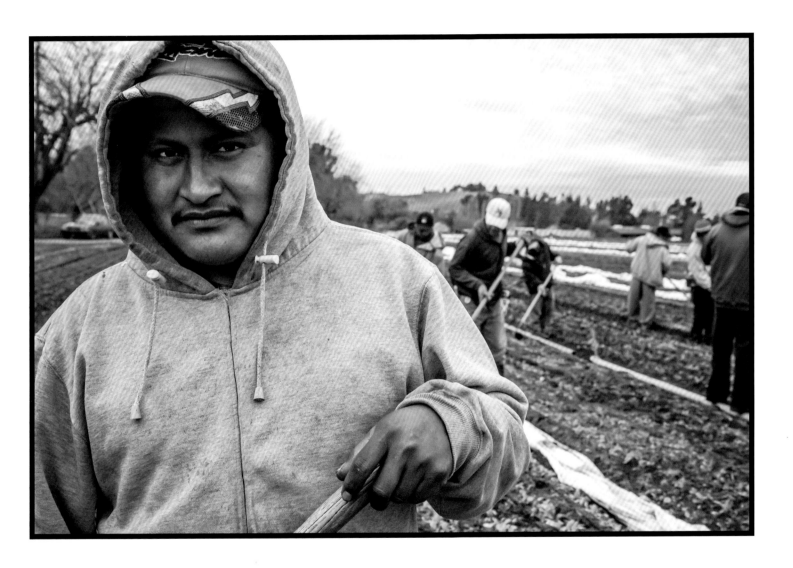

242
Hollister, CA. Porfirio Martínez is a leader of the Triqui migrant community in Hollister. He thins radish plants in a field near San Juan Bautista, in a crew made up of other Triqui workers.

242
Porfirio Martínez es un líder de la comunidad de migrantes triquis en Hollister. Adelgaza plantas de rábano en un campo cerca de San Juan Bautista, en una cuadrilla integrada por otros trabajadores triquis.

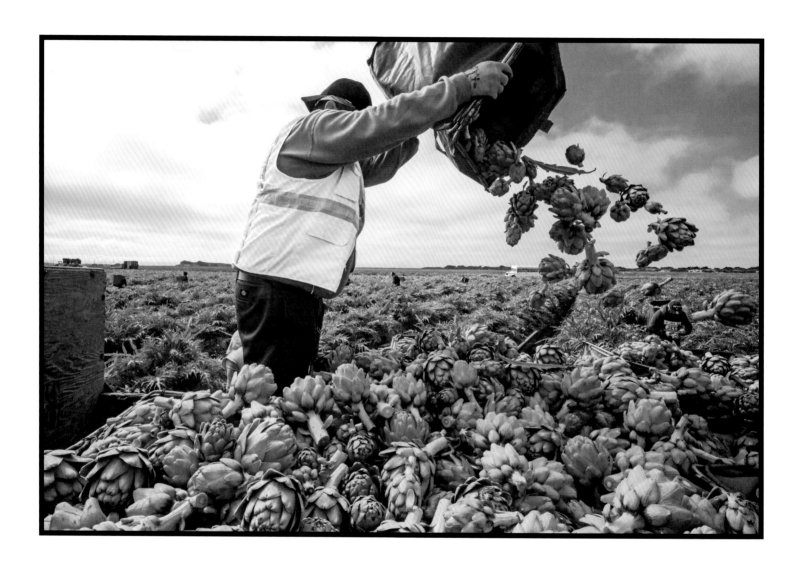

243
Castroville, CA. The loader in a crew of artichoke harvesters stands on a truck bed, he empties the bags of artichokes brought to him by the pickers into bins on the trailer.

243
El cargador en una cuadrilla de cosechadores de alcachofa se para sobre la caja del camión, vacía las bolsas de alcachofas que le llevan los cosechadores a los contenedores del camión.

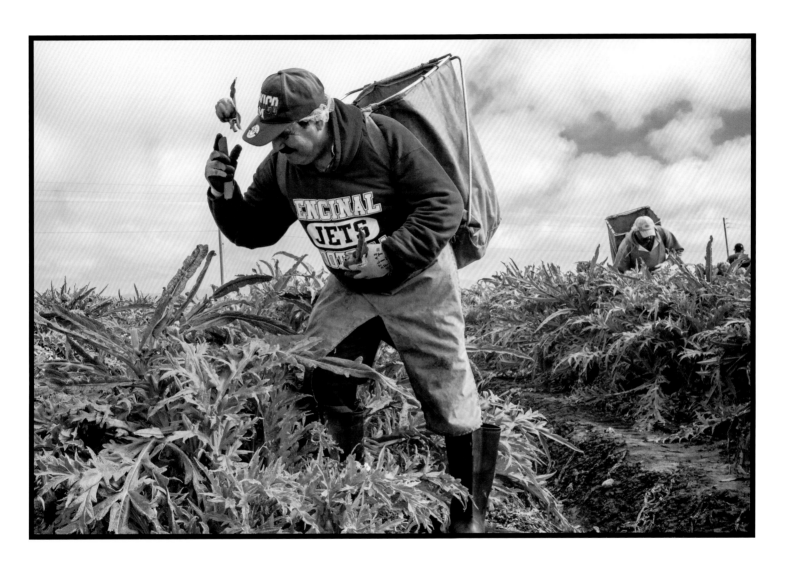

244
Castroville, CA. A farm worker harvests artichokes for Sea Mist Farms, a division of Ocean Mist Farms, one of the world's largest artichoke growers.

244
Un trabajador agrícola cosecha alcachofas para Sea Mist Farms, una sucursal de Ocean Mist Farms, uno de los mayores productores de alcachofa en el mundo.

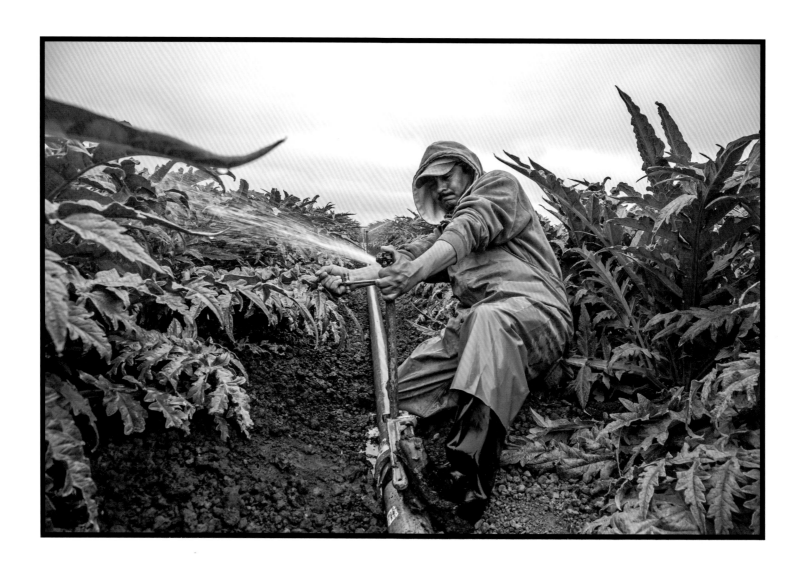

245
Castroville, CA. Claudio García is an irrigator working for Sea Mist Farms. He moves and repairs the pipes and sprinklers that water the artichokes.

245
Claudio García trabaja regando alcachofas para Sea Mist Farms. Desplaza y repara las tuberías y aspersores que riegan las alcachofas.

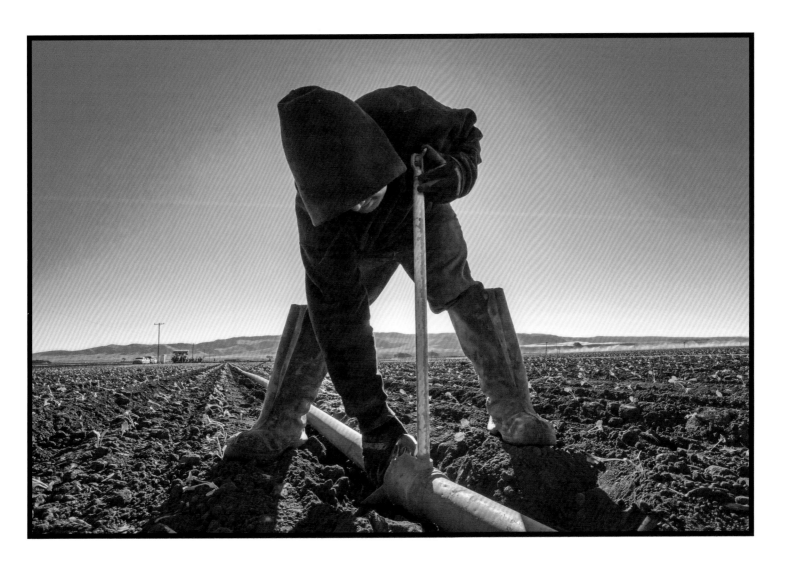

246
Guadalupe, CA. An irrigator sets out pipes and sprayers to irrigate a field of young broccoli seedlings.

246
Un regador coloca tuberías y aspersores para el riego de un campo de retoños de brócoli.

355

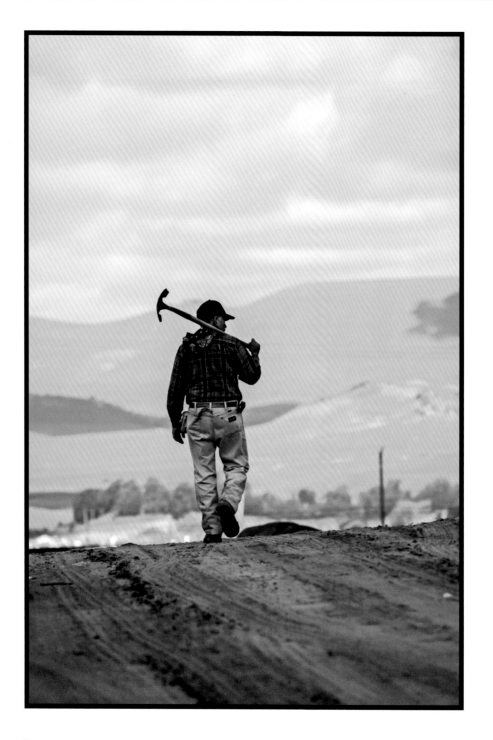

247
Santa Maria, CA. An
irrigator walks beside a
strawberry field.

247
Un regador camina junto a
un campo de fresas.

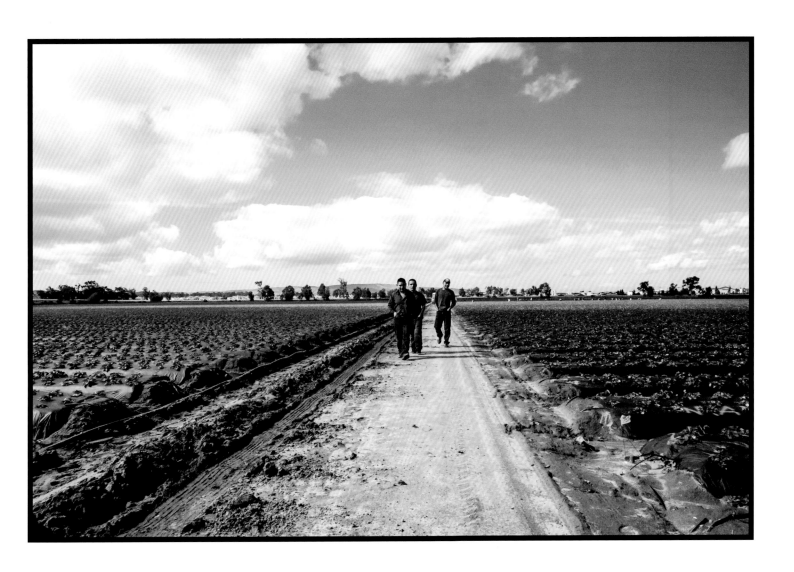

248
Santa Maria, CA. Three Zapotec farmworkers from Santa María Sola, in Oaxaca, walk out of a field. They asked the foreman of a crew picking strawberries if there was any work for them, but they didn't get hired.

248
Tres trabajadores agrícolas zapotecos de Santa María Sola, en Oaxaca, salen de un campo. Preguntaron al capataz de una cuadrilla que recoge fresas si había trabajo para ellos, pero no los contrataron.

Fabián Calderón

In Camps and Under Trees. Sonoma and Corning

En campos o bajo los árboles. Sonoma y Corning

With Papers or Without, the Same Life in a Labor Camp
José Cuevas, Rodrigo Ibarra and Antonio Pérez tell their stories

On a ranch north of the Bay Area, several dozen men live in a labor camp. When there's work, they pick apples and grapes or prune trees and vines, in the past, the ranch's workers were mostly undocumented. In the last several years, however, the owner has begun bringing workers from Mexico under the H2-A guest worker program.

While there are differences in the experiences of people without papers and guest workers, most basic aspects of life are the same. They share a labor camp culture that is similar to that of the army—lots of single men in the same place—. They wait for work, they fantasize about women, and the people in the community around them. But they really don't know anyone else outside the camp's small world.

Poverty in Mexico forces people to leave to support their families. Living in the camp, workers do the same jobs out in the fields, although work is harder to find this year. They miss their families and homes. And that home, as they see it, is in Mexico, they don't feel part of the community that surrounds them in the U.S.

A residence visa, that would allow them to bring their families, and perhaps eventually to become integrated into the community, is not available. Their only alternatives are what they call "walking through the mountains," or signing up as a guest worker. In addition, as one man points out, because farmers are in the U.S. during planting season, the fields they'd normally cultivate at home go unplanted.

José Cuevas

I'm 38 years old, and I come from León, Guanajuato, where there are a lot of factories making shoes. I spent 10 years working in those factories as a cutter. If you work a 10-hour day, you can make 1 100 pesos (about 100) a week. That's not enough to support a family, even there. And I have three kids, who are still living there with my wife.

I came to the U.S. because of the economic pressure of trying to provide for them. I wanted them to get an education, and just eat well, so they'd be healthy. We all felt terrible when I decided to come here nine years ago. The kids were little; they didn't really understand, but when they got older, they'd ask me why I had to be gone so long.

Con o sin papeles, la vida es la misma en el campo de trabajo
José Cuevas, Rodrigo Ibarra y Antonio Pérez cuentan su historia

En un rancho al norte de la zona de la Bahía, varias docenas de hombres viven en un campamento de trabajo y cuando hay, recogen manzanas y uvas o podan los árboles y los viñedos. En el pasado, los trabajadores del rancho eran en su mayoría indocumentados, sin embargo, en los últimos años el propietario del rancho ha comenzado a contratar más trabajadores mexicanos, bajo el programa H2-A de trabajadores temporales.

Si bien existen diferencias en las experiencias de las personas sin documentos y los trabajadores temporales, la mayoría de los aspectos básicos de la vida son los mismos. Comparten una cultura del campamento de trabajo que es similar a la del ejército –muchos hombres solteros en el mismo lugar. Quieren trabajo. Tienen fantasías sobre las mujeres y las personas de la comunidad a su alrededor–. Pero en realidad no conocen a nadie fuera del pequeño mundo del campamento en el que viven.

La pobreza en México obliga a la gente a migrar para mantener a sus familias. Viviendo en el campamento, los trabajadores realizan la misma actividad que afuera en los campos, aunque en fechas recientes es más difícil encontrar trabajo. Extrañan a sus familias y hogares, y ese hogar, como ellos lo entienden, está en México, pues en Estados Unidos no se sienten parte de la comunidad que los rodea.

No pueden obtener la visa de residencia que les permitiría traer a sus familias, y finalmente integrarse a la comunidad. Sus únicas alternativas son lo que ellos llaman "caminar por de las montañas", o anotarse como trabajadores temporales. Además, como uno de ellos señala, los campesinos están en Estados Unidos durante la temporada de siembra, por lo que sus propios campos en casa se quedan sin sembrar.

José Cuevas

Tengo 38 años y vengo de León, Guanajuato donde hay una gran cantidad de fábricas de zapatos. Pasé 10 años trabajando como cortador en esas fábricas, si trabajas una jornada laboral de 10 horas, puedes ganar 1 100 pesos (unos 100 dólares) a la semana. Y eso allá tampoco es suficiente para mantener una familia. Y tengo tres hijos, que siguen viviendo allá con mi esposa.

Vine a Estados Unidos por la presión económica de tratar de darles lo necesario. Quería que tuvieran una educación, y que se alimentaran bien para estar sanos. Todos nos sentimos muy mal cuando decidí venir aquí hace nueve años. Los niños estaban pequeños; y en realidad no lo entendían, cuando crecieron, me preguntaban porque tenía que estar fuera tanto tiempo.

Han pasado cinco años desde que pude regresar a casa. Vine sin papeles, cruzando la

361

It's been five years since I've been able to go home. I came without any papers, just crossing the border in the mountains, when I think about my friends with papers, I wish I'd had the chance. But the truth is, I couldn't come that way.

There always used to be times when you could go back to Mexico, but it's too difficult now. To begin with, it costs about 5 000 dollars to cross the border coming back, and it has become very dangerous, it's not like it was before. If you leave, you're not sure you'll be able to get back, even walking through the mountains.

So I've been trapped here for five years. But I tried to take advantage of it, and not think too much about going back. I work here in the grapes and the apples. I knew about the work here from my wife's brothers. Years ago, a lot of people came here from Leon. Now I'm the only one, lots of those other folks left, and I was the only one who stayed.

This year it's been harder. I've hardly worked on the ranch this year; just a couple of months. I looked for other work, but there wasn't a lot. In January and February I went to the day labor center near here, and got work pruning apple trees. I'm very grateful to them.

Even when there wasn't work on the ranch here, we could work other places and still live

frontera por las montañas. Cuando pienso en mis amigos que tienen papeles desearía haber tenido la oportunidad. Pero la verdad es que no pude venirme con papeles.

Antes siempre había oportunidades para que pudieras regresar a México. Pero ahora es muy difícil. Para empezar, cuesta alrededor de 5 000 dólares cruzar la frontera para regresar. Y la frontera se ha vuelto muy peligrosa. No es como antes. Si regresas, no estás seguro de que podrás volver, incluso caminando por las montañas.

Así que me he quedado atrapado aquí durante cinco años. Pero traté de sacar provecho de eso y no pensar demasiado en volver, trabajo aquí recogiendo uva y manzana. Supe del trabajo por los hermanos de mi esposa. Hace años, mucha gente vino aquí desde León, ahora soy el único. Muchas de esas personas se fueron, y yo fui el único que se quedó.

Este año ha sido más difícil. Casi no he trabajado en el rancho este año –sólo un par de meses–. Busqué otro trabajo, pero no había mucho. En enero y febrero fui al Centro de Jornaleros cerca de aquí, y conseguí trabajo podando árboles de manzana, estoy muy agradecido con ellos.

Aún cuando no había trabajo en el rancho, podíamos trabajar fuera en otros lugares y vivir en el campamento, nunca nos cobraron renta. Cuando tienen trabajo, esperan que

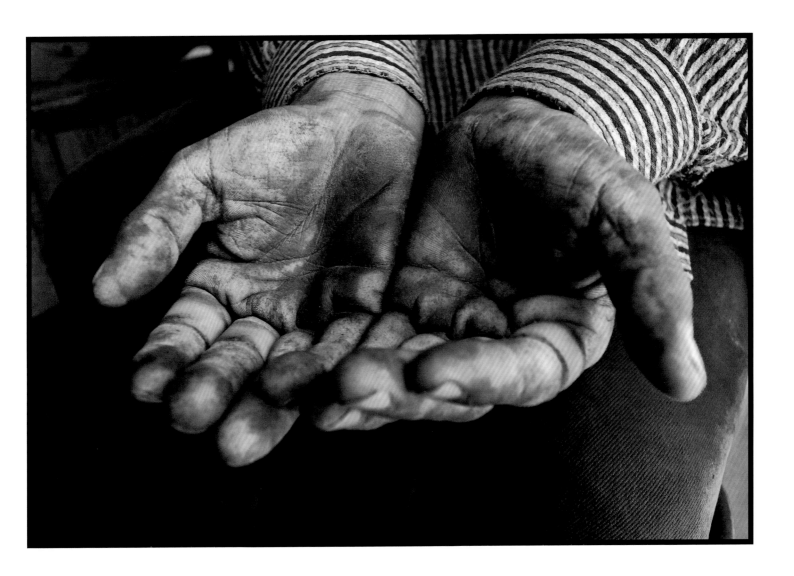

249
Corning, CA. After a day picking olives, the oil and dust cover the hands of Benito Parra. Some won't come off even after washing them.

249
Después de un día recogiendo olivos, el aceite y el polvo cubren las manos de Benito Parra. Algunas manchas no se quitan, incluso después de lavarlas.

in the camp, they never charged us rent. When they have work, they expect you to work for them, you're living in their housing. Some of the jobs are paid by piecerate. When they pay by the hour, it's about 9.85 dollars.

Sometimes, if we're working, we eat meat every day, but when you're not, you eat tortillas and salt. That's the normal thing. Before coming here, when I was living in Mexico, we didn't eat meat very often.

When you're here, you're always thinking about Mexico. This is going to be my last year, I've decided to stay in Mexico, and to try not to think about coming here anymore. I've put some money into a house and a little land. I'll go back to work in those shoe factories. I still know how to do all the work there. We'll suffer economically, but I hope we'll be OK. Who knows?

Here everything is just work. It's all very serious, Mexico feels more free. Living here, it's not your country.

My oldest son is studying psychology, and will go to the university in León. He has a good future because he studies, and I support him. I hope for a good life for my other kids too, and that they'll have a future in Mexico, I don't want them to leave. With more education, I have faith they won't have to.

uno trabaje para ellos, uno vive en sus viviendas. Algunos de los trabajos se pagan a destajo, pero cuando se paga por hora, son 9.85 dólares.

A veces, si estamos trabajando comemos carne todos los días, pero cuando no, comes tortillas y sal, esa es la dieta normal. Antes de venir aquí, cuando yo vivía en México, no comíamos carne muy seguido.

Cuando estás aquí, siempre piensas en México. Este va a ser mi último año, he decidido quedarme en México, y trato de pensar en no regresar aquí nunca más. Compré una pequeña casa y un pequeño terreno. Voy a regresar a trabajar en las fábricas de zapatos, todavía sé cómo hacer el trabajo. Vamos a sufrir económicamente, pero espero que nos vaya bien. ¿Quién sabe?

Aquí todo es sólo trabajar, todo es muy serio. En México uno se siente más libre. Viviendo aquí, no es tu país.

Mi hijo mayor estudia psicología, e irá a la universidad en León. Él tendrá un buen futuro porque estudia, y yo lo apoyo. También deseo una buena vida para mis otros hijos, y espero que tengan un futuro en México, no quiero que se vayan. Teniendo sus estudios, ojalá que no tengan que hacerlo.

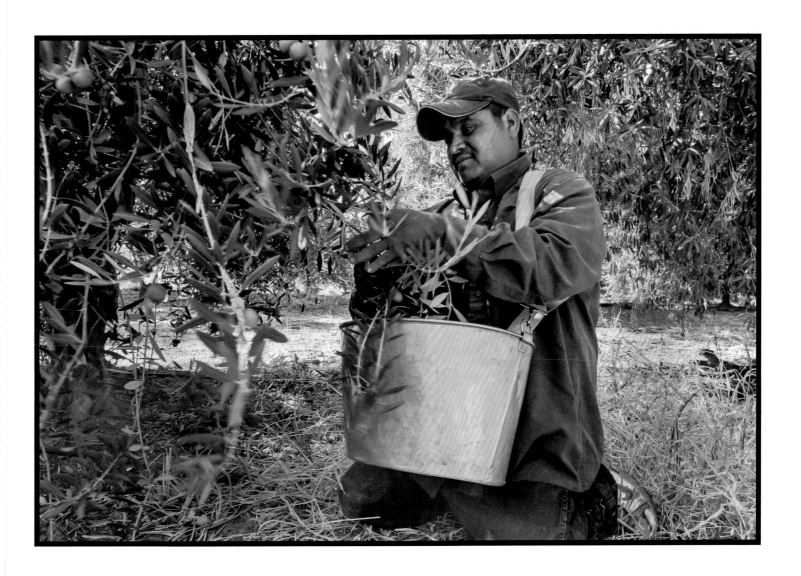

249a
Corning CA. Moisés Hernández, an indigenous farm worker from
Yucuquimi, Oaxaca, picks olives.

249a
Moisés Hernández, un trabajador agrícola indígena de Yucuquimi,
Oaxaca, recogiendo olivos.

We have to pay our own expenses to get there from our town, they pay for transportation and food from the border to the ranch here. The first two times we came in at Nogales, and this last time through Tijuana.

The foreman takes us to the appointment with the consulate, where they tell you if you've been approved or not. If they don't approve you, you have to go back home. This last time two of us weren't approved. The consulate asked them if they had experience working in the fields, and they'd worked in factories. They said you need two months experience working in the fields to come here.

The visa only lasts for six months, and we're only supposed to work on this ranch. I guess we could work other places, but you'd be breaking the agreement, so it's better not to risk it. But we haven't had work here for several weeks.

In the last two years, I really haven't made a lot of money. But the pay is better here. It's easier to save, because you're not spending so much. In six months, you can save what it might take you two years at home.

In my town there aren't any factories, so the work is all in the fields, but there's not much work there. Some weeks you work three days, and others where you don't work at all. The economy is

Los jefes aquí en el rancho hicieron los trámites para la visa. Después, el capataz se reunió con nosotros en la frontera. Tuvimos que pagar nuestro pasaje para viajar desde nuestro pueblo. Ellos pagan el transporte y la alimentación desde la frontera hasta el rancho. Las dos primeras veces llegamos a Nogales, y esta última vez venimos por Tijuana.

El capataz nos lleva a la cita con el Consulado, ahí te dicen si tu visa ha sido aprobada o no. Si no te aprueban, tienes que regresarte. Esta última vez, rechazaron a dos personas. El consulado les preguntó si tenían experiencia trabajando en los campos, pero ellos lo habían hecho en fábricas. Les dijeron que se necesitan dos meses de experiencia en el campo para venir aquí.

La visa sólo es por seis meses, y se supone que sólo debemos trabajar en este rancho. Podríamos trabajar en otros lugares, pero violaríamos el acuerdo, así que es mejor no arriesgarse. Sin embargo, durante varias semanas no hemos tenido trabajo aquí.

En los últimos dos años, realmente no he ganado mucho dinero. Pero el salario es mejor aquí y es más fácil ahorrar porque no gastas mucho. En seis meses, puedes ahorrar lo que te tomaría dos años en México.

En mi pueblo no hay fábricas, todo el trabajo es en el campo, pero no hay mucho trabajo. Algunas semanas trabajas tres días, y en otras no

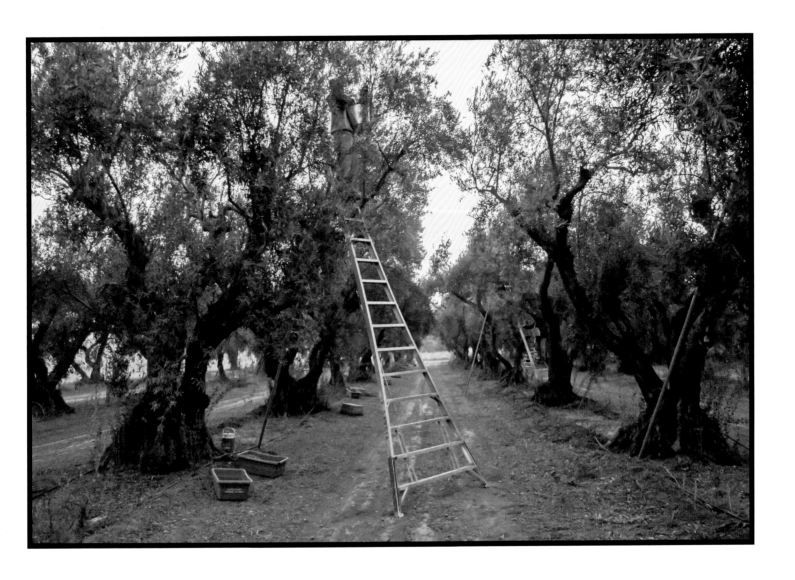

251
Corning, CA. An olive picker on his ladder at daybreak.

251
Un recolector de aceitunas en su escalera al amanecer.

bad all over. Here you can eat meat every day if you want. The way things are in Mexico, you can't buy meat every day.

To me, I just have a temporary life here. I have friend here who invite me to play football, but it's not a real team. I could never join one, because I'm not here during part of the football season. So I just play with friends.

Here, I'm always living against the clock, I'm not here to make a home. That's just the way my life is here, temporary. In reality, my home is my town, Tlazezalco. I wouldn't trade it for any other.

Antonio Pérez

I came here because of the poverty. There's work at home, but just a little. I rent a little land, and plant corn and garbanzos, and raise some animals. But you can't actually live on the money you make farming, It just helps a little.

I'm always working in other jobs, in someone else's fields, or on a hog farm. When I work for someone else, I get paid by the day. When I work for myself, it depends on the price of what I'm able to grow or how much I get for an animal I raise. The corn price has been the same for a while; 70 or 80 pesos. Sometimes you can sell it, but other times you just feed it to the animals.

trabajas. La economía está muy mal. Aquí puedes comer carne todos los días si quieres, pero en México, así como están las cosas, no puedes comprar carne todos los días.

Aquí sólo tengo una vida temporal. Tengo amigos que me invitan a jugar futbol, pero no es un verdadero equipo. Nunca podría unirme a uno porque no estoy aquí durante la mayor parte de la temporada, así que sólo juego con los amigos.

Aquí siempre estoy viviendo a contrarreloj. No estoy aquí para hacer un hogar, así es mi vida aquí, es temporal. En realidad, mi hogar es mi pueblo, Tlazazalca, y no lo cambiaría por ningún otro.

Antonio Pérez

Vine aquí a causa de la pobreza. Sí hay trabajo en casa, pero sólo un poco. Rento un pequeño terreno, siembro maíz y garbanzos, y crío algunos animales, pero realmente no se puede vivir del dinero que ganas de la agricultura. Te ayuda sólo un poco.

Siempre estoy trabajando en otros empleos, en las tierras de otros, o en una granja de cerdos. Cuando trabajo para otra persona, me pagan por día, cuando lo hago por mi cuenta, depende del precio que pueda obtener por mi cosecha, o lo que me paguen por un animal. El precio del maíz ha sido el mismo durante

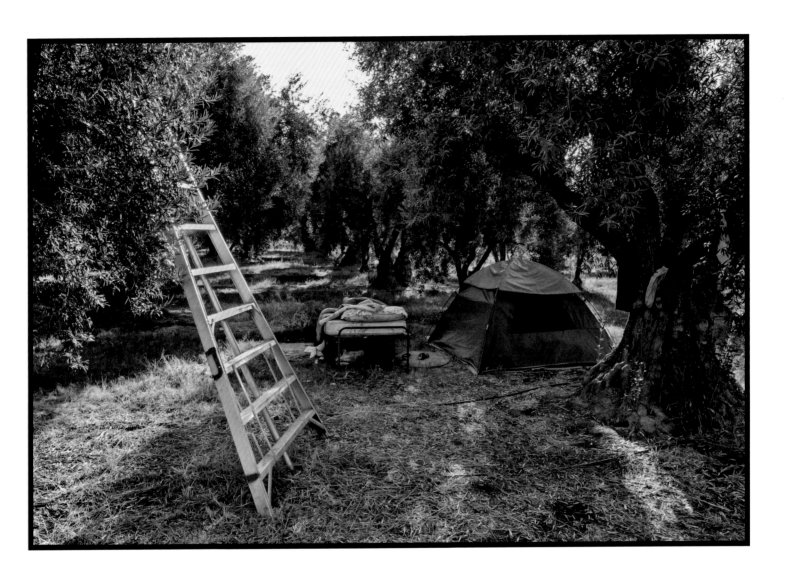

252
Corning, CA. A tent and bed where an olive picker sleeps, under a tree in an olive grove.

252
Una tienda de campaña y una cama donde un recolector de aceitunas duerme, bajo un árbol en un campo de olivos.

There are times when my family can survive this way, but if you have a big family, it doesn't really give you anywhere near enough money.

So my aunt got me to come here as an H2-A. We'll see how it works out, I haven't decided if it's worth it yet. We're not here for that long, but you always want to be with your family.

I'm not planting anything this year either, because I'm here during the planting season.

mucho tiempo; 70 u 80 pesos. A veces lo puedes vender, pero otras veces sólo lo utilizas para alimentar a los animales.

En ocasiones mi familia puede sobrevivir así, pero si tienes una familia grande, en realidad no te alcanza el dinero.

Así que mi tía me trajo aquí con una visa H2-A, vamos a ver cómo funciona. No he pensado todavía si vale la pena, no llevamos aquí tanto tiempo, pero siempre queremos estar con la familia.

Este año tampoco voy a plantar nada, porque estaré aquí durante la temporada de siembra.

253
Sonoma, CA. Saúl Robles prunes a vine for wine grapes. Pruning is one of the few jobs farm workers can get during the winter months, when work is scarce.

253
Saúl Robles poda la vid para las uvas de vino. La poda es uno de los pocos trabajos que los trabajadores agrícolas pueden conseguir durante los meses de invierno, cuando el trabajo es escaso.

373

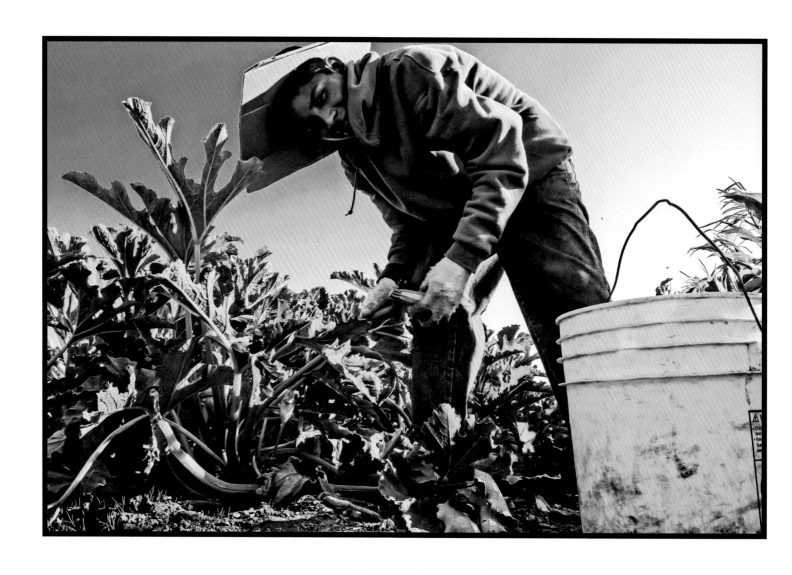

254
Fairfield, CA. Abel Martinez, a Mixtec farm worker from Santiago Juxtlahuaca, Oaxaca, picks zucchini on a farm just outside of Fairfield, on the urban fringe of the San Francisco Bay Area.

254
Abel Martínez, un trabajador agrícola mixteco de Santiago Juxtlahuaca, Oaxaca, recoge calabacín en una granja a las afueras de Fairfield, en la periferia urbana de la bahía de San Francisco.

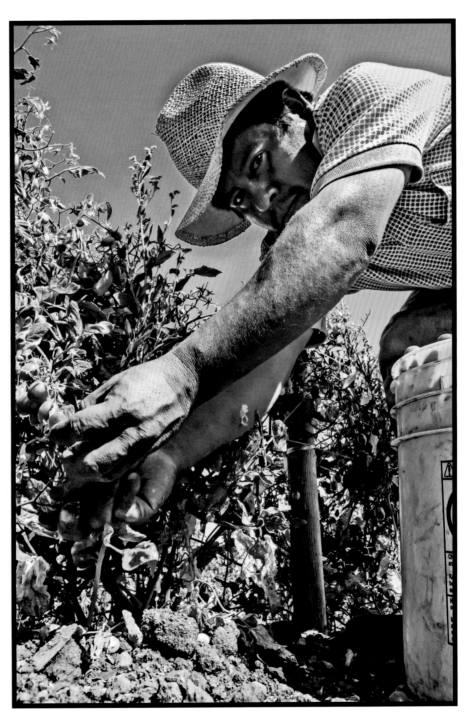

255
Fairfield, CA. Victoriano
Martínez, a Triqui farm
worker from San Juan
Copala, Oaxaca, picks cherry
tomatoes.

255
Victoriano Martínez, un
trabajador agrícola triqui de
San Juan Copala, Oaxaca,
recoge tomates cherry.

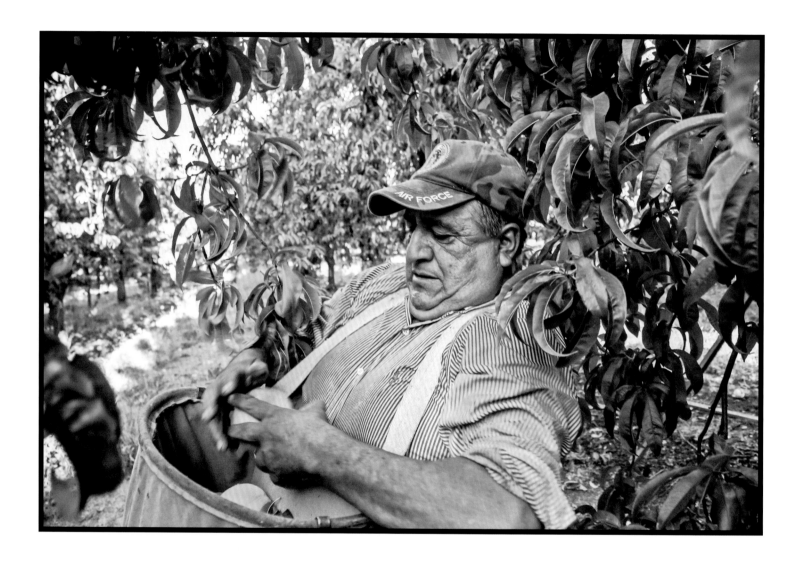

256

Marysville, CA. Felipe Hernández, a Mexican worker, picks peaches in a crew where migrants from Mexico and the Punjab region of India and Pakistan, work together.

256

Felipe Hernández, un trabajador mexicano, recoge duraznos en una cuadrilla donde trabajan juntos migrantes de México, y de la región del Punjab en India y Pakistán.

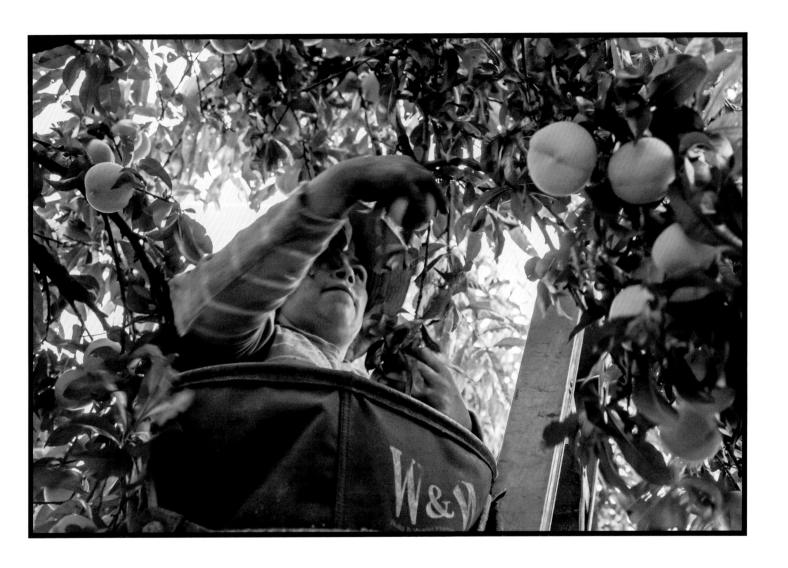

257
Marysville, CA. Verónica Beltrán, a Mexican woman, picking peaches.

257
Verónica Beltrán, una mujer mexicana, recogiendo duraznos.

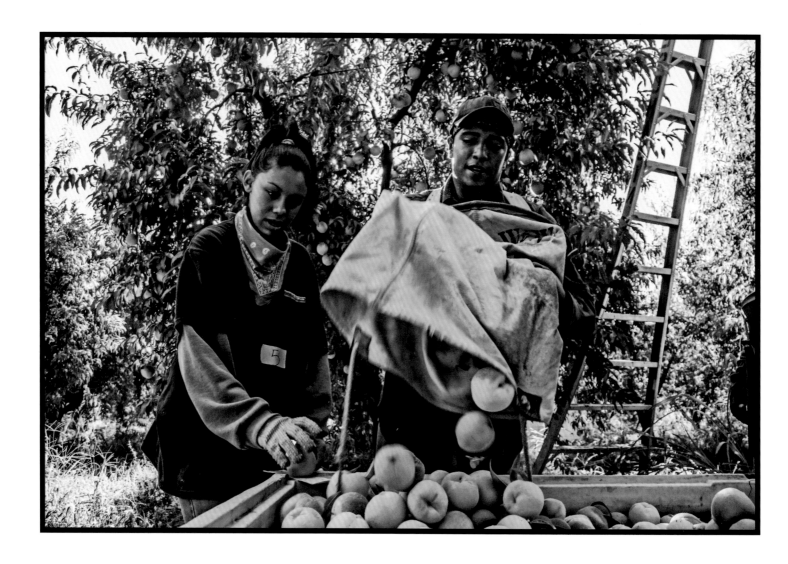

258
Marysville, CA. Angie López sorts peaches as another worker empties his bag into the bin.

258
Angie López selecciona los duraznos mientras otro trabajador vacía su bolsa en el contenedor.

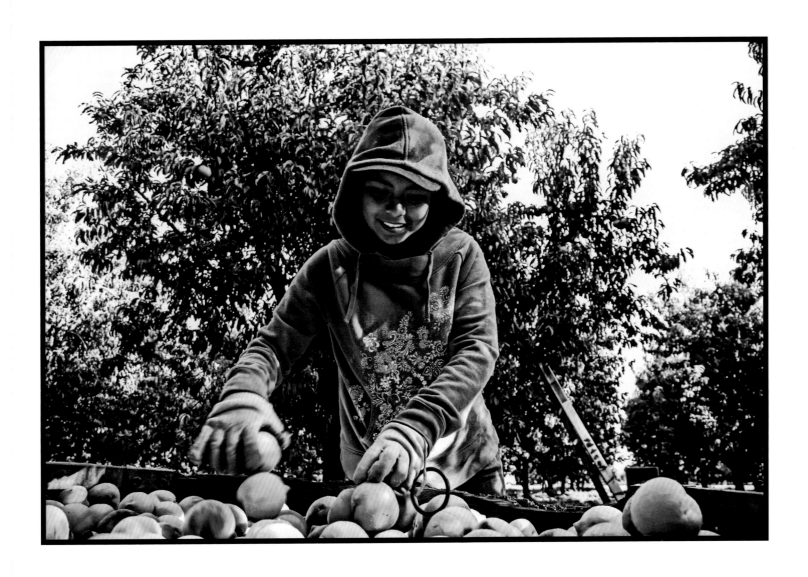

259
Marysville, CA. Jacqueline Hernández sorts peaches, working in the grove with her father, Felipe Hernández.

259
Jacqueline Hernández trabaja seleccionando duraznos en el huerto con su padre, Felipe Hernández.

261a
Marysville, CA. Raj Mahal, a Punjabi/Mexican worker, picks
peaches in a crew of migrant Mexicans and immigrants from the
Punjab region of India and Pakistan.

261a
Raj Mahal, un trabajador mexicano-punjabi, recoge duraznos en
una cuadrilla de migrantes mexicanos e inmigrantes de la región del
Punjab en la India y Pakistán.

262
Yuba City, CA. A boy with his hair wrapped in a topknot at a community potluck in Mahal Plaza, an apartment complex where many Punjabi families live. Many work as farm workers.

262
Un niño usa una patka en una cena comunitaria en Mahal Plaza, un complejo de departamentos donde viven muchas familias Punjabi. Muchos trabajan como trabajadores agrícolas.

262a
Three generations of a Punjabi family at a community potluck in Mahal Plaza.

262a
Tres generaciones de una familia de inmigrantes Punjabi en una cena comunitaria en Mahal Plaza.

263

Windsor, CA. Pedro Álvarez, a farm worker in Windsor, in his
workclothes as he comes home from pruning grapevines. He speaks
Triqui, the language of his hometown Santa Cruz Río Venado, in
Oaxaca, and was one of the first Triqui people to come to the U.S.
to work. "Working in the fields has supported all of us, and made it
possible to bring everyone," he says. His children, however, don't do
farm labor any more. "They went on to study, and now they do other
jobs. None of them work in the fields. But that's still the way my wife
and I put food on the table. There will always be work in the fields for
those who need it, but maybe in the future it will pay better."

263

Pedro Álvarez, un trabajador agrícola en Windsor, viste su ropa de trabajo
al regresar a casa después de trabajar podando la vid. Es hablante de
triqui, la lengua de su pueblo natal, Santa Cruz Río Venado, en Oaxaca,
y uno de los primeros triquis en migrar a Estados Unidos para trabajar.
"Trabajar en los campos nos ha dado para vivir y nos ha permitido traer
a todos", comenta. Sin embargo, sus hijos ya no trabajan en los campos
agrícolas. "Se fueron a estudiar y ahora hacen otros trabajos. Ninguno de
ellos trabaja en los campos. Pero con ese trabajo mi esposa y yo todavía
nos ganamos la vida. Siempre habrá trabajo en los campos para quien lo
necesite, y tal vez en el futuro la paga sea mejor".

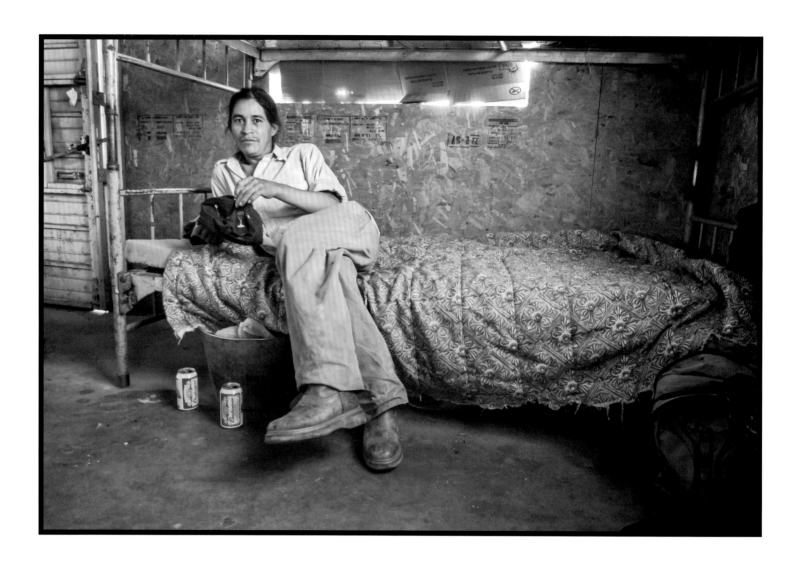

264
Corning, CA. Topacio Comenares, an olive picker from La Guadalajara, rests on his bed in the bunkhouse of the labor camp of Jesús García, a labor contractor.

264
Topacio Comenares, un recolector de aceitunas de La Guadalajara, descansa en su cama en las barracas del campo de trabajo del contratista, Jesús García.

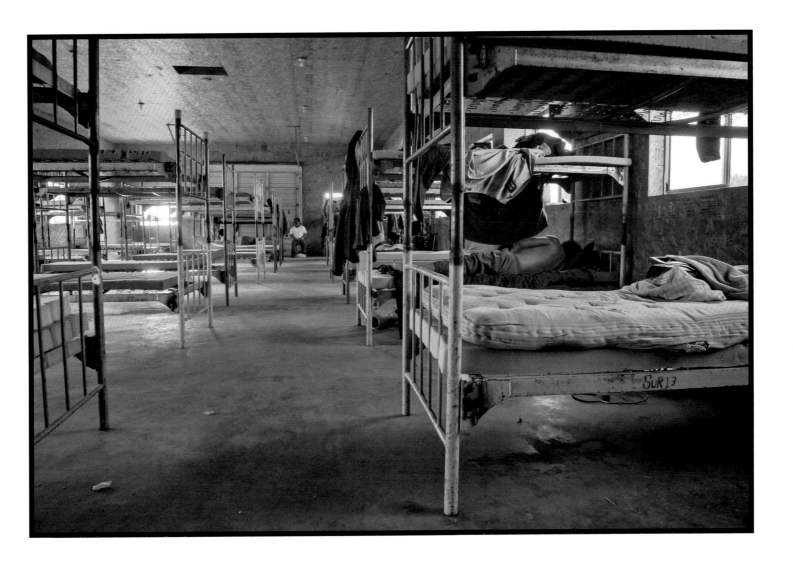

265
Corning, CA. Olive pickers in the bunkhouse of Jesús García. Although it was the middle of the olive harvest in the Sacramento Valley, the camp was only half full.

265
Recolectores de aceituna en las barracas de Jesús García. El campamento estaba medio vacío, a pesar de encontrarse a la mitad del período de cosecha de aceituna en el Valle de Sacramento.

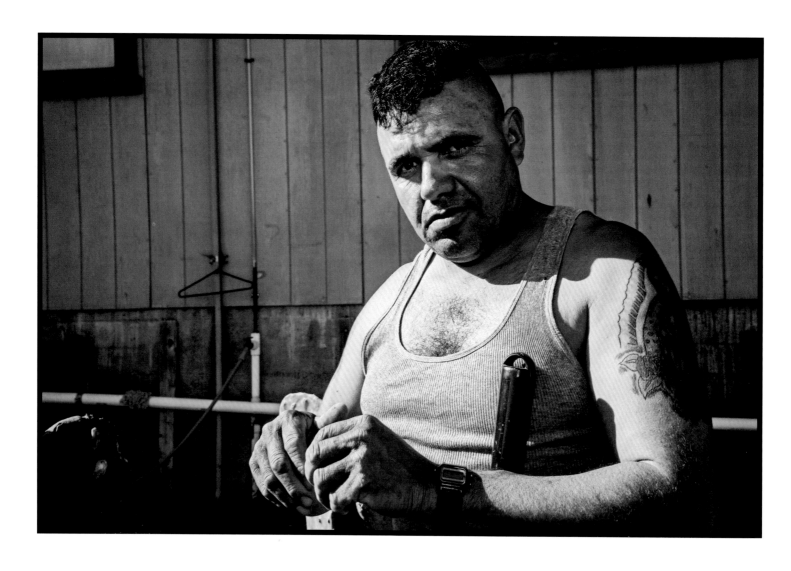

266
Graton, CA. Francisco González, from Jiquilpan, Michoacán, does the maintenence work at the labor camp on the Martinelli ranch.

266
Francisco González de Jiquilpan, Michoacán, realiza el trabajo de mantenimiento en el campo de trabajo del rancho Martinelli.

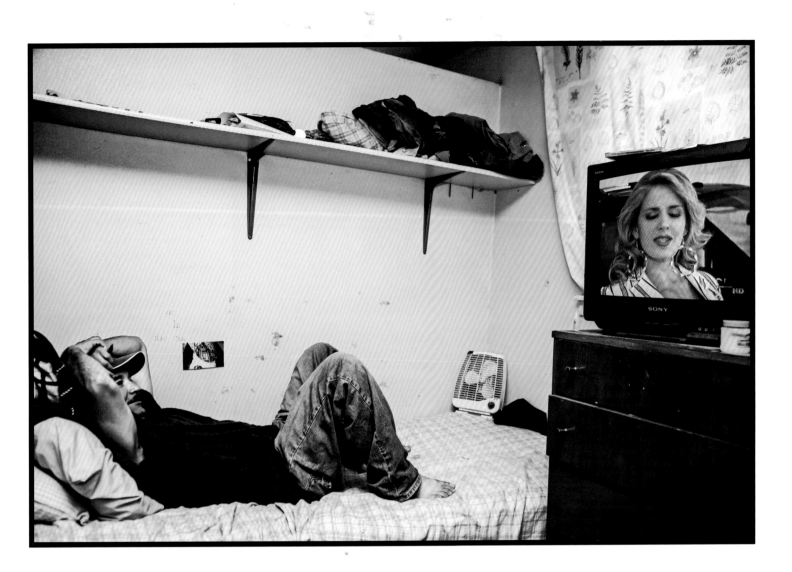

267
Graton, CA. José Cruz, from Jiquilpan, Michoacan, watches TV in his cubicle in the Martinelli labor camp. Cruz is an H2-A guest worker, brought from Mexico under contract for six months. After the work picking grapes and apples is over, he must return to Mexico.

267
José Cruz, de Jiquilpan, Michoacán ve la televisión en su cuarto en el campo de trabajo de Martinelli. José es un trabajador temporal con visa H2-A, viene de México bajo contrato por seis meses. Debe regresar a México al concluir la temporada de recolección de uva y manzana.

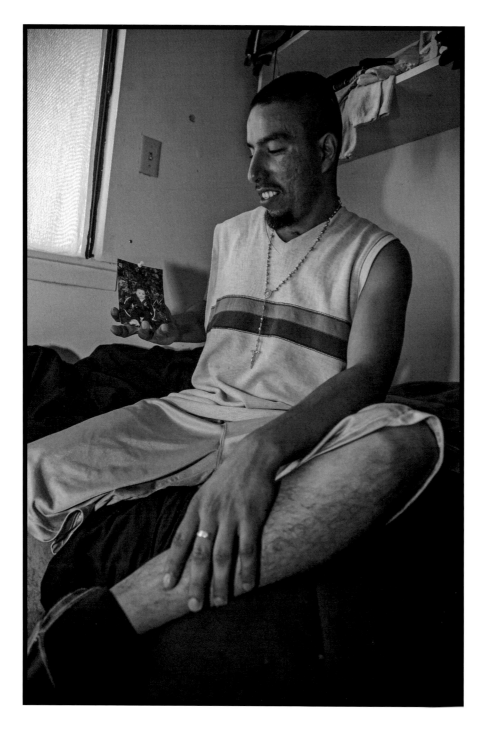

268

Graton, CA. Rafael Cisneros, an H2A guest worker from Tlazazalca, Michoacán, looks at a photograph of his son in his cubicle in the Martinelli labor camp. "I just have a temporary life here," he says. "I have friends here who invite me to play football, but it's not a real team. I could never join one, because I'm not here during part of the football season. Here, I'm always living against the clock. I'm not here to make a home. That's just the way my life is here, temporary. In reality, my home is my town, Tlazezalco. I wouldn't trade it for any other."

268

Rafael Cisneros, un trabajador temporal H2-A de Tlazazalca, Michoacán, observa una fotografía de su hijo en su cuarto en el campo de trabajo de Martinelli. "Aquí sólo tengo una vida temporal", comenta. "Tengo amigos que me invitan a jugar fútbol, pero no es un verdadero equipo. Nunca podría unirme a uno porque no estoy aquí durante la mayor parte de la temporada de fútbol. Aquí siempre estoy viviendo a contrarreloj. No estoy aquí para hacer un hogar. Así es mi vida aquí, temporal. En realidad, mi hogar es mi pueblo Tlazazalca, y no lo cambiaría por ningún otro".

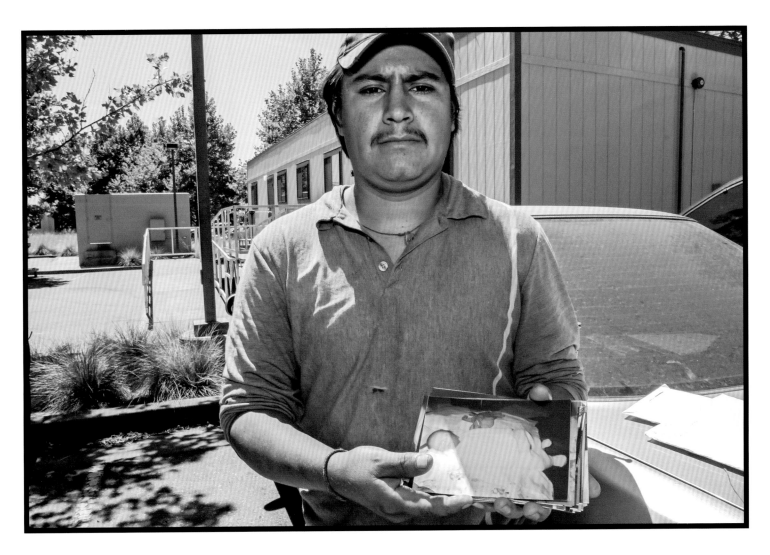

269
Healdsburg, CA. Óscar Eduardo Buenabad Núñez, a Mixtec farm worker, lives in a crowded apartment in Healdsburg, and gets work at the day labor center there. He's 22 years old, and left his hometown in Ochosumbo, Oaxaca, just before the birth of his first child, who he's never seen, except in the photographs he holds.

269
Óscar Eduardo Buenabad Núñez, un trabajador agrícola mixteco, vive hacinado en un departamento en Healdsburg, y consigue trabajo en el centro de trabajo del área. Tiene 22 años, y salió de su ciudad natal en Ochosumbo, Oaxaca, justo antes de que naciera su primer hijo, al que nunca ha visto, excepto en la fotografía que sostiene.

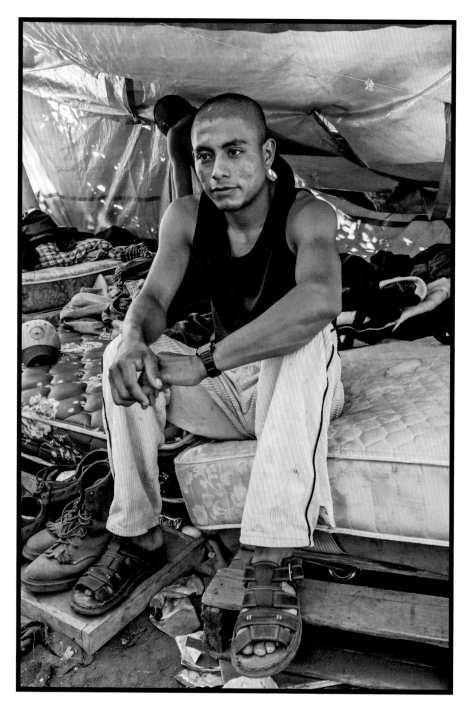

270
Graton, CA. A young man relaxes after work on his bed on a shipping pallet, in a camp set up by indigenous Chatino workers from Oaxaca. They live under tarps next to a field of wine grapes.

270
Un joven descansa en su cama sobre un tablado después del trabajo en un campamento de trabajadores indígenas chatinos de Oaxaca. Viven bajo lonas junto a un campo de uvas de vino.

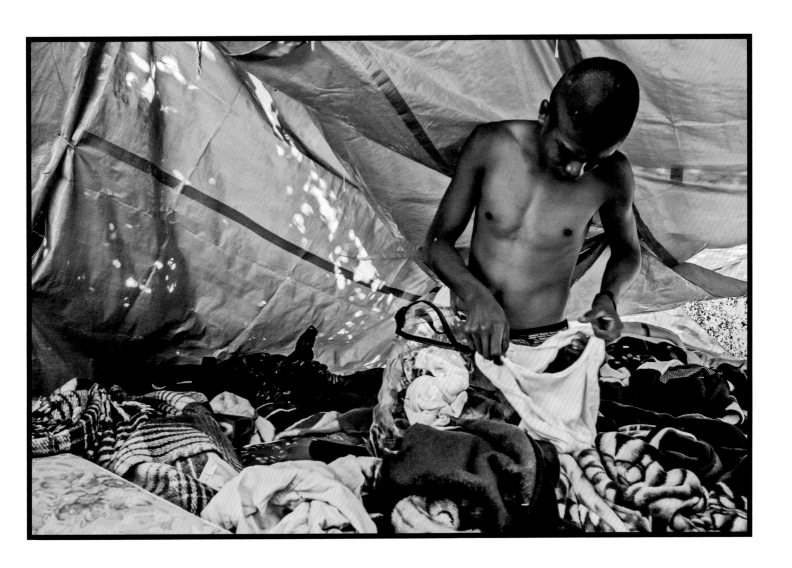

271
Graton, CA. In the camp, under the tarps, a young worker changes
out of his work clothes.

271
Bajo las lonas en el campamento, un joven trabajador se cambia su
ropa de trabajo.

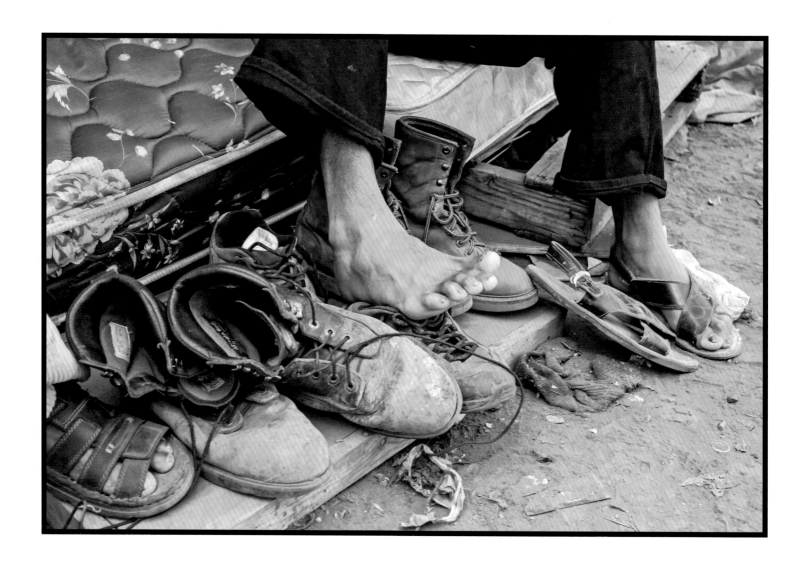

272
Graton, CA. Most workers living in the camp change into flipflops,
or *huaraches*, after work, lining their work shoes up at the end of
their mattresses on pallets.

272
La mayoría de los trabajadores que viven en el campamento usan
huaraches después del trabajo, y colocan sus zapatos de trabajo a la
orilla del colchón sobre el tablado.

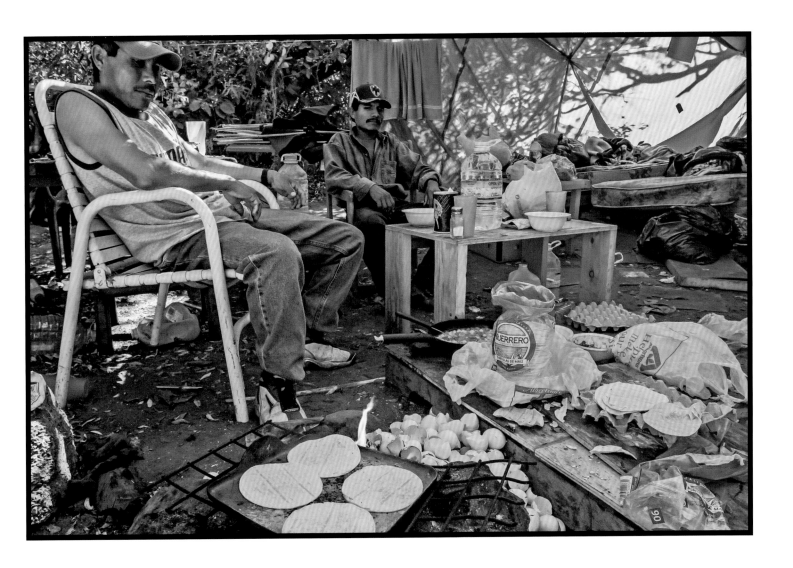

273
Graton, CA. The kitchen in the camp, under the tarps.

273
La cocina del campamento, bajo las lonas.

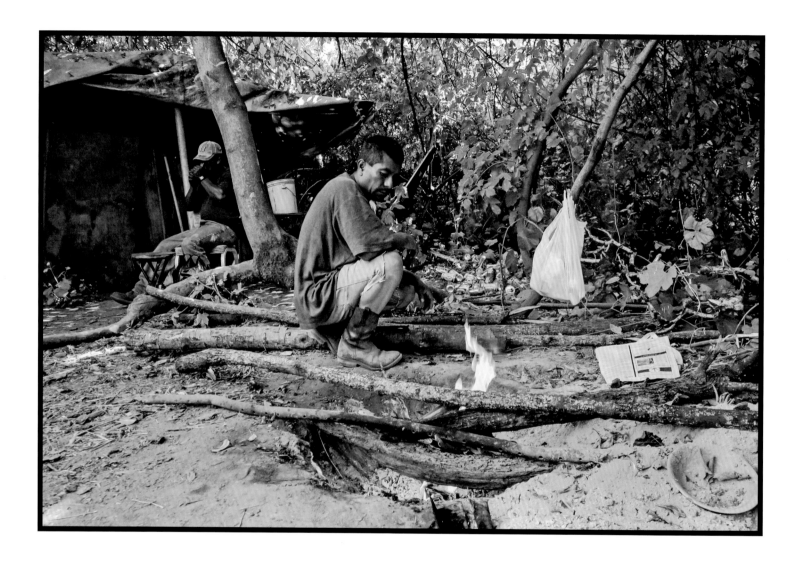

274
Santa Rosa, CA. Juan, a Chinanteco migrant farm worker from Oaxaca, makes a fire in front of the camp where indigenous migrants sleep, under the trees in Sonoma County.

274
Juan, un trabajador agrícola migrante chinanteco de Oaxaca, enciende una fogata frente al lugar donde duermen debajo de los árboles, en el condado de Sonoma.

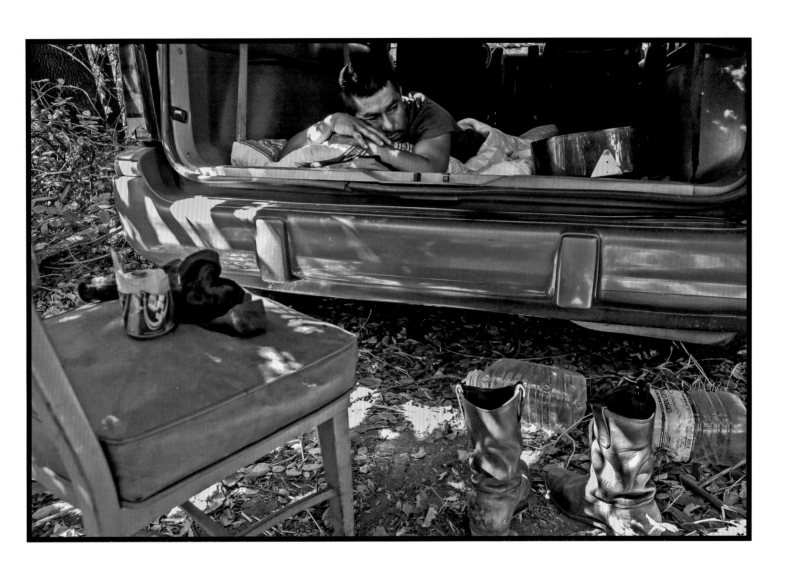

275
Santa Rosa, CA. Juan lives in his van, parked near shacks built by other migrants under the trees.

275
Juan vive en su camioneta, estacionada cerca de las chozas construidas por otros migrantes debajo de los árboles.

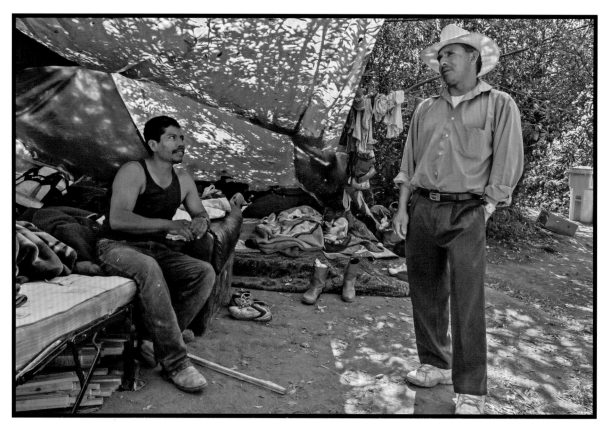

276

Graton, CA. Lorenzo Oropeza, a community outreach worker
for California Rural Legal Assistance, talks to a migrant worker
from Oaxaca, who lives under tarps next to a field of wine grapes.
Oropeza and CRLA help them learn about their rights as workers and
immigrants, and he speaks to them in Mixteco, the language of the
workers' hometown. "Now in my hometown there are only about 250
people left," he says. "In 1973, the population was 1 000 or more. The
first men came to the United States as braceros in 1945, they would
meet in Guaymas and then be transported here. The majority began
migrating later, but that is how we got the idea." Oropeza talks to the
workers because "I am interested in educating people. Many of my
fellow immigrants are farm workers. They may not be in this country
legally, but they still have rights. I want to help them feel more secure.
Sometimes people organize themselves, but most are reluctant for fear
of losing their job. We come from a very poor country and most simply
want to earn money to send back home."

276

Lorenzo Oropeza, un trabajador comunitario de la California Rural
Legal Assistance (CLTRA), platica con un trabajador migrante de Oaxaca
que vive debajo de las lonas junto a un campo de uvas de vino. Lorenzo
y la CLTRA les ayudan a conocer sus derechos como trabajadores e
inmigrantes. Él les habla en mixteco, la lengua del pueblo natal de los
trabajadores. "Actualmente en mi pueblo natal sólo hay alrededor de 250
personas", comenta. "En 1973, la población era de 1 000 habitantes o
más. Los primeros hombres llegaron a Estados Unidos como braceros en
1945. Los reunían en Guaymas y luego los transportaban para acá. La
mayoría comenzó a migrar posteriormente, pero así es como comenzó."
Lorenzo habla con los trabajadores porque: "Me interesa educar a
la gente. Muchos de mis compañeros inmigrantes son trabajadores
agrícolas. Probablemente no estén legalmente en este país, pero aún así
tienen derechos. Quiero ayudar a que se sientan más seguros. A veces
la gente se organiza, pero la mayoría son reacios por miedo a perder su
trabajo. Venimos de un país muy pobre y la mayoría simplemente quiere
ganar dinero para enviarlo de vuelta a casa".

277
Healdsburg, CA. Pedro González, a migrant farm worker from Guanajuato, lives with other homeless workers beside the railroad tracks.

277
Pedro González, un trabajador agrícola migrante de Guanajuato, vive con otros trabajadores sin techo al lado de las vías del ferrocarril.

399

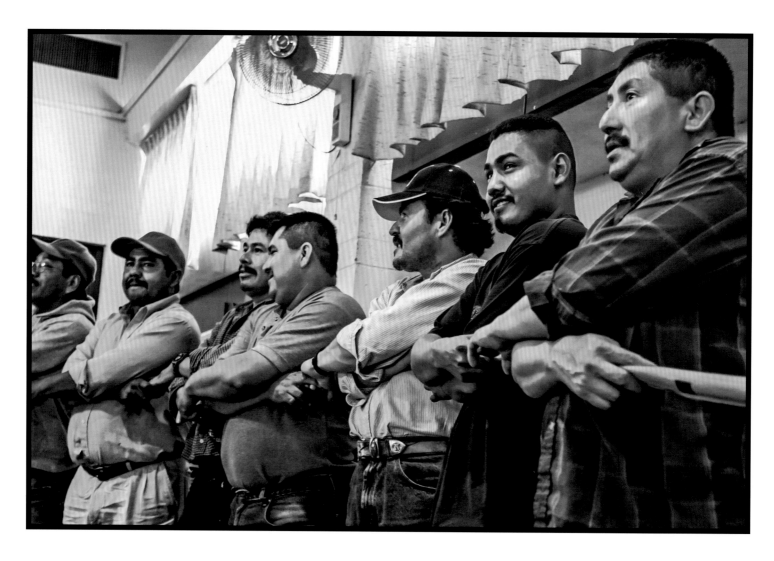

278

Healdsburg, CA. Farm workers from the Gallo wine ranch in Sonoma County cross arms, hold hands and sing at the end of a meeting to protest the unwillingness of the company to sign a union contract. Holding hands and singing at the end of meetings is part of the culture of the United Farm Workers.

278

Los trabajadores agrícolas de la finca de vino Gallo en el condado de Sonoma cruzan los brazos, unen sus manos y cantan al final de una reunión para protestar por el rechazo de la empresa para firmar un contrato sindical. Tomarse de la manos y cantar al final de las reuniones es parte de la cultura de la United Farm Workers.

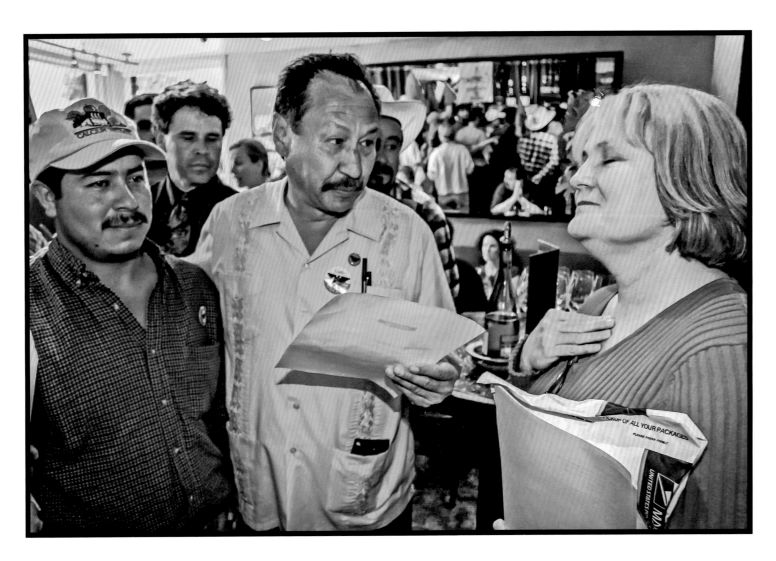

279
Healdsburg, CA. United Farm Workers of America President Arturo Rodriguez and farm workers from the Gallo wine ranch in Sonoma County, present a petition to a company representative at the Gallo tasting room in Healdsburg, asking the company to reach agreement on a union contract.

279
Arturo Rodríguez, presidente de la United Farm Workers y trabajadores agrícolas de la finca de vino Gallo en el condado de Sonoma, presentan una petición a una representante de la compañía en la sala de degustación de Gallo en Healdsburg, exhortando a la compañía llegar a un acuerdo sobre el contrato sindical.

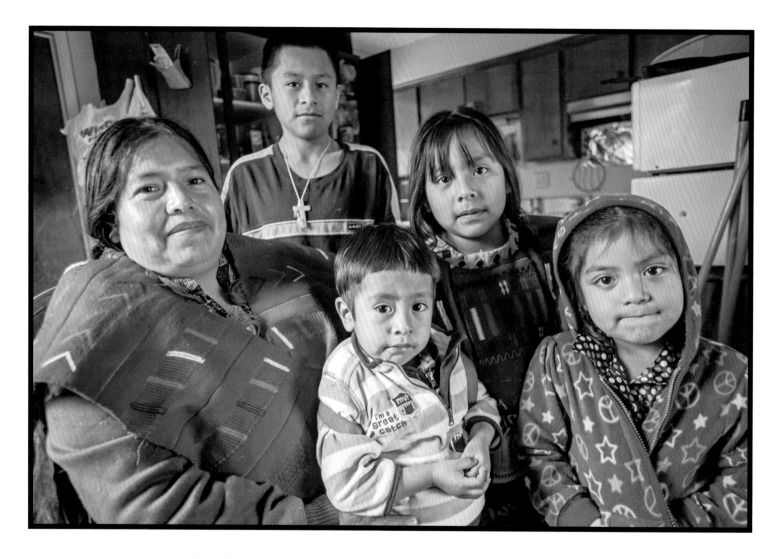

Rosario Ventura and her children.

Rosario Ventura y sus hijos y hijas.

These Things Can Change. Washington and North Carolina

Todo esto puede cambiar. Washington y North Carolina

I want to stay in one place with my kids
Rosario Ventura tells her story

In 2013, Rosario Ventura and her husband Isidro Silva were strikers at Sakuma Farms. In the course of three months, over 250 workers walked out of the fields several times, as anger grew over the wages and the conditions in the labor camp where they lived.

Workers formed an independent union, Familias Unidas por la Justicia (Families United for Justice). In fitful negotiations with the company, they discovered that Sakuma Farms had been certified to bring in 160 H-2A guest workers. When the company was questioned about why it needed guest workers, it said it couldn't find enough workers to pick its berries.

But the farm was also unwilling to raise its wages to attract more pickers. "If we [do], it unscales it for the other farmers," said Ryan Sakuma in an interview. "We're just robbing from the total [of workers available]. And we couldn't attract them without raising the price hugely to price other growers out. That would just create a price war." He pegged his farm's wages to the H-2A program: "Everyone at the company will get the H-2A wage for this work."

"The H-2A program limits what's possible for all workers," says Rosalinda Guillen, director of Community2Community, an organization that helped the strikers. The following year, Sakuma Farms applied for H-2A work visas for 438 workers, saying Ventura, Silva and the other strikers weren't available to work because they'd all been fired. Under worker and community pressure, the U.S. Department of Labor didn't approve Sakuma's application. Sakuma has still not recognized the union, and many workers feel their jobs are still in danger. A decade ago, there were hardly any H-2A workers in Washington State. In 2013, the USDoL certified applications for 6 251 workers, a number that had doubled in two years. And the irony, of course, is that one group of immigrant workers, recruited as guest workers, is being pitted against another group of immigrants; the migrants who've been coming to work at the company for many years.

As she sat in her home in Madera, Rosario Ventura described the personal history that led her to migrate yearly from California to Washington, and then become a striker.

Rosario Ventura

I came from Oaxaca in 2001, from San Martin Itunyoso. It is a Triqui town, and that's what I grew up speaking. My mother and father were farmers, and worked on the land that belongs to the town. It was just enough to grow what we ate, but sometimes there was nothing to eat, and no money to buy food.

Quiero permanecer en un solo lugar con mis hijos
Rosario Ventura cuenta su historia

En 2013, Rosario Ventura y su esposo Isidro Silva eran huelguistas en Sakuma Farms. En el curso de tres meses, más de 250 trabajadores abandonaron los campos en varias ocasiones, conforme la ira crecía por los salarios y las condiciones en el campamento de trabajo en donde vivían.

Los trabajadores formaron un sindicato independiente, Familias Unidas por la Justicia (Families United for Justice). En las complicadas negociaciones con la compañía, descubrieron que Sakuma Farms había sido autorizada para traer 160 trabajadores temporales con la visa de trabajo H-2A. Cuando la compañía fue cuestionada acerca de por qué necesitaba trabajadores temporales, contestó que no pudo encontrar suficientes trabajadores para recoger sus frutos.

Sin embargo, la empresa tampoco estaba dispuesta a aumentar los salarios para atraer a más recolectores. "Si lo hacemos, generaríamos un desequilibrio con los otros agricultores", dijo Ryan Sakuma en una entrevista. "Sólo estamos haciéndonos de una parte del total [de los trabajadores disponibles]. Y no podríamos atraer más trabajadores sin aumentar el precio demasiado por encima de los otros productores. Eso sería simplemente provocar una guerra de precios". Ajustó los salarios de su granja a

los del programa H-2A: "Todo el mundo en la empresa obtendrá el salario que establece la visa H-2A para este trabajo."

"El programa H-2A establece los parámetros para todos los trabajadores", dice Rosalinda Guillén, directora de Community2Community, una organización que ayudó a los huelguistas. Al año siguiente Sakuma Farms solicitó visas de trabajo H-2A para 438 trabajadores, diciendo que Ventura, Silva y los otros huelguistas no podían trabajar porque todos habían sido despedidos. Como resultado de la presión de los trabajadores y de la comunidad, el Departamento de Trabajo de Estados Unidos rechazó la solicitud de Sakuma.

Sakuma todavía no reconoce al sindicato, y muchos trabajadores sienten que sus empleos aún se encuentran en riesgo. Hace una década casi no había trabajadores H-2A en el estado de Washington. En 2013, el USDoL (Departamento del Trabajo) aceptó solicitudes para 6 251 trabajadores, una cifra que se ha duplicado en dos años. La ironía, por supuesto, es que un grupo de trabajadores inmigrantes reclutados como trabajadores temporales se enfrenta contra otro grupo también de inmigrantes; los que han trabajado para la empresa durante muchos años.

Sentada en su casa en Madera, Rosario Ventura cuenta la historia personal que la llevó a emigrar año con año desde California hasta Washington, y después convertirse en huelguista.

405

There wasn't much work in Oaxaca, so my parents would go to Sinaloa (in northern Mexico). I began to go with them when I was young, I don't remember how old I was. It costs a lot of money to go to school and my parents had no way to get it. In Mexico you have to buy a uniform for every grade and the pencils, notebooks, things the children need. My brothers went to school, though. I was the only one that didn't go, because I was a girl.

When I told my dad I wanted to come to the U.S., he tried to convince me not to leave. When you leave, it is forever—that is what he said, because we never return—. You won't even call, he said, and it did turn out that way. Now I don't talk with him because I know if I do, it will bring him sadness. He'll ask, when are you coming back? What can I say?

I would like to return to live with him, since he is alone. But I can't get the money to go back. There is no money, there is nothing to eat, in San Martin Itunyoso. I thought that I would save up something here and return. But it is hard here too. It's the same situation, here in the U.S., we work to try to get ahead, but we never do. We're always earning just enough to buy food and pay rent. Everything gets used up.

It is easy to leave the U.S., but difficult to come back and cross the border. When I came, it cost 2 000 dollars to cross, walking day and night in Arizona. We had to carry our own water and food. Out there in the desert, it is life and death if you do not have any, it took a week and a half of pure walking, we would rest a couple of hours and get up to walk again.

Those who bring children suffer the most, because they have to carry water and food for them, and sometimes carry the children themselves. Thank God we all crossed and were OK. But now that I'm here, I'm always afraid because I don't have papers. I can never relax or be at ease.

When I crossed the border I came alone, and then found my brothers, who were already here in Madera. They took me to Washington State to work at Sakuma Farms. I met Isidro when I was working, and we got married in 2003. He speaks Mixteco and I speak Triqui, but that did not matter to us. In those times I hardly spoke Spanish, but now I know a little more.

When I came here, they were pruning the plants. That is very hard work because you get cut and the branches hit your face. When I was in Oaxaca, thinking of coming, I was expecting a different type of work. But this is all there is. People who know how to read and write or have papers can get easier jobs. The rest of us work in the fields.

At Sakuma Farms, the company was always hard on us. They would tell us, "you came to pick, and you have to make weight."

Rosario Ventura

Vine de Oaxaca en 2001, de San Martín Itunyoso. Es un pueblo triqui, y esa es la lengua con la que crecí. Mi madre y mi padre eran agricultores, y trabajaban en la tierra que pertenece al pueblo. Cultivaban lo suficiente para que pudieramos comer, pero a veces no había nada, y no teníamos dinero para comprar comida.

No había mucho trabajo en Oaxaca, así que mis padres iban a Sinaloa (en el norte de México). Empecé a ir con ellos cuando era joven, no recuerdo cuántos años tenía. Cuesta mucho dinero ir a la escuela y mis padres no tenían forma de conseguirlo. En México tienes que comprar un uniforme para cada grado escolar, así como lápices, cuadernos, cosas que los niños necesitan. Sin embargo, mis hermanos fueron a la escuela. Yo fui la única que no lo hizo, porque yo era una niña.

Cuando le dije a mi papá que quería venir a Estados Unidos, trató de convencerme para que no me fuera. Cuando te vas, es para siempre —eso es lo que dijo, porque nunca regresamos—ß. Ni siquiera vas a llamar, dijo. Y así sucedió. Ahora no hablo con él porque sé que si lo hago, le dará tristeza. Me preguntará: ¿cuándo vas a volver? ¿Qué puedo decir?

Me gustaría regresar a vivir con él, porque está solo. Pero no puedo conseguir el dinero para volver. Allá no hay dinero, no hay nada para comer en San Martín Itunyoso. Pensé que iba a ahorrar algo aquí y regresar, pero aquí también es difícil, la misma situación aquí en Estados Unidos. Trabajamos para tratar de salir adelante, pero nunca lo logramos. Siempre estamos ganando lo suficiente para comprar comida y pagar la renta. Todo se agota.

Es fácil salir de Estados Unidos, pero es difícil regresar y cruzar la frontera. Cuando llegué, me costó 2 000 dólares cruzar, caminando día y noche en Arizona. Teníamos que cargar nuestra propia agua y comida. Sin ella, allí afuera en el desierto es cosa de vida o la muerte. Fue una semana y media de pura caminata, podíamos descansar un par de horas y luego nos levantábamos para caminar de nuevo.

Los que llevan niños son los que sufren más, porque tienen que cargar agua y comida para ellos, y a veces cargar a los propios niños. Gracias a Dios todos cruzamos y estuvimos bien. Pero ahora que estoy aquí siempre tengo miedo, porque no tengo papeles. Nunca puedo relajarme o estar a tranquila.

Cuando crucé la frontera llegué sola y después encontré a mis hermanos, que ya estaban en Madera. Me llevaron al estado de Washington para trabajar en Sakuma Farms. Conocí a Isidro cuando estaba trabajando y nos casamos en 2003. Él habla mixteco y yo hablo triqui, pero eso no nos importó. En aquellos tiempos casi no hablaba español, pero ahora he aprendido un poco más.

If you don't make weight they won't let you work for a few days. If you still can't make weight, they pull you out of the field and fire you. But when you're working, and you take what you've picked to be weighed, they always cheat you of two or three pounds.

I've always lived in the labor camp during the picking season. We decided to continue living in Madera, and never moved to Washington permanently. When it gets really hot in the San Joaquin Valley in the summer, we go to Washington, where it's cooler. Then when it gets cold there and the work runs out, we come back to Madera, we go every season.

When we go to Washington, we have to rent someplace in Madera to store our belongings, like our clothes. Then, when we return, we have to search for a new home again. It is a hassle. This year we left the house where we'd been living with my brother instead, because he didn't go to Washington. We all live here; Isidro, my four children, my brothers and sisters, and their children. The family pays 2 000 dollars a month for the whole house, and Isidro and I pay 300 as our share.

When we're in Washington, we have to save for the winter season, because there's no work until April. I don't work in Madera because I can't find childcare. The trip to Washington is expensive; about 250 dollars in gas and food. If we don't have enough money, we

Cuando llegué aquí, ellos podaban las plantas. Es un trabajo muy duro porque te cortas y las ramas te golpean la cara. Cuando estaba en Oaxaca, pensando en venir, yo esperaba tener otro tipo de trabajo. Pero esto es todo lo que hay. Las personas que saben leer y escribir o que tienen los papeles, pueden conseguir trabajos más fáciles. El resto de nosotros trabajamos en los campos.

En Sakuma Farms, la empresa siempre nos trató duro. Nos decían: "Vinieron a recolectar, y tienen que llegar al peso que se pide". Si no cumples con el peso, no te dejaban trabajar por unos días. Y si aún no pueden llegar el peso, te sacan del campo y te despiden. Pero cuando estás trabajando y les llevas lo que has recogido para que lo pesen, siempre te engañan con un kilo o kilo y medio.

Siempre he vivido en el campamento de trabajo durante la temporada de cosecha, decidimos seguir viviendo en Madera y nunca nos cambiamos definitivamente a Washington. En el verano, cuando hace mucho calor en el Valle de San Joaquín, nos vamos a Washington donde está más fresco. Luego, cuando hace frío allí y se acaba el trabajo, volvemos a Madera. Regresamos cada temporada.

Cuando vamos a Washington tenemos que alquilar algún lugar en Madera para guardar nuestras pertenencias, como la ropa. Luego, cuando regresamos, tenemos que buscar otra

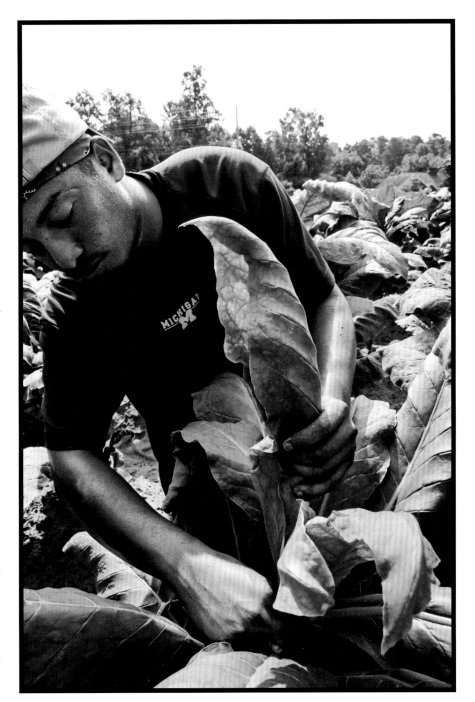

282
Rosewood, North Carolina. Maynor Espinoza, a farm worker from Santa Rita, Honduras, trims the tops of tobacco plants so that the leaves will grow larger. It is very hot in the sun; about 102 degrees. Espinoza and others in his crew were tobacco farmers in Central America. They came to North Carolina as wage workers in tobacco fields producing for large cigarette companies.

282
Maynor Espinoza, un trabajador agrícola de Santa Rita, Honduras, recorta las puntas de las plantas de tabaco para que las hojas sigan creciendo. La temperatura es cercana a los 39 grados centígrados. Maynor y otros integrantes de la cuadrilla fueron cultivadores de tabaco en América Central. Llegaron a Carolina del Norte como trabajadores asalariados en campos de tabaco que producen para las grandes empresas tabacaleras.

don't show him your bed. Don't say anything, or you will have a lot of problems." So when the inspector came, the company man followed him and didn't let me say anything.

They always try to make us afraid to speak up, if you ask for another five cents they fire you. They threatened to remove us from the camp because of the strikes, and said they'd fire us. They are always threatening us. They fired Ramon also (the leader of the strike and union) because he talked back to them. But thank God he had the courage to talk.

I think there will be strikes again this coming year, if the company doesn't come to its senses, and as long as we have support. We can't leave things like this. There is too much abuse. We are making them rich and making ourselves poor. It's not fair, I think these things can change if we all keep at it. We won't let them keep on going like this. We have to change them. It is important that they raise wages, treat us right, and help the farmworkers. All the mistreatment, threats, everything, it isn't fair.

I want to work, to have money, to be in a better place. I want a little house and to stay in one place with my kids. That's all I'm hoping for. I'd like to see my children reach high school and maybe college, if they don't, I want to go back to Mexico, if I can save money. My kids can go to school there too, I want them to continue studying. I don't want my children to work for Sakuma.

jar, que trabajaramos. Entonces, acusaron a Federico de iniciar una protesta. Fueron a su cabaña para expulsarlo del campamento. Fue entonces cuando dejamos de trabajar para que le devolvieran su empleo.

También estábamos molestos por las condiciones en el campamento de trabajo. El colchón que nos dieron estaba roto y sucio, y el alambre se salía y se nos clavaba. Estamos acostumbrados a dormir con los niños, pero la cama era tan pequeña que ni siquiera cabíamos en ella. Había cucarachas y ratas, el techo goteaba cuando llovía. Ellos acababan de poner bolsas en los agujeros, pero todavía goteaba. Toda la ropa de mis hijos estaba mojada.

Nos dijeron que iban a arreglar las cosas, y que el inspector del condado podría venir a revisar la cabaña. Pero el hombre de la compañía que estaba a cargo del campamento me dijo: "Si el inspector viene, no le muestres tu cama. No digas nada o tendrás muchos problemas". Así que, cuando vinó el inspector, el hombre de la compañía lo siguió, y no me dejó decir nada.

Siempre tratan de intimidarnos para que no digamos nada. Si pides un aumento de cinco centavos, te despiden. Nos amenazaron con expulsarnos del campamento debido a las huelgas, y dijeron que nos despedirían. Siempre nos están amenazando. También despidieron a Ramón (el líder de la huelga y del sindicato) porque les reclamó. Pero gracias a Dios tuvo el valor de hablar.

Si la empresa no entiende y seguimos teniendo apoyo, yo creo que habrá más huelgas el año que viene. No podemos dejar las cosas como están, hay demasiado abuso. Los estamos haciendo ricos y nosotros nos estamos volviendo pobres, no es justo. Creo que estas cosas pueden cambiar si todos continuamos luchando. No vamos a permitirles que continúen las cosas así, tenemos que cambiarlas. Es importante que aumenten los salarios, que nos traten bien, y ayuden a los trabajadores agrícolas. Todos los malos tratos, las amenazas, todo eso, no es justo.

Quiero trabajar, tener dinero, tener un mejor lugar para vivir. Quiero tener una pequeña casa y permanecer en un solo lugar con mis hijos. Eso es todo lo que deseo. Me gustaría ver que mis hijos fueran a la preparatoria y tal vez la universidad. Si no lo hacen, quiero volver a México, si logro ahorrar dinero. Mis hijos también pueden ir a la escuela allá, quiero que continúen estudiando. No quiero que mis hijos trabajen para Sakuma.

413

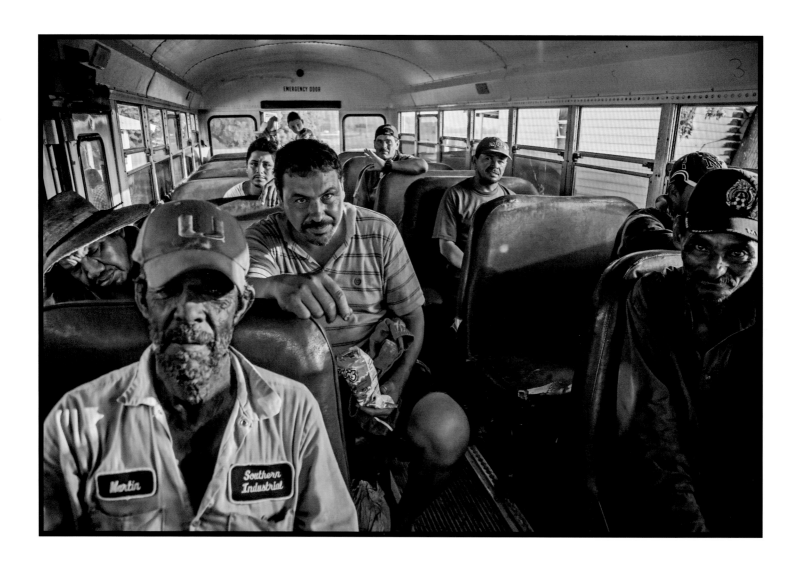

284
Nash County, NC. In the evening, workers return to a labor camp from the tobacco fields on the bus of the labor contractor.

284
Por la noche, los trabajadores regresan a un campamento de trabajo en el autobús del contratista.

414

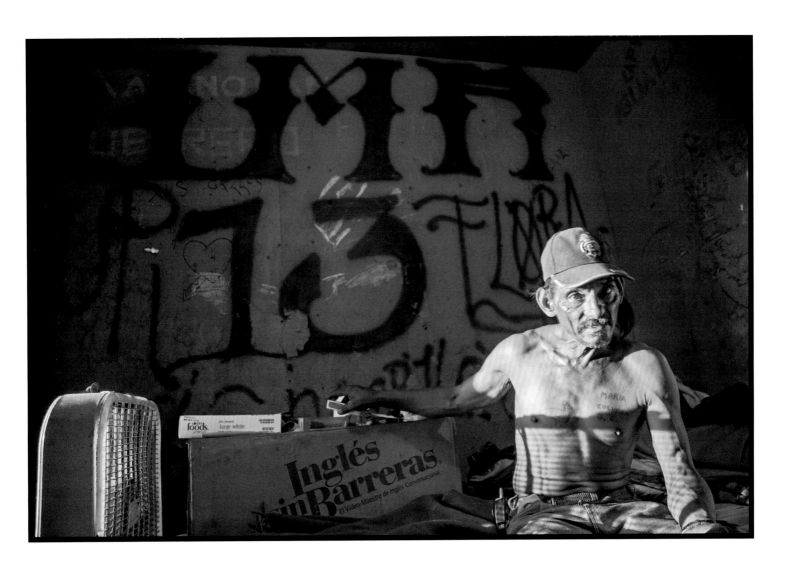

286
Nash County, NC. In Aristeo Evendi García's room, in the Royce Bone labor camp, the "13" spraypainted on the wall is the symbol of a gang based in Los Angeles.

286
En la habitación de Aristeo Evendi García, en el campo de trabajo Royce Bone, el número "13" pintado en la pared es el símbolo de una pandilla de Los Ángeles.

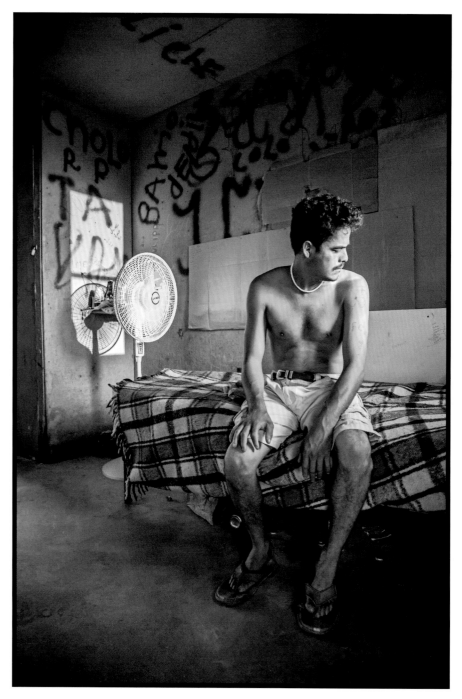

287
Nash County, NC. Jose Campos
changes his clothes after work in
the Royce Bone labor camp. The
bare plywood walls of his room
are covered in gang graffiti.

287
José Campos se cambia de ropa
después del trabajo en el campo
de Royce Bone. Las paredes de
triplay de su habitación están
cubiertas de grafiti de pandillas.

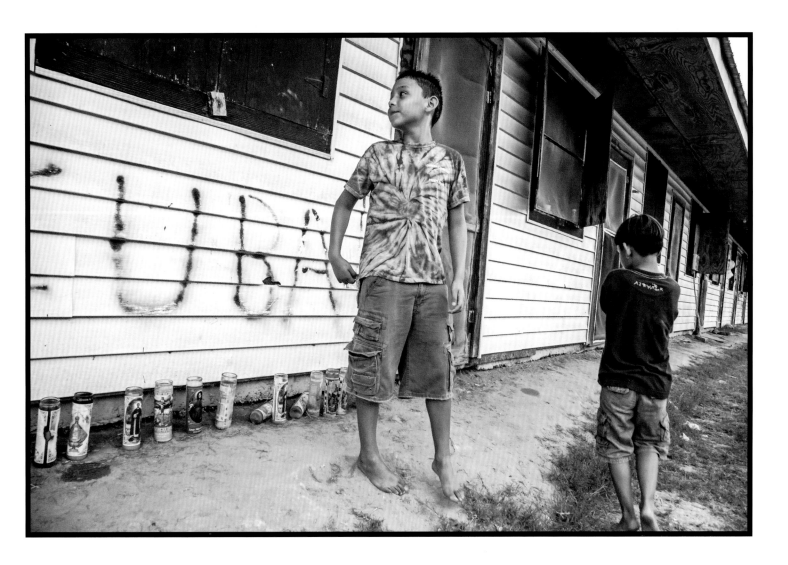

288

Nash County, NC. Children play in the camp after their parents return from the fields, in the Royce Bone labor camp. Their migrant families come from Mexico, mostly Veracruz, although someone has spraypainted "CUBA" on the side of the barracks.

288

Los niños juegan en el campamento de trabajo Royce Bone después de que sus padres regresan de los campos. Sus familias vienen de México, principalmente de Veracruz, aunque alguien ha pintado el nombre de "CUBA" en una de las paredes de las barracas.

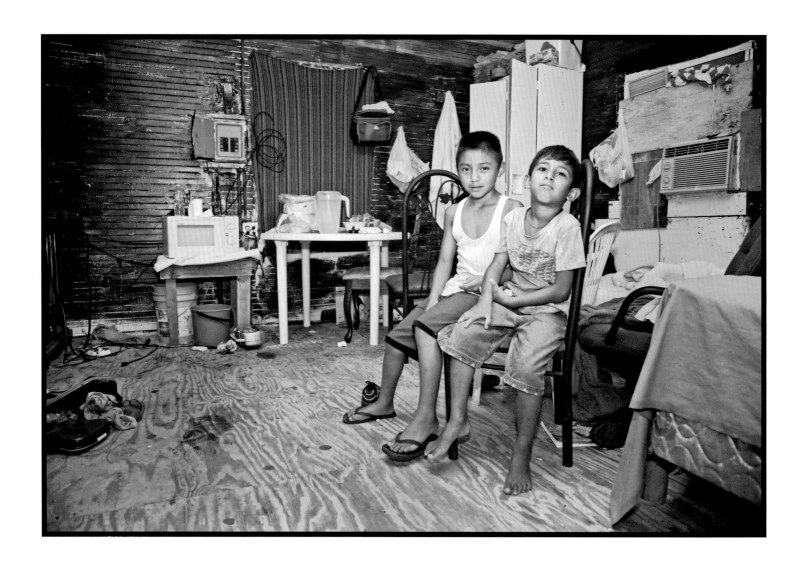

289
Nash County, NC. Migrant families, including children, live in the Strickland labor camp, and work in the fields of tobacco and sweet potatoes.

289
Familias migrantes, incluidos los niños, viven en el campamento de trabajo Strickland, y trabajan en los campos de tabaco y papas dulces.

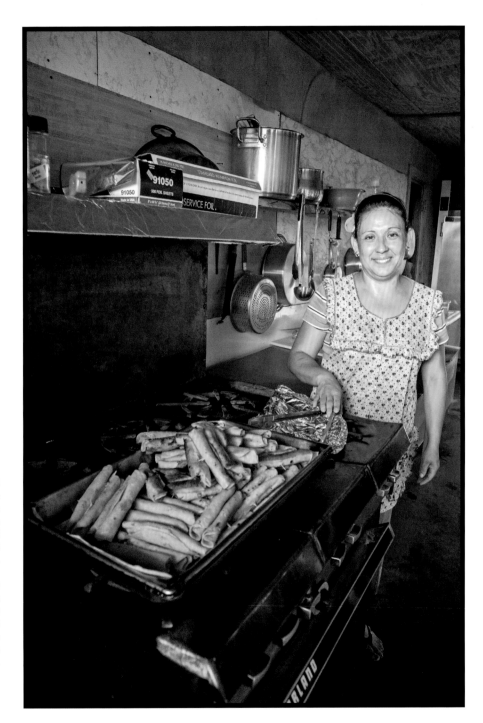

290
Nash County, NC. Verónica Álvarez and her daughter Andrea, are the cooks in the Royce Bone labor camp, and provide three meals a day for the workers.

290
Verónica Álvarez y su hija Andrea, son las cocineras en el campamento de trabajo Royce Bone, sirven tres comidas al día a los trabajadores.

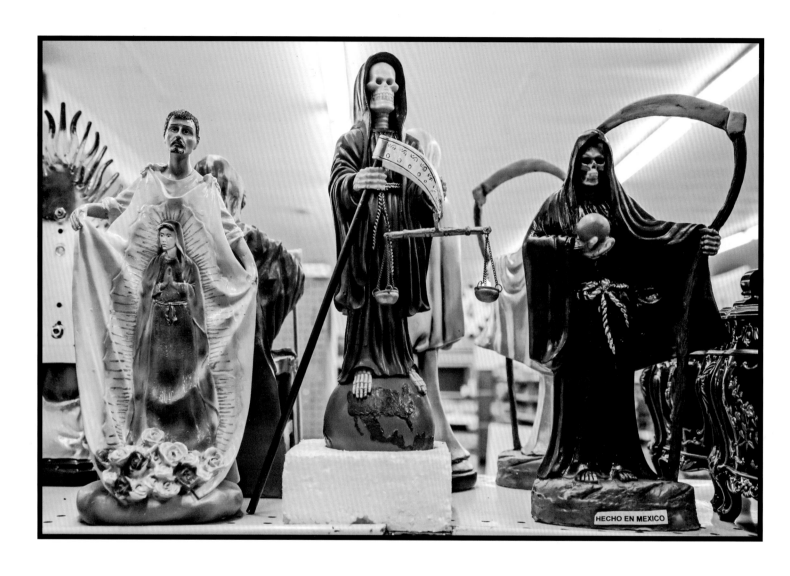

292
Laurel, MS. Religious statues in La Michoacana market, where many Mexican immigrants come to buy groceries.

292
Figurillas religiosas en el mercado de La Michoacana, donde muchos inmigrantes mexicanos van a comprar alimentos.

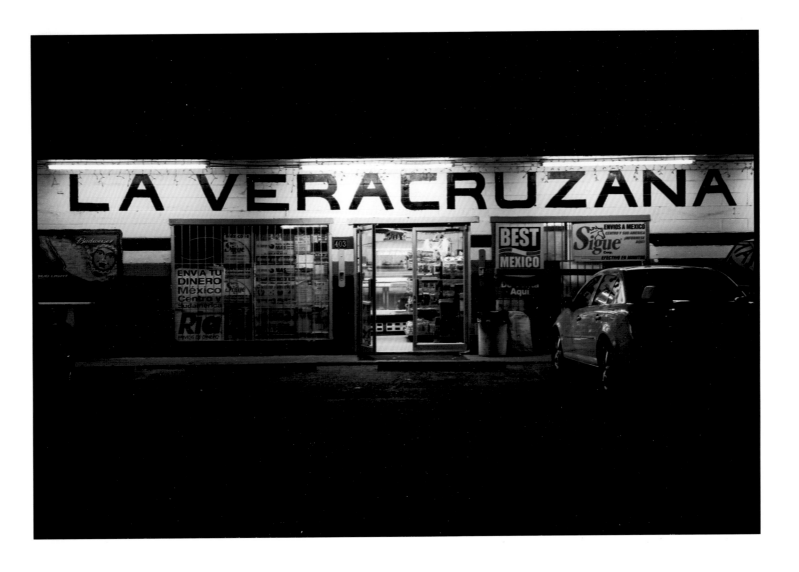

293
Laurel, MS. La Veracruzana Market. Many Mexican families in Mississippi and the south come from Veracruz, giving the market its name.

293
El supermercado La Veracruzana. El nombre del supermercado se debe a que muchás familias mexicanas en Mississippi y el sur de Estados Unidos son originarias de Veracruz.

294a

Bridgeton, NJ. On May Day, immigrants and their supporters marched through the streets of Bridgeton, NJ. Many are farm workers, and the march was organized by the Farm Worker Support Committee (CATA, for its name in spanish). Marchers protested anti-immigrant bills in Congress and local anti-immigrant initiatives. They called for amnesty —permanent residence visas which would give the undocumented immediate legal status and rights—. As residents watched the march go through their neighborhood, many cheered the marchers on.

294a

El primero de mayo, los inmigrantes y sus partidarios marcharon por las calles de Bridgeton, Nueva Jersey. Muchos son trabajadores agrícolas, y la marcha fue organizada por el Comité de Apoyo a Trabajadores Agrícolas (CATA). Los manifestantes protestaron contra las iniciativas de ley anti-inmigrantes locales y en el Congreso. Demandaban amnistía –visas de residencia permanente que otorgarían de inmediato un estatus legal y derechos a los indocumentados–. Mientras los habitantes observaban el paso de la marcha por su barrio, muchos mostraban su apoyo.

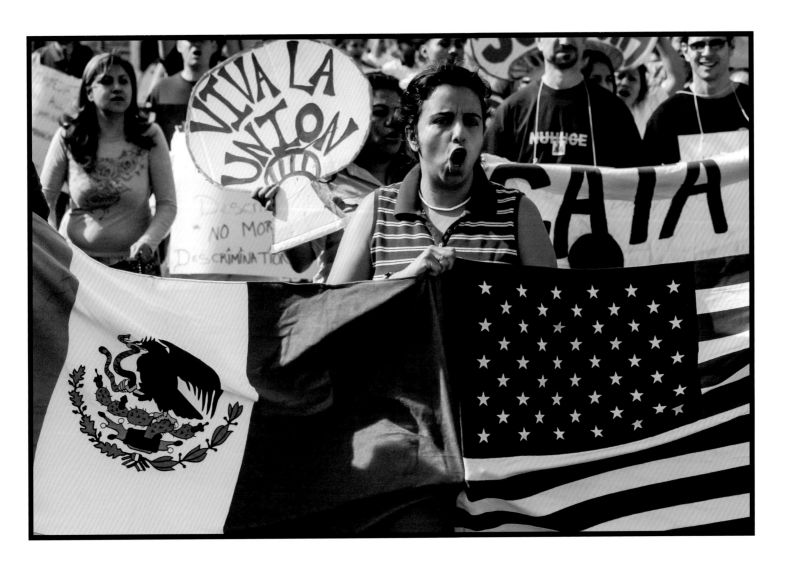

294b
Kennett Square, PA. On May Day, workers from Kaolin Farms, a large mushroom grower, march for immigrant rights. The march was organized by the Farm Worker Support Committee (CATA, for its name in spanish).

294b
El primero de mayo, trabajadores y trabajadoras de Kaolin Farms, un gran cultivador de hongos, marchan por los derechos de inmigrantes. La marcha estaba organizada por el Comite en Apoyo a Trabajadores Agricolas (CATA).

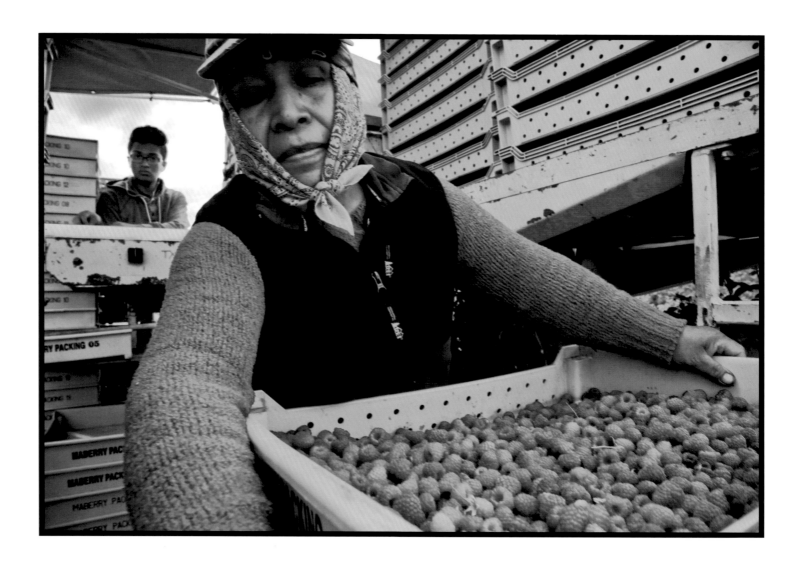

295a
Linden, WA. Lorenza López, a Mixtec immigrant from Santa
Catarina Noltepec, Oaxaca, and a young man whose parents came
from El Salvador, sort raspberries on a picking machine.

295a
Lorenza López, una inmigrante mixteca de Santa Catarina
Noltepec, Oaxaca, y un joven cuyos padres vinieron de El Salvador,
seleccionan las frambuesas en una máquina recolectora.

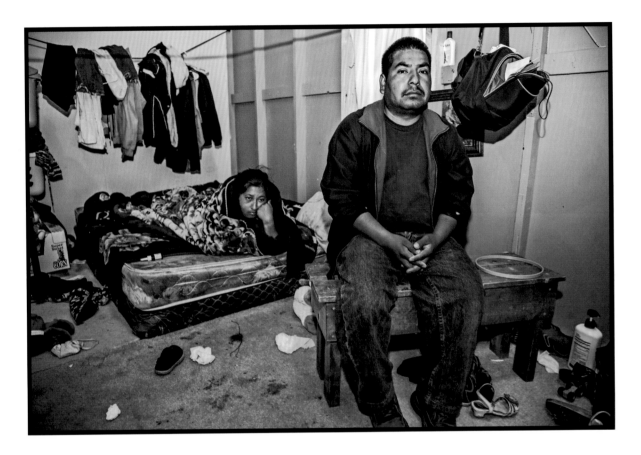

295b

Burlington, WA. Felimón Pineda and his wife Francisca Mendoza in their cabin in Labor Camp #2, during the strike at Sakuma Farms. Bad conditions in the cabins were a major reason for the strike. Pineda, a Triqui migrant from Oaxaca, became vice-president of Familias Unidas por la Justicia, the independent union organized by the strikers. "I've heard the story of the Isrealites in Egypt, who were slaves for 400 years, and treated badly," he says. "God saw how they were treated and heard their cries, and sent them Moses to free them and take them to the promised land. I see our strike like that. The bosses are like the Egyptians, and just pay us what they want. We're like the Israelites, wanting to be free."

295b

Filemón Pineda y su esposa Francisca Mendoza en su cuarto en el campo de trabajo #2, durante la huelga en Sakuma Farms. Las malas condiciones en las barracas fueron una de las principales razones para realizar la huelga. Pineda, un migrante triqui de Oaxaca, se volvió vicepresidente de Familias Unidas por la Justicia, el sindicato independiente organizado por los huelguistas. "He escuchado la historia de los israelitas en Egipto, quienes fueron esclavos por 400 años y tratados mal", comenta. "Al ver que los maltrataban y escuchar sus gritos, Dios envió a Moisés para liberarlos y guiarlos a la tierra prometida. Así es como veo nuestra huelga. Los jefes son como los egipcios, y sólo nos pagan lo que quieren. Nosotros somos como los israelitas, queriendo ser libres."

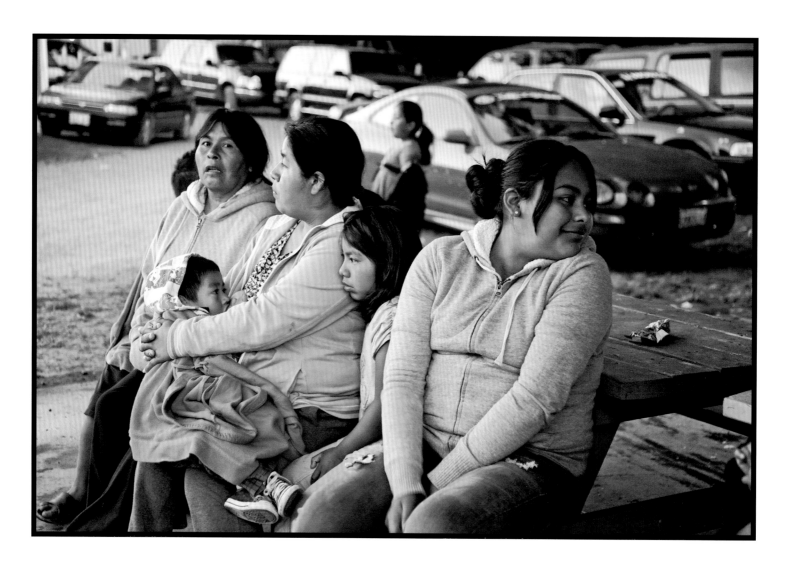

296
Burlington, WA. Migrant farm worker women on strike against Sakuma Farms, in the labor camp where they live during the picking season. Most are indigenous Mixtec and Triqui migrants from Oaxaca and southern Mexico.

296
Trabajadoras agrícolas migrantes en huelga en contra de Sakuma Farms, en el campamento de trabajo donde viven durante la temporada de cosecha. La mayoría son migrantes indígenas mixtecas y triquis de Oaxaca y el sur de México.

426

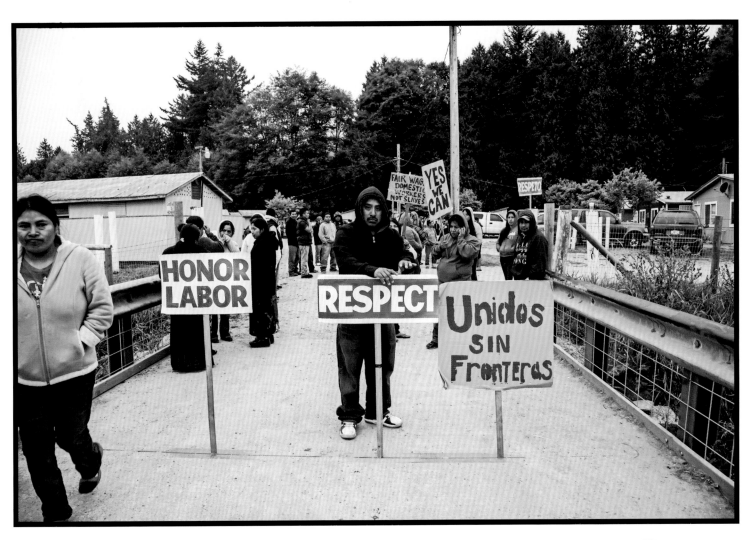

297
Burlington, WA. Migrant farm workers on strike against Sakuma Farms, a large berry grower in northern Washington State, block the entrance into the labor camp where they live during the picking season. The strikers wanted to stop the grower from bringing in contract guest workers from Mexico to do the work they usually do every year.

297
Trabajadores agrícolas migrantes en huelga contra Sakuma Farms, una importante productora de moras en el norte del estado de Washington, bloquean la entrada del campamento de trabajo donde viven durante la temporada de cosecha. Los huelguistas buscaban impedir que el productor contratara trabajadores temporales mexicanos para realizar el trabajo que ellos llevan a cabo cada año.

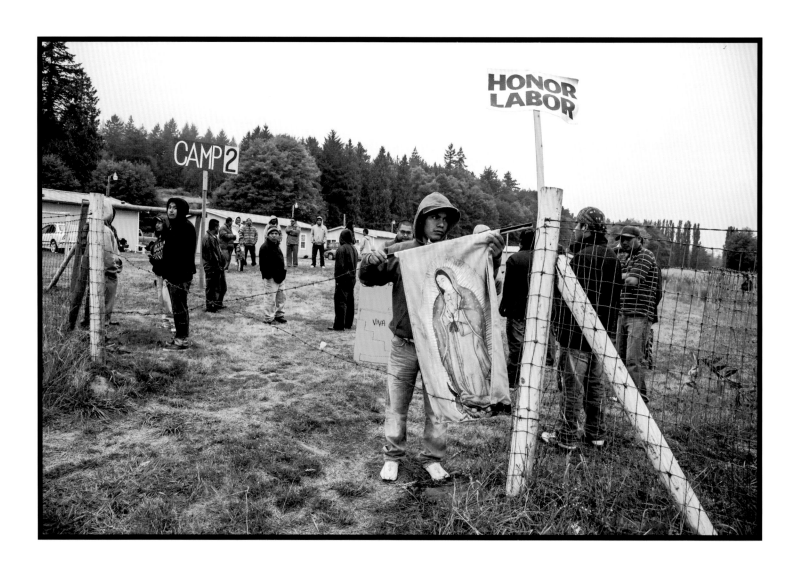

298a
Burlington, WA. At the back entrance into Labor Camp #2, strikers at Sakuma Farms put a banner with the image of the Virgin of Guadalupe across the gate, to stop strikebreakers from entering.

298a
En la entrada trasera del campamento de trabajo #2, huelguistas en Sakuma Farms colocan una imagen de la Virgen de Guadalupe para impedir la entrada de los rompehuelgas.

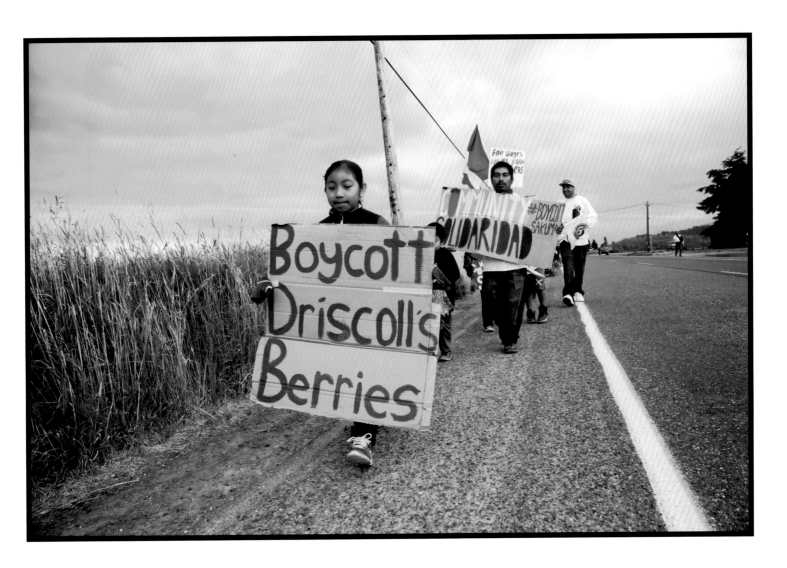

298b
Burlington, WA. Workers and their families march to Sakuma Farms to demand the grower negotiate with their union. They accused Driscoll's Berries of selling the berries they pick without respecting their right to organize a union.

298b
Trabajadores y sus familias marchan a Sakuma Farms para exigir que este cultivador negocie con su sindicato. Ellos acusaron a Driscoll's Berries de vender los arándanos que ellos piscan, sin respetar su derecho de organizar un sindicato.

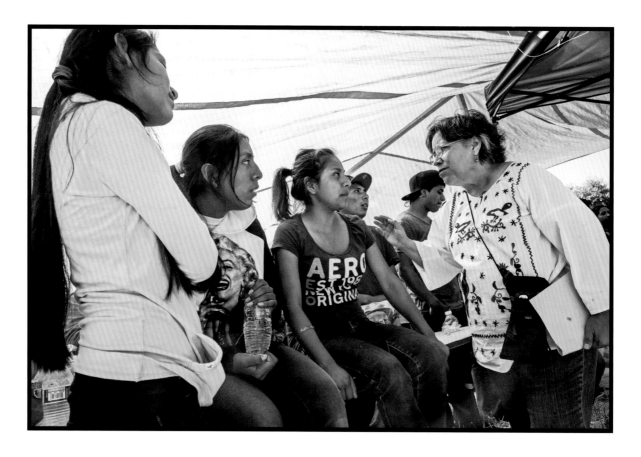

299

Burlington, WA. Rosalinda Guillén, director of Community2Community, an advocacy organization for farm workers and the main supporter of the strike at Sakuma Farms, talks with young women strikers. The women protested the company practice of giving the job of checker, which is easier than picking and pays more, to young white women from town, instead of the daughters of migrant Mexican workers. "This whole agricultural system devalues farm work," she explains. "It only uses the profit margin as the goal, seeing workers just as a source of profit. We want to be considered skilled people, working in a profession that can actually sustain families. Their whole philosophy is that 'anyone can do it,' that farm labor is entry level work."

299

Rosalinda Guillén, directora de Community2Community, una organización en defensa de los trabajadores agrícolas y aliado principal de la huelga contra Sakuma Farms, habla con las jóvenes huelguistas. Las mujeres protestaban contra la compañía por ofrecer el trabajo de supervisor, que es más fácil que el de recolector y mejor pagado, a las jóvenes blancas del pueblo, y no a las hijas de los trabajadores migrantes mexicanos. "Todo este sistema agrícola devalúa el trabajo en el campo", explica. "La única meta es la ganancia, y se ve a los trabajadores como una fuente de ganancia. Queremos ser considerados como trabajadores calificados, que trabajan en una profesión que realmente puede mantener a las familias. Sin embargo, su filosofía es que cualquiera puede trabajar en el campo, porque es lo más sencillo".

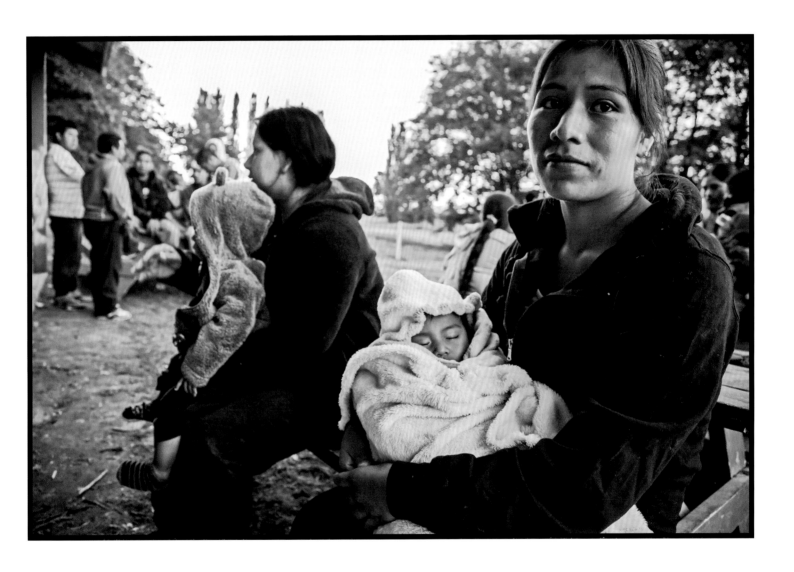

300
Burlington, WA. Strikers at a meeting in the labor camp, waiting to
hear the results of their attempt to negotiate with the Sakuma family.

300
Huelguistas en una reunión en el campamento de trabajo, a la espera
de conocer los resultados de su intento de negociación con la familia
Sakuma.

431

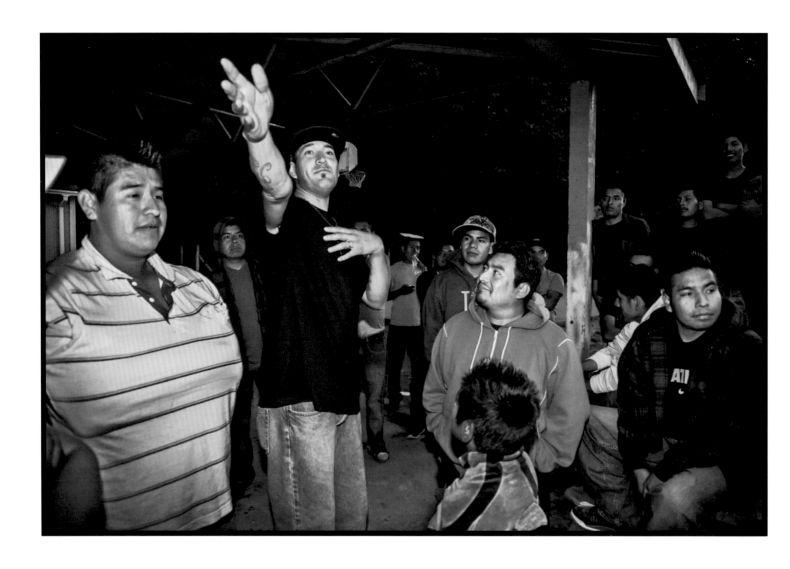

301
Burlington, WA. Ramón Torres, head of the strike committee and president of Familias Unidas por la Justicia, talks to the strikers at Sakuma Farms about the effort to get the company to sign an agreement.

301
Ramón Torres, jefe del comité de huelga y presidente de Familias Unidas por la Justicia, habla con los huelguistas en Sakuma Farms para informarles de las acciones para llegar a un acuerdo con la empresa.

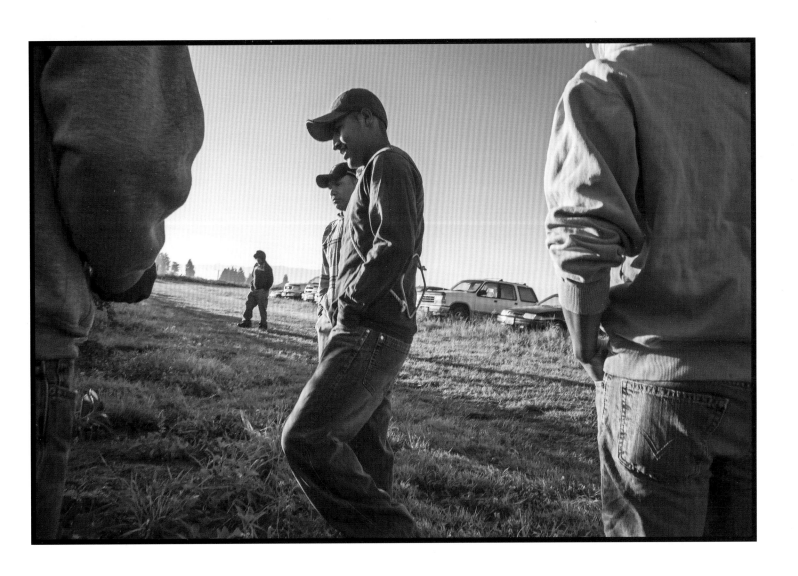

302
Burlington, WA. Migrant farm workers go back to work after a strike
against Sakuma Farms, after the company had agreed to some demands.

302
Después de que Sakuma Farms aceptó cumplir algunas demandas de
los trabajadores agrícolas, éstos vuelven al trabajo después de la huelga.

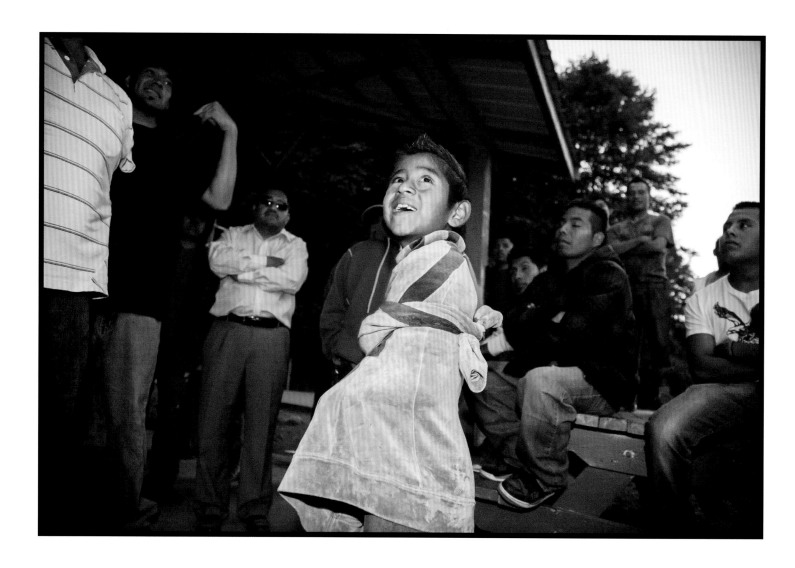

303
Burlington, WA. The children of Sakuma Farms strikers listen to their parents debate strategy during a meeting in the evening, on the labor camp.

303
Los hijos de los huelguistas en Sakuma Farms escuchan a sus padres discutir la estrategia de lucha durante una reunión por la tarde, en el campamento de trabajo.

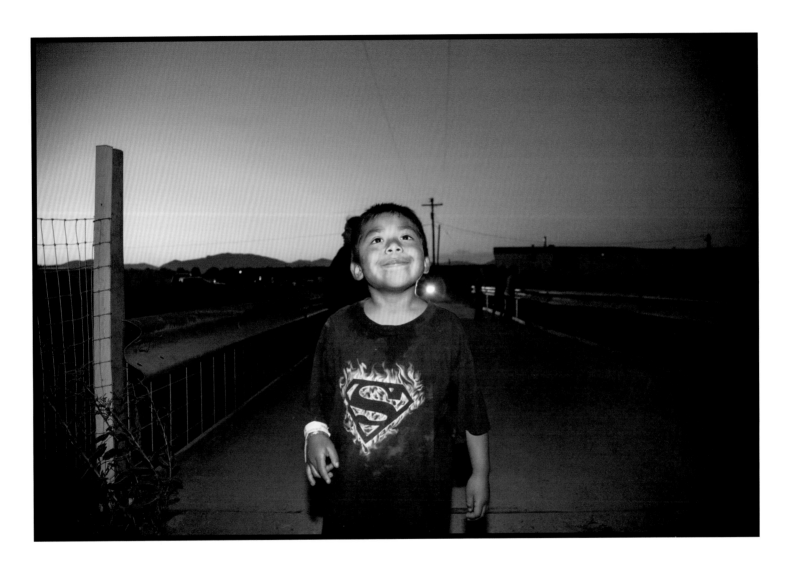

304
Burlington, WA. The son of one of the strikers stands on the bridge at the labor camps entrance.

304
El hijo de uno de los huelguistas se para en el puente a la entrada del campamento de trabajo.

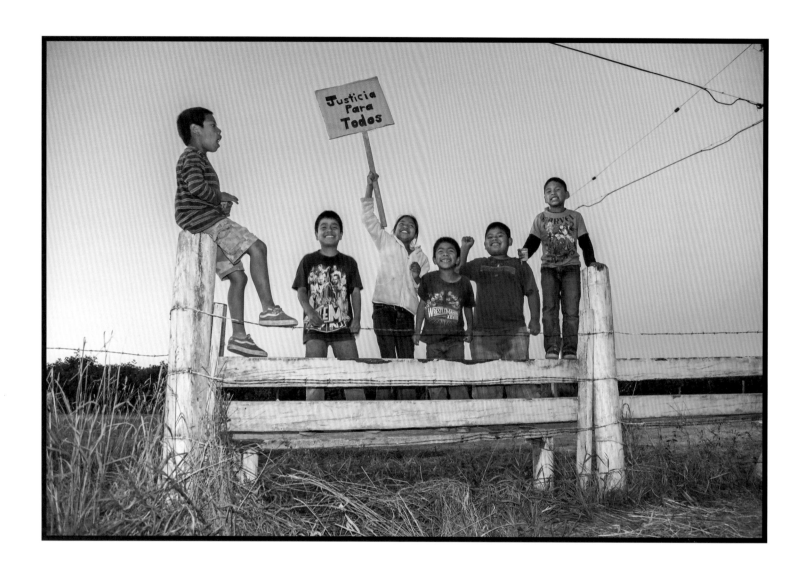

305
Burlington, WA. Outside the labor camp, the children of strikers
at Sakuma Farms set up their own picket line on a fence at the gate.
Their sign reads Justicia Para Todos; Justice for Everyone.

305
Los hijos de los huelguistas de Sakuma Farms realizan su propia protesta
sobre una cerca en la entrada del campamento de trabajo. El cartel que
portan dice: Justicia Para Todos.

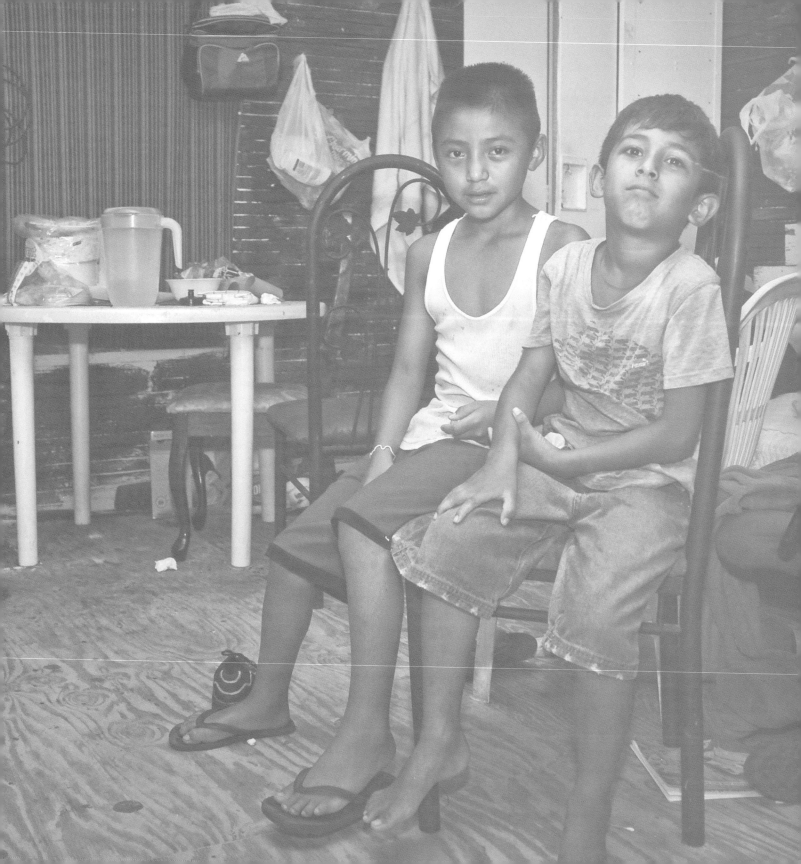

Afterword:
Life in farm labor, behind the activist lens of David Bacon

Laura Velasco Ortiz
El Colegio de la Frontera Norte

In the book "In the fields of the north", David Bacon reconstructs the world of farm workers in the western United States, a universe shaped by numerous inequalities, but nonetheless a world that cannot overcome workers' ability to dissent and fight. Bacon's instruments are the camera and the recorder, which he uses to narrate peoples' lives in the fields and the labor camps especially in California.

The persistent and obsessive work of the partisan artist captures and interprets the world of these workers, exploited to exhaustion, and reduced to invisibility inside the camps and shacks on the hillsides. These images could be those of indigenous migrants in Mexico, maybe in Baja California or Sinaloa. But they are not. These people and situations were photographed over a long period in the heart of modern agriculture in California. Here, workers feel the same impact of global agribusiness, such as the piecerate work system to increase labor productivity, the general reduction of wages, the manipulation of workers' legal status as a means of control, as well as the threat of replacement.

At the same time, the book offers a glimpse into the forms of rebellion and protest among workers and their attempts to organize collectively. Tiny sparks light up here and there, with words of outrage, defiant faces, glances of organized rebellion, and actions of protest in the fields.

The book sheds light on how vulnerability caused by poverty, indigenous ethnicity and the lack of immigration status, is connected to labor exploitation and the denial of civil rights.

Harsh exploitation and labor uncertainty

Workers live their lives among crops of potatoes, asparagus, tomatoes and grapes. The images of calloused hands and backs hunched over the plants are endless. The body pain, death and diseases connected to working conditions are frequent themes in this dialogue between image and word. Wage uncertainty is a fact in the fields. In different crops, bargaining is constant over the price of buckets and boxes of produce. The earnings over months of hard

438

Epílogo:
La vida en el trabajo agrícola,
tras el lente activista de David Bacon

Laura Velasco Ortiz
El Colegio de la Frontera Norte

En el libro "En los campos del norte", David Bacon reconstruye el mundo de los trabajadores agrícolas del oeste de Estados Unidos, un universo marcado por inequidades múltiples que sin embargo no parecen agotar su capacidad de disentir y luchar. Sus herramientas son la cámara y la grabadora, que en diálogo y contrapunto, narran la vida en los surcos y en los campamentos agrícolas de California, en Estados Unidos.

El trabajo persistente y obsesivo del artista militante atrapa e interpreta el mundo de estos trabajadores, explotados hasta el agotamiento e invisibilizados en esos campamentos o barracas en medio de las montañas. Estas imágenes podrían ser de migrantes indígenas en México, tal vez en Baja California o Sinaloa. Pero no es así, las personas y escenas fueron captadas durante la investigación gráfica y testimonial de muchos años con trabajadores agrícolas en el corazón de la agricultura moderna de California, donde los trabajadores también sufren los efectos de las estrategias de la agroindustria globalizada, tales como el pago a destajo para incrementar el rendimiento del trabajo, la presión generalizada hacia la baja de salarios, la manipulación del estatus legal para controlar a los trabajadores, y el reemplazo étnico y laboral.

Pero a la vez, el libro ofrece una mirada de las formas de rebeldía y protesta que emergen entre los trabajadores y sus intentos de organización colectiva. Pequeñas chispas aquí y allá con palabras de indignación, rostros que cuestionan, miradas de rebeldía y actos de protesta organizados en los diferentes campos agrícolas.

El libro ofrece luz sobre la forma como se conjunta las vulnerabilidad por ser pobres, por su condición de indígenas o por no tener papeles en la explotación laboral y la exclusión de los derechos ciudadanos en Estados Unidos.

Explotación extrema e incertidumbre laboral

La vida de los trabajadores transcurre entre los cultivos de papa, esparrago, tomate y uva. Las manos encallecidas y las espaldas dobladas sobre las plantas son las imágenes constantes. El dolor corporal, la muerte y las enfermedades ligadas a

work must compensate for other months when work is scarce, or the times when wages aren't enough for pay the bills and childcare. Hence, during harvest time workers' bodies are literally squeezed. Harsh exploitation seems to be a natural condition, because later may be no work at all.

A stable residence for workers is one of the key problems in modern agriculture. Securing a full supply of labor, according to the cycles and varieties of crops, requires controlling where workers live, and their mobility. This system produces bad housing and limited mobility. Families are overcrowded, lack basic goods and services, and struggle to save money to send home to their families. The images of men and women living in the wild, in the ravines and hills of San Diego, prove the irrationality of immigration policies. They are the crudest expression of savage capitalism in the heart of California's economy, a state proud of being one of the most sophisticated and technologically advanced in the world. What destroys our consciousness of the suffering behind the production of the fruits and vegetables we put on our tables? The hypocrisy of our times, David Bacon says.

Labor Replacement: The Poor, the Indigenous People and the Migrants

This book illustrates and gives testimony to the connection between documented and un-documented migration in the game of labor replacement. Undocumented workers protest against holders of H2A visas, but with or without a visa the wages, the labor and living conditions are the same. Even those workers with H2A visas live alone without their families, a huge sacrifice, as the face and sad eyes of José Cuevas testify.

The power of pictures and words captures gently, but compellingly, the complexity of being a Purépecha, a Mixteco or Amuzgo man or woman in California fields. This book, because it is so closely intertwined with the lives of workers and Mexicans of indigenous origin, we see the faces of women and hear their stories again and again. The eighties saw a huge flow of indigenous Mexican men and women into California agriculture, due to falling wages in Mexico, and their desire to reunify their families in the U.S.

Gender and ethnicity shape the experience of migration and life in the United States from the beginning. Indigenous language becomes a barrier to demanding rights, but it also becomes a means to preserve identity, as with the Purépechas. For women, motherhood is a source of inequality, especially for single mothers. Women farm workers cannot take care of their own children, while they harvest the fruits that will feed the babies of the middle and upper classes in California. The passage of time alone won't

las condiciones de trabajo son temas recurrente de este diálogo entre la imagen y la palabra. La inestabilidad de los ingresos surge aquí y allá en los diferentes cultivos, en los diferentes campos, así como la negociación constante sobre los pagos por caja o jarra de producto. Unos meses hay que trabajar duro para compensar aquellos otros en los que escasea el trabajo, o bien porque el salario es tan bajo que no alcanza a pagar los servicios y cuidados de los niños. Por ello, cuando es tiempo de cosecha hay que exprimir el cuerpo de los jornaleros. La explotación extrema parece una condición natural, porque después no habrá tanto trabajo.

El tema de la residencia es otro de los elementos claves en la agricultura moderna. Asegurar la mano de obra suficiente y justo a tiempo para los ciclos de cada cultivo requiere del control de su residencia y movilidad, lo que origina una gran fábrica de movilidades y residencia precarias, donde los trabajadores y sus familias viven en el hacinamiento, sin los bienes y servicios indispensables y con grandes dificultades para ahorrar y poder enviar dinero a sus familias. Las imágenes de hombres y mujeres que habitan entre los arbustos de las hondonadas en las montañas de San Diego, muestran lo absurdo de las políticas migratorias y son la expresión más cruda de un vasto enclave del capitalismo salvaje en el corazón de una economía (la californiana), que se precia de ser una de las más sofisticadas y tecnológicamente avanzadas del planeta. Una

maquinaria que arrasa con los últimos vestigios de la conciencia sobre el sufrimiento que acompaña la producción de las frutas y verduras que ponemos en nuestras mesas. La hipocresía de los tiempos, le llama David Bacon.

El reemplazo laboral: pobres, indígenas y migrantes

Este libro ilustra y da testimonios sobre la conexión entre la migración indocumentada y la documentada, en el juego de sustitución de trabajadores sin documentos que protestan por trabajadores que cuentan con las visas H2A. Pero ambas condiciones, con visa o sin visa, mantienen sin cambio los salarios y las condiciones de trabajo y de vida de los trabajadores. Para los trabajadores con visa H2A, la vida a solas, sin la familia, es un sacrificio muy grande; así lo expresan el rostro y los ojos de tristeza de José Cuevas.

De una forma suave, pero a la vez contundente por la fuerza de las imágenes y las palabras, el libro capta la complejidad de seguir siendo purépecha, mixteco o amuzgo, a la vez que ser mujer y hombre en los campos agrícolas de California. No es extraño que este libro, apegado a la vida de los trabajadores, encuentre recurrentemente mexicanos de origen indígena y registre los rostros y relatos de las mujeres. En la década de 1980, hombres y mujeres indígenas mexicanas entraron masivamente a la

441

break of the spiral that leads farm workers to migrate to escape poverty in their homelands, only to find exploitation and poverty in the fields, does not come with time or inertia. Nor will change come as a result of using new farm technology. It will emerge from the spirited efforts of these workers themselves.

Youth, farm work, and the American dream

David Bacon's book opens a window, allowing us to see the young workers who arrived as children or were born in the United States. They are the generation that has learned to connect farm workers with American society. English is the key to access. To be a rapper and leave farm work behind is what young Raymundo wants. He speaks three languages: Mixteco, Spanish and English. Different groups in the fragmented world of the United States speak these languages, and each has its place as a distinct segment of U.S. society. Pedro González has lived over 20 years in Coachella among his fellow Purépechas. His children were born in California, and he is not longer able to understand them. His portrait is that of people and families who have lived the experience of crossing the border as an achievement, yet his story also shows their disillusionment with the American dream

and fears about an uncertain future for their children in the U.S.

Dignity, rebellion and organization of the farm workers

David Bacon has the eyes and ears of an activist. Resistance, struggle and organization are not missed in his portrayal of the world of farm workers. In his eyes, farm workers are vulnerable, but they are not just puppets controlled by systematic exploitation. As a trade unionist, David Bacon knows that rebellion against everyday injustice also arises in these conditions.

Workers' creativity and imagination flows through the story of Érika, who explains that she "insulates" from the heat using multiple layers of clothing, and so can work better in a field of organic potatoes. It flows in the angry words of Romulo Muñoz, an Amuzgo speaker, when he narrates the abuse of the contractors. Despite living outdoors in the hills of San Diego, he firmly rejects any attempt of the employer to mistreat him: "We are not animals, we are human beings," he says. It is expressed in the acts of solidarity of Rosario Ventura, who stopped working to defend a coworker, Federico. The organization Familias Unidas por la Justicia was formed by 250 workers from Sakuma Farms, after the company fired a farm worker for protesting against the low piecerate

agricultura californiana con la depresión de los salarios y la legalización que permitió la reunificación familiar.

El género y la etnicidad estructuran desde su salida los términos del viaje y la vida en Estados Unidos. La lengua indígena se vuelve en un obstáculo para negociar sus derechos, pero a la vez una vía de adscripción y reposo en la distancia, como en el caso de los purepéchas. La maternidad para las mujeres, y sobre todo las madres solteras constituye una fuente de inequidad. Las jornaleras tienen que descuidar a sus hijos para cosechar las frutas con las que serán alimentados los bebés californianos de clases medias y altas. Romper con la espiral que lleva a los trabajadores agrícolas a tratar de escapar de la pobreza en sus lugares de origen, para luego ingresar al engranaje de la explotación y la pobreza en los campamentos agrícolas, no parece algo que sucederá por inercia, sólo por el paso del tiempo, ni con las nuevas tecnologías agrícolas y tampoco con el esfuerzo denodado de estos trabajadores.

Jóvenes, trabajo agrícola y el sueño americano

El libro de David Bacon abre una ventana para observar a los trabajadores que llegaron pequeños o nacieron en Estados Unidos. Ellos son la generación que conecta con mayor facilidad a los trabajadores agrícolas con la sociedad estadounidense, donde el inglés es la llave de acceso. Ser rapero, dejar el trabajo agrícola atrás, es lo que desea el joven Raymundo, quien habla tres idiomas: mixteco, español e inglés. Cada idioma con personas distintas en el mundo fragmentado de los Estados Unidos, donde cada uno se integra sólo en un segmento distinto de la sociedad estadounidense. Pedro González tiene más de veinte años de vivir en Coachella entre sus paisanos purépechas, sus hijos nacidos en California, y ya no los entiende bien. Es el retrato de personas y familias que viven como un logro haber cruzado la frontera, pero que muestran su decepción del imaginario de sueño americano y la incertidumbre sobre el futuro de sus hijos en Estados Unidos.

Dignidad, rebeldía y organización de los trabajadores agrícolas

Sin embargo, David Bacon tiene una lente y un oído de activista, así que en su representación del mundo de los trabajadores agrícolas no podía faltar la resistencia, la lucha y la organización. En su mirada los trabajadores agrícolas aún en su vulnerabilidad no son marionetas de las estructuras de explotación; como sindicalista, sabe que en esas condiciones de explotación también surge la conciencia y la rebeldía de la injusticia que viven todos los días.

La creatividad y reflexividad de estos trabajadores se expresa tanto en la narración de Érika

443

wages. These are just a few examples of workers' capacity to protest and organize.

This is not an isolated work. Through testimonies and images, David Bacon has worked all his life to document the lives and struggles of the poorest and most vulnerable people. In this book, he shows an accumulated knowledge from many years of working with migrant farm workers in the United States at a time of deportations and an uncertain immigration reform. The path to legalization is very uncertain for these workers. The future is uncertain as well for their children, some of whom may become Dreamers if they can attend school and leave the work in the fields.

David Bacon's book allows for different views. Farm workers and their families can see a reflection of part of their lives and struggles, as they try to survive with dignity even in the darkest and most segregated areas of U.S. society. Others can follow his camera, finding empathy and solidarity with the protagonists. Perhaps this book can help us all realize that we can actively accompany the people it shows us, in their struggle for their rights as immigrants and workers.

de cómo "insular" el calor a través de su propia vestimenta, para poder trabajar mejor en los campos de papa orgánica. Como en las palabras indignadas del hablante de amuzgo, Rómulo Muñoz, por el maltrato de los contratistas. Él vive al aire libre en las colinas de los cerros de San Diego, pero no acepta que el patrón tenga derecho a tratarlo mal: "no somos animales, somos seres humanos". O bien, en los actos de solidaridad de Rosario Ventura, quien paró de trabajar para defender a uno de sus compañeros, Federico. La organización Familias Unidas por la Justicia, unió a 250 trabajadores en la empresa de Sakuma, después del despido de un jornalero que protestaba por el precio tan bajo del trabajo a destajo. Un botón de ejemplo, de esa capacidad para protestar y organizarse.

Este no es un libro aislado, David Bacon ha trabajado toda su vida por documentar visual y testimonialmente las vidas y luchas de los mas pobres, los más vulnerables. En este libro muestra un conocimiento acumulado de muchos años sobre los migrantes agrícolas en Estados Unidos, en una época de deportaciones y de una reforma migratoria incierta. No es claro el horizonte de legalización de estos trabajadores, ni tampoco el de sus hijos e hijas frente a la posibilidad de asistir a la escuela y salir del trabajo agrícola, tal vez como *Dreamers*.

El libro de David Bacon convoca distintas miradas. Los trabajadores agrícolas y sus familiares podrán ver en él parte de sus vidas y luchas por sobrevivir dignamente, aún en los ámbitos más sombríos y excluyentes de la sociedad estadounidense; otros, en cambio, podremos seguir la cámara de David Bacon y cultivar la empatía y la solidaridad con los protagonistas de las imagenes, y acaso intuir que podemos acompañarlos activamente en las luchas por sus derechos como inmigrantes y trabajadores.

445

Acknowledgements

First and foremost, I want to thank the many people who gave me their time, who shared their experiences and view of the world, and who let make take photographs in their homes and workplaces. You've been very generous, and taught me a lot.

This book is based on a cooperative relationship between myself as a photographer and writer, and two key organizations, California Rural Legal Assistance and the Frente Indígena de Organizaciones Binacionales. They helped design this project at the beginning, the lawyers and especially the community workers in CRLA, the activists in FIOB, participated in taking the photographs and recording the interviews at all levels. I thank them deeply, this project is a product of their work as much as it is of mine. I thank especially José Padilla, Lorena Martínez, Fausto Sánchez, Lorenzo Oropeza, Antonio Flores, Emanuel Benítez, Héctor Delgado, Jeff Ponting, Marcela Ruiz, Cynthia Rice and Mariano Álvarez (and his family) at CRLA, Gaspar Rivera Salgado, Rufino Domínguez, Leoncio Vásquez, Irma Luna, José González and Jesús Estrada at FIOB, among many others. Suguet López, Ramona Félix, and others at Líderes Campesinas also played an important role, as did Adam Sanders, Sandy Young, Rick Mines, Myrna Martinez, Eduardo Stanley and the Watsonville Migrant Education program.

I want to not just say thanks, but express my admiration for Rosalinda Guillen, Ramón Torres, Felimón Pineda, Édgar Franz, Maru Mora, Tomás Madrigal and the workers of Familias Unidas por la Justicia, and staff of Community-2Community. Thanks also go to the members and organizers of the United Farm Workers in California, who taught me my first lessons about farm labor and the culture of migration. The International Longshore and Warehouse Union helped me a great deal when I needed it the most.

No project like this can unfold without resources, and I appreciate the organizations and individuals who saw the value in this work and gave me the means to carry it out. There are so many people I can't thank you all by name, so I thank you collectively. I want to mention particularly Ed Kissam and JoAnn Intili, Lila Downs

Agradecimientos

En principio y ante todo, quiero agradecer a todas las personas que compartieron conmigo su tiempo, sus experiencias y su visión del mundo y que me permitieron las fotografiara en sus hogares y lugares de trabajo. Han sido muy generosas, y me enseñaron mucho.

Este libro se basa en una relación colaborativa entre este autor, como fotógrafo y escritor, y dos organizaciones: la *California Rural Legal Assistance* (CRLA) y el Frente Indígena de Organizaciones Binacionales (FIOB). Estas organizaciones ayudaron a diseñar este proyecto desde el principio, los abogados y en especial los trabajadores comunitarios de la CRLA y los activistas del FIOB, participaron tomando las fotografías y grabando las entrevistas en todos los niveles. A ellos les agradezco profundamente este proyecto, es producto de su trabajo tanto como lo es del mío. Quiero agradecer especialmente a José Padilla, Lorena Martínez, Fausto Sánchez, Lorenzo Oropeza, Antonio Flores, Emanuel Benítez, Héctor Delgado, Jeff Ponting, Marcela Ruiz, Cynthia Rice y Mariano Álvarez (y su familia), de la CRLA. Y a Gaspar Rivera Salgado, Rufino Domínguez,

Leoncio Vásquez, Irma Luna, José González y Jesús Estrada, del FIOB, entre muchos otros. Suguet López, Ramona Félix y otros integrantes de Líderes Campesinas también desempeñaron un papel importante en este proyecto. De igual forma, Adam Sanders, Sandy Young, Rick Mines, Myrna Martinez, Eduardo Stanley y el Programa de Educación Migrante de Watsonville.

No sólo quiero agradecer, sino expresar mi admiración a Rosalinda Guillén, Ramón Torres, Felimón Pineda, Édgar Franz, Maru Mora, Tomás Madrigal y los trabajadores de Familias Unidas por la Justicia, y al personal de Community2Community. Agradezco también a los miembros y organizadores de la *United Farm Workers* en California, quienes me enseñaron mis primeras lecciones sobre el trabajo agrícola y la cultura de la migración. La *International Longshore and Warehouse Union* me brindó su ayuda y apoyo cuando más la necesitaba.

Un proyecto como este no podría desarrollarse sin recursos, por lo que agradezco a las organizaciones e individuos que vieron el valor de este trabajo y me brindaron los medios para llevarlo

447

and Paul Cohen and Robert Bach. The organizations who provided funding include the California Council for the Humanities, The California Endowment, the Diane Middleton Foundation, the Ford Foundation, the Rosa Luxemburg Stiftung and the Zellerbach Family Fund. I've been fortunate to have the support of the UCLA Labor Center, and its director Kent Wong, from the beginning.

I deeply appreciate the commitment made to this work by José Manuel Valenzuela Arce and the staff of Colegio de la Frontera Norte, including Érika Moreno Páez and María José Rodrigo Iriarte, and by Naomi Schneider at the University of California Press. I couldn't have spent so much time on the road without the support of my wife Lillian Galedo, and the moral support of my daughters Miel, Yolanda, and Micaela. Deep thanks to you especially.

There are many more people who have helped make this book and project possible. I thank you all.

a cabo. Hay tanta gente involucrada que me sería imposible agradecerles a cada uno por su nombre, así que les agradezco colectivamente. En especial, quiero dar las gracias a Ed Kissa, JoAnn Intili, Lila Downs, Paul Cohen y Robert Bach. Las organizaciones que apoyaron con financiamiento son: la *California Council for the Humanities*, la *California Endowment*, la *Diane Middleton Foundation*, la *Ford Foundation*, la *Rosa Luxemburg Stiftung, y el Zellerbach Family Fund*. He sido afortunado de contar desde el inicio con el apoyo del *Labor Center* de la UCLA y de su director Kent Wong.

Aprecio mucho el compromiso que José Manuel Valenzuela Arce y el personal de El Colegio de la Frontera Norte tuvieron con este proyecto, y también a Erika Moreno Páez y María José Rodrigo Iriarte, y Naomi Schneider, de la *University of California Press*. No hubiese podido andar tanto tiempo en el camino sin el apoyo de mi esposa Lillian Galedo, y el apoyo moral de mis hijas Miel, Yolanda y Micaela. Les agradezco profundamente.

Hay muchas más personas que también colaboraron para hacer realidad este libro. A todas ellas, muchas gracias.

Este libro se terminó de imprimir el 30 de noviembre de 2016
en los talleres de Comersia Impresiones, S. A. de C. V.,
Insurgentes 1793, Col. Guadalupe Inn,
Del. Álvaro Obregón, 01020, Ciudad de México
El cuidado de la edición estuvo a cargo
de la Coordinación de Publicaciones
de El Colegio de la Frontera Norte.
El tiraje consta de 1 000 ejemplares.

This book was printed on November 30, 2016,
by Comersia Impresiones, S. A. de C. V.,
Insurgentes 1793, Col. Guadalupe Inn.
Del. Álvaro Obregón, 01020, Mexico City.
Editorial coordinaton by
El Colegio de la Frontera Norte.
Print run: 1 000.